L'Art Chrétien en Italie et ses Merveilles

par

Prosper FONTAINE

Naples, Florence, Venise, etc..

EMMANUEL VITTE
LIBRAIRE-ÉDITEUR
Place Bellecour
LYON

L'Art chrétien en Italie

SECONDE PARTIE

LYON. — IMPRIMERIE EMMANUEL VITTE, RUE DE LA QUARANTAINE, 18

Prosper FONTAINE

L'ART CHRÉTIEN EN ITALIE et ses Merveilles.

Naples — Orvieto — Assise
Pérouse — Florence — Sienne — Bologne
Padoue — Venise — Milan.

LYON
LIBRAIRIE GÉNÉRALE CATHOLIQUE ET CLASSIQUE
EMMANUEL VITTE, DIRECTEUR
Imprimeur-Libraire de l'Archevêché et des Facultés catholiques
3, PLACE BELLECOUR, 3

1898

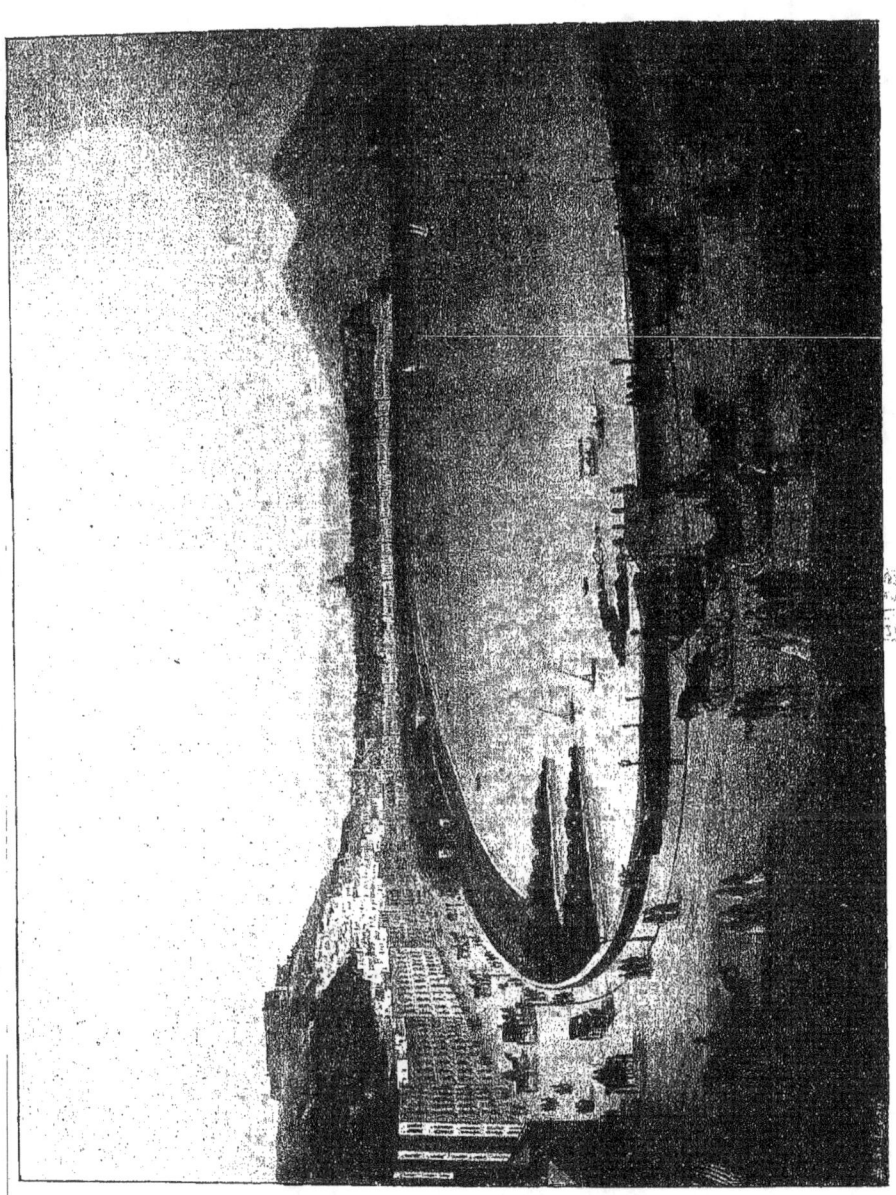

VUE DE NAPLES

IV. — NAPLES

De Rome à Naples.

<div style="text-align:right">Le 2 avril 1891.</div>

Au sortir de Rome, pour paysage, les campagnes sévères déjà connues, traversées par les aqueducs antiques à l'aspect pittoresque. On a laissé les uns à l'état de ruines et à demi restauré les autres qui servent aux mêmes usages que jadis ; pendant longtemps les arcades de l'*acqua Felice* et de l'*acqua Marcia* défilent à nos côtés.

— Nous courons droit aux monts Albains en franchissant un véritable désert. Seuls quelques troupeaux de moutons broutent l'herbe des maigres pelouses. Aussi loin que la vue puisse s'étendre, nul village n'apparaît. Pas d'autres habitations que, çà et là, une pauvre maisonnette, une hutte, servant d'abri aux pasteurs. Peu ou point de terres cultivées. Ce qui donne la vie à ces lieux, ce sont des ruines ; tristes ruines, amas informes de pierres semés à de grandes distances les uns des autres. Dans l'immense plaine éclairée par le soleil, pas d'ombre, pas même celle d'un chétif buisson. C'est la région désolée que Dante décrit au IX^e chant de son *Enfer* :

> *Veggio a ogni man grande campagna*
> *Piena di duolo.*
> *Fanno i sepolcri tutto 'l loco varo.*

« Je vois à ma droite et à ma gauche une vaste campagne

pleine de deuil... Des tumulus en rendent toute la surface inégale ». Pas d'arbres ni d'arbrisseaux nulle part, excepté autour des stations où, afin d'assainir l'air et d'écarter la *malaria*, on a planté des eucalyptus. Les petites gares avec leur bouquet de verdure sont les oasis de ce sahara.

Le paysage ne varie pas jusqu'aux monts Albains, où nous nous retrouvons en pays civilisé. De jolies villes parent les coteaux. Pendant quelque temps encore, les solitudes alternent avec les champs cultivés. D'un certain point nous jouissons d'une vue agréable de Rome, qui transparaît sous une brume bleuâtre.

— Voici des plantations d'oliviers, des champs qu'on laboure et d'autres où poussent les blés. Un vaste horizon s'ouvre et s'étend jusqu'à la mer que cache à nos yeux une longue ligne, à peine ondulée, de collines aux formes vagues et sans relief ; leur suave couleur améthyste s'harmonise avec la douce couleur d'or du ciel.

— *Cecchino*, — *Genzano*. Ici la culture de la vigne se joint à celle de l'olivier. — *Velletri*, la Velitræ des Volsques. Combien ces bourgades, situées sur de petites éminences le long de la voie que nous suivons, doivent avoir d'attrait dans la belle saison, au milieu de leurs bosquets d'oliviers, de leurs vergers et de leurs pampres ! Derrière elles s'élèvent les montagnes des Volsques, sauvages, abruptes, sans végétation et sans terre, d'une couleur bleue sombre, presque noire ; les sommets neigeux de l'Apennin les dominent à leur tour. Sous les rayons du soleil elles prennent un aspect moiré, doux à l'œil.

— Nous nous engageons dans la vallée du Sacco. Nos amies les montagnes se rangent à droite et à gauche pour nous laisser passer. Tantôt elles s'écartent et forment un imposant amphithéâtre ; tantôt elles accourent joyeuses au-devant de nous ; puis, tout à coup, semblables à la Galatée de Virgile, elles fuient, en se laissant voir, jusqu'au bout de l'horizon.

— Au delà de *Segni*, moissons qui se hâtent de germer. — *Anagni*, ville célèbre dans l'histoire des papes. — *Ferentino*, *Frosinone*, contemplant de leur site superbe la belle plaine qui s'étend à leurs pieds. Dans cette plaine courent à côté l'une de

l'autre, se dirigeant vers le même but, la vieille voie latine et la jeune voie ferrée, et entre elles se dépêche la rivière diligente du Sacco.

— Entre Frosinone et *Ceprano*, tableau charmant dans lequel brille le coloris : près de nous, au premier plan, s'étale le vert des prés et des collines ; au second plan, le lilas des roches ; au troisième, le blanc des hautes cimes, et au-dessus d'eux triomphe le bleu tendre du ciel. Grâce à l'air qui les recouvre comme un vernis, les quatre couleurs se fondent, avec les reliefs atténués, en un ensemble suave.

— A la belle vallée du Sacco succède la non moins belle vallée du Liris. Le Liris, aimable petite rivière descendue des hauteurs où se trouve le lac Fucin, formait jadis la limite qui séparait les Etats pontificaux du royaume de Naples. Bientôt il se réunit au Sacco et change son joli nom contre celui, moins euphonique, de Garigliano. Fertilité extrême du sol, le type des terres qui portent deux ou trois productions simultanées : céréales, vignes et mûriers ou hêtres. — *Aquino*, patrie de Juvénal et de saint Thomas. — *San Germano*, aujourd'hui *Cassino*, et sa fameuse abbaye. Celle-ci, véritable château fort et qui, du reste, a soutenu des sièges mémorables, se dresse fièrement au sommet d'une montagne sauvage, presque à pic, autour de laquelle nous tournons, ce qui nous procure l'avantage de l'admirer sous ses diverses apparences. Elles sont séduisantes, et nous regrettons qu'il n'entre pas dans notre programme de visiter le monastère renommé.

— Nous avançons dans notre voyage : mais nous ne sommes pas pressés de le voir finir ; le spectacle sans cesse renouvelé que nous avons sous les yeux nous fait trouver le temps court, et nous enchante. L'Apennin, dans la région que nous traversons, a cessé de se prolonger en une seule chaîne, échine puissante de la terre italienne. Approchant du terme de sa course, avec cette terre elle-même il s'épanouit et se divise en chaînons isolés, en groupes séparés, mais qui forment encore des massifs considérables. Ce cher Apennin, combien ses aspects varient ! Nous l'avons vu tour à tour humble et doux, élancé et superbe ; fertile et rustique, infécond et sauvage ; revêtu de

riches couleurs ou enveloppé d'un voile sombre, et chaque fois nous avons ressenti les sentiments qu'inspire chacun de ces états : tantôt la gaieté, tantôt la mélancolie, toujours l'admiration et l'amour.

— Nous entrons dans le pays des volcans ; la scène change de nouveau. Voici *Teano*, au pied d'un volcan éteint. Le sol de la Campanie est formé entièrement des cendres que la *Rocca Monfina* jadis a vomies, et telle est la cause de la fécondité merveilleuse de ce bienheureux pays. Sur un coteau voisin on récolte le fameux *massique*, tant vanté par Horace.

— Le soleil descend à l'horizon. Nous avons franchi le Vulturne et pénétré dans la Terre de Labour, la vraie terre du cultivateur, en effet, produisant sans effort deux récoltes par an.

— *Capoue*, la nouvelle et l'ancienne. — *Caserte*. Depuis quelque temps déjà, une montagne, qui peu à peu s'est rapprochée de nous, attire nos regards. A son panache de fumée, pris d'abord pour un nuage, nous reconnaissons le Vésuve. Le voilà donc ce célèbre Vésuve, au nom qui éveille dans l'esprit des images gracieuses et poétiques en même temps que des images de terreur ! Il nous apparaît, à travers l'air transparent, comme s'il était tout près de nous. Nous ne le croyions pas si majestueux et si grand. Désormais nos yeux ne le quittent plus, lui et la partie du ciel au sein de laquelle il dresse sa double cime.

— Le soleil est près de se coucher, et, à l'endroit où il va disparaître, le ciel a pris les riches teintes dont il se pare dans notre pays le soir des beaux jours d'automne ; quelques nuages seulement, colorés en bistre, en argent ou en or, planent au-dessus de la ligne des terres qui termine l'horizon. Nous devinons que là se trouve la baie merveilleuse sur les bords de laquelle Naples est assise. — A nos côtés défilent rapidement des vignes vigoureuses, de grasses cultures. Nous les regardons à peine ; notre pensée est ailleurs. — Tout à coup le Vésuve, qui était à notre droite, passe à notre gauche. Le train précipite sa marche. On crie à la hâte le nom inconnu d'une ou deux stations. — Il nous semble que le train redouble de vitesse. — Quelques minutes encore. — Nous sommes arrivés au terme désiré de notre excursion.

Flânerie dans les rues de Naples. — Visite à quelques églises. — La sculpture napolitaine ancienne et actuelle. — Souvenir de Graziella.

Le 3.

La journée se passe en flâneries à travers la ville. Visite à quelques églises et d'abord à l'Incoronata. Pour y pénétrer, on descend comme dans une cave. Rien d'étonnant donc que l'intérieur en soit sombre, si sombre que nous ne pûmes voir certaines fresques de Giotto. Nous nous en consolâmes en nous rappelant que des critiques les attribuent non pas à Giotto lui-même, mais à un habile imitateur. Ce qu'en échange nous vîmes bien à l'Incoronata et ce qui, plus que les peintures de Giotto, plaît, paraît-il, aux amateurs indigènes, ce sont de magnifiques statues coloriées, chefs-d'œuvre de l'art local. Aussi les a-t-on mises sous verre et placées dans leur meilleur jour. Elles nous montrent le jeune Tobie en costume de pêcheur napolitain, accompagné de l'ange Raphaël paré de manchettes et d'un col de dentelle ornés de rubans roses. Plus loin, la Vierge, habillée à la dernière mode, tient à la main, avec la grâce d'une dame du grand monde, son mouchoir brodé. Nous admirons, dans une autre église, les sept glaives symboliques plantés symétriquement dans la poitrine de Notre-Dame des Sept-Douleurs, et à la Trinité, ou Nouveau Gesù, une *Mater Dolorosa* représentée sous l'aspect d'une petite maîtresse qui s'évanouit.

Mais, à Santa Chiara, l'art sculptural prend un caractère sérieux et noble. C'est qu'intervient la pensée religieuse du moyen âge. Il s'agit des tombeaux de princes et de princesses de la maison d'Anjou, œuvres d'un artiste napolitain, Masuccio le jeune : un baldaquin recouvre le sarcophage, sur lequel est couchée l'effigie du défunt ; deux anges écartent les tentures du pavillon ; des statues de Vertus se dressent aux angles, et l'image du Christ ou de la Vierge orne le fronton gothique qui couronne le mausolée.

La cathédrale, dédiée à *san Gennaro*, saint Janvier, construite

dans le style ogival, a perdu en partie son originalité par suite des restaurations qu'elle a subies à l'époque de la Renaissance. De remarquables peintures de Ribera, de Lanfranc, du Dominiquin, se voient en cette église ; mais ce qui excite principalement la curiosité du pèlerin, c'est la chapelle de Saint-Janvier : chaque année, à trois époques précises, le sang desséché du puissant protecteur de Naples s'y liquéfie sous les yeux d'une foule immense transportée d'enthousiasme. Cette chapelle, comme on doit s'y attendre, se distingue par son luxe excessif.

Nous entrons à l'oratoire San Severo pour y compléter notre instruction au sujet de la sculpture napolitaine. Là s'offre à l'admiration des amateurs *un Christ mort couché sur la pierre de son sépulcre et enveloppé dans son linceul.* Ce marbre est un modèle du réalisme poussé à ses dernières limites. Il en est de même d'une autre conception fort louée par le *custode* : un malheureux pris dans un filet de pêcheur cherche à s'en dépêtrer. C'est *l'Homme désabusé qui veut se délivrer des illusions du monde;* il n'y arriverait pas sans la Raison, qui, sous l'apparence d'un Génie, vient à son aide.

Le prototype de ces belles créations se trouve à Monte Oliveto, dans le groupe de sept figures en terre cuite désigné sous le nom de *Calvaire de Guido Mazzoni,* figures-portraits d'un réalisme affreux. Les sept personnages, soi-disant disciples ou amis du Christ qu'ils viennent de détacher de sa croix, ne sont pas groupés, mais rangés autour de lui à une certaine distance les uns des autres, dans les postures les plus bizarres ; ils se livrent à la gesticulation la plus déclamatoire et la plus extravagante en contemplant le Christ livide, dont on distingue les plaies saignantes, non seulement les plaies des mains, des pieds, du côté et du front, mais celles aussi qu'ont occasionnées aux genoux les chutes réitérées de la divine Victime. Rien de laid comme ce chef-d'œuvre du trompe-l'œil.

Les mêmes principes inspirent les statuaires actuels, dignes de leurs ancêtres. Voici, sur une place publique, la statue de *Bellini* : l'homme est assez bien drapé, grâce à l'ampleur de sa longue redingote ; mais le choquant pantalon ! — Voici, rue de Rome, la statue de *Poerio.* Attitude sans façon du personnage :

une main dans sa poche, il tient négligemment de l'autre son chapeau. On constate un goût pire encore, si possible, dans le *Mercadante* de la via Medina. Les artistes d'un pays qui professa jadis à un degré si éminent la religion de l'idéal et l'amour du beau antique ne reculent pas devant la reproduction exacte du costume le moins artistique ; ils rendent avec un soin scrupuleux la laideur des fourreaux ridicules dans lesquels nous emprisonnons nos jambes. Heureux les grands hommes qui ne connurent pas les inexpressibles ! Leurs nobles effigies peuvent se dresser sur les places publiques sans que leur aspect provoque le rire et fasse douter du génie de ceux qu'elles représentent. Cette réflexion nous vient à l'esprit à la vue de la statue de *Dante*, que nous comparons aux statues grotesques de ses compatriotes illustres. Dante, grande figure debout, magnifiquement drapée ; le poète étend le bras gauche comme s'il déclamait quelque passage de son poème ; son autre bras retombe et sa main tient un livre. Une telle pose doit plaire à un peuple gesticulateur et bavard, et c'est sans doute par sympathie qu'il l'a choisie, de même que le peuple florentin, grave et silencieux, a donné de préférence au poète, qui croise ses bras sur sa poitrine, un air profondément méditatif.

Dans nos courses errantes, rencontré à quelques pas de notre hôtel le *vico della Graziella*. J'étais inquiet de savoir si les Napolitains n'avaient pas élevé un monument, si modeste fût-il, rappelant le souvenir de la fille, aussi gracieuse que son nom, du pêcheur de la Mergellina, tant célébrée par Lamartine. Le témoignage des sentiments dont le récit de l'écrivain-poète a rempli l'âme impressionnable du peuple de céans existe, et le voici : ce peuple enthousiaste a donné le nom de la charmante enfant à une ignoble ruelle, le type des ruelles si étrangement pittoresques et si malpropres de sa ville.

Excursion à Pompéi. — Le drame du Vésuve. — Etat actuel de la cité engloutie. — La peinture antique d'après les fresques d'Herculanum et de Pompéi.

<p align="right">Le 4.</p>

Nous suivons la Marinella tout de son long ; nous franchissons, pont de la Maddalena, le Sebeto. Nous avons beau regarder, nous ne parvenons pas à découvrir cette rivière. Elle n'existe sans doute que lorsque les eaux du ciel changent en torrents jusqu'aux rues de Naples. — Nous voici maintenant engagés dans la longue voie du faubourg San Giovanni, à laquelle succèdent les voies plus longues encore de Portici, de Resina, de Torre del Greco, de Torre dell'Annunziata, lieux renommés et poétiques, villes peuplées de 12 à 15.000 habitants chacune, reliées les unes aux autres et qui s'étendent sans interruption autour du golfe sur une ligne de vingt kilomètres ; route interminable que notre voiture, lancée à fond de train, met plus de deux heures à parcourir ; route pavée de larges dalles de lave alternant avec un sol mouvant de cendre épaisse et noire. Tantôt nous glissons rapidement et sans bruit ; tantôt, violemment cahotés, nous risquons à chaque instant d'être jetés par-dessus bord ; tantôt nos roues enfoncent dans la cendre, et le char ne peut plus avancer. Mais qu'importe ! Voyage émouvant et charmant, dans un pays enchanté, où l'air est si doux, où le ciel éclaire même quand il est sombre, où tout sourit.

Près de nous, de chaque côté de la *strada*, défilent des boutiques et des habitations vulgaires ; puis bientôt, à notre droite, apparaissent de jolies, de luxueuses villas entourées de jardins ou de parcs qui se terminent en terrasses dominant la mer — la mer qui, à travers la grille ou les arbres, dans une vision rapide un moment nous luit, blanche, noire ou bleue, selon que la brise la ride, que les nuages l'assombrissent ou que le ciel purifié s'y réfléchit. Parfois, par de grandes échappées, la vue de la baie entière s'offre à nous : nous embrassons d'un seul coup

d'œil Naples, le Pausilippe, Procida, Ischia, Capri, Sorrente. — Pendant ce temps, à notre gauche, le Vésuve dresse majestueusement vers le ciel son cône au profil suave, aux lignes harmonieuses, à l'air calme, innocent et bienveillant, au panache de fumée immobile et bon enfant, que l'on prend pour un nuage, aux assises puissantes mais gracieuses, qui descendent imperceptiblement, mollement, d'un côté jusqu'à Naples, de l'autre jusque non loin de Castellamare ; assises couvertes de champs fertiles, de vignes plantureuses aux vins délicieux, de jardins, de riantes maisonnettes où certainement habite le bonheur, de citronniers, d'orangers, d'amandiers chargés de fruits d'or ou de fleurs d'améthyste. La belle montagne sommeille, étendue paresseusement au soleil comme un voluptueux lazzarone, sous le ciel qui la regarde et lui sourit, à la musique des flots qui viennent mourir à ses pieds ; elle sommeille, enfermant et cachant en son sein, la perfide, ses passions et ses colères.

Après *Portici*, *Resina*, l'une et l'autre ville bâties sur les torrents de lave sous lesquels Herculanum est enseveli. Après Resina, *Torre del Greco*, plusieurs fois détruite, autant de fois reconstruite sur la lave à peine refroidie. Puis, enfin, *Torre dell'Annunziata*. Ici nous prenons un chemin poudreux à travers la campagne unie comme une plaine. Nous cherchons du regard à l'horizon où peut bien être située *Pompéi*. Tout à coup nous distinguons à une petite distance devant nous un monticule de terre blanchâtre. C'est le linceul de la ville morte.

On connaît le drame célèbre du Vésuve. Qui n'a lu les deux lettres écrites par Pline le Jeune à Tacite, dans lesquelles ce drame est raconté ? Ces deux lettres sont à peu près le seul document, relatif à l'événement extraordinaire, que les anciens nous aient transmis. Elles nous apprennent peu de choses, et l'événement tel qu'il s'est passé, avec ses effets terribles et ses épouvantables épisodes, c'est surtout grâce à la vue des lieux, récemment découverts, qui en furent le théâtre, que notre imagination peut le reconstituer.

Elles étaient bien tranquilles, les villes du Vésuve, Hercula-

num, Pompéi et Stabies, le matin du 23 août 79. Des vergers et des vignes couvraient presque jusqu'au sommet la paisible et fertile montagne, dont seule la cime caverneuse et formée de pierres noires calcinées indiquait l'origine et l'état primitif. La grecque Heraclea était venue sans crainte s'établir à ses pieds, et elle y jouissait de ses richesses avec confiance. Plus confiantes encore, sans doute parce qu'elles étaient plus éloignées du mont, s'étendaient Stabies, au fond du golfe, Pompéi, dans une ravissante vallée encadrée de montagnes charmantes et baignée par la mer, le plus joli site de l'Italie et, par conséquent, du monde, déclare le patriote Florus. Un avertissement toutefois, remarquent les gens sages, leur avait été donné. En l'an 63, un tremblement de terre les avait en partie détruites. C'eût été, en effet, un avertissement si à cette époque déjà les tremblements de terre n'eussent été fréquents en Campanie. Quoi qu'il en soit, les trois villes ne songeaient qu'à leurs affaires ou à leurs plaisirs, quand, le 23 août 79, à une heure de l'après-midi, une nuée ressemblant à un pin gigantesque apparut au dessus du Vésuve. En un instant elle s'étendit et s'abattit sur la contrée environnante qu'elle plongea dans l'obscurité la plus profonde. En même temps une pluie de cendres tomba, mêlée d'une grêle de pierres ponces; la montagne tout entière se vidait, avec accompagnement de tonnerres, d'éclairs, de flammes, de secousses du sol et de soulèvement de la mer, avec tout l'appareil, en un mot, de la plus formidable éruption volcanique dont l'histoire ait gardé le souvenir. On se figure aisément ce qui alors arriva. Les habitants surpris, épouvantés, s'enfuirent à la hâte, courant au hasard à travers les ténèbres, les mieux avisés allumant des torches; les uns, les égoïstes, ne s'occupant que de sauver eux-mêmes, y réussissant à coup sûr; les autres se dévouant au salut de ceux qui leur étaient chers et mourant avec eux; un grand nombre, et ce furent ceux-ci surtout qui succombèrent, risquant leur vie, la sacrifiant plutôt que d'abandonner leurs bijoux, leur or. On ne connaîtra pas de sitôt le nombre des victimes de la catastrophe; on a retrouvé six cents squelettes dans la partie exhumée de la ville, et l'on estime que deux mille Pompéiens environ, selon d'autres le chiffre serait moins élevé, périrent

suffoqués par la cendre, asphyxiés par les gaz délétères, écrasés par la chute des maisons.

Une flotte romaine était mouillée à Misène. Pline l'Ancien la commandait. Obéissant à son devoir, l'amiral se porta au secours des lieux menacés, du plus voisin et du plus menacé d'abord, Herculanum. Mais le rivage et le fond de la mer s'étant soulevés, les quadrirèmes ne purent approcher de Retina, port d'Herculanum, et Pline gouverna sur Stabies. Là il débarqua. On sait que l'imprudent naturaliste ayant eu l'idée malencontreuse de se coucher sur le sol pour s'y reposer, les gaz dangereux (acide carbonique, hydrogène sulfuré, etc.) qui s'en dégageaient l'asphyxièrent, et il mourut victime de son dévouement et de sa curiosité de savant.

On ne sait trop ce que devinrent les gens d'Herculanum. Si la plupart des Pompéiens échappèrent au désastre, il faut supposer que les Héracléens eurent le même bonheur. Mais leur ville a gardé son secret. Elle est presque entièrement encore enfermée dans son sépulcre avec ses richesses et ses morts. Ce n'est pourtant pas, comme on le croit, une couche inattaquable de lave de soixante-dix à quatre-vingts pieds d'épaisseur, qui la recouvre; la lave n'est qu'à la surface et provient d'éruptions postérieures. Ce qui la recouvre réellement, c'est un lit épais de cendres et de pierres mélangées, pareil à celui qui s'étend sur Pompéi. Seulement à Herculanum l'eau est intervenue, eau lancée par le volcan ou par deux rivières refoulées sur la ville à la suite de l'exhaussement du rivage. Quelle qu'en soit l'origine, cet agent chimique, se combinant avec les cailloux et la cendre, a formé avec le temps un excellent béton, un dur ciment beaucoup plus difficile à attaquer que le mélange friable de Pompéi. Voilà pourquoi on n'a pas continué les fouilles d'Herculanum, qui seraient autrement fructueuses que celles de Pompéi, attendu que la première de ces villes avait pour habitants de riches personnages, amateurs de belles œuvres, plus éclairés que les boutiquiers de la seconde. Mais la bonne, la vraie raison, croyons-nous, la voici : trouvez donc l'argent nécessaire pour exproprier Portici et Resina, une population de 25.000 âmes, qui a établi sa demeure au-dessus d'Herculanum,

de même que celle de Castellamare a établi la sienne au-dessus de Stabies !

L'œuvre de destruction accomplie, on la respecta. Les Pompéiens échappés à la mort vinrent bien fouiller dans la cendre afin d'en retirer leurs objets les plus précieux; mais, cela fait, ils allèrent habiter ailleurs. Ainsi que nous l'avons déjà remarqué en traversant la Terre de Labour, la cendre des volcans est féconde. Les moissons poussèrent sur le sol nivelé et, avec le temps, le lieu où avait existé Pompéi disparut sous les champs, les vignes, les jardins et les vergers. On finit même par ne plus savoir au juste en quel endroit cette ville avait été située. Ce fut le hasard qui en fit découvrir l'emplacement. Les fouilles ne commencèrent qu'en 1755, après que celles d'Herculanum, également provoquées par le hasard, eurent attiré l'attention. On les entreprit sans plan arrêté et on les exécuta sans suite, sans enthousiasme, mollement. Aujourd'hui on fait mieux ; on ressuscite véritablement la cité, on la restaure, on lui rend sa splendeur. Le travail de reconstitution marche avec lenteur, faute d'assez d'argent, mais il marche ; il faudra peut-être un siècle encore pour le terminer ; mais on le terminera, et un jour la ville mystérieuse, sortie tout entière de son sépulcre, apparaîtra sans voiles aux yeux des amateurs ravis. Du nombre de ceux-ci, hélas ! nous ne serons pas.

Pendant des heures nous errons parmi les ruines, parcourant les voies principales, nous arrêtant à tous les carrefours et entrant dans toutes les maisons qui se trouvent sur notre chemin, visitant jusqu'aux moindres réduits. Ce que nous voyons est à peu près ce que nous avions rêvé ; quelque chose d'un peu moins grandiose pourtant. A en juger d'après les apparences, Pompéi était une petite ville avec de petites rues, de petites habitations, de petits monuments, une réduction de la cité antique. Devenue municipe romain dans les dernières années de son existence, elle eut ses trois ordres, les sénateurs, les chevaliers et le peuple, et sa magistrature municipale modelée sur celle de Rome. Aussi y trouve-t-on un forum avec sa bordure habituelle de temples et d'édifices publics : la curie, la basilique, une bourse, — les Pompéiens étaient des gens de négoce — des

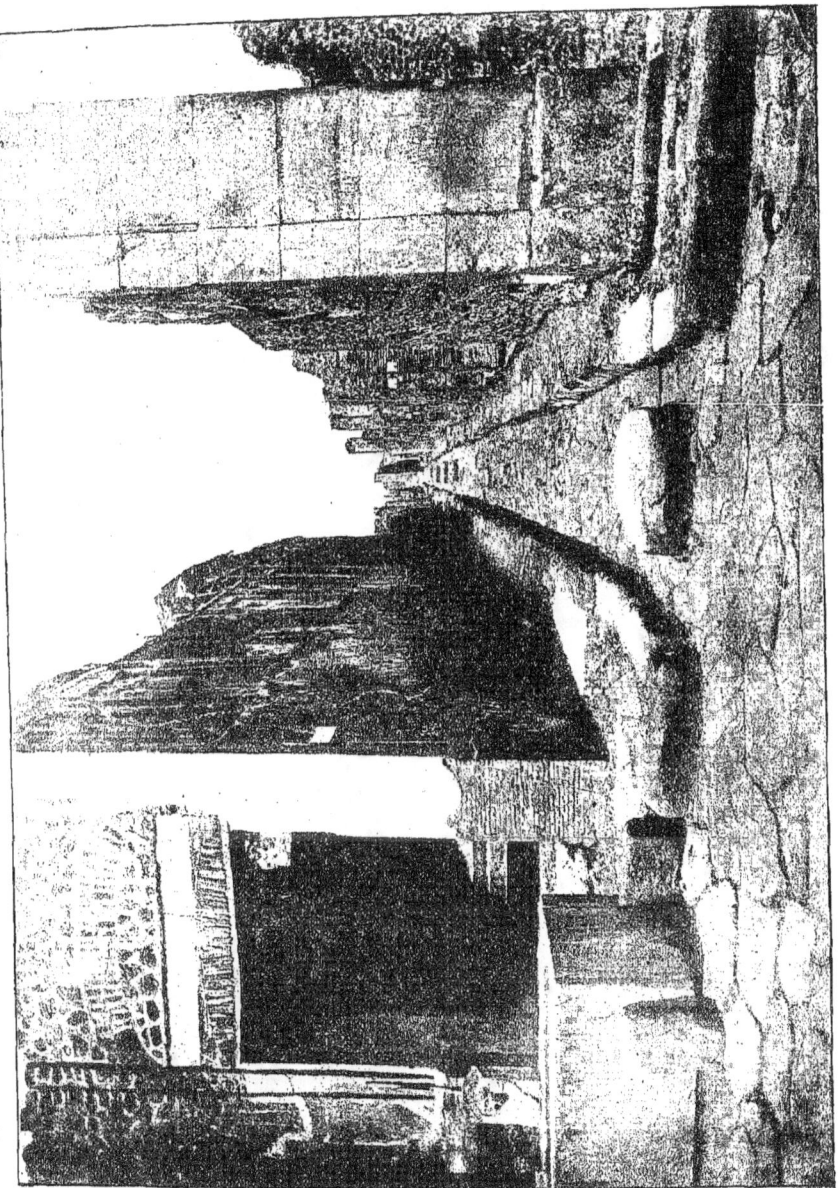

UNE RUE DE POMPÉI

thermes, des théâtres, un amphithéâtre, — les gens de négoce n'oubliaient pas leurs plaisirs.

On a divisé artificiellement la ville actuelle en neuf régions. Les régions I^{re}, III^e, IV^e, V^e et IX^e sont à déblayer entièrement ; la II^e l'a été en partie quand on a remis au jour l'amphithéâtre. Chacune des trois régions découvertes, la VI^e, la VII^e et la VIII^e, se subdivise en îlots renfermant un nombre plus ou moins considérable de maisons. Ilots, rues et maisons, à l'instar des régions, sont numérotés. Beaucoup d'habitations portent un nom particulier, mais arbitrairement attribué ; il n'est pas certain que celles de Cicéron, de Pansa, de Salluste, de Diomède, comme on les désigne, aient appartenu à ces personnages. Rarement le nom de la maison est celui du véritable propriétaire ; ce nom, on l'a établi généralement d'après une fresque, un objet d'art trouvé sur place, ou d'après quelque indice de ce genre.

De larges dalles de lave, lave des temps préhistoriques, forment le pavé des rues, rues parfois d'une étroitesse extrême, quatre mètres de largeur, pas davantage, y compris les trottoirs, juste la place nécessaire à un char. Les roues des chars, suivant toujours la même trace, ont creusé dans le pavé deux profonds sillons. Les trottoirs sont également fort étroits et très élevés ; des pierres, trois ordinairement, plantées dans le lit de la voie, permettaient aux piétons de passer d'une rive à l'autre sans descendre. Je me demande comment les chevaux se tiraient d'affaire en présence de ces obstacles qui se dressaient à chaque instant devant eux.

Quelle était la hauteur des maisons? Elles paraissent n'avoir eu généralement qu'un étage. Cet étage a disparu et il ne reste que le rez-de-chaussée. Les murs sont en blocage ou en briques, et recouverts de stuc. Partout du stuc : au dedans et au dehors, aux parois des chambres et à la façade. Il est coloré quelquefois en bleu, le plus souvent en rouge ou en jaune, ce qui donne aux constructions un aspect uniforme singulier. Comme chez nous et en tout pays, les boutiques ouvrent sur la rue : en avant, le comptoir, par derrière, les provisions. Parfois on retrouve celles-ci rangées à leur place, et l'on reconnaît le genre de

commerce ou le métier exercé dans chaque boutique. Voici l'atelier d'un forgeron, le salon d'un barbier, une boulangerie avec son moulin à bras, ses pétrins et son four. Des jarres en terre cuite contenant encore leurs olives, de grandes amphores, indiquent le magasin d'un épicier ou d'un marchand de vin. On rencontre de nombreux établissements de foulons. Toutes les industries, tous les métiers, toutes les professions s'exerçaient à Pompéi. Au-dessus de la porte l'enseigne invite encore le client à entrer ; l'intérieur renferme encore les marchandises ; seul manque le marchand. Quelle ne dut pas être l'émotion des premiers explorateurs quand, ayant pénétré au fond de ces mystérieuses demeures, ils trouvèrent toutes choses à leur place : les vins desséchés dans les caves, les mets sur les tables, les flacons d'essences sur les toilettes des dames, dans le temple d'Isis, les apprêts d'un banquet que les convives, surpris par la mort, n'achevèrent pas !

Ce que les archéologues peuvent étudier ici avec facilité, c'est la maison antique. Ni le plan ni la forme n'en sont variés et pittoresques comme ceux de la maison moderne ; le type est à peu près partout le même. Pas de façade proprement dite, c'est-à-dire rien d'analogue à l'extérieur luxueux de nos habitations. Tout est disposé pour la vie et pour le coup d'œil intérieurs ; tout est aménagé avec soin, intelligence et économie. Les hommes de ce temps passaient la plus grande partie de leur journée dehors, au forum, à la basilique, aux bains, au théâtre. Ils n'avaient donc pas besoin de vastes appartements privés comme les hommes de notre temps et de nos contrées, qu'un climat plus rigoureux, des habitudes casanières ou studieuses obligent à rester chez eux. Ici tout est petit mais simple, commode, confortable.

Le visiteur entre ordinairement par la porte Marine. La voie monte jusqu'à la basilique et au forum. Autour du forum se groupent les temples de Vénus, de Jupiter et de Mercure, le sanctuaire d'Auguste, fondateur du municipe, le *Macello*, espèce de halle, la curie, *l'édifice d'Eumachia*, espèce de bourse. Ces monuments sont à peu près complètement ruinés ; il n'en reste que les substructions, des pans de murs et des files de colonnes tronquées, colonnes en briques, revêtues de stuc et peintes de

diverses couleurs. La vue de la matière vulgaire employée pour toutes les constructions cause de la déception : privée qu'elle est de son brillant revêtement, son aspect fruste et triste offense l'œil en accentuant encore la dégradation universelle, et éveille dans l'esprit les idées de faux luxe et de supercherie.

Après ce groupe, le plus important de la cité — ce ne sont pas les monuments publics qui forment le grand attrait de Pompéi — nous visitons les thermes, dits de Stabies. Nous y éprouvons du désappointement : rien n'y rappelle les imposants établissements balnéaires de Rome. Mais il est facile aux archéologues de s'y renseigner sur les habitudes hygiéniques des anciens. Une telle entreprise ayant peu de charme pour nous, nous dirigeons nos pas dans la direction du Vésuve. C'est alors que nous rencontrons les ruelles pittoresques, les boutiques dont j'ai parlé, et, plus loin, dans la VIe région, les maisons célèbres du Faune, d'Ariadne, du Poète tragique, de Pansa, du Foulon, du Centaure, de Castor et Pollux, de Méléagre, d'Apollon, etc. Des peintures qui les décoraient, les plus belles ont été transportées au musée de Naples ; notre attention n'en est pas moins excitée à la vue de celles qui restent, et nous recherchons avec avidité sur les murailles délabrées, spectacle depuis si longtemps désiré par nous, les créations tant vantées de l'art romain.

Non pas de l'art romain. Il n'y a pas plus de peinture qu'il n'y a de sculpture romaine. Il n'y a dans l'antiquité qu'une peinture, une sculpture et une architecture ou qu'un art, l'art grec. Ce sont des artistes grecs que les Romains employaient ; quelques exceptions ne contredisent pas cette assertion. Du reste, en tout et partout, les idées sont grecques : presque tous les sujets appartiennent à la mythologie et à l'épopée helléniques. Le mérite de ces peintures murales varie ; parfois il égale celui d'une œuvre artistique véritable, souvent il ne dépasse pas celui d'un de nos élégants papiers de tapisserie. Mais répétant, comme je viens de le dire, les productions du génie grec, en certains cas, malheureusement trop rares, elles réfléchissent de ce génie les gracieuses conceptions. On se croirait ramené aux Loges de Raphaël. Ici, comme là-bas, le monde illimité des formes se

déroule sous les yeux. Scènes épiques, mythologiques et d'intérieur ; aventures et jeux d'amour ; paysages et marines ; dieux, héros, muses, nymphes, néréides, faunes, bacchantes ; et les jeunes prêtresses, et les légères danseuses, et les agiles tympanisatrices sont ici représentés. Ils ont pour cadres de merveilleux décors qui rappellent les arabesques du Vatican. Assurément le Sanzio et ses aides ont joui de la vision intuitive de ces lieux.

Sans être jetés au hasard, les ornements varient à l'infini et toujours tendent à l'unité. Les critiques attentifs découvrent l'art sous le laisser-aller et la fantaisie. Il nous semble opportun de faire quelques réserves à ce sujet ; nous trouvons la fantaisie parfois excessive et l'imagination exubérante, presque extravagante. A notre avis, il convient de faire un choix parmi ces créations : le goût si pur qui frappe dans les arabesques vaticanes n'a pas toujours présidé ici.

Ce qui prend la plus grande place dans le décor, c'est l'architecture, architecture feinte, bien entendu, architecture étrange. A première vue il semble qu'on ait voulu imiter le réel, mais rien n'est réel. Pour colonnes, des colonnettes grêles, exiles, démesurément allongées, couronnées de chapiteaux insolites et compliqués. Elles supportent de prodigieux entablements qui portent à leur tour, en dépit des lois de l'équilibre et de la solidité, d'immenses galeries aériennes. Galeries et portiques se croisent. s'enchevêtrent, se superposent, tournent, se déroulent, fuient dans le lointain, montent dans les hauteurs. Ce vaste système est entremêlé de frontons, de voûtes, de corniches, de ressauts de toute sorte, de piédestaux, d'angles en relief ou de bordures saillantes, sur lesquels sont perchés ou à travers lesquels se meuvent des animaux vrais ou fabuleux, des oiseaux connus ou inconnus, des figurines humaines, des enfants ailés. Malgré le nombre et la disproportion des parties et l'exagération de certaines, rien de plus léger que cet échafaudage. Les parties reliées entre elles par des guirlandes, des festons, consolidées par des enroulements de plantes, des attaches de fleurs, forment des palais enchantés qu'habitent les Génies et les fées. Je partage le goût des Pompéiens pour ces demeures fantastiques. Mon imagination aime à s'égarer parmi ces labyrinthes délicieux, à passer

d'une terrasse suspendue à un hardi balcon jeté sur le vide, à se perdre sous les magiques portiques intérieurs. — Regardez : voici que, sortie tout à coup d'appartements secrets, sous l'un d'eux s'avance une jeune fille en tunique blanche, que recouvrent une tunique violette, plus courte, et un pallium vert ; son regard est animé ; de la cithare qu'elle tient ses doigts agiles font résonner les cordes, et de sa bouche entr'ouverte on croit entendre des chants s'envoler. — Voici la prêtresse d'un dieu inconnu. Ainsi qu'il sied, elle est modestement vêtue : sa tunique est bleue, son pallium est blanc ; il a des franges d'or, une bandelette d'or ceint sa tête et des bracelets d'or, ses bras. Ministre du temple d'Esculape, peut-être, elle tient d'une main le vase du sacrifice, et de l'autre présente le pavot qui calme les douleurs du corps et fait oublier celles de l'âme. — Une troisième lit dans un volume qu'elle déroule. De celle-ci, non moins belle que ses sœurs, la tunique est verte et le manteau est rose ; ses cheveux blonds, noués sans art, n'ont pas d'ornements. Qui est-elle, la mystérieuse jeune fille, et que lit-elle ? Image symbolique et gracieuse de la civilisation des villes mortes, ses lèvres muettes ne nous le diront jamais.

Par nature donc, la décoration pompéienne varie infiniment. Certains types pourtant reviennent plus fréquemment que d'autres.

Par exemple, l'architecture constitue le motif principal. On vient de décrire ce premier type. Il se compose uniquement d'un appareil semblable au précédent, agrémenté de menus ornements, festons, guirlandes, bouquets de fleurs et de fruits, instruments de musique, natures mortes ou vivantes. Parmi ces derniers petits sujets, je remarque : un poulet plumé pendu par les pattes, un simple pain posé au bord d'une tablette, un oiseau perché sur une frise ou sur une plinthe, un moineau picorant un épi, un lapin grignotant une grappe de raisin, un petit poussin rencontrant d'aventure une aiguière, un chien aboyant, etc.; ou bien les sujets ont plus d'importance ; ce sont des réunions étranges d'animaux : un taureau en présence d'un lion, des coquillages et des poissons faisant cercle au fond de l'eau, des dogues, des panthères, des génisses sautant à travers des arabesques, comme

les animaux d'un cirque à travers des cerceaux, des cavaliers galopant, des hommes chassant, des acrobates dansant, etc.

D'autres fois le champ, tout uni et d'une seule teinte, enfermé dans un cadre élémentaire, n'a pour ornement qu'un petit motif central destiné à relever la monotonie et la froideur de la vaste surface : un Génie ou un Amour dans des attitudes diverses, un centaure, une divinité des bois ou des eaux, une bacchante, une canéphore, une danseuse, une musicienne, figures simples ou géminées, sujets charmants sur lesquels nous reviendrons.

Enfin, une grande composition remplit la paroi. L'artiste pompéien a-t-il connu l'art d'imaginer, de réunir et de grouper plusieurs personnages de manière qu'ils concourent à une même action ? Non ! Quand il y a plus de deux figures, et souvent quand il n'y en a que deux, il paraît embarrassé ; il ne réussit pas ou ne réussit qu'à demi. Chaque personnage, étranger à son voisin, pense et agit solitairement et, d'ordinaire, pose pour la galerie. On comprend quelle froideur un tel procédé introduit dans le drame. Mais si, dans l'œuvre, on considère uniquement le concept, concept généralement emprunté par l'artiste, comme nous l'avons dit, on ne peut se refuser à le trouver bon, charmant et quelquefois admirable.

Ariadne et Thésée, sujet souvent répété. — La malheureuse Ariadne, que son époux a abandonnée sur une plage déserte, pendant qu'elle dormait, se réveille et, désespérée, voit fuir le vaisseau qui emporte le perfide. Site sauvage grossièrement rendu ; figure peu expressive. Pour y suppléer, l'artiste a mis auprès de l'affligée un Amour qui pleure avec elle.

Io gardée par Argus. — Spécimen du mauvais groupement : les deux personnages paraissent ne pas se connaître.

Mars et Vénus. — Exemple de réalisme : le dieu et la déesse, un bourgeois et une bourgeoise de ce temps-là.

Thésée délivrant Hippodamie, monochrome sur marbre provenant d'Herculanum (remarquer que nous sommes au musée de Naples en même temps qu'à Pompéi). Les acteurs posent, mais le Thésée est magnifique : la droite armée du glaive, il presse d'un de ses genoux la croupe du centaure terrassé et s'apprête à l'immoler.

Io retrouve son fils Epaphus qu'elle a longtemps cherché et lui raconte son histoire. — Une des plus jolies compositions de Pompéi. Visage d'Io, noble et beau malgré les cornes, dont l'habile artiste a su faire un ornement. Il a répandu sur les traits de l'héroïne un air de mélancolie que ses longs malheurs expliquent, et qui touche.

Chryséis et Agamemnon, Achille et Briséis. — Beaux et purs types helléniques, mais distribution, groupement, arrangement des personnages inexpérimentés, naïfs. Le sentiment exprimé, le même dans les deux cas, fait quelque peu sourire : l'une et l'autre jeune fille préférerait son esclavage à la liberté. La Chryséis elle-même ne montre aucun empressement à monter dans le vaisseau qui doit la ramener à son père. C'était bien la peine que ce père invoquât le dieu à l'arc terrible et fît périr tant d'innocents !

Le Sacrifice d'Iphigénie, tableau renommé, parce qu'il reproduit celui de Timante de Samos, et met sous les yeux le subterfuge auquel recourut ce peintre ; mais, ouvrage d'un artiste inhabile, cette copie ne doit être qu'un bien pâle reflet de l'original. La facture en est sèche, dit un critique, le dessin défectueux, les couleurs ternes. L'idée, non plus, ne semble pas merveilleuse : deux hommes emportent Iphigénie qui subit tranquillement cette violence. Tout aussi bien elle pourrait marcher seule et leur éviter cette peine. Ce n'est pas ainsi que Timante a dû la peindre ; ce n'est pas ainsi que Lucrèce l'avait chantée. On ne retrouve ici ni la vierge muette d'effroi, prête à s'évanouir et tombant sur ses genoux, ni le peuple à sa vue versant des larmes, ni le père accablé de douleur, ni le sacrificateur ému cachant le fer, dont parle le poète qui certainement décrit quelque peinture magistrale ; ici nul appareil de terreur et de pitié. Agamemnon, enveloppé du haut en bas dans son manteau, ressemble à un mannequin recouvert d'une draperie ; Calchas impassible pense à autre chose ; la jeune victime lève mélodramatiquement les bras et les yeux au ciel, où justement elle aperçoit Diane et la biche libératrice. Cette apparition lui plaît et la rassure, et le spectateur partage son contentement.

Dans *Phèdre et Hippolyte*, la conception s'élève en même

temps que l'art de la composition. Phèdre est assise, Hippolyte debout devant elle; un écuyer maintient son cheval; le chasseur, une pique à la main, était au moment de partir. Chose singulière ! ce n'est pas une scène d'Euripide ou de Sénèque que le peintre a traduite ; c'est, d'intuition, la scène célèbre :

> Le voici : vers mon cœur tout mon sang se retire...

Phèdre appuie insciemment son bras droit sur le dossier du siège ; de sa main gauche, avec une grâce qu'également elle ignore, elle agrafe sa tunique ; on lit sur son visage le trouble qui envahit son âme pendant que la nourrice parle au fils de l'Amazone. A l'air suppliant de celle-là, au geste d'étonnement de celui-ci, on devine la matière de leur entretien.

Nos artistes traitaient aussi les sujets allégoriques et les compositions de genre.

Venus piscatrix. Idée plaisante naïvement rendue. La déesse, assise sur la saillie d'un rocher, plonge sa ligne dans les eaux ; son rusé fils lui indique les bons endroits.

Les Noces de Zéphyr, grand cadre fort endommagé. La prêtresse qui préside à l'hymen, c'est Vénus en personne assistée de deux Amours. Zéphyr, porté par l'air léger, s'abat doucement sur terre auprès d'une nymphe, la charmante Flore, qui dort dans l'attitude de l'Ariadne. Un Génie invite le jeune époux à s'approcher de son épouse, dont un autre Génie découvre le visage caché par un voile. Les traits du dieu manquent de l'idéal nécessaire et ne rendent pas assez l'idée de jeunesse, de délicatesse, de fraîcheur que l'on attend.

Le Jeu des osselets. — Imagination gracieuse ; cinq jeunes femmes, trois debout, les deux autres accroupies, jouent aux osselets. Pose, gestes, groupement et formes irréprochables. L'œuvre est signée Alexandre d'Athènes. En effet, parfum exquis d'atticisme.

Après les sujets héroïques, mythologiques ou simplement d'imagination, viennent, car ici tous les genres sont traités, les reproductions de scènes théâtrales, tragiques et comiques; les représentations de métiers, sujets plus instructifs qu'amusants;

les scènes de buveurs — nous n'avons pas affaire aux peintres flamands — enfin des paysages. Le paysage, voilà pour ces primitifs la pierre d'achoppement.

Les anciens aimaient-ils la nature? Certainement ils se plaisaient aux champs, aux bois, au bord d'un ruisseau, sur le penchant d'une colline d'où le regard embrasse un bel horizon. Mais ce que nous autres nous appelons poétiquement *la nature*, ils ne le connaissaient pas; ce que nous aimons dans la nature, ils ne l'auraient pas compris. Pour eux, pour leurs poètes et pour leurs artistes, dans les eaux vivaient les naïades, dans les airs voltigeaient les zéphyrs, sous l'écorce des arbres palpitaient les dryades. Ils voyaient dans la nature une collection d'êtres semblables à eux, respirant et se mouvant vraiment. Quant à nous, ce ne sont pas nos formes mortelles que nous donnons à la nature, mais nos propres sentiments, nos passions, nos tristesses et nos joies. Parfois même, fils de Werther ou d'Oberman, nous infusons en elle notre âme entière, et elle devient notre personne. Alors quand nous la contemplons, elle ou son image, ce sont nos sentiments, c'est notre âme, c'est notre personne qu'en elle ou en son image nous cherchons. De là cette différence profonde qui assure à nos paysagistes la supériorité sur ceux de Pompéi: il faut que l'image de la forêt nous fasse sentir, comme la forêt elle-même, outre l'ombre et le frais, le recueillement et le mystère; qu'avec sa verdure et ses fleurs, celle de la prairie nous offre la gaîté; qu'un ciel sombre fasse naître en nous la tristesse; que la montagne porte avec sa cime notre pensée jusqu'au ciel; que de la plage ou du haut de la falaise, la mer sans bornes nous donne la sensation de l'infini; tandis que chez les Pompéiens, les paysages ne sont que des vues, insignifiantes par surcroît: le sentiment en est absent; on l'y chercherait en vain. Pas de science technique non plus, pas de perspective, pas de justes rapports entre les parties; mais des motifs isolés, réunis au hasard et sans dessein, sans qu'on en devine la raison.

S'il fléchit et s'abaisse dans l'imitation des choses de la nature, l'art pompéien se relève et triomphe dans la peinture de ces figures qui, une ou deux au plus, entrelacées, ornent le milieu d'un panneau. Nul besoin ici de la science de la composition;

rien à présenter aux yeux que la forme aimée du corps humain, une attitude noble ou gracieuse, d'harmonieux mouvements, une draperie flottante. Or, nous savons qu'à peindre ou à sculpter de telles choses les artistes anciens excellaient. A Pompéi, à Herculanum, ils y ont mis tout leur talent, tout leur zèle et tout leur amour.

Ils ont choisi des figures qui portent à la joie, à l'allégresse. Elles révèlent l'idéal des hommes de l'antiquité païenne. Aucune d'elles n'est grave, réfléchie, n'inspire de sentiment ou philosophique, ou moral, ou religieux, excepté *les Muses* et quelques figures allégoriques, telles que *la Victoire* aux grandes ailes étendues, *l'Abondance* et *la Paix*, avec leurs attributs ; les autres représentent des *Cernophores* ou des *Canéphores*, porteuses de vases ou porteuses de corbeilles ; des *Nymphes* qui, légères, se promènent à travers un parterre idéal, cueillant çà et là des fleurs ; des *Danseuses*, des *Musiciennes*, des *Bacchantes*.

Créatures suaves, comment les décrire ! — Filles des hommes et des déesses, elles apparaissent dans la fleur de la jeunesse et de la beauté. Les unes sont descendues de leur demeure céleste pour visiter la terre ; l'air les a reçues avec tendresse et les berce en les portant ; il vole autour d'elles ; il les caresse, il joue dans les plis de leurs vêtements. La sérénité propre aux êtres divins s'épanouit sur leur visage. Cette sérénité, c'est le bien qu'elles viennent apporter aux mortels. — D'autres, leur mission accomplie, aspirent à retourner au ciel. D'un pied délicat, mais ferme, elles ont frappé le sol et maintenant elles montent dans l'espace. Mais avant de quitter les hommes, elles veulent, en guise d'adieu, les charmer une fois encore, et elles se meuvent dans une danse rythmée qu'elles accompagnent de leur voix mélodieuse ou du psaltérion. — D'autres, enfin, ont préféré rester ici-bas ; mais elles se gardent bien de toucher de leurs pieds divins le sol grossier ; formes aériennes, elles glissent à sa surface, offrant aux hommes des fleurs et des fruits, d'une main nerveuse frappant le tympanon, agitant le thyrse, toutes entraînant les cœurs à leur suite ; jusqu'à ce que, sentant renaître en elles le regret de leur patrie, simplement et sans art elles s'enveloppent dans un long voile flottant, livrent au vent leur chevelure dénouée, et

lèvent avec désir leurs yeux au ciel vers lequel leur corps et leur âme paraissent s'élancer.

Non moins séduisantes que les filles de l'air sont les filles des eaux, *les Néréides*. Elles habitent les mêmes régions idéales que leurs sœurs et y voguent portées par des animaux marins. Leur corps ondule avec les flots, et une draperie savamment jetée apporte son concours au groupement harmonieux.

Parmi les figures géminées, un motif revient souvent, c'est *un Faune ravissant une Bacchante*. On devine quelles idées les anciens ont mises dans la réunion de ces deux types. A partir de Phidias et de son école, le cycle de Bacchus devint une source inépuisable d'inspirations, au grand préjudice de la morale.

La morale! ni les artistes pompéiens ni leurs patrons ne paraissent s'en être souciés. La satisfaction des sens et la glorification de la matière, tel a été malheureusement leur but plus ou moins avoué. C'est une cause de réprobation. C'en est une également de déchéance pour l'art, au sentiment des adeptes de l'esthétique platonicienne.

Les heures que nous devions passer à Pompéi sont écoulées, il faut songer au départ. Nous n'avons pu tout visiter; nous n'avons pas vu, entre autres choses intéressantes, au delà de la porte d'Herculanum, la voie des Tombeaux que bordent, dit-on, de superbes monuments funéraires, bien conservés; mais il ne nous est pas permis de prolonger notre séjour.

A force d'errer dans la cité silencieuse, nous finissons par succomber à un sentiment de tristesse auquel déjà nous avait préparé le temps mélancolique d'aujourd'hui. Ce temps est bien celui qui convient pour explorer la ville morte: ciel couvert, atmosphère lourde, pleine de vapeurs, nuages qui montent, en glissant lentement, les pentes du Vésuve dont ils nous cachent la cime, comme au dernier jour de Pompéi; toute la nature dans la torpeur semble participer à la vague angoisse que nous éprouvons. Cette sensation fait naître en nous un étrange sentiment. Nous nous surprenons à croire que les habitants de ces maisons que nous venons d'explorer sont seulement absents; qu'ils sont

allés au forum, au théâtre, qu'une fête populaire les retient au dehors, qu'ils vont bientôt rentrer et reprendre leurs occupations interrompues. Mais aussitôt renaît dans notre esprit le souvenir du terrible événement qui les a tous fait disparaître. Nous assistons en imagination à cet événement. Nous voyons un peuple entier affolé, cherchant à fuir. Nous entendons des cris d'épouvante, des appels désespérés. Nous sommes témoin des scènes déchirantes de la lutte contre la mort. Les indices de cette lutte sont empreints d'une manière indélébile sur le visage des malheureux dont, à l'aide d'un procédé ingénieux, on a reconstitué les formes et dont on conserve les cadavres momifiés à Naples et à Pompéi. Nous les avons vus là, tels que la mort les a surpris; nous avons lu sur leur face contractée les signes de l'affreuse agonie et les sentiments qu'ils éprouvèrent à l'heure suprême. La passion qui domina chez quelques-uns jusqu'à la fin, ce fut l'avarice. Celui que l'on désigne sous le nom de Diomède se fit aider par un esclave, se chargea de son or et de ses vases les plus précieux et s'enfuit; les cendres l'étouffèrent au moment où il allait franchir la porte de son jardin ouvrant dans la direction de la mer. Plusieurs femmes perdirent la vie parce qu'elles n'avaient pas voulu partir sans leurs coffrets à bijoux. D'autres infortunés se crurent à l'abri de tout danger en se réfugiant dans les parties souterraines de leur maison; les voûtes et les murs résistèrent, ainsi qu'ils l'avaient prévu, mais les issues furent closes et ils moururent de faim. Tous ne périrent pas victimes de la cupidité ou de la peur; de nobles sentiments se révélèrent alors. Un soldat ne quitta pas le poste où ses chefs l'avaient placé; il y subit bravement la mort. Soixante-trois squelettes ont été retirés du quartier militaire, soldats, à l'exemple de leur camarade, restés jusqu'au bout fidèles à la consigne. On a découvert sur la route de Nola une mère tenant son jeune enfant entre ses bras, et ses deux petites filles étendues à côté d'elle. Celle-ci, elle aussi, ne voulut pas se sauver sans ses trésors les plus chers, et son saint dévouement excite, en même temps que la pitié, un sentiment de relèvement salutaire qui soulage l'âme.

La pluie nous surprend au milieu de nos méditations. Nous

trouvons un abri d'un instant dans une salle des thermes situés derrière le forum. La pluie passée, nous nous arrachons avec regret à l'étrange ville au sein de laquelle nous avons été si vivement ému. — Et maintenant de nouveau nous roulons sur la route de Naples ; mais avec le beau spectacle du matin notre enthousiasme a disparu. Tant de sensations nous ont quelque peu fatigué. D'autre part, d'humides vapeurs voilent le golfe, le volcan et toute la région ; la cendre du chemin s'est changée en boue noire ; les laves mouillées du pavé sont glissantes, les cahots plus que jamais redoutables. De sorte que, de Pompéi jusqu'à Naples, une pensée unique occupe notre esprit : le désir d'un prompt retour à la maison et d'un repos réparateur.

Les collections du Musée de Naples. — Les bronzes. Les marbres. — La galerie de peinture.

Le 5.

Les peintures murales héracléennes et pompéiennes, bien qu'elles remplissent sept salles et un corridor, ne représentent qu'une minime partie des richesses que contient le Musée national de Naples. Ce musée est une collection de collections considérables : collections privées des anciens rois venues de Parme et de Rome (musée Farnèse); collections formées des objets trouvés à Herculanum, à Pompéi, à Stabies, à Capoue et ailleurs ; collections d'innombrables sculptures en marbre et en bronze, d'antiquités de toutes sortes, de tableaux des diverses écoles italiennes ; bibliothèque, glyptothèque, papyrus, médailles, etc., etc. Nous ne chercherons pas ici, comme au Vatican, l'occasion d'étudier l'histoire de la statuaire grecque ; nous avons dit ce que nous pouvions dire sur ce sujet, et épuisé notre provision de renseignements utiles. Nous nous bornerons à signaler les œuvres principales.

Les bronzes se divisent en bronzes essentiellement artistiques, en bronzes d'ornementation, en bronzes créés dans un double

but, l'un d'utilité, l'autre d'agrément, et en bronzes industriels destinés à des usages ordinaires. Nous mentionnerons seulement ces derniers, fort nombreux, qui proviennent de Pompéi. Nous remarquerons toutefois que, malgré leur humble destination, même les plus vulgaires de ces objets ont un cachet de distinction qui manque chez nous, ce me semble, à leurs similaires. Des bronzes d'ornementation et de ceux dans lesquels l'art est venu en aide à l'industrie, nous ne parlerons pas davantage. Les connaisseurs pourtant en recommandent l'examen ; mais leur avis évidemment ne s'adresse pas aux gens qui voyagent avec des billets circulaires.

Quant aux bronzes d'art proprement dits, ils marchent de pair avec les plus beaux marbres en ce qui concerne la perfection du travail et l'excellence de l'idée. Dans le nombre nous citerons la série des divinités agrestes, les satyres et les faunes, vieux ou jeunes, chancelants d'ivresse ou dormants. Parmi eux triomphent le *Faune dansant* et le *Narcisse écoutant*, placés à côté l'un de l'autre, sans doute à cause du contraste et comme sujets d'étude comparée. Ces deux morceaux font les délices des amateurs. — La tête et les bras levés, le torse cambré, le Faune se livre à la danse ; danse réelle et cadencée, bien que la position de ses jambes et de ses pieds indique à peine qu'il se meut ; mais le rythme est marqué par tous les muscles de son corps dont pas un qui ne se contracte ou s'étende et ne concoure à l'acte voulu. L'homme ne bouge pas et tout en lui s'agite ; c'est l'image même de l'entrain, de l'élan et de la gaîté. — Dans l'autre figure, au contraire, tout paraît immobile et tout vit, ou plutôt tout pense ; car la vie et le mouvement y sont dans la pensée. Narcisse, un jeune pâtre, n'a pour tout vêtement qu'une peau de chèvre jetée sur l'épaule. Il a cru entendre dans le lointain une voix aimée. La tête penchée, l'oreille tendue, la main droite levée, il indique du doigt le lieu d'où vient le bruit, et laisse retomber son autre main dont tous les doigts, hormis le petit, sont fermés, geste élégant et parlant qui révèle la concentration de l'esprit sur un seul objet. L'enfant écoute, et, de même que tout danse en l'autre, tout écoute en lui.

Un *Faune ivre*, couché sur son outre qu'il a vidée. Il montre

dans les airs un objet invisible que, dans son rêve d'ivrogne, il croit apercevoir, l'image peut-être de quelque nymphe moqueuse. Idée plaisante que l'on accepte grâce au bronze, matière qui mieux que le marbre se prête à la représentation d'une scène comique.

Mercure au repos. — Ouvrage parfait sous tous les rapports. Le messager des dieux se repose des longues courses que son ministère lui impose ; mais l'esprit ne reste pas inactif comme le corps ; d'où le contraste piquant des deux idées que cette apparence éveille. On pressent que cette quiétude ne durera pas : le fils de Maïa pense à la nouvelle mission qu'on vient de lui confier et déjà son talon ailé se soulève et s'apprête à s'envoler. Combien les artistes anciens étaient habiles à tirer parti de la moindre donnée ! Nous verrons à Florence celle-ci reprise, au moins dans ce qu'elle a d'essentiel, le perpétuel mouvement, par un sculpteur moderne, Jean Bologne, et nous comparerons.

Après les bronzes, les marbres. Mais voir tous les marbres n'est pas une petite entreprise ; ils remplissent sept vastes salles et trois immenses portiques. La tête et les jambes protestent. Il faut faire un choix et se résoudre à négliger une foule de belles œuvres si l'on veut s'arrêter pendant quelques instants devant les plus remarquables. Nous traversons donc rapidement le portique des Hommes célèbres et celui des Empereurs, et ne fixons des regards attentifs sur ce qui se présente à nous que dans la salle dite des Chefs-d'œuvre.

Electre et Oreste debout, à côté l'un de l'autre. La sœur s'appuie sur l'épaule du frère. Cette attitude touchante et l'air de tristesse répandu sur le visage des deux jeunes gens suffisent à rappeler et à figurer l'histoire de la malheureuse famille des Atrides poursuivie par le destin.

Harmodius et Aristogiton, copie de l'œuvre de Kritios et de Nesiotès, sculpteurs antérieurs à Phidias ; cette dernière œuvre était elle-même une copie ou une imitation de celle d'Anténor, qui, à la demande des Athéniens, avait sculpté en bronze les images des deux tyrannicides. « Harmodius et Aristogiton... courent d'un même élan au combat. Le premier, plus jeune et plus ardent, nu comme un athlète, brandit une courte épée au-

dessus de sa tête, et sa main gauche, tombante, serre un poignard ; le second, plus calme, aussi vaillant, un court manteau déployé sur son bras gauche tendu, tient la gaîne de l'épée qui arme sa main droite ramenée en arrière ; son attitude, moins violente, est celle de l'attaque prudente qui a souci de la défense. » (1) La prudence, ou plutôt la ruse, en effet, était le partage du héros assassin : on se rappelle qu'il dénonça comme ses complices et fit périr ainsi les amis les plus chers d'Hipparque. On a rapproché les deux figures, primitivement isolées, de manière à ce qu'elles simulassent un groupe. Evidemment l'anatomie a beaucoup préoccupé l'artiste ; les corps des deux jeunes hommes offrent le type de celui de l'athlète en deux attitudes différentes, et leur vue n'éveille pas l'idée de justiciers mus par l'indignation et le patriotisme. Les critiques louent l'invention, l'art avec lequel chaque personnage est représenté agissant d'une manière à la fois indépendante et collective, ainsi que le rythme des mouvements.

La *Vénus de Capoue* serait, d'après Burckardt, une réplique de la *Vénus de Milo*, mais qui daterait d'une époque « où l'art tombait dans le doucereux ».

L'*Eschine d'Herculanum*, statue d'un mérite presque égal à celui du *Sophocle de Latran*, le type de la figure-portrait comme l'entendaient les Grecs, c'est-à-dire nous montrant un grand homme tel qu'il était, si l'on veut, mais plutôt tel qu'il eût été si son visage eût complètement révélé son caractère intellectuel et moral, son génie propre.

Agrippine assise. — Il s'agit de la femme de Claude, de la mère de Néron. Vieillie, revenue de ses illusions, elle laisse deviner par son attitude et l'expression de ses traits, par l'affaissement de son corps et la préoccupation profonde de son esprit, les déceptions de son âme ambitieuse.

La mosaïque de la *Bataille d'Issus* ou d'*Arbelles*, trouvée dans la maison du Faune, à Pompéi. — Véritable tableau avec ses personnages nombreux, ses plans divers, ses lumières et ses ombres et son action dramatique ; il serait mieux à sa place

(1) M. Paris, *la Sculpture antique*.

contre la paroi d'un mur. Comme dans la *Bataille de Constantin*, l'attention du spectateur se porte sur un seul épisode dans lequel toute la lutte se résume : Alexandre a rencontré le chef de l'armée ennemie et l'a percé de sa lance ; c'est pour les Perses l'annonce de la défaite et le signal de la retraite.

La *Flore Farnèse*. — Statue colossale qui, n'étant pas à sa vraie place, ne fait pas autant d'impression qu'elle le devrait. On regrette que, dans cette œuvre renommée, la tête, les bras, les pieds et les attributs, beaucoup trop de parties, soient modernes.

Nous voici en présence de l'*Hercule Farnèse*, ouvrage de Glycon d'Athènes. En découvrir et louer l'idéal appartient à Winckelmann. « Le demi-dieu se repose de l'un de ses travaux ; il a encore les veines gonflées, les muscles tendus et élevés avec un cadencement extraordinaire ; il cherche à respirer après sa course pénible au jardin des Hespérides dont il tient les pommes dans sa main, — le bon abbé ne savait pas que c'est une restauration et une interprétation. Formes surhumaines dans l'expression des muscles, semblables à des collines pressées, etc. » Burckardt s'exprime à peu près de même. M. Taine reconnaît dans le susdit Hercule « un vigoureux portefaix qui vient de soulever une poutre et qui pense qu'un verre de vin viendrait bien à point ». Que les critiques approuvent ou qu'ils blâment, leur jugement aboutit à cet aveu : le but, la mise en relief de l'expression au moyen de l'amplification des formes corporelles, ce but est dépassé. Nous avons sous les yeux trop véritablement un athlète, c'est-à-dire un homme massif et charnu. N'y avait-il pas une manière, même pour les anciens, de mieux comprendre le type du dépositaire de la force unie à la justice, tel que fut le chevalier du moyen âge et tel que fut aussi, selon les exégètes, le héros Hercule ?

Le *Taureau Farnèse*, l'œuvre maîtresse de l'école de Tralles ; auteurs, Apollonios et Taurisko. Amphion et Zétus, sur l'ordre de leur mère Antiope et pour la venger des persécutions de Dircé, attachent celle-ci aux cornes d'un taureau. Outre le taureau, il y a quatre personnages en scène, plus un enfant et des chiens. Nous sommes donc en présence d'un tableau complet. On n'a pu retrouver tous les fragments de ce groupe taillé dans

un seul bloc de marbre, dit-on. Il a fallu, pour le reconstituer, ajouter presque autant de parties qu'il en restait, d'où un grand embarras pour le contemplateur : il ne sait si ce qu'il admire est l'ouvrage des statuaires grecs ou de Jean-Baptiste de la Porte. Trop de personnages participent à l'action ; voilà le défaut de l'œuvre. Il faut être habile pour assembler deux ou trois figures. Il est téméraire de dépasser ce dernier nombre ; le statuaire ne peut prétendre à imiter le peintre. Quand il fait agir trop de personnages, il lui est bien difficile, sinon impossible, d'établir l'unité. Il faut convenir, toutefois, qu'en disposant leurs figures de manière à ce qu'elles formassent une pyramide, nos sculpteurs ont évité ici un éparpillement choquant et déterminé une perspective de bas en haut assez agréable. La simultanéité et la vivacité des mouvements, qui tous concourent au même effet, donnent au sujet toute l'unité qu'il comporte. Considérons d'ailleurs que nous avons affaire à un ouvrage purement décoratif, fait pour le coup d'œil : il frappe fortement les sens par l'ampleur et l'énergie des gestes, par le rapport harmonieux des parties, et ne laisse pas d'exciter en même temps l'esprit par l'appréhension d'une catastrophe imminente et terrible.

La galerie de peinture comprend au moins huit cents tableaux classés par écoles en quatorze salles. On n'y rencontre pas autant de chefs-d'œuvre que dans les grandes galeries de Rome et de Florence. Nous citerons parmi les tableaux qui nous ont le plus intéressé :

École romaine, *la Madonna delle Grazie*, dans la manière de Raphaël. La Vierge mère regarde avec amour son Enfant. Finesse du modelé, suavité du coloris, grâce et beauté des physionomies, des attitudes et des gestes, expression adorable de la Madone, aux traits humains pourtant, mais dont la pensée habite les hautes régions. Ouvrage d'un disciple inconnu du Sanzio, imitateur excellent de son style et de ses types.

Du Sanzio lui-même, le portrait du *Chevalier Tibaldeo*. On assure que l'original est perdu ; ceci alors ne serait qu'une copie. Les gens de céans le donnent néanmoins pour l'original.

Ils n'ont pas osé agir de même à l'égard du portrait de *Léon X*, dont on sait que l'original orne le palais Pitti.

Ce qui incontestablement appartient à Raphaël, c'est une Sainte Famille appelée *la Madone avec le divin Amour*. La Vierge Marie, simplement assise en avant d'un beau paysage, contemple et, les mains jointes, adore l'Enfant Jésus posé sur ses genoux. Le Rédempteur, par un geste à la fois gracieux et imposant, bénit son précurseur agenouillé devant lui. Sainte Elisabeth et saint Joseph admirent le touchant mystère. L'idée se rapproche de celle qui a inspiré la *Madone d'Albe*, dont nous avons vu une copie à la galerie Borghèse; mais le sentiment exprimé diffère. Au lieu de la triste prévision, ce qu'on lit sur le visage de Marie, c'est un mélange d'amour et d'orgueil maternels, de tendresse infinie et de vénération pieuse. Les enfants prédestinés ont grandi; ils connaissent leur mission et l'affirment. Dieu se révèle dans Jésus « Comblant non plus seulement de ses caresses, mais de ses bénédictions », en la personne de Jean, « le monde rajeuni par l'Evangile » (1). Raphaël a donc voulu ici glorifier l'acte de la Rédemption en dévoilant le rôle sublime de ceux qui l'accomplissent. Saint Joseph n'apparaît pas au premier plan, mêlé aux autres saints personnages; il se tient humblement à distance du groupe, silencieux et comme dans l'ombre, plein d'une respectueuse sollicitude pour les êtres chers et sacrés confiés à sa garde : image symbolique, fidèle et émouvante, de la vie utile et cachée du charpentier de Nazareth.

Ecole vénitienne. De Jean Bellin, *la Transfiguration*. Dressé en pied et les bras étendus en avant, le Christ n'a pas quitté la terre, n'a pas changé de nature; les sentiments qui animent les deux prophètes ne vont pas au delà de la simple vénération; les trois disciples ne manifestent pas assez leur éblouissement. Appréciation trop sévère : toutes les fois qu'on se trouve en présence de ce sujet, l'imagination se reporte soudain à l'œuvre inimitable de Raphaël, au grand détriment de celle qu'elle lui compare.

Une *Vierge* de Palma : superbe patricienne de Venise.

(1) M. GRUYER, *Madones de Raphaël*.

Titien. — Le portrait de *Paul III Farnèse* et celui de *Philippe II*. Comme portraitiste, Titien atteignit la perfection. Il possédait les qualités qui font exceller en ce genre : bon dessin, coloris magnifique et éloquent, esprit d'une perspicacité allant jusqu'à l'intuition. Son goût même pour le naturalisme lui fut un auxiliaire. « Aussi n'est-il pas un de ses portraits, écrit M. Blanc, qui ne soit en vie, qui ne voie, parle et respire ; et pourtant ce qui plus encore les distingue, c'est la vie intérieure, latente, la présence voilée de l'âme, l'éloquence de la pensée, le caractère individuel. Ils vous appellent du plus loin qu'on les aperçoit, et cependant ils vous tiennent à distance ; leur beauté vous attire en même temps que leur dignité vous impose. » — Le portrait de *Philippe II*, « blafard et gourmé, indécis, clignotant, homme de cabinet et d'étiquette » (1) — on le voit, la nature a été prise sur le vif — est une réplique de celui de Madrid. Quant aux deux portraits de *Paul III*, l'un nous offre la figure d'un vieillard affaissé par l'âge ; tête fine, intelligente. Dans l'autre, la décrépitude est plus accentuée encore ; âme concentrée et qui semble secrètement agitée.

C'est pour le duc Octave Farnèse, petit-fils de Paul III, que Titien peignit la fameuse *Danaé*, ici présente. Conception empruntée au paganisme ; elle eût fait les délices de nos joyeux Pompéiens. Fâcheusement créée dans l'unique but de faire valoir les vertus maîtresses de l'artiste, sa supériorité à peindre la chair et à éveiller le désir qui porte vers elle, l'appréciation de cette œuvre échappe à notre compétence et n'entre pas dans notre programme. L'avidité de la courtisane y est bien représentée ; c'est la seule moralité que l'on puisse tirer du sujet. N'est-ce pas à propos de cette peinture que Michel-Ange blâmait le dessin dn Titien et de toute l'école vénitienne ? Michel-Ange avait le droit d'être difficile sur ce point. D'ailleurs son jugement serait juste en partie, car, selon d'autres critiques dont l'opinion semble confirmer la sienne, Titien ne voyait dans le corps humain que la chair, et n'en rendait ni l'ossature, ni les tendons, ni les muscles.

(1) M. Taine.

Citons encore de ce maître une *Madeleine*. Sans les grosses larmes qui lui coulent des yeux, on ne croirait pas qu'elle gémit. Pénitente trop belle, sa douleur respecte l'harmonie de ses traits.

Le Guerchin a conçu le même sujet dans un esprit peu différent. Ostentation également des formes corporelles. Saint Sébastien, Marie Madeleine, types de prédilection des peintres italiens, surtout à l'époque de la Renaissance ! On devine pourquoi.

Trop souvent le corps sacré du Sauveur ne fut pour eux, lui aussi, qu'un sujet d'étude anatomique. Exemple, une *Pietà*, d'Annibal Carrache.

De Garofalo, *la Déposition de croix*. Garofalo était-il capable d'exécuter de grandes compositions? Il faut le croire, puisque les historiens et les critiques d'art le louent à ce propos. Franchement, à tort ou à raison, nous préférons ses petits cadres. Il nous semble que ce qui est qualité dans le tableau de petites dimensions, traité d'après le principe de la miniature, à savoir, la perfection des détails, devient défaut dans le tableau de dimensions considérables, dans les scènes où figurent de nombreux acteurs. *La Déposition de croix* de Garofalo offre ce caractère, et conséquemment pèche contre l'unité. Elle y pèche surtout si l'on considère que, dans une grande composition, comme dans un drame bien conçu, les mouvements et les pensées de tous les personnages doivent converger vers un centre unique, afin que la partie essentielle du fait représenté soit rendue et n'échappe pas à l'attention du spectateur. Le centre unique ici, c'est le corps du Christ que l'on vient de détacher du gibet. Or, Garofalo n'a pas donné à la figure la plus importante un rôle différent de celui des autres figures.

Le Corrège. — *Mariage mystique de sainte Catherine*, cadre minuscule. — La scène se passe entre trois êtres gracieux dépourvus de tout caractère de sainteté. L'Enfant Jésus sourit à sa Mère, qui lui rend son sourire et passe l'anneau nuptial au doigt de la jeune fille, dont l'émotion ne diffère pas de celle que ressent une fiancée ordinaire. Rien de mystique en cette œuvre que le titre.

Dans la *Vierge Zingarella*, autrement dite *le Repos en Egypte*, le Corrège nous montre Marie assise au bord d'un ruisseau, près d'un palmier, et regardant avec amour le petit Jésus endormi sur ses genoux. Tous les êtres qui habitent la fraîche oasis semblent, par leur air riant, s'unir à elle et partager son ravissement : la nappe d'eau limpide, les feuilles de l'arbre que l'on croit entendre doucement murmurer, l'ange qui descend du ciel, tout, jusqu'au petit lapin blotti dans l'herbe, près du groupe divin, s'intéresse, dirait-on, à la touchante scène de joie maternelle.

Il ne nous reste plus à voir maintenant que le musée Sant-Angelo, c'est-à-dire trois salles pleines de terres cuites et de monnaies — il y a 43.000 pièces de monnaies — puis sept salles renfermant des vases étrusques, l'une des plus riches collections de ce genre ; puis la bibliothèque avec ses 200.000 volumes et ses 4.000 manuscrits. Après quoi, notre tâche, je crois, sera finie. Nous préférons passer le peu du jour qui reste, à respirer l'air pur et vivifiant de la mer sur la charmante promenade de la Villa Nazionale.

Excursion à Sorrente.

Le 6.

La journée promet d'être belle. L'air est pur et le ciel clair. Nous irons, tournant tout autour de la baie, voir Castellamare et Sorrente — Sorrente, le pays des poètes et de nos rêves ! Quelle voie choisirons-nous ? Nous aurions aimé celle de mer jusqu'à Castellamare ; mais la mer n'est pas assez calme, et les voyageurs d'un tempérament délicat redoutent les trop forts balancements d'une onde perfide. Nous prenons donc, à regret, la voie de terre, la plus rapide, le chemin de fer. Mais alors, jusqu'à Castellamare, adieu la poésie du voyage ! adieu les émotions des temps d'autrefois, alors que le monde était moins civilisé et que le progrès ne s'était pas installé à demeure sur la terre ! adieu les mille aventures, insignifiantes mais charmantes,

qui survenaient dans le cours d'une excursion à pied, ou en voiture non encore perfectionnée, jamais pressée d'arriver. On n'allait pas vite, mais que de choses on voyait ! Et partant que d'observations intéressantes, que de récits instructifs, que de réflexions piquantes, que de propos aimables et joyeux s'échangeaient entre les voyageurs, pendant que la caravane traversait mille paysages pittoresques, contemplait, rien ne la gênant, de vastes horizons, marchait en plein air vivifiant et parfois embaumé, au sein de la lumière, dans l'espace sans limites ! Aujourd'hui le chemin de fer vous prend, vous presse, vous fait monter à la hâte dans son train, vous indique le coin d'un petit compartiment, vous défend d'en bouger et, pour plus de sûreté, vous y enferme ; il vous rogne la place, l'air et la lumière, vous empêche de passer là où vous voudriez passer, de fixer les yeux sur ce que vous voudriez voir ; il vous traîne de force dans ses hautes tranchées, ses corridors sombres, ses noirs tunnels qui vous coupent la vue, vous plongent dans les ténèbres ; ou si, par faveur grande, il vous permet la vue du dehors, vous vous apercevez qu'il vous a perché et qu'il roule en ce moment sur une étroite chaussée mal assise, bordée à droite et à gauche de précipices affreux — ce qui vous rend perplexe.

Jusqu'à Torre del Greco donc, nous en sommes réduits à quelque courte échappée sur un lambeau de mer, de ce côté-ci, sur un morceau du Vésuve, de ce côté-là, vision fugitive à peine entrevue, aussitôt disparue ; tandis que, derrière nous, Naples et ses collines, devant nous, Sorrente et son promontoire demeurent entièrement invisibles.

La distance que nous avions à parcourir de Naples paraissait peu de chose, et pourtant nous allons, nous allons toujours. Le temps nous semble long, bien qu'à défaut des impressions du dehors la matière à méditations sérieuses et à réflexions philosophiques ne nous manque pas. Voici, en effet, Torre dell' Annunziata, et, un peu au delà, Pompéi. Regardons une fois encore le site célèbre. Songeons une fois encore à ces peuples que la mort a surpris en pleine jouissance de la vie, au moment où, avec la confiance de gens toujours heureux et l'insouciance propre aux habitants de ce climat privilégié, ils vivaient, cueil-

lant la fleur du jour, sans penser au lendemain. Regardons une dernière fois ces lieux, pour que leur image demeure gravée dans notre souvenir, car jamais, peut-être, nous ne les reverrons.

Castellamare, grande et belle ville, avec un beau port, bâtie au pied d'une belle montagne escarpée — tout mérite le nom de beau en ce pays. Elle se dresse là où, vis-à-vis de Naples, les terres se recourbent et forment le fier promontoire de Sorrente. Par contraste sans doute avec l'agitation de sa tumultueuse voisine, nous trouvons cette ville peu animée.

— Maintenant, nous sommes commodément installés dans une victoria menée triomphalement par trois chevaux. Le cocher ne parle ni ne comprend le français. Assis à côté de lui, je n'aurai donc pas à subir le bavardage d'un indiscret, et serai libre de m'abandonner à ma guise au courant de mes pensées, courant tantôt entraînant et rapide, tantôt errant et lent, et où tout ce qui se trouve sur ses rives se réfléchit.

— Le temps a tenu ses promesses : le ciel, les montagnes et la mer ont revêtu leur parure des jours de fête ; tout rit autour de nous et en nous. Une sensation de bien-être intérieur et extérieur, d'une douceur extrême, nous pénètre. Ce n'est pas le relâchement et la tiédeur que nous font éprouver, dans notre climat, les caresses des premiers effluves du printemps ; c'est quelque chose de plus puissant, de plus invincible, et nous comprenons la mollesse des peuples qui vivent en un tel milieu. Ces effets toutefois sont tempérés par la nouveauté et la surprise, par le saisissement que nous cause l'aspect des grands horizons et les charmes d'une route, la plus pittoresque que l'on puisse imaginer. Tous ceux qui l'ont parcourue l'ont célébrée, et nulle autre n'est mieux connue. Taillée à une grande hauteur dans les flancs du long promontoire, elle en suit les contours onduleux et gracieux. Au sortir de Castellamare, elle commence à monter insensiblement à travers des bois d'oliviers, d'orangers et des vignes qui couvrent les pentes inférieures de la montagne. A partir de ce point, plus on avance, plus la vue s'étend, plus le spectacle devient grandiose, plus l'âme s'élève. A gauche, tout en haut, les montagnes dressent leurs cimes ; un peu plus bas, elles se creusent en vallons, puis descendent mollement jusqu'à

la mer dont les flots baignent leurs pieds. Tout à coup un rocher taillé à pic se met en travers de la voie ; il faut le contourner et passer sur une étroite corniche sculptée dans sa substance. De cette hauteur l'œil, s'il ose regarder, aperçoit en bas le sommet écroulé du roc dont les débris, comme une avalanche de pierres, ont roulé au milieu des eaux. Plus loin, une profonde crevasse coupe le chemin. Un pont hardi est jeté par-dessus. Au fond court un petit ruissseau, torrent dans ses grands jours, que l'on distingue avec peine ; une vigoureuse et gaie végétation revêt les pans de l'abîme. Du bas jusque en haut la verdure pare les montagnes. Sur les pelouses, au bord des ravins, dans les fentes des rochers, partout où il y a un peu de terre, fleurissent le violier, l'anémone bleue et la giroflée.

— Au delà de Vico, un de ces rochers dont je viens de parler fait saillie et s'avance bien avant dans la mer. Du lieu élevé où nous sommes le panorama est ravissant ; il comprend le golfe tout entier. Là-bas, en face de nous, Naples apparaît, assise sur ses collines comme une reine sur son trône. Ses filles d'honneur, les villes de la région suburbaine, forment à sa droite et à sa gauche une chaîne gracieuse ; le majestueux Vésuve les domine. Plus près de nous se montrent et s'enfuient je ne sais où les monts imposants de Castellamare et de Sorrente. A quelque distance de la pointe du cap, on voit Capri, aux blanches parois qu'on croirait taillées dans le marbre de Paros, Capri, la belle fille des eaux, profanée par le souvenir de Tibère. Puis enfin, tout à fait aux confins de l'horizon, transparaissent les formes vagues de Procida et d'Ischia. Unissant les unes aux autres ces choses charmantes, et en faisant le plus magnifique tableau, entre elles s'étend le lac d'azur de la vaste baie, sur lequel glissent quelques barques aux blanches ailes. Ses flots sont calmes à cette heure comme le jour où Stace les vit et les chanta :

> *Mira quies pelagi : ponunt hic lassa furorem*
> *Æquora, et insani spirant clementius Austri.*
> *Hic præceps minus audet hyems, nulloque tumultu*
> *Stagna modesta jacent...*

« Paix merveilleuse ! Ici la mer lassée dépose sa colère et unit

sa surface; ici le furieux Auster devient clément et se change en zéphyr ; ici la tempête au moment de se déchaîner s'arrête, et, à l'abri de tout tumulte, douce et tranquille, l'onde s'endort. »

Pendant longtemps nous admirons les effets que la lumière produit sur les eaux et leur couleur qui, suivant l'état du ciel, change à chaque instant. Mais voici qu'insensiblement le jour perd de son éclat. Une brume légère s'est élevée de la mer et peu à peu s'est épaissie. Maintenant la lumière ne descend plus du ciel que tamisée par elle et sa clarté diminuée, et bientôt un réseau de vapeurs diaphanes couvre les îles, la côte et le Vésuve.

— La route descend aux approches de Meta. Le vallon de Sorrente apparaît. C'est un petit plateau encaissé dans les montagnes et protégé par elles contre le vent du midi, l'*Auster* des anciens ; véritable paradis terrestre, dit la renommée. Vaste jardin, en effet, disposé par étages, planté dans le bas de citronniers et d'orangers aux fruits d'or pâle ou d'or foncé, d'amandiers aux fleurs violettes, de mûriers, de grenadiers, de figuiers, d'aloès, et, dans le haut, de vignes plantureuses et d'oliviers fructueux. Le coup d'œil est beau, sans doute ; mais encore faudrait-il, pour qu'il eût toute sa beauté, que le printemps, qui seulement commence, eût accompli son œuvre ; il faudrait que les arbres à feuilles éphémères, les beaux arbres de notre pays, qui se trouvent mêlés aux arbres indigènes, eussent apporté leur concours à la décoration du tableau. Car la verdure des arbres à feuilles persistantes, qui ne meurent pas, comme les nôtres, pour renaître plus belles, cette verdure si vantée nous semble éclatante, si l'on veut, mais en quelque sorte artificielle et bien froide. Ces orangers, ces citronniers, ces oliviers surtout, au tronc noueux, aux rameaux tordus semblables aux membres d'un rachitique, ont un air maladif et vieillot. Assurément les arbres de ce pays, si l'on en excepte les pins, n'ont ni la variété, ni la grâce, ni l'élan vigoureux de nos arbres. Où sont nos hêtres et nos chênes avec leur air majestueux, leurs ombrages épais, leurs feuilles élégamment incisées et lobées ? Où sont nos humbles charmilles avec leurs feuilles au tissu délicat, plissées en éventail ? Où sont nos vergers et nos bois que le printemps, l'été, l'automne font successivement passer des

nuances les plus tendres aux tons les plus riches ! Telle est au sujet du beau site notre sentiment, que tous peut-être ne partageront pas ; impression première qui se modifiera sans doute tout à l'heure, quand nous verrons de près le délicieux séjour.

O Sorrente, chanté par les poètes et que le Tasse habita, de toi nous garderons le souvenir ; souvenir non de nouvel Éden, mais de guet-apens, de coupe-gorge, ou tout au moins de lieu redoutable aux infortunés touristes et qu'ils doivent fuir ! À peine notre voiture s'est-elle arrêtée qu'une troupe d'Indigènes fond sur nous. Le cocher s'entend avec ces bandits auxquels il nous a livrés en proie. Les uns veulent malgré nous nous aider à descendre de voiture ; les autres volontiers nous porteraient dans leurs bras par les rues de la ville, pour nous la faire voir ; d'autres nous proposent de nous emmener à Capri, dans la montagne, je ne sais où, à coup sûr avec l'intention de nous y rançonner ; faute de quoi, tous se rabattent sur une aumône pour l'amour de Dieu. Et c'en est fait ; pendant les quelques heures que nous passerons à Sorrente, nous aurons cette meute à nos trousses ; elle ne nous quittera qu'au moment de notre départ ; elle nous accompagnera partout, se renforçant encore pendant la poursuite, nous attendant à la porte des boutiques dans lesquelles nous entrons avec l'espoir de lui échapper, ceux qui la composent se prétendant tous également et *ad libitum* : guides, cicérones, cochers, âniers, bateliers, marchands de bibelots, ou simples mendiants.

Leur importunité gâta notre plaisir et fut cause que nous trouvâmes la ville peu intéressante en elle-même. Des fabriques de soieries et de menus objets en bois sculpté, voilà l'industrie du pays. L'art ne contribue en rien à la confection de ces derniers. Ils sont découpés et ajustés mécaniquement au fond de réduits ouvrant sur des ruelles étroites. En cette patrie de la lumière, pas de lumière à l'intérieur des habitations, si ce n'est celle d'une lampe. Pas de mouvement non plus ; s'il n'y avait les gueux qui nous pourchassent, les rues seraient solitaires et tristes comme celles de Pompéi. C'est l'heure de la sieste ; la plupart des magasins sont fermés. Quant au site pittoresque, à la fameuse vue extérieure dont on jouit du haut de Sorrente et

qui embrasse le golfe, il se trouve que les maisons ne regardent pas de ce côté-là, ni les rues, ni les places publiques, ni rien du tout; tout regarde du côté opposé, du côté de la montagne où il n'y a nulle chose à voir, et tourne le dos à la belle vue. Partout de hautes murailles empêchent le promeneur d'apercevoir le moindre petit coin du golfe. On recommande pourtant une esplanade qui surplombe la *marina;* mais elle a vingt pas de largeur sur trente de longueur, et se trouve enfermée entre des rochers qui s'avancent assez loin dans la mer. Au reste, personne en ce pays ne se dérange pour admirer la nature, et l'esplanade est déserte; seuls quelques bons touristes ne manquent pas d'y venir contempler un amas de pierres blanches qu'on leur montre près du rivage, au fond de l'eau transparente; on leur fait croire que ce sont les ruines éboulées de la maison du Tasse. Ailleurs on voit la maison de Cornélia, sœur du poète; ailleurs, sur une place, la statue du poète, et, sur une autre place, celle de saint Antonin, abbé, qui, dit l'inscription, *du haut du paradis, sa seconde demeure, protège la ville et les citoyens.* Que ne protège-t-il aussi, le bienveillant patron, les pauvres voyageurs !

Notre curiosité satisfaite, nous allons, en attendant l'heure du départ, faire une petite promenade sur les bords d'une crevasse profonde, produit évident d'un tremblement de terre, qui descend de la montagne et traverse Sorrente. Rien de plus pittoresque que les pentes raides et sauvages de cette crevasse, couvertes de plantes et d'arbustes, et coupées par un hardi sentier qui conduit en zig-zag jusqu'au fond, sur les rives d'un joli ruisseau.

— Retour mélancolique. Au moment de notre départ, le ciel se couvre de nuages. La pluie ne tarde pas à tomber en fin brouillard et gâte notre splendide tableau du matin. La mer a passé du bleu d'azur au bleu foncé, presque noir; mais qu'elle est belle encore sous cet aspect sévère, surtout quand parfois un coup de vent la balaie, et qu'un rayon de lumière, descendu d'un coin du ciel éclairci, illumine la crête des flots et rejaillit en lueurs fugitives ! Peu à peu le ciel se dégage; à la teinte noirâtre des eaux succède une teinte olivâtre plus douce. Sur le

soir, l'occident tout entier s'allume. Ischia et Procida se détachent, obscures, sur un fond de feu. A l'orient, tout est dans l'ombre; mais là-bas, au côté opposé, le spectacle est magnifique. Le dieu glorieux, le soleil, se couche invisible; les vapeurs aériennes, non encore dissipées, forment le rideau de son lit royal, fin tissu à travers lequel passent ses rayons divisés; on les voit, comme une poussière d'or suspendue dans les airs, briller au-dessus de la mer. La mer elle-même paraît d'or, et de ses mille petits flots agités jaillissent des lueurs d'or. Pendant quelque temps, la lumière lutte contre les ténèbres. — Elle est vaincue. Maintenant partout l'ombre s'étend, et le Vésuve lance sa fumée rougie par le feu de son cratère dans le firmament sans étoiles.

Le chemin de fer nous a repris et rapidement nous ramène. Alors nous perdons de vue le ciel, la mer, les montagnes, le volcan; nous oublions Sorrente et tout ce qui aujourd'hui nous a charmé; nous ne songeons plus qu'à Naples, dont les becs de gaz luisent au loin dans la nuit, et à ce que nous ferons demain. Bien vite, trop vite on se fatigue, en ce monde, des plus belles choses et des plus doux plaisirs!

V. — ORVIETO — ASSISE — PÉROUSE

La cathédrale d'Orvieto. — Les fresques de Fra Angelico et de Signorelli à la chapelle de la Vierge.

Le 16 avril.

RVIETO, comme les autres petites villes de l'Italie centrale, est perché au sommet d'une colline escarpée. On y monte, non pas en suivant une charmante route en lacets, mais par un chemin de fer funiculaire. Cette vieille forteresse des Guelfes a gardé son aspect formidable : elle possède encore ses murailles, ses portes, ses ponts-levis et ses tours du moyen âge. Seulement on a transformé à l'intérieur son château fort du XIVe siècle ; on en a fait un muséum. Deux choses, plus que le site, nous attirent à Orvieto : la façade de la cathédrale et des fresques célèbres de Luca Signorelli.

Construite pour recevoir le précieux témoignage du miracle de Bolsène, le corporal, la cathédrale d'Orvieto est l'œuvre d'un Siennois, Lorenzo Maitani, qui la commença en l'an 1290. Il la conçut dans le même style que le Dôme de Sienne, auquel elle ressemble beaucoup. Vivant à une époque de foi, pendant quarante ans il mit tout son zèle à édifier et à parer ce saint reliquaire. Après sa mort, les Orviétains appelèrent à la direction des travaux le Florentin Andrea Orcagna.

Dans les contrées septentrionales de l'Europe florissait alors l'art ogival : c'était l'époque brillante du gothique rayonnant.

L'auteur du plan prit à ce beau style tout ce dont le goût italien pouvait s'accommoder. Il en rejeta les éléments essentiels, c'est-à-dire les tours, les arcs-boutants et, excepté à la façade, les formes élancées. Le corps principal de l'église, construite en pierres alternées blanches et noires, n'a d'autres ornements que les demi-tourelles qui servent de contreforts aux bas-côtés. Cette sobriété lui donne une apparence simple et riante. L'architecte a voulu que l'attention du spectateur se concentrât sur la façade, la partie maîtresse de son œuvre. A son exemple, ceux qui y ont collaboré ont mis en elle toutes leurs complaisances.

Comment en donner une juste idée autrement qu'en en plaçant sous les yeux l'image photographiée ou gravée ? — Quatre sveltes montants verticaux, pilastres dans le bas, piliers dans le haut, les deux extérieurs plus petits, les deux intérieurs plus grands, à nervures fasciculées et saillantes, terminés par des pinacles fleuris, constituent la charpente sur laquelle tout le système repose. Ils encadrent, à l'étage inférieur, chacune séparément, les trois portes à pignons qui ouvrent sur les nefs, et de la même manière, à l'étage supérieur, grâce à leur prolongement aérien, les trois frontons correspondant à chaque nef. Une galerie formée d'une suite de petites arcades élégantes, dont les colonnettes sont réunies par des arcs trifoliés, sépare les deux étages. Ce décor s'élève dans les airs en pyramidant. C'est la concession faite au génie du Nord par celui du Midi, au style romantique par le style classique. Les lignes ascendantes hardies des novateurs ont été acceptées, mais on les a mariées aux lignes régulières et modérées des architectes anciens. Quant à la décoration, elle est d'une richesse excessive ; mais chacun de ses éléments, considéré à part, est admirable. S'il est vrai qu'elle vise par son éclat à accaparer l'attention, à ce point que la partie accessoire de la façade l'emporte sur la principale, elle a pour excuse sa qualité de chef-d'œuvre. La sculpture ornementale a emprunté leurs ressources à l'orfèvrerie et à la ciselure ; la sculpture artistique a couvert les surfaces planes de bas-reliefs remarquables ; des surfaces qu'elle a laissées la peinture s'est emparée, et l'azur, le pourpre et l'or des mosaïques brillent à côté du marbre et du bronze aux couleurs sévères. Comment se

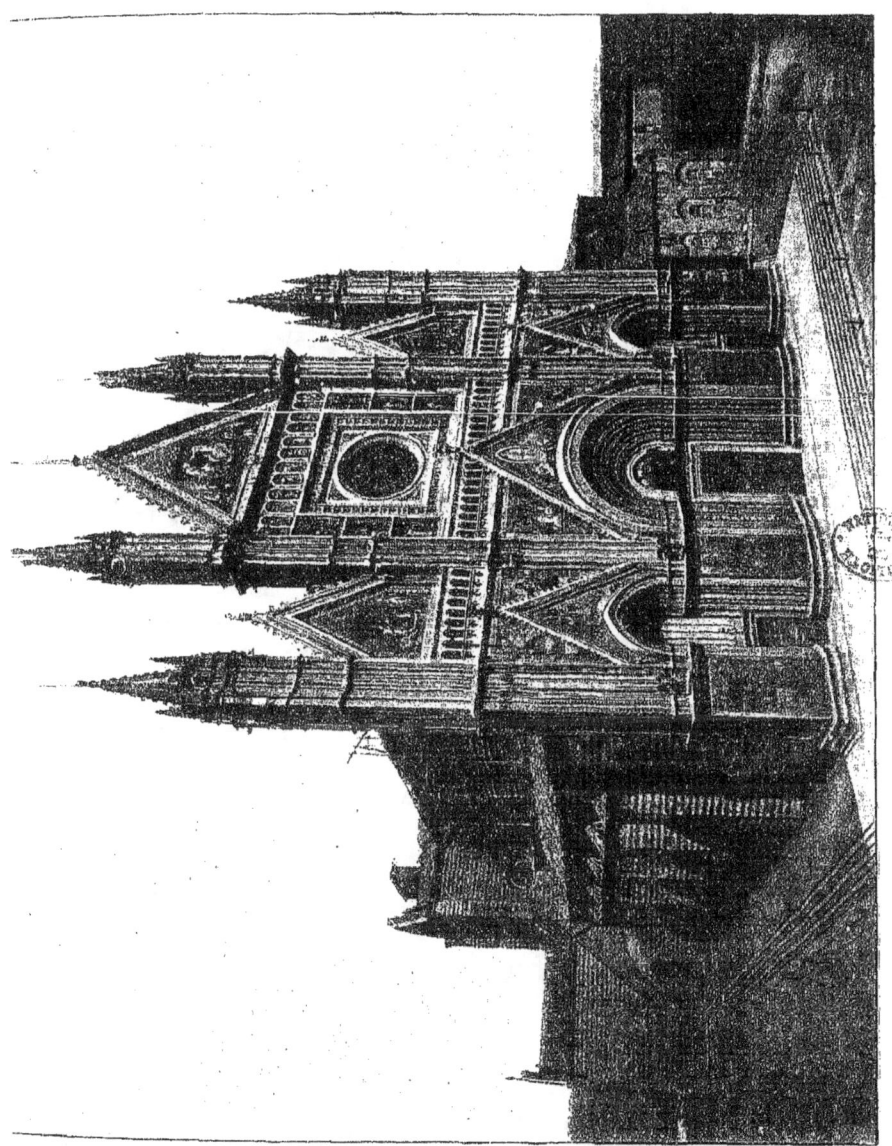

LA CATHÉDRALE D'ORVIETO

plaindre d'un tel luxe quand on réfléchit que ses auteurs sont de célèbres artistes du xivᵉ siècle : Lorenzo Maitani, Agostino di Giovanni et Agnolo di Ventura de Sienne, ces deux derniers disciples de Jean de Pise, auxquels il faut ajouter peut-être Jean de Pise lui-même ! Les quatre-vingts bas-reliefs qu'ils ont exécutés revêtent la base des quatre piliers du portail. Ils représentent *l'Histoire sainte depuis la Création jusqu'à Tubalcaïn, l'Histoire d'Abraham, la Vie de Jésus et de Marie, le Jugement dernier, le Paradis et l'Enfer.*

M. Rio pense que le *Jugement dernier* est de la main de Jean de Pise : « Quoique très remarquable, il est visiblement inférieur à plusieurs des scènes de la Genèse. » Anatomie, en effet, manifestement défectueuse ; drapement encore inexpérimenté. Le concept, qu'on croirait tiré du poème de Dante, donne comme un avant-goût des inventions hardies de Luca Signorelli. *L'Histoire de Jésus* et *celle de la Vierge* offrent un ensemble agréable à l'œil : chaque sujet, parfois chaque personnage est encadré dans une jolie arabesque. *Dans la Création des plantes, des animaux, de l'homme,* on découvre une suite d'idées pleines de naïveté et de grâce. L'étude du nu s'y manifeste : les formes d'Adam et d'Eve méritent d'être louées. Mais il reste encore beaucoup à acquérir au dessinateur et au modeleur ; la figure humaine, en outre, manque absolument d'idéal.

Ainsi que je m'y attendais, en cette petite ville peu fréquentée, aujourd'hui, jour ordinaire, et à cette heure, l'heure de la sieste, la cathédrale est déserte et semble abandonnée. Nul touriste, nul fidèle, et, chose incroyable, nul cicérone ni nul mendiant n'apparaît. Je profite de ces circonstances favorables pour me rendre en toute hâte à la chapelle de la Vierge, but principal de mon excursion.

« La chapelle de la *Madonna di San Brizio,* ainsi appelée d'une Madone byzantine placée sur l'autel, forme un rectangle large de 11^m81, et long de 14^m37 ; sa hauteur est de 13^m90. Elle est éclairée par trois fenêtres percées dans la paroi du fond, en face de la porte d'entrée. Deux voûtes d'arête, la coupant dans le sens de la largeur, donnent naissance à huit segments-triangles

sphériques. La décoration s'étend à toutes les parties de la chapelle, aux parois, à la voûte, aux écoinçons de la porte, aux embrasures des fenêtres, aux nervures; elle comprend plusieurs centaines de figures ». (1) Elle est l'œuvre de deux grands artistes, Fra Angelico et Luca Signorelli.

Fra Angelico, appelé de Rome en 1447 par les Orviétains, est l'auteur de la conception générale : l'accomplissement des destinées humaines, le drame terrible de la fin du monde. Il travailla pendant trois mois, au bout desquels, attristé, dit-on, par la mort d'un de ses collaborateurs tué en tombant de son échafaudage, il quitta Orviéto pour n'y plus revenir. Il n'y laissait de sa main que deux des compartiments de la voûte, le *Christ sur son trône* et le *Chœur des Prophètes*. En l'an 1499 seulement, Luca Signorelli acheva la décoration en traçant sur les murs : *les Signes précurseurs de la fin du monde, la Prédication de l'Antechrist, la Catastrophe dernière, la Résurrection des morts, le Jugement, le Paradis* et *l'Enfer*. Outre ces compositions magistrales, il peignit à la partie inférieure des murs diverses figures et divers sujets historiques, mythologiques, etc. Nous ne nous attacherons qu'à la partie principale de l'œuvre.

1° La voûte. — I. *Le Christ nimbé et assis convoque, par les trompettes de ses anges, les hommes au Jugement universel.* Il appuie sa main gauche sur le globe et lève sa main droite, afin que les hommes voient la plaie faite par le clou qui l'a traversée : « Le voilà qui vient sur les nuées; tout œil le verra, et ceux-mêmes qui l'ont percé. » (2) Ce n'est pas la seule signification du geste; il en a une autre encore, indécise entre la bénédiction et la malédiction. Est-ce à Orcagna que l'Angelico a emprunté ce geste, ainsi que l'attitude simple et majestueuse du souverain Juge? On peut le croire, mais c'est sa pieuse, sa sainte imagination qui lui a fourni l'expression de la physionomie : expression indéfinissable, montrant à la fois, dans la personne divine, le Rédempteur méconnu, la victime innocente immolée, le juste rémunérateur et, par-dessus tout, le Père bon

(1) M. Müntz, *la Renaissance*.
(2) *Apocalypse*.

et miséricordieux. Ainsi, un simple mouvement expose avec clarté, et les raisons qui ont nécessité la tenue des redoutables assises, et la cause qui doit être jugée.

II. *La Troupe des Prophètes*, avec cette légende : *Prophetarum laudabilis numerus*. Ils remplissent entièrement, et chacun des groupes suivants remplit de même, le pendentif qui leur a été assigné ; ils forment par conséquent un groupe pyramidant. On les voit là, rangés les uns au-dessus des autres sur le fond d'or du Paradis, leur tête glorieuse environnée d'un nimbe d'or, assis et se reposant dans la joie du bonheur éternel ; les sentiments les plus saints et les plus doux, la paix, le ravissement, les animent et se réfléchissent sur leur visage ; fixés à jamais dans la pose la plus simple, sans autre mouvement que le mouvement intérieur de la pensée, ils méditent ou adorent, tout en assistant, graves témoins, à l'accomplissement de leurs prédictions, à l'établissement définitif de la Jérusalem céleste.

III. *Le Chœur glorieux des Apôtres*. — IV. *Les Anges du Jugement*, au nombre de huit. — V. *Les Docteurs*. — VI. *Les Patriarches*. — VII. *Les Martyrs*. — VIII. *Les Vierges*. Nous n'avons plus affaire ici au peintre séraphique, mais à Luca Signorelli. On s'en aperçoit sur-le-champ. « Si Luca Signorelli reste fidèle aux ordonnances du pieux moine, il ne conserve rien de son style doux et délicat, et donne à ses figures une énergie et une ampleur tout à fait personnelles. » (1) Nous passons outre et préférons employer notre temps à l'examen des grands sujets : « Jamais artiste n'avait abordé la sombre poésie de l'*Apocalypse* avec autant d'audace. » (2)

2º Les Parois. — I et II. *Les Signes précurseurs de la fin du monde*. « Après que l'Agneau eut rompu le sixième sceau, soudain un grand tremblement de terre se fit ; le soleil s'obscurcit et la lune devint d'un rouge de sang... Les étoiles tombèrent sur la terre... Le ciel se replia comme un volume que l'on roule ; toute montagne et les îles furent ébranlées sur leurs fondements. Et les rois de la terre, et les princes, et les tribuns, et les riches,

(1) M. LAFENESTRE, *La Peinture italienne*.
(2) M. MÜNTZ.

et les puissants, et les esclaves, et les hommes libres se cachèrent dans les cavernes rocheuses des montagnes. » (1) Le peintre a figuré toutes ces choses avec une réalité terrible : il montre, d'un côté, les Prophètes et les Sibylles annonçant aux hommes les décrets divins; de l'autre, les hommes, surpris néanmoins par la catastrophe, fuyant éperdus ou périssant, les uns engloutis dans les secousses du sol, les autres brûlés par la pluie de feu qui tombe du ciel.

III. — *L'Antechrist*. — « Les sept sceaux sont rompus. A celui qui montait le cheval roux fut donné le pouvoir d'enlever la paix de dessus la terre et de faire que les hommes s'entre-tuassent... Et voici un cheval pâle. Et celui qui le montait s'appelait la Mort, et l'Enfer le suivait. Et le pouvoir lui fut donné de tuer dans les quatre parties de la terre, par le glaive, la faim, la mort, les bêtes féroces... Et les hommes qui ne furent pas tués ne se repentirent point; ils ne cessèrent d'adorer les ouvrages sortis de leurs mains, démons et idoles d'or, d'argent, d'airain, de pierre ou de bois ; et ils ne firent point pénitence de leurs meurtres, ni de leurs empoisonnements, ni de leur fornication, ni de leurs vols. » (2)

Arrêtons-nous devant cette page remarquable et essayons de la décrire. Les nombreux personnages qui animent le tableau composent six groupes et accomplissent six actions différentes. Les groupes, habilement disposés, ont été isolés les uns des autres, assez pour qu'il y eût de la clarté dans l'ensemble, pas trop afin qu'ils fussent en rapport harmonieux, tant au point de vue de la corrélation des idées qu'à celui de l'effet pittoresque. Pour fond, à gauche, une portion de ciel lumineuse, dans laquelle se passe l'épilogue du drame, la chute de l'Antechrist; à droite, un monument magnifique, un temple gigantesque entouré de portiques grandioses et dont le faîte, échappant aux regards, se perd au sein des nues, nouvelle tour de Babel, témoignage, à la fin comme au commencement de leur existence, de l'orgueil et de l'audace impie des générations humaines.

(1) *Apocalypse*, vi.
(2) *Ibid.*, vi et ix.

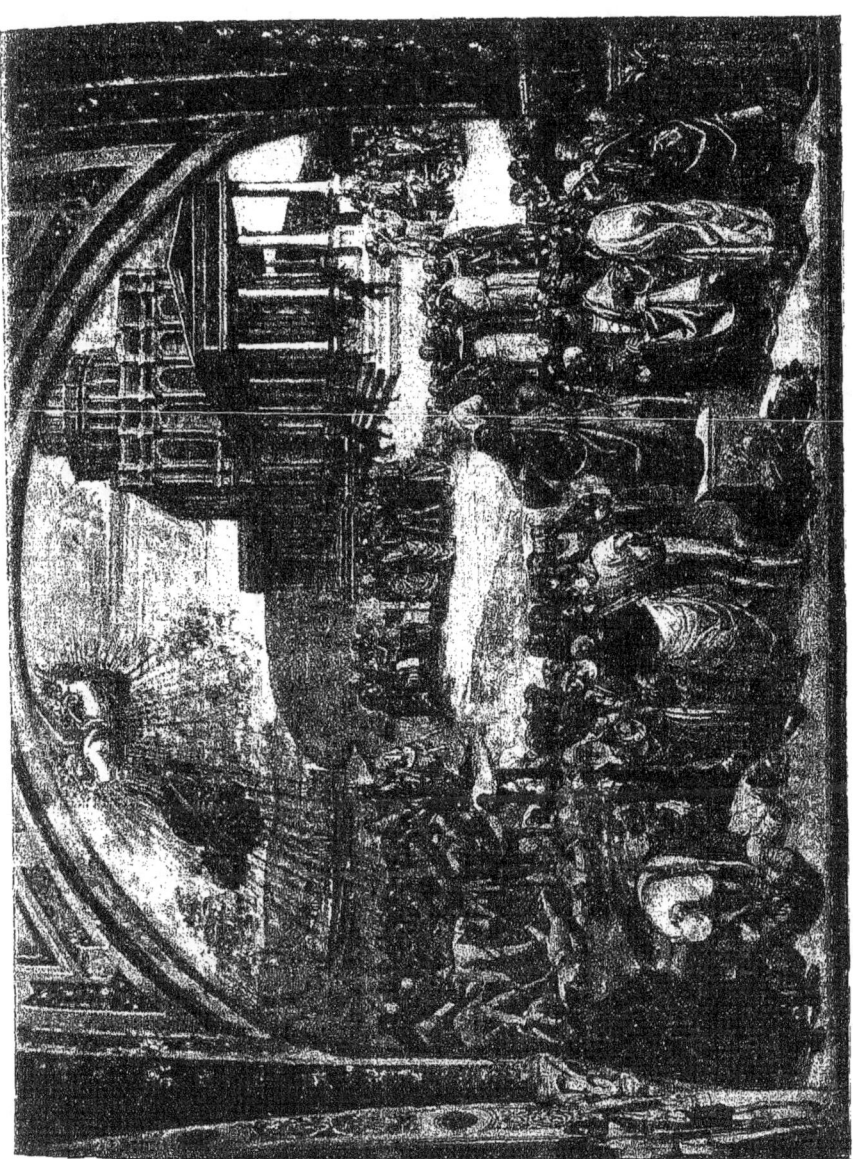

LA PRÉDICATION DE L'ANTECHRIST (LUCA SIGNORELLI)

Premier groupe. — Au premier plan, on voit un homme debout sur un piédestal, à ses pieds des encensoirs et, sculptée sur le socle du piédestal, l'image du cavalier fatal de l'*Apocalypse*. Est-ce bien un homme ? Noblement drapé, vénérable d'aspect, le geste pathétique, les traits graves, mélancoliques et beaux, il ressemble au Christ dont il a la barbe et les longs cheveux. A l'exemple du Christ, il parle à la foule empressée à l'écouter, et ses discours pénètrent profondément dans les esprits. Mais il n'est pas le Christ, et il n'était point nécessaire, pour que l'on s'en aperçût, que le peintre plaçât à côté de lui un démon lui soufflant ses pensées à l'oreille. En l'examinant de près, on reconnaît facilement en lui le faux prophète et le démagogue, l'imposteur de tous les temps et de tous les lieux, Satan lui-même en sa dernière incarnation. Mais mieux que son attitude déclamatoire, que son extérieur de sophiste, que son regard faux, les effets produit par sa prédication révèlent son véritable caractère. Autour de lui tout est dans l'agitation. Ses paroles perfides ont chassé la paix des cœurs, et toutes les passions mauvaises qui dévorent l'âme du séducteur ont passé dans celle des malheureux qui l'écoutent. Ici on remarque de honteux trafics ; la conscience des hommes s'y achète, et aussi la pudeur des femmes : des mains comptent de l'or dans d'autres mains. Un peu plus loin, dans le second groupe, des religieux appartenant à divers ordres et des sages dogmatisent et discutent avec ardeur ; l'antique foi est ébranlée ; devançant les temps, Signorelli nous fait assister à un conventicule des audacieux réformateurs du siècle suivant.

Plus loin, au troisième plan, se passe une scène terrible. Là, l'Antechrist, toujours monté sur son piédestal, commente un évangile nouveau, tandis que, holocauste offert au faux dieu, deux personnages vénérables sont décapités sous ses yeux impassibles.

A gauche, sur le devant du tableau, spectacle plus atroce encore ! La scène qui s'y déroule est le corollaire de celles qui précèdent. Les hommes restés fidèles à l'Agneau et qui n'ont pas voulu adorer la bête, de pieux laïques, de saints moines, ont été étranglés ou égorgés, et leurs corps meurtris gisent inani-

més, comme l'a prédit le Livre saint, sur la place publique de la nouvelle Sodome. On se croirait transporté, ainsi que des observateurs en ont fait la remarque, à Florence, à l'époque des luttes sanglantes des Blancs et des Noirs, et assister à l'une de ces tueries impitoyables dont les Villani et Dino Compagni font le récit, ou, sans remonter si haut, à quelqu'un des affreux massacres auxquels ont trop souvent abouti nos discordes civiles.

Un cinquième épisode nous montre l'Antechrist, dans une parodie sacrilège, rendant, à l'exemple du Sauveur, la santé à un malade, et l'assistance émerveillée l'adorant.

Mais voici que l'heure de la justice et aussi de la colère a sonné ; le Christ et ses fidèles vont être vengés. Un archange armé du glaive apparaît dans les airs ; il précipite sur terre le séducteur vaincu qui, dans son orgueilleuse folie, avait voulu sans doute monter au ciel et qui tombe foudroyé, pendant qu'un ouragan de grêle extermine ses adorateurs frappés d'épouvante.

A tous les points de vue, cette composition est admirable. La multiplicité des épisodes n'y nuit pas à l'unité. On a sous les yeux les diverses péripéties d'un drame qui se suivent avec ordre et logiquement. Le pathétique va sans cesse en augmentant. Excepté celle de l'Antechrist, les figures manquent d'idéal ; partout règne le réalisme, et c'est précisément à cette circonstance que l'impression produite doit sa force. Que l'artiste ait pris ses types et ses costumes dans le monde réel, dans la société contemporaine, le goût n'en est pas choqué, car le fait représenté ne se rapporte pas au passé, comme les faits évangéliques ou bibliques, mais à l'avenir, à un moment indéterminé de l'avenir, à demain peut-être ; et l'artiste n'avait qu'à ouvrir les annales de sa patrie pour y trouver mainte scène de perturbation des esprits et de violences commises contre les personnes, semblables à celles que décrit le Livre saint, propres à inspirer la même terreur et dignes du même châtiment.

IV. *Le Jugement dernier.* — Nous en avons parlé à propos de celui de Michel-Ange. Luca Signorelli a traité ce sujet autrement que ne l'avaient fait Orcagna et l'Angelico, et que ne le fit son

illustre émule : il a traité séparément les divers actes de la grandiose tragédie.

Premier tableau, *la Résurrection de la chair*. — Deux anges, aux grandes ailes déployées, debout sur des nuages, réveillent les morts par les accents de leurs trompettes. Les morts sortent de terre les uns à l'état de squelettes, les autres avec des corps parfaits. Au second plan, l'artiste s'est plu à accumuler, sans art dans le groupement, sans variété dans les attitudes, de nombreux et beaux modèles d'étude anatomique ; mais plus encore que Michel-Ange il abuse du nu. Quant aux sentiments qu'éprouvent ses personnages, ils ne diffèrent guère les uns des autres, et se bornent généralement à la surprise et à la joie instinctive que fait naître la sensation de revivre ; les ressuscités de Luca ne songent pas déjà, comme ceux de Michel-Ange, aux événements terribles qui vont se dérouler. La manifestation d'un seul sentiment nous a touché : c'est le contentement de parents, d'amis qui se reconnaissent, s'entrelacent et s'embrassent. Mais nous n'aimons pas cette exhibition de muscles, de torses, de membres, ni surtout de hideux squelettes animés et qui se meuvent.

Deuxième tableau : *les Damnés*. — Ici l'auteur se relève ; ici le spectateur est vivement ému, car la scène dantesque s'offre à sa vue dans toute sa réalité. Trois archanges chevaliers, armés de pied en cap, regardent du haut du ciel, impitoyables et sévères, la foule des réprouvés que les démons saisissent, frappent, torturent de mille façons. On lit sur les visages des bourreaux la méchanceté, la colère, la haine, et sur ceux des victimes, la terreur, l'épouvante, la douleur. Quelle expression indéfinissable d'amer regret, de complète désespérance, par exemple, dans le regard adressé à l'un des anges justiciers par la jeune et belle femme qu'un démon emporte sur son dos ! Et quelle joie infernale manifestée par le hideux rictus du ravisseur ! Quelle image plus parfaite de l'anéantissement de tout l'être dans la souffrance que cette malheureuse qu'avec une fureur bestiale un autre démon étreint ! Dans quel abîme de désolation est plongée l'âme du maudit qui lève ses yeux suppliants vers le lieu d'où part la sentence, et l'âme de celui qui, les cheveux dressés d'horreur, cache sa face dans ses mains ! Il serait facile d'extraire de l'abon-

dante composition maint autre épisode aussi saisissant ; mais un effort de l'esprit serait nécessaire, et c'est là le défaut de l'œuvre. Les multiples épisodes y sont confondus. Michel-Ange a évité cet écueil en restreignant le nombre de ses acteurs et en formant de petits groupes fort distincts.

L'histoire de la damnation s'achève au mur situé derrière l'autel. Les réprouvés et leurs guides, dans une danse satanique, descendent en tourbillonnant à l'abîme de flammes dévorantes.

Dernier tableau : *les Elus.* — Nouvelle accumulation de corps nus. Cette grande ostentation de chairs d'un ton rougeâtre est, au point de vue de l'impression visuelle comme à celui de l'esthétique, fort désagréable ; au point de vue moral, l'honnêteté d'intention la rend moins blâmable. Mais quelle monotonie ! C'est l'incessante répétition, à quelques légères variations près, du même motif, de la même attitude, du même sentiment, la joie que donne l'assurance d'un bonheur éternel. Toute la beauté du tableau se trouve à la partie supérieure ; là siègent des anges, aux formes suaves, qui accueillent les élus et les ravissent par les accords de leur musique, ou répandent sur eux des fleurs, pendant que d'autres se sont élancés, tendent les mains à leurs frères ou posent des couronnes sur leur tête. La différence entre la scène aérienne et la scène terrestre frappe le spectateur ; il croit que deux artistes professant des doctrines opposées les ont peintes : un mystique ombrien a dû concevoir celle du haut, un naturaliste florentin celle du bas. Ce phénomène s'explique quand on réfléchit que Signorelli appartenait et à l'école florentine et à l'école ombrienne.

Les mêmes effusions d'allégresse et d'amour continuent dans le tableau qui fait pendant à *l'Enfer*, et représente *les Elus en Paradis*.

Et maintenant que faut-il penser de toute l'œuvre ? Rapportons-nous-en aux doctes. « De tous *les Jugements derniers*, celui de Signorelli est assurément le mieux conçu et le mieux ordonné... Jamais encore artiste n'avait réussi à transporter ainsi le spectateur dans le monde du surnaturel sans lui faire perdre le contact avec la terre... Assurément *le Jugement dernier* de Signorelli n'a pas la haute portée de celui de Michel-Ange, mais

l'artiste de Cortone y montre un génie plus souple et plus varié que son successeur ; il excelle à la fois à faire entendre les gémissements des damnés et les chants d'allégresse des élus, tandis que, dans la peinture de la chapelle Sixtine, il n'y a place que pour le désespoir et la douleur ; avec une fécondité de ressources sans pareille, il appelle à son secours jusqu'aux éléments et jusqu'aux corps célestes, le feu, les nuages, les éclairs, les comètes, les étoiles filantes ; rien de plus terrifiant que ses anges soufflant des torrents de flammes qui vont frapper et consumer les enfants du siècle. » (1)

Luca Signorelli a signé son chef-d'œuvre en y plaçant son portrait en pied et celui de Fra Angelico. Ce sont les deux personnages en costume noir isolés dans le coin à gauche du tableau de l'Antechrist, et assistant, sans y participer, aux événements qui s'y accomplissent.

Saint François d'Assise. — Le cantique du Soleil. — Le tombeau de sainte Claire. — La basilique de Saint-François et ses peintures murales. — Sainte-Marie-des-Anges.

Le 17.

Assise, la cité sainte, qui vit se renouveler les prodiges de l'Homme-Dieu et, en pleine barbarie, refleurir la vie évangélique ! Nouveau Nazareth d'une nouvelle Galilée, comme Nazareth, Assise occupe le penchant et le sommet d'une montagne d'où l'on admire une plaine fertile, au sein d'une nature ravissante, dans un doux pays. Tels on se représente les lieux enchantés où vivait et marchait, entouré de ses disciples, le Seigneur Jésus prêchant aux hommes sa doctrine divine et ne parlant que de paix, de miséricorde et d'amour ; et l'on comprend que c'est bien ici, en cette suave contrée de l'Ombrie, que devait naître celui qui prit en toutes choses le Christ pour modèle, et

(1) M. Müntz, *Renaissance*.

voulut, dans un siècle de violence et de licence effrénées, aux temps d'Ezzelin et de Frédéric II, en reproduire le type parfait.

Il naquit, dit la légende, ainsi que Jésus, dans une étable, et le moment de sa naissance fut annoncé, ainsi qu'à Bethléem, par le chant des anges. Il n'eut pas, comme le Fils de Dieu, conscience de sa mission dès les premiers jours de sa vie ; mais aussitôt qu'il la connut, sans hésitation, il quitta son existence mondaine pour s'y donner tout entier. Vivant à l'époque de la chevalerie et des héroïques dévouements, doué lui-même d'une âme noble et enthousiaste, il se fit le chevalier errant de l'amour divin et prit, pour sa dame, madame Pauvreté, dont il porta jusqu'à sa mort les glorieuses couleurs. Poussant les choses à l'extrême, il se dépouilla de ce qui lui appartenait et rendit à son père jusqu'aux vêtements qu'il tenait de lui ; pour couvrir sa nudité, l'évêque d'Assise dut l'envelopper dans le manteau d'un de ses serviteurs. Dès lors il s'en alla prêchant la parole de Dieu, vivant d'aumônes ou du travail de ses mains, et chantant partout ses cantiques d'amour. Doux comme Jésus, son père le maudissant chaque fois qu'il le rencontrait, toujours il se montra humble et soumis, et il prit avec lui un pauvre vieillard afin que chaque fois celui-ci opposât sa bénédiction à la malédiction paternelle. Plein de confiance en sa vocation, il réunit, à l'exemple de son divin maître, douze disciples pour fonder son œuvre et la continuer. L'un d'eux, Giovanni della Cappella, séduit par l'attrait des richesses, nouveau Judas, devint infidèle et mourut de la mort de Judas. Il choisit Bernardo da Quintavalle, son premier disciple, son *figliuolo primogenito*, pour lui succéder, comme le Sauveur avait choisi Simon Pierre. Un troisième, frère Léon, d'une innocence et d'une simplicité d'âme extrêmes, fut son saint Jean, son compagnon bien-aimé, sa chère petite brebis, *la pecorella di Dio*.

De même que le Sauveur, il parcourait les monts et les plaines, visitait les villages et les villes, méditant sur les choses éternelles, chantant les louanges du Très-Haut, prêchant les hommes et même les animaux qu'il rencontrait sur son chemin. L'amour qui remplissait son cœur débordait sur tous les êtres. Il aimait les oiseaux, les fleurs, les animaux domestiques, sur-

tout les colombes et les agneaux, même les bêtes sauvages, et jusqu'aux objets inanimés, le soleil, la lune, les eaux et les rochers; toutes les créatures étaient ses frères ou ses sœurs. Sans cesse il proposait pour modèles à ses disciples la douceur des brebis et des tourterelles, l'empressement du rossignol et des alouettes à célébrer l'Auteur de toutes choses et à s'élever vers le ciel, l'industrie des abeilles et le sourire des fleurs; seulement il blâmait le trop grand soin de la fourmi à s'assurer sa nourriture du lendemain. Dans son zèle pieux, il ramassait, afin qu'ils ne fussent pas foulés aux pieds, les fragments de papier épars par les chemins, sur lesquels se voyaient des mots écrits; et, comme on lui en demandait un jour la raison, il répondit que les lettres qui composaient ces mots servaient aussi à former le nom sacré de Dieu. Semblable à Jésus, jamais il ne rompit le roseau à demi brisé, jamais il n'éteignit la mèche fumant encore. La nature, à son tour, fut douce et bonne pour lui. Au-devant du bien-aimé qui venait à elle, la bien-aimée s'avança et se soumit à ses ordres : « Toutes les créatures, écrit Thomas de Celano (1), s'empressent de répondre à son amour; elles sourient à ses caresses, elles accèdent à ses désirs, elles obéissent à ses commandements. » « Par son innocence et sa simplicité, remarque Ozanam, il était revenu à la condition d'Adam; les créatures lui rendirent la même obéissance qu'au premier homme et rentrèrent pour lui dans l'ordre primitif détruit par le péché. » Les oiseaux l'écoutèrent et, dociles à sa voix, se turent quand il prêchait, ou vinrent s'offrir à ses caresses; les petits animaux des champs, les lièvres et les lapins, se réfugièrent dans les plis de sa robe; les brebis accoururent le saluer; un faucon vigilant l'éveilla à l'aurore; les anémones, les violettes et les pâquerettes s'inclinèrent sur son passage; les cigales, les tourterelles et les fauvettes unirent leurs chants aux siens; un rossignol lutta avec lui jusqu'au matin à chanter les louanges de Dieu et fut reconnu par lui vainqueur; les buissons changèrent à son contact leurs épines en roses, et le loup de Gubbio mit sa patte dans la main qu'il lui tendait en signe d'alliance.

(1) Disciple de saint François, un des témoins de sa vie et son premier biographe

Simple et peu lettré, son amour envers Dieu, les hommes et la nature lui tint lieu de savoir et le rendit poète. Son cantique du soleil improvisé au milieu des campagnes, en face des beautés que la main divine a répandues partout avec largesse, est un hymne magnifique dans lequel il a mis toute son âme, et qui unit la grandeur et l'inspiration des chants bibliques à la douceur des paraboles évangéliques, et aux ineffables élans d'amour de l'*Imitation*.

« Très haut, tout-puissant et bon Seigneur, à vous appartiennent louanges, gloire, honneurs et toute bénédiction; toutes grâces vous sont dues, et nul homme n'est digne seulement de vous nommer.

« Loué soit Dieu, mon Seigneur, pour toutes les choses qu'il a créées. D'abord, pour notre frère, messire le soleil, qui nous donne le jour et nous éclaire : beau et radieux, d'une splendeur sans égale, de vous, mon Dieu, il est l'image.

« Loué soit mon Seigneur pour notre sœur la lune et pour nos sœurs les étoiles; mon Seigneur les a créées dans le ciel luisantes et belles.

« Loué soit mon Seigneur pour frère le vent, pour l'air, pour le nuage, pour le temps serein et pour tous les temps, grâce auxquels vivent les êtres.

« Loué soit mon Seigneur pour sœur l'eau, bonne créature, si utile et si humble, si chaste et si pure.

« Loué soit mon Seigneur pour frère le feu, par qui la nuit est éclairée et les ténèbres dissipées, et qui luit fort, vif, attrayant et joyeux.

« Loué soit mon Seigneur pour notre mère, la terre : elle nous porte et nous nourrit; elle produit les différentes herbes, les fruits et les fleurs aux belles couleurs.

« Et loué soit mon Seigneur à cause de ceux qui pardonnent pour l'amour de lui; à cause de ceux qui supportent les maux avec patience et les infirmités avec allégresse. Bienheureux ceux qui vivent en paix, parce que vous les couronnerez dans le ciel, ô Seigneur!

« Et loué soit mon Seigneur pour notre sœur, la mort, la mort corporelle, à laquelle nul homme ne peut échapper...

« Louez et bénissez mon Seigneur, et rendez-lui grâces, et avec la plus grande humilité servez-le, ô vous, toutes les créatures ! »

Poésie naïve et sans art, non rythmée, ni rimée, mais jaillissant spontanément du plus profond du cœur; poésie originale, simple en apparence, mais dont Dieu, la nature, l'homme et l'auteur lui-même forment le sujet ; cri d'amour le plus sincère, peut-être, et le plus fort qui ait jamais retenti, auquel répondent les cris d'amour de tous les êtres aimants ; expression suave de tout ce qu'il y a de divin dans l'âme humaine ! On cite d'autres chants encore du même poète, un surtout, mystique effusion dans laquelle il n'est question que de l'ardeur de l'âme se consumant en Dieu, plus enflammé encore que le *Cantique des cantiques*. En vérité, la vie entière de saint François peut se définir un continuel ravissement.

Pour compléter la ressemblance de cette vie avec celle de son modèle divin, comme Jésus, François accomplit de nombreux miracles : guérissant les lépreux et les aveugles, convertissant les pécheurs, multipliant les pains, ressuscitant les morts, restant pendant quarante jours dans une île du lac de Pérouse sans manger si ce n'est la moitié d'un pain. Comme Jésus, il se transfigura devant ses disciples. Comme Jésus, il fut humilié et traité d'insensé. Comme Jésus, enfin, il souffrit dans ses affections et dans sa chair, et put obtenir que son corps présentât aux regards émerveillés de ses contemporains les plaies sanglantes du Crucifié.

Nous allons visiter les lieux témoins de ces faits miraculeux que l'incrédule peut nier parce qu'ils confondent la raison, mais qui fortifient la foi du croyant, et s'imposent à quiconque, récusant sur ce point l'autorité de l'Eglise, veut bien considérer que l'amour, la charité, est vraiment la loi morale de ce monde, que cette vertu peut produire des effets extraordinaires, et qu'au reste il y a ici-bas un nombre infini de mystères inaccessibles à notre intelligence.

Courte visite à l'église et au tombeau de sainte Claire. L'église, œuvre d'un frère mineur, est un vieil édifice du XIIIe siècle, de

style ogival, gâté par les contreforts massifs qu'on a dû y ajouter dans le but de le consolider. On la construisit pour être la sépulture de la sainte, morte au couvent Saint-Damien où elle avait passé toute sa vie. C'est là que, après l'avoir conquise sur le monde, saint François l'avait établie avec sa sœur Agnès, et qu'elle avait fondé l'ordre des Clarisses. Son corps resta enfoui, pendant presque six cents ans, sous le maître autel, caché aux regards des hommes. Le pape Pie IX permit aux religieuses de le rechercher, et le tombeau fut solennellement ouvert le 23 septembre 1850. On revêtit le précieux corps de l'habit monastique, et on le disposa comme il est actuellement : la tête enveloppée d'un voile et couronnée de fleurs, la face découverte. Une bonne sœur l'expose à notre vénération en nous le faisant voir derrière une grille, à la lueur d'un cierge. Elle nous montre ensuite un tableau miraculeux transporté également de Saint-Damien, vieille peinture byzantine représentant *Jésus en croix*; la figure divine s'anima et le Christ éclaira le fils de Bernardone, incertain de sa vocation, en lui adressant trois fois ces paroles à double sens, littéral et mystique, que le fils de Bernardone comprit et auxquelles il obéit : « *Va, François, et répare ma maison que tu vois tomber en ruine.* »

Cela fait, nous nous hâtons de descendre à la célèbre basilique. Elle domine glorieusement la plaine et de loin attire les regards, bien qu'elle se confonde dans ses parties basses avec la masse du couvent, imposant assemblage de bâtiments et de terrasses, assis sur d'énormes soubassements : la pacifique maison ressemble à une forteresse.

Le saint patriarche, voulant imiter le Sauveur dans sa mort comme dans sa vie, avait choisi lui-même sa sépulture sur une colline située un peu en dehors de la ville, nouveau Golgotha où l'on exécutait les criminels ; pour cette raison on la nommait la colline de l'Enfer. Le pape Grégoire IX changea ce nom en celui de colline du Paradis. Frère Elie, successeur de François, résolut d'élever au plus humble et au plus pauvre des hommes un tombeau magnifique. L'architecte le plus renommé de l'époque, Jacques l'Allemand, fut appelé. Il creusa dans le roc une profonde excavation dans laquelle on déposerait le corps, et

imagina de construire par-dessus deux églises. L'église inférieure, destinée à servir de support, dut nécessairement offrir la solidité la plus grande; c'est sans doute pourquoi l'édificateur lui donna des formes basses, appuya les arceaux de ses voûtes sur des piliers courts et massifs, et l'étaya à l'aide des puissants contreforts du monastère et de la montagne. Sur cette base résistante il put alors placer sans crainte l'église supérieure, du style gothique le plus beau, svelte et légère.

On a vu, dans ces trois sanctuaires superposés, les trois mondes : tout en bas, le monde de la mort avec ses horreurs ; au milieu, le monde des vivants où le chrétien lutte, prie, espère ; en haut, le monde céleste avec la joie et la gloire du Paradis. — On a vu, dans la basilique inférieure aux nefs écrasées, sans ornements, sombres, au plein cintre grave et monastique, l'expression de la vie terrestre, austère et pénitente de l'homme séraphique; dans la basilique supérieure, aux formes élancées, aux murs légers, aux voûtes hardies, aux fenêtres inondées de lumière, aux rosaces et aux vitraux colorés, l'image de la vie glorieuse du saint dans le ciel. Il est permis de découvrir toutes ces choses dans le monument érigé à saint François. Les architectes du moyen âge, qu'une foi profonde inspirait, étaient capables de créer de telles merveilles. On les appelait *magistri de lapidibus vivis*, les maîtres des pierres vivantes. Ils ont justifié leur surnom, les modestes mais admirables maçons, titre qu'ils se donnaient eux-mêmes. Jamais, en effet, personne, soit dans les temps anciens, soit dans les temps modernes, soit, peut-être, dans les temps futurs, n'a su, ni ne saura aussi bien qu'eux mettre une âme dans la pierre et lui faire raconter les douleurs de l'homme, célébrer la gloire de Dieu.

La décoration des deux églises est splendide. Toutes les voûtes et tous les murs sont couverts de peintures. Aux voûtes on a semé d'étoiles d'or un ciel d'azur. Sur les parois de l'église haute, les vieux maîtres Giunta, Cimabue, Giotto ont représenté l'histoire de l'Ancien et du Nouveau Testament, et les principaux faits de la vie de saint François. A l'église basse, Giotto a célébré la pénitence, les vertus, les luttes, les victoires et l'apothéose du saint. Les élèves ou les émules de ces maîtres véné-

rables ont achevé leur œuvre; œuvre sans égale, triomphe de l'art chrétien.

Il serait intéressant de rechercher et d'exposer les causes de l'action puissante exercée par le fondateur de l'ordre des Frères Mendiants sur les hommes et les choses de son époque. Cette étude expliquerait comment il se fit que l'art lui-même subit cette influence, et nous montrerait l'humble moine devenu, à son insu, chef d'école. Il ne nous est permis que d'effleurer à peine cette matière et de citer, pour l'intelligence des peintures de la basilique, quelques paroles seulement des écrivains qui ont traité ce sujet.

L'action puissante de saint François sur ses contemporains s'explique par ce fait que la doctrine qu'il enseignait et les exemples qu'il donnait correspondaient aux aspirations de tout un peuple. Ces aspirations, propres du reste aux âmes vraiment chrétiennes de tous les temps, un historien (1) les indique en résumant l'œuvre de notre saint. « Aller droit à Dieu et converser familièrement avec lui, face à face ; goûter librement, avec plus de tendresse que de terreur, les choses éternelles et s'endormir dans une paix enfantine sur le cœur du Christ, » tel fut l'idéal nouveau qu'il prêcha par la parole et par l'exemple. C'est la philosophie si simple, si naturelle, si vraie de l'amour principe de toutes choses; c'est la doctrine du mysticisme, doctrine non pas dogmatique et, à ce titre, soumise aux jugements des raisonneurs et critiquable, mais science instinctive de l'âme, besoin irrésistible, sinon de toutes les âmes, du moins d'un grand nombre. Qu'il y ait des hommes qui ignorent cet instinct, qui ne souffrent pas de ce besoin, il faut bien l'admettre; c'est à ceux-là que s'adresse la dédaigneuse apostrophe de Dante s'apprêtant à parcourir les régions de son Paradis, inaccessibles au vulgaire :

O voi, che siete in piccioletta barca, etc.

« O vous qui, dans le désir de m'écouter, suivez sur votre petite barque ma nef qui vogue en chantant, retournez à vos

(1) M. GEBHART, *Origines de la Renaissance en Italie.*

rivages, ne vous hasardez pas en pleine mer, car, perdant mes traces, vous vous égareriez peut-être. »

Si le mysticisme a suscité un poète tel que Dante, il a bien pu susciter aussi de grands artistes. Le souffle qui animait saint François s'est communiqué à tous les peintres, peut-on dire, qui, de l'origine jusqu'à nos jours, ont successivement travaillé à son tombeau. Il dut à l'amour, nous l'avons vu, son génie et le moyen d'accomplir son œuvre ; ce fut par l'intermédiaire de l'amour que « le monde invisible se manifesta à ses yeux avec une grandeur simple » inconnue jusqu'alors. « Dans sa Galilée de l'Ombrie, au bord du lac limpide de Pérouse, sous la feuillée des chênes de l'Alvernia, il entendit l'immense, l'éternel murmure de la vie divine. » (1) De son côté, le monde visible revêtit pour lui les formes les plus aimables et les plus belles. A l'exemple de ses disciples spirituels, ses disciples artistes recueillirent pieusement son héritage : « Les peintres appelés à orner son tombeau de leurs fresques se sentirent animés d'un esprit nouveau ; ils commencèrent à concevoir un idéal plus pur, plus animé que les vieux types byzantins... La basilique d'Assise devint le berceau d'une renaissance dont elle vit tous les progrès. » (2) Essayons, dans une revue malheureusement trop sommaire, de suivre ces progrès en ce qu'ils ont de plus essentiel.

Le premier en date des illustrateurs de la basilique d'Assise, c'est Giunta de Pise. « Giunta, déclare M. Charles Blanc (3), n'a rien fait de mieux, ni à Pise ni ailleurs, et pourtant ses peintures sont d'assez pauvres productions, d'un dessin sec, d'une couleur languissante et inférieures de beaucoup à celles de Cimabue. » Selon Lanzi, le frère Elie de Cortone, qui succéda à saint François comme général de l'ordre, le fit venir vers l'an 1230. Ce disciple des Byzantins se ressent trop de sa grossière instruction. Il a peint, au transept sud de l'église supérieure, *le Crucifiement, la Transfiguration, le Martyre de*

(1) M. GEBHART, *Origines de la Renaissance en Italie.*
(2) OZANAM, *Poètes franciscains.*
(3) *Histoire de la Renaissance en Italie.*

saint Pierre et *Simon le Magicien.* Réalisme excessif et laid. On voit, tracé par lui, à la sacristie de l'église basse, le portrait de saint François, mort peu d'années auparavant, et dont le souvenir était encore présent à l'esprit des contemporains. On peut en conclure que le portrait est ressemblant, et pourtant il diffère considérablement de celui que nous a esquissé la plume de Thomas de Celano. Giunta nous montre une longue figure à la pose hiératique, à la face amaigrie, aux joues creuses, au menton en pointe, à la physionomie austère, tandis que le moine biographe représente son père spirituel avec un visage ovale, des traits réguliers, des lèvres vermeilles, des yeux brillants, une taille élégante et un air souriant. C'est que, sans aucun doute, sur la fin de sa vie, à la suite des macérations qu'il s'imposait et des souffrances causées par l'impression des sacrés stigmates, ses traits s'étaient profondément altérés.

« Cimabue peignit, en compagnie de quelques maîtres grecs, dans l'église inférieure de Saint-François, une partie des voûtes, et, aux murs latéraux, la *Vie de Jésus-Christ* et celle de *saint François.* Dans ces peintures il surpassa de beaucoup les Grecs; ce qui l'enhardit et le détermina à peindre seul à fresque l'église supérieure. Là, à la grande tribune, il représenta... en quatre compositions, plusieurs faits de l'histoire de Notre-Dame, à savoir : *sa Mort, le Christ emportant son âme au ciel* et... *son Couronnement.* Il peignit aussi de nombreux sujets aux croisées des voûtes : ... *les quatre Evangélistes...*, les figures de *Notre-Seigneur,* de *la Vierge,* de *saint Jean-Baptiste* et de *saint François...*, *quatre docteurs de l'Eglise* et *les fondateurs des quatre premiers ordres religieux.*

« Les voûtes finies, Cimabue travailla à fresque le haut du mur à gauche de la nef, sur laquelle il retraça... seize faits de l'Ancien Testament... Vis-à-vis, sur le mur de droite, il peignit seize faits également de la vie de Jésus et de sa Mère...; puis, au mur de l'entrée, autour de l'oculus, *l'Ascension du Christ* — Rio prétend que c'est *l'Assomption* — et *la Descente du Saint-Esprit sur les Apôtres.* Cet ouvrage, des plus grands et des plus riches, parfaitement conduit, a dû émerveiller le monde à cette époque, surtout si l'on considère que l'art de la peinture

avait été plongé jusqu'alors dans les ténèbres. Il me parut encore très beau quand je le vis en l'an 1563, et je me demandai comment Cimabue avait pu voir si clair au milieu d'une nuit si obscure. » (1)

Si on admettait ce que dit Vasari, l'œuvre de Cimabue à Assise serait donc considérable et d'une grande valeur ; mais la critique actuelle accuse le biographe de partialité en faveur d'un peintre de son pays, et retranche quelque chose à l'œuvre personnelle de ce peintre. Elle remarque trop d'inégalité dans l'exécution des trente-deux scènes bibliques pour ne pas y reconnaître l'intervention de plusieurs artistes obéissant, si l'on veut, à une même et primitive inspiration, mais décelant dans leur travail la marche de l'art. Les compositions des autres parties de l'église sont en piteux état et à peu près indéchiffrables, et il est difficile de les juger actuellement ; on est obligé de s'en rapporter à ceux qui ont pu et su mieux voir. « Six cents ans, s'écrie Ozanam, n'ont pas terni la splendeur des têtes du Christ, de la Vierge et de saint Jean, ni les images des quatre grands docteurs, où la majesté byzantine s'allie déjà avec un air de vie et d'immortalité. » Ici la piété du chrétien explique l'enthousiasme de l'amateur ; c'est le perfectionnement de l'idéal qu'Ozanam loue dans l'œuvre de Cimabue, et voilà précisément en quoi consiste le mérite du novateur : il a communiqué la vie et une âme aux figures froides, impassibles de ses prédécesseurs, à la figure de la Vierge notamment. *Sa Madone avec saint François*, que l'on voit dans l'église basse, si ma mémoire ne me trompe pas, serait tout ce qui a survécu des travaux qu'il y exécuta en collaboration avec les Grecs, car je n'y ai pas aperçu les fresques signalées par Vasari. — La Vierge, assise sur un trône, tient sur ses genoux le petit Jésus bénissant. Son visage reproduit le pur type hellénique transmis par les Byzantins, mais altéré par eux. Cimabue l'a ranimé. Nous ne retrouvons plus les yeux à la prunelle immobile, regardant sans voir, effrayant presque dans leur fixité, qui caractérisent les Madones de ses maîtres. De la sienne le regard est vif, tout en exprimant

(1) Vasari, *Vie de Cimabue*.

la douceur et la bonté. Il ne se perd pas dans le vague, il s'abaisse sur les fidèles, et plus d'un dévot priant devant la sainte image a dû sentir ce regard pénétrer jusqu'au fond de son cœur et le réconforter.

Giotto fut l'élève de Cimabue et son continuateur à Assise. Il peignit, dans l'église haute, au-dessous des histoires de l'Ancien Testament, la *Légende de saint François*. Notre cicérone, Vasari, qui vit ces fresques en meilleur état qu'elles ne sont actuellement, loue la variété des mouvements et la composition des scènes, choses nouvelles à l'époque de Giotto ; il y constate une imitation de la nature beaucoup plus grande, sans comparaison, que chez Cimabue. Le précurseur des grands artistes du xvie siècle déroule ici à nos yeux la vie si merveilleuse, si touchante et si poétique de saint François. — *L'homme-prophète d'Assise étend son manteau sous les pieds du jeune prédestiné. — Vision du palais rempli d'armes à l'usage des chevaliers. — Vision de saint Damien. — L'évêque d'Assise couvre la nudité du fils de Bernardone. — Le rêve d'Innocent III. — Innocent reconnaît dans François le héros de son rêve. — François prêche le sultan de Babylone.* — Suite des nombreux miracles opérés par le saint : *il chasse les démons, réprimande les hirondelles, traverse les airs sur un char de feu, apparaît à ses disciples, tire de l'eau d'un rocher, ressuscite une jeune fille*, etc. — Puis viennent les derniers actes de sa vie : *il reçoit les stigmates, il rend son âme à Dieu, sainte Claire et ses compagnes contemplent son corps avant qu'on l'enferme dans le tombeau*, etc... L'âme de celui qui a inspiré tant de saintes et de nobles pensées est vraiment entrée en Giotto, et l'on éprouve à regarder ses peintures les mêmes émotions qu'à lire les récits contenus dans les *Fioretti*. On découvre en celles-là la même simplicité, la même fraîcheur, la même grâce aimable, la même éloquence naïve, la même poésie que l'on remarque en ceux-ci. Quoique non recherchés, les moyens employés par l'artiste primitif n'en sont pas moins efficaces. Dans la scène entre Bernardone et François en présence de l'évêque, le contraste de l'air irrité du père et de l'air soumis du fils est parfaitement rendu. Le geste du frère délivré du malin esprit et qui montre à François la cohorte des

démons confus s'enfuyant dans les airs, au lieu de provoquer le sourire, appelle l'attention sur le héros du miraculeux événement ; on admire alors le sincère sentiment de joie et de repentir exprimé par ses traits. Un épisode avait particulièrement frappé Vasari ; c'est celui de la source d'eau sortie du rocher à la voix du nouveau Moïse pour désaltérer le conducteur d'âne : « On voit saisi sur le vif, chez l'homme mourant de soif, le désir de se désaltérer ; prosterné à terre, il boit directement à la fontaine, et son mouvement semble d'une réalité vraiment prodigieuse. » Quelle scène plus charmante que celle dans laquelle le saint harangue les petits oiseaux ? Les gentilles créatures sont descendues de l'arbre où elles étaient perchées et, humblement posées à terre, entourent sans crainte et familièrement le bon père, qui se penche pour être mieux à leur portée. Le Crucifix ailé apparaissant à notre saint dans un de ses ravissements, forme un sujet d'un mysticisme grandiose, et la mort du saint, un drame émouvant. Non moins émouvante l'action pieuse de sainte Claire venant avec ses compagnes éplorées adresser le dernier adieu à leur ami, à leur père, et touchant son corps avec vénération. « Tout cela, déclare M. Blanc, est peint dans un esprit de candeur adorable, d'un pinceau qui abrège le rendu des formes, mais qui dit avec force l'essentiel. »

Giotto a répété dans l'église basse l'épisode de *saint François recevant les stigmates*. Il a retracé, à l'aide d'images coloriées, ce que l'auteur inconnu des *Fioretti* avait tracé à l'aide de mots. Aux approches de la mort, le grand pénitent sentit augmenter encore son amour pour Dieu ; la considération de la Passion du Sauveur et de son infinie charité devint désormais sa seule occupation. Sa ferveur s'exalta à ce point que, se transformant par l'imagination en la personne du Sauveur, il s'efforça d'aimer vraiment comme le Sauveur avait aimé, et de souffrir vraiment comme il avait souffert. Un jour qu'il se trouvait en cette disposition d'âme, il vit venir du ciel une forme ressemblant à un séraphin à six ailes, tout de feu et resplendissant, qui d'un vol rapide descendit jusqu'à lui. Alors il reconnut que cette forme était le Christ lui-même, attaché à la croix. Cette vue le remplit d'épouvante et en même temps d'allégresse, de douleur

et en même temps d'admiration. Mais bientôt le sens de la vision lui fut révélé : ce crucifix de feu signifiait que c'était non pas le martyre de son corps, mais l'embrasement de son âme qui le changerait en la ressemblance parfaite de Notre-Seigneur Jésus-Christ. Or, Giotto a voulu rendre manifestes les multiples sentiments éprouvés par le saint visionnaire et les fondre ensemble ; problème difficile que seule la science d'un artiste de génie pouvait aborder. Giotto a su le résoudre. L'attitude du corps de l'extatique fortement, mais noblement, rejeté en arrière, révèle la vive surprise ; le geste des bras levés à demi comme dans l'oraison, montre l'admiration succédant à l'extase, et sur la face transfigurée on lit les signes de ces deux émotions puissantes, si incompatibles et pourtant ici réunies, la tristesse et la joie, émotions excitées, ainsi que l'explique le vieux narrateur, l'une par le spectacle de Jésus sur sa croix, l'autre par la visite amicale de Jésus et son doux regard ; et l'on pressent qu'au sortir du ravissement divin le poète remplacera le mystique et dans son enthousiasme chantera : « *In foco l'amor mi mise...*, l'amour m'a mis dans la fournaise ; il m'a mis dans une fournaise d'amour ». Tant que dura l'apparition, le mont de la Vernia parut embrasé, et la lueur qu'il projetait éclairait les monts et les vallées à l'entour. Giotto a introduit dans son tableau ces effets de clair-obscur, et, en outre, un autre genre de clair-obscur, l'opposition du mouvement au repos, conçue de telle manière qu'elle fait ressortir le caractère surnaturel de l'événement : tandis que François manifeste l'affection puissante qu'il ressent, son compagnon, le fidèle frère Léon, calme, inconscient de ce qui se passe si près de lui, demeure absorbé dans une lecture pieuse. Ce tableau ne serait-il pas ce qu'il y a de meilleur dans l'œuvre giottiste d'Assise ?

D'autres peintures « fort belles et précieuses, tant par leur perfection que par le soin avec lequel elles ont été exécutées », — au temps de Vasari elles avaient encore toute leur fraîcheur, — décorent les murs du transept de gauche. Nous citerons dans le nombre une *Madone* qui atteste un grand progrès ; Giotto, nous semble-t-il, a donné au type traditionnel, amélioré par Cimabue, toute la perfection qu'il comportait : non seulement la figure est

MADONE DE GIOTTO (Fresque de la Basilique d'Assise.

animée, mais elle pense et agit, et pensent et agissent aussi les personnages, saint Jean et saint François, placés à ses côtés. Nous sommes en présence d'un vrai groupe. La Mère de miséricorde, aux traits purs et beaux, la tête affectueusement inclinée vers celle de son Fils, cherche à pénétrer à l'aide d'un doux regard jusqu'au fond de son cœur et lui recommande du geste saint François. Son Fils, dont la physionomie révèle une intelligence divine, répond à la muette demande par une bénédiction. Saint Jean contemple la pieuse scène avec vénération.

De toutes les fresques exécutées par Giotto à Assise, les plus réputées sont celles de la voûte du chœur (église basse). Elles montrent l'artiste sous un nouvel aspect. Nous connaissons le restaurateur d'un type usé, l'heureux imitateur de la nature, le narrateur fidèle, tantôt naïf, tantôt savant, de faits légendaires ; voici maintenant le peintre d'idées abstraites, le créateur d'images symboliques. Au-dessus du maître autel élevé sur le tombeau de l'auguste patron, Giotto a peint, dans quatre compartiments, autant d'allégories, genre qui plaisait aux esprits à la fois religieux et philosophiques du moyen âge : ce sont les trois vertus monastiques et la glorification de celui en qui ces trois vertus resplendirent. On prétend que Dante lui inspira les idées. S'il en est ainsi, nous devons admirer l'œuvre commune de deux artistes de génie.

L'Obéissance. — Sous un portique à trois arcades on voit trois femmes assises. Celle qui occupe l'arcade du milieu, vêtue d'une pauvre robe, présente d'une main à un frère agenouillé devant elle un joug qu'il s'applique lui-même sur les épaules, et pose l'index de son autre main sur ses lèvres. On devine la signification de ce double geste. A la gauche et à la droite de cette femme, l'Obéissance, se tiennent la Prudence et l'Humilité.

La Chasteté. — A l'intérieur d'une haute tour protégée par les solides murs d'une forteresse, on entrevoit, par une étroite fenêtre, une autre jeune femme voilée et priant. C'est la Chasteté qui s'est réfugiée en ce lieu inaccessible. Deux séraphins planant dans les airs lui présentent, sous la forme d'une couronne et de fleurs, le réconfort céleste. Une série d'épisodes peints plus bas complètent l'idée : quatre vénérables et robustes guerriers,

armés d'un bouclier et d'une discipline, défendent les approches de la forteresse. Des anges et, à leur tête, saint François tendent la main aux hommes de bonne volonté qui gravissent péniblement la montagne où ils viennent se purifier. On reconnaît parmi eux Dante, en habit du tiers ordre, dont en effet il faisait partie. Sur l'ordre de la Pureté et avec l'aide de la Force, d'autres anges lavent le néophyte plongé dans un bain, puis le revêtent d'habits nouveaux. Enfin, la Pénitence, en costume d'anachorète, chasse à coups de fouet l'Amour profane et les démons de l'impureté.

La Pauvreté, la plus touchante de ces compositions allégoriques. — Tout en haut, dominant et présidant la scène, le Père éternel envoie deux messagers célestes dont l'un tient un riche vêtement, l'autre, l'image de la basilique, glorieuses enveloppes, la première, de l'âme habitante du ciel, la seconde, du corps demeuré sur la terre. Plus bas, Giotto a retracé l'épisode admirable du chant XIe du Paradis, *le mariage de François et de la Pauvreté* célébré par le Christ lui-même, donnant ainsi une forme sensible à l'idée, sublime dans son exagération même, qui a inspiré la fondation des Frères Mineurs. « Tout jeune, est-il dit dans ce passage, François courut en guerre contre son père pour une dame à qui, pas plus qu'à la mort, nul n'ouvre sa porte avec plaisir, et il s'unit à elle en présence de son cortège spirituel. Dès lors de jour en jour il l'aima plus fortement. Cette dame, veuve de son premier époux (le Christ) depuis onze cents ans et plus, vivait méprisée, obscure et dédaignée... Elle resta ainsi jusqu'à ce que François vint et la prit... Dès lors ce père et ce maître alla toujours avec sa dame. » Belle, mais le corps amaigri par les privations, misérablement vêtue, insultée et frappée par ceux qui la rencontrent, la Pauvreté met sa main dans celle de son époux. En présence de l'Espérance et de la Charité, et sous le regard des anges, le Christ les bénit.

Dans le quatrième tableau on voit *François récompensé dans le ciel*. Il est assis sur un trône magnifique au milieu d'une assemblée de chérubins joyeux qui chantent et jouent de divers instruments. Sa robe de bure grossière s'est changée en une robe couverte d'or ; sa face est devenue radieuse, mais il a

conservé jusque dans son triomphe l'air d'humilité qu'il avait toujours eu sur la terre.

« Jamais, écrit un savant critique, on n'avait donné à des figures symboliques, d'une signification souvent subtile, une apparence si naturelle, une animation si communicative; jamais l'idéal religieux n'avait paru si près de se confondre avec le réel. » (1)

Les disciples continuèrent la décoration que le maître avait si bien commencée. Taddeo Gaddi, selon M. Blanc, et Stefano, petit-fils de Giotto, peignirent les fresques du chœur. Le Florentin Puccio Capanna et le Romain Pietro Cavallini se fixèrent à Assise et y travaillèrent avec piété et avec amour à l'illustration de son sanctuaire. Tous deux représentent ce que l'école giottiste a de supérieur, un spiritualisme mystique, et sont regardés comme les précurseurs de frère Jean de Fiesole; pénétrés des mêmes principes, ils cherchèrent l'inspiration aux sources pures où puisa le peintre séraphique. Nous citerons du second de ces artistes un *Crucifiement*. « Personne n'avait encore traité ce sujet avec un accent si pathétique, ni avec une telle noblesse de formes, surtout dans la figure du Christ. Il n'y a plus la moindre trace de byzantinisme ni dans les traits du visage, ni dans la contorsion des membres, ni dans la carnation qui est ici extrêmement délicate. » (2) Des anges éplorés volent dans l'azur autour de leur Dieu. Les corps blancs des trois crucifiés se détachent sur ce fond sombre avec une telle force que leur vue produit une vive impression. On remarque le sentiment de tristesse profonde, mais divine, répandue sur les traits du Sauveur mourant, dont la tête se penche vers les apôtres abîmés dans leur douleur. Cette belle composition apparaît comme une des plus saisissantes manifestations du grand drame qui termine la Passion.

Les giottistes siennois, Fra Martino, Simone di Martino, apportèrent à leur tour leur tribut à l'œuvre célèbre. Chaque génération de peintres, peut-on dire, envoya quelques-uns des

(1) M. Lafenestre, *La Peinture italienne*.
(2) Rio, *Art chrétien*.

siens inscrire leurs noms parmi ceux des décorateurs de l'illustre basilique. C'est ainsi qu'au XVIᵉ siècle l'école indigène, l'école du Pérugin, fournit Andrea, dit l'Ingegno, Adone Doni, Tiberio d'Assise et lo Spagna. Mais le temps nous manque pour examiner, comme elles le mériteraient, toutes les œuvres qui ont suivi l'œuvre de Giotto et la complètent. Il est permis, à qui le peut, d'étudier à Assise la grande peinture à fresque de ses débuts, le commencement du XIIIᵉ siècle, jusqu'au XVIIᵉ et même jusqu'à nos jours, jusqu'à Owerbeck.

Le 18.

Avant de nous rendre à la station, nous visitons l'église de Sainte-Marie-des-Anges qui en est voisine, et qui abrite sous ses voûtes la chapelle de la Portioncule. Bâtie à une époque très reculée par des ermites revenus de la Terre Sainte, cette petite chapelle était tombée en ruine. Saint François la réédifia de ses propres mains. C'est là que les anges avaient célébré sa naissance, que Dieu lui révéla sa vocation, qu'eurent lieu la cène à laquelle il avait convié sainte Claire et l'embrasement surnaturel de l'édifice, provoqué par la présence des deux saints. C'est là qu'il fonda son ordre et qu'il s'établit avec ses premiers compagnons. Au XVIᵉ siècle on construisit la basilique actuelle qui sert de châsse à cette relique. Le petit oratoire est tel encore qu'il était à l'origine; avec ses murailles aux pierres noires et grossières, il reproduit l'image de son humble et pauvre fondateur. Une autre chapelle intérieure, basse et obscure, indique l'endroit où le saint mourut en chantant les louanges de Dieu, ainsi qu'il avait fait pendant toute sa vie, et après avoir demandé pardon à son frère le corps des mauvais traitements qu'il lui avait infligés pour le salut de son âme.

L'heure du départ a sonné; nous nous résignons avec peine à quitter ce pays des merveilles.

Le site de Pérouse. — L'école ombrienne. — Le Pérugin.
La fontaine de Jean de Pise. — De Pérouse à Florence.

La vieille capitale de l'Ombrie occupe le sommet accidenté d'une éminence, et domine de très haut la vallée du Tibre ainsi que la contrée environnante. Fondée, comme nombre d'autres villes, en des temps de guerre perpétuelle, dans un but de défense, il se trouve, grâce à l'instinct d'un peuple artiste, qu'ainsi que la plupart de ses sœurs, elle satisfait pleinement le goût esthétique : utile jadis comme place forte, maintenant elle charme par son aspect pittoresque. Si on la regarde de la plaine, elle ne cache aucune des belles choses qu'elle renferme, et ses palais, ses campaniles, ses églises, tous ses monuments se détachent avec netteté et forment à la fière hauteur qui la porte un diadème superbe. La vaste plaine, à son tour, vue de la terrasse établie à l'entrée de la ville, expose aux yeux du spectateur ses champs verdoyants, ses routes blanches, ses cours d'eau azurés, ses jolies bourgades, et, dans le lointain, son imposante ceinture de montagnes étagées les unes au-dessus des autres : paysage à la fois austère et doux, modèle de ceux au sein desquels les peintres ombriens ont placé leurs scènes religieuses.

Les peintres ombriens ! A tous les bienfaits dont le ciel l'a comblée, l'Ombrie joint celui d'être la contrée bénie où naquit, se développa et accomplit sa sainte mission, une école renommée, sinon pour la perfection de sa science technique, du moins pour l'excellence de son idéal essentiellement religieux ; école qu'illustrèrent le Pérugin et le jeune Raphaël.

Au sujet de cet idéal et de la qualification de mystique appliquée à l'école ombrienne, quelques critiques soulèvent des observations qui d'abord semblent justes. Ils objectent que l'école ombrienne ne mérite pas plus ce nom que telle ou telle autre école du xive et du xve siècle ; tous les artistes du moyen âge, même les Florentins et les Vénitiens, s'inspirèrent des

idées religieuses, et, par contre, on découvre du naturalisme en mainte production des artistes ombriens. Cela est vrai si l'on examine les choses superficiellement ; il n'en est pas de même si on les étudie avec soin. Ce que l'on appelle naturalisme peut n'être que de la naïveté ou de l'inexpérience, et il ne se manifeste que dans les apparences. Nous verrons en effet tout à l'heure que les types de certains de nos peintres, par leur réalisme et parfois leur vulgarité, jurent avec les types ordinaires de l'école, et néanmoins, si l'on considère la conception, on reconnaît que chez ces peintres elle se maintient toujours pure, ce que les esthéticiens spiritualistes regardent comme le point essentiel : telle Madone de Fiorenzo di Lorenzo, de Bonfigli, du Pérugin lui-même, présente quelque chose de personnel dans la physionomie ; cela n'empêche pas qu'elle soit une image vraiment religieuse ; tandis qu'au contraire telle Madone de Filippo Lippi, peintre exclusif, lui aussi, de sujets chrétiens, malgré le talent et les efforts du praticien, n'est religieuse à aucun degré. Ainsi comprise, l'appellation d'école mystique, donnée à l'école ombrienne, nous semble légitime. Quant à l'importance du mysticisme, « sans lui, affirme un juge autorisé, la peinture vraiment chrétienne ne saurait vivre » (1). « Il est, déclare un autre arbitre, la formule vraie du sentiment religieux chrétien » (2). « C'est de l'Ombrie, écrit un troisième, qu'ont jailli les inspirations les plus pures... et les plus ferventes pour se répandre ensuite sur la terre classique, s'y mêler à l'antiquité, la rajeunir au contact de l'esprit moderne, lui imprimer le sceau de la beauté divine, et conclure, au nom du christianisme, une alliance entre la science et la foi » (3). Certes, voilà une noble mission. Mais l'école ombrienne a encore un autre mérite que celui de l'avoir dignement accomplie ; elle ne s'est pas bornée, comme l'école de Giotto, comme l'école siennoise, à améliorer les types légués par les ancêtres byzantins ; elle en a créé de nouveaux. Ces types, une visite à la pinacothèque du Palais public et au Cambio nous les fera connaître, ainsi que le caractère particulier de l'art indigène.

(1) M. Gebhart, *Italie mystique.*
(2) M. Müntz, *Renaissance.*
(3) M. Gruyer, *Vierges de Raphaël.*

Son histoire comprend deux époques que l'on peut désigner sommairement ainsi : l'époque avant le Pérugin, et l'époque du Pérugin. Immédiatement après ce maître, l'art ombrien alla, dans la personne de Raphaël, se fondre avec l'art romain, ou, plus exactement, les traditions ombriennes se perdirent dans les doctrines de Raphaël et de ses disciples. On voit que la grande, la véritable école ombrienne, dura peu. Nous donnons le nom de véritable école au groupe des artistes de la seconde période, groupe formé du Pérugin, de ses émules et de ses élèves, et nous le lui appliquons d'autant plus justement que certains historiens doutent qu'il y ait eu antérieurement en Ombrie ce que l'on peut appeler une école. « Entre Gentile da Fabriano et Pietro Perugino, écrit M. Müntz, se placent un certain nombre d'artistes qui sacrifièrent aux tendances les plus opposées, les uns, réalistes acharnés, plus ou moins soumis aux influences florentines, les autres plus timorés, poursuivant un idéal que le manque d'études premières ne leur permit pas de porter à sa perfection ». Parmi ces primitifs, on compte Ottaviano Nelli de Gubbio, Gentile da Fabriano, les Boccati de Camerino, Benedetto Bonfigli et Fiorenzo di Lorenzo de Pérouse. Il faut joindre à ces indigènes quelques étrangers qui vinrent travailler dans leur pays et y apportèrent leurs idées et leurs procédés : tels sont particulièrement Taddeo Bartoli de Sienne et Fra Giovanni de Fiesole.

Pérouse ne possède aucune œuvre de Nelli, ni de Gentile, dont au reste les reliques sont rares; pour en trouver il faudrait aller à Foligno et à Gubbio. Une salle de la pinacothèque — il faut dire que les salles de la pinacothèque de Pérouse sont petites — porte le nom de Taddeo di Bartolo. Nous parlerons de cet artiste quand nous visiterons sa patrie. On regarde Bonfigli (1420-1496), comme un précurseur de Pérugin. Son type de Vierge inspira ce maître. Les Vierges de Fiorenzo di Lorenzo (1472-1521) expriment la modestie, la pureté et la grâce unies à la sainteté, et réaliseraient le *desideratum* si elles étaient plus idéales.

Pietro Vanucci, dit *le Pérugin* (1446-1524). — Les plus beaux ouvrages de ce maître ne se trouvent pas à Pérouse

toutefois c'est en ce moment qu'il convient d'aborder son histoire.

L'homme. — Vasari, par antipathie, a négligemment traité la biographie de Pietro; nous connaissons peu la première partie de sa vie surtout, et nous ne savons pas au juste quels furent ses maîtres. On suppose qu'il commença à se former chez Bonfigli, puis qu'il alla se perfectionner à Florence dans l'atelier de Verocchio où il se lia d'amitié avec Léonard de Vinci. Mais laissons de côté ce qui regarde son apprentissage; les sources d'inspiration pures et les bons modèles ne lui manquèrent pas : il eut à son service dès le principe, les traditions locales, les exemples de Fra Angelico, les leçons, dit-on, de Savonarole et ses propres instincts; car si l'on peut soupçonner, sur l'affirmation de Vasari, qu'il perdit la foi à la fin de sa vie, tout porte à croire que le peintre zélé et désintéressé de bannières d'église et de tableaux de dévotion, fut un vrai chrétien au temps de sa jeunesse et de son âge mûr, c'est-à-dire pendant la période brillante de son talent et de son existence. Ce qu'il y a de certain, c'est que tout ce qui est sorti de ses mains jusqu'à l'âge de cinquante ans, long espace pendant lequel son génie alla sans cesse grandissant, offre le caractère d'œuvre profondément religieuse. Il fut de bonne heure en possession de son bel idéal, et il sut le garder pur de tout mélange à Florence et partout où il travailla. Que nous importe maintenant l'accusation que son malveillant biographe a dressée contre lui, l'accusation de cupidité et même d'avarice, fruit de ses doctrines matérialistes? Nous n'avons à considérer que l'artiste.

L'artiste. — Pietro avait reçu de ses prédécesseurs les idées, les sujets et, jusqu'à un certain point, les types, éléments de premier ordre, mais qu'il fallait corriger et perfectionner. Il s'appliqua à cette tâche, et il arriva qu'en l'accomplissant il inaugura pour l'art indigène une ère nouvelle. L'histoire de cette seconde époque se confondant avec celle du grand artiste, l'examen des qualités propres au Pérugin nous fera en même temps connaître les qualités générales de son école; car on sait que le Pinturicchio, lo Spagna et, à ses débuts, le Sanzio, ainsi que les autres disciples, reproduisirent fidèlement le style et les

conceptions de leur maître. Ce fut même cette imitation servile qui causa la déchéance de l'école ; l'école s'immobilisa dans ses procédés, sa manière, ses compositions et ses types, à l'exemple de son fondateur, du reste, qui, dans la deuxième période de sa carrière, ne fit que se copier et recopier indéfiniment.

Le Pérugin apporta en Ombrie la précision du dessin. Il avait acquis cette science à Florence : Léonard de Vinci lui avait appris à rendre le relief des formes et le jeu des lumières et des ombres en se servant de modèles d'argile ou de cire. A Florence, il perfectionna également son coloris. Ce coloris ressemble quelque peu à celui des miniaturistes : « clair, léger, gai, transparent, il plaît par l'éclat et la délicatesse des tons » (1). Le Pérugin connaît les deux perspectives, mais il ignore la science du clair-obscur. Il y remédie par « des effets de coloration vibrante et lumineuse, qui à eux seuls sont déjà faits pour charmer la vue et ravir l'imagination » (2).

La composition et l'ordonnance brillent chez lui par leur simplicité et leur clarté. Ces qualités essentielles et charmantes, nous les avons remarquées à la Sixtine dans *la Remise des clefs à saint Pierre*. Mais il ne faut pas chercher l'art du groupement dans ses tableaux de dévotion; partisan convaincu des idées traditionnelles, il juxtapose simplement ses personnages sacrés qui, sans rapport entre eux ni avec le sujet, figurent comme saints patrons offerts individuellement à la vénération des fidèles.

En ce qui concerne l'expression, « le Pérugin l'emporte sur tous ses prédécesseurs... quand il s'agit de rendre le recueillement et la ferveur, d'interpréter des sentiments religieux dans ce qu'ils ont de plus calme et de plus profond » (3). « Sans s'être élevé à l'idéal mystique et vraiment angélique de Fra Angelico, il a exprimé le sentiment religieux avec une douceur, une pureté, une délicatesse à la foi gracieuse et austère, qui font de lui un peintre chrétien par excellence. » (4) Maintenant si l'on considère le mode particulier d'expression, le procédé technique, on re-

(1) Crowe et Cavalcaselle.
(2) M. Müntz.
(3) M. Müntz.
(4) M. Ch. Blanc, *Histoire des peintres*.

marque qu'il consiste en certains airs de tête, en certaines attitudes, en certains gestes malheureusement uniformes : têtes levées mélancoliquement vers le ciel, comme dans l'extase, ou langoureusement penchées sur l'épaule et le regard baissé, comme dans la rêverie ; bras croisés ou mains jointes dévotement sur la poitrine, comme dans le recueillement pieux ou la prière ; et toujours l'une ou l'autre jambe fléchie, ce qui donne au corps une pose héroïco-mélodramatique ; et toujours mouvements rythmés avec soin, mais symétriques. Eh bien, malgré ce qu'il y a de systématique et d'artificiel dans ce procédé, une véritable harmonie résulte de l'équilibre des lignes, des mouvements et des expressions ; et cette harmonie, qui a pour cause une sensation purement visuelle, remplace le sentiment esthétique et charme les yeux et le cœur comme, en dehors de toute signification, une mélodie charme l'oreille et, à sa suite, l'âme. L'intelligence a quelque envie de protester contre une telle séduction, mais la sensibilité ne résiste pas ; tout cet appareil parle aux sens et, chose étrange ! c'est à l'esprit que vont ses paroles. Comment expliquer ce phénomène ? Par cette considération : peut-être qu'ici le procédé n'est qu'innocent et naïf, tandis que l'intention, sincèrement religieuse, est grande et vise haut.

La suite des idées nous amène à parler des types du Pérugin. Les peintures du Palais public ne nous satisfaisant pas sous ce rapport, nous considérerons seulement celles du Cambio. Au Cambio on entre sans façon, comme dans un lieu banal. Le gardien vous introduit immédiatement dans une petite salle au rez-de-chaussée, voûtée, très exiguë ; elle ne mesure, dit-on, que douze pas sur neuf. Cette exiguïté fait paraître plus grandes les figures des personnages debout qui en composent la principale décoration. Peintes avec le soin que l'on sait, bien en relief, elles sont fort visibles, circonstance rare en pareil cas et très favorable. La salle servait aux délibérations des changeurs de Pérouse, d'où son nom. Sur le mur de gauche, le Pérugin a représenté, en images idéales, *la Prudence*, *la Justice*, *le Courage* et *la Tempérance*, et, en images réelles, les hommes de l'antiquité en qui brillèrent ces vertus : au-dessous de *la Prudence*, *Fabius Maximus*, *Socrate*, *Numa* ; au-dessous de *la Justice*, *Camille*, *Pit-*

tacus et *Trajan*; au-dessous *du Courage*, *Lucius Licinius Léonidas*, *Horatius Coclès*; au-dessous de *la Tempérance*, *Scipion*, *Périclès* et *Cincinnatus*. Les figures de ces personnages toutes inspirées par la fantaisie, n'ont rien d'historiquement exact, ni rien d'archaïque dans les traits, dans le costume, dans l'action qu'elles exécutent. L'auteur ne possédait pas l'érudition qu'exige la représentation de tels sujets, et s'il n'avait joint le nom de chaque personnage à son effigie, on ne saurait à qui l'on a affaire. Parfois même ces prétendus héros antiques sont tout simplement des archanges ou des saints que l'auteur a pris à ses tableaux religieux et affublés de faux costumes romains.

Il a eu recours au même procédé pour les images des Prophètes et des Sibylles peintes sur le mur de droite. Par conséquent on ne retrouve pas en ces grandes figures le caractère qui doit les distinguer. On blâme en outre le Pérugin de n'avoir pas su les relier dans l'unité d'une pensée commune, de n'avoir pas composé un tout intelligible et éloquent.

Que dire des peintures de la voûte? Les connaisseurs les trouvent plus intéressantes que celles des parois. Elles nous paraissent telles en effet, mais au point de vue de l'art décoratif. Malgré la bizarrerie des ornements — arabesques de nature demi-végétale, demi-animale, mêlées à des hommes, à des animaux, à des êtres fantastiques — l'ensemble ne manque pas d'agrément. Un médaillon placé au centre de chaque segment de la voûte, parmi les arabesques, renferme l'image d'une planète. La divinité qui la symbolise trône sur un char, de forme également toute d'imagination, traînée par les animaux qui lui servent d'attribut ou par des griffons. Tout cela, sujets et décor, conception et figures, semble bien cherché et bien froid, et, sous ce rapport, diffère peu de ce que l'on voit aux parois.

Le peintre religieux a-t-il mieux réussi, dans les compositions qui ornent le mur situé en face de la porte d'entrée, *la Nativité* et *la Transfiguration?*

Dans ce dernier tableau, une *mandorla* isole le Christ des autres personnages. Au point de vue du sentiment chrétien, nous ne saurions blâmer le Pérugin d'avoir suivi l'usage des primitifs. Le Sauveur ne lève pas la tête vers le ciel; il la baisse

vers la terre, et l'on ne découvre pas en lui le changement miraculeux de nature, le rayonnement qui éblouit quand on regarde le Sauveur transfiguré du Vatican. Toutefois, sa physionomie a quelque chose de divin, et celle des apôtres rend d'une manière suffisante le ravissement qu'a dû exciter un spectacle si extrordinaire et si beau.

La Nativité, ou plutôt *la Vierge adorant l'Enfant Jésus*, était le sujet favori du maître et de l'école. Malheureusement Pietro a calqué la présente composition sur d'anciennes auxquelles il a changé peu de chose. Pour mieux analyser la conception qui a tant séduit les artistes ombriens, retournons donc à la galerie du Palais communal et arrêtons-nous devant une autre *Nativité* du même Pérugin. De l'avis de l'éminent critique, M. Gruyer, ce peintre « s'y est élevé à une hauteur religieuse qu'il est difficile d'égaler, et impossible peut-être de dépasser dans un pareil sujet. »

Nous voyons le Messie couché à terre entre sa Mère qui, les mains jointes, le regarde avec amour, et son père nourricier qui lève les mains et admire. A l'arrière-plan, deux bergers se tiennent dévotement et respectueusement agenouillés ; ils n'osent approcher de crainte de troubler la contemplation des saints parents. La Vierge est toujours la blonde fille de l'Ombrie, et le fond du tableau, un paysage ombrien ; on reconnaît l'influence des lieux sur l'imagination des hommes. « La Renaissance n'a guère agenouillé de Vierge plus fervente devant son fils nouveau-né. La figure de Joseph, trop souvent sacrifiée, est aussi remarquable que celle de Marie... Sur la terre l'œil se repose au milieu des enchantements de la campagne, où tout se tait, se recueille et semble prier aussi. Dans le ciel enfin paraît entre deux chérubins le Saint-Esprit, sous l'apparence d'une colombe. Un grand silence, un calme divin règnent sur cette peinture. C'est l'aube matinale où les anges, mêlant leur voix à la voix des hommes, redisent à la terre et au ciel : *Paix sur la terre et gloire à Lieu !* Les formes légères et la couleur transparente sont là comme un voile sans pesanteur derrière lequel l'âme rayonne avec limpidité ». (1)

(1) M. Gruyer.

Nous avons donc sous les yeux la plus belle conception peut-être du peintre pérousin, en ce qui concerne la Vierge. Il y triomphe et l'on peut placer le produit de son inspiration à côté des chefs-d'œuvre de l'art italien, et même de l'art en général.

Dans ses Madones isolées, c'est-à-dire réduites, comme sujet principal, au seul groupe de la Mère et de l'Enfant, brille également l'idéal; nous l'avons vérifié au Vatican. Mais le type ne varie pas. Cette monotonie décèle une imagination peu féconde. Quelle différence, sous ce rapport, entre le maître et l'élève! Raphaël, auteur de tant de Madones, n'en a pas créé deux qui se ressemblassent.

La pinacothèque de Pérouse possède encore du Pérugin un *Couronnement de la Vierge*. Raphaël l'a imité (galerie du Vatican). Mieux inspiré que son maître, il a rangé ses apôtres autour du tombeau, au lieu de les diviser, comme ils le sont ici, en deux groupes symétriques; un plus bel effet pittoresque et une opposition mieux établie des attitudes et des expressions en résultent. La variété n'existe pas chez les apôtres du Pérugin qui ont tous l'air langoureux ou extatique que nous avons signalé.

Voilà tout ce que Pérouse nous apprend d'important au sujet de l'artiste célèbre qui lui a emprunté son nom. Cet artiste, nous le retrouverons demain à Florence, où, en présence d'œuvres de premier ordre, nous compléterons l'étude de son génie.

Pinturicchio (1454-1513). — Nous avons à Rome fait connaissance avec ce peintre. Ce que l'on admire chez lui, il le doit principalement à la pureté de l'idéal de son école et à l'imitation du style péruginesque. De cette double source viennent la beauté de ses types et l'accent religieux de ses compositions. Ses Vierges « se rapprochent sensiblement de celles du Pérugin. Elles sont moins avancées vers la perfection; elles ont moins de délicatesse dans le sentiment, moins de science dans la forme, moins de suavité dans la couleur, mais elles prennent quelque chose d'intime et de personnel qui n'appartient qu'au peintre ». (1) Quant au mérite particulier de Pinturicchio, « c'est

(1) M. Gruyer.

un décorateur ingénieux et varié, d'une fertilité d'invention surprenante... Il serait monté au premier rang s'il avait apporté dans ses œuvres la même recherche de perfection. Par malheur, il aimait à faire beaucoup et à faire vite, comme l'indique son sobriquet de *petit peinturlureur*. Il est rare que dans ses meilleurs ouvrages on ne surprenne pas d'étonnantes négligences ou des redites banales ». (1)

Nous passerons sans nous arrêter devant les Madones avec saints de lo Spagna et d'Eusebio da San Giorgio, imitées de celles du maître dont nous venons de parler tout à l'heure, et devant les œuvres de Giannicolo Manni, autre élève de Pietro, fidèle à son style et à sa manière.

La deuxième école ombrienne, de beaucoup la plus célèbre, ne comprend donc qu'un petit nombre de praticiens, parmi lesquels deux seulement méritent d'être distingués, le Pérugin et le Pinturicchio, et encore le second n'a-t-il pas l'originalité du premier et lui est-il très inférieur. Mais si l'école est pauvre en représentants illustres, elle est grande, comme nous l'avons dit, par son esprit. Elle n'a créé que des types saints ; malheureusement elle les a trop peu variés. Du commencement à la fin, ses adeptes se copièrent les uns les autres, d'où la monotonie de leurs compositions, qui à la longue fatigue le contemplateur. Cette fatigue, on ne la ressent nulle part ailleurs plus fortement qu'à la galerie de Pérouse, où l'on suit le développement à peu près complet de l'école. Elle pèche, nous le répétons, par le peu d'imagination, le manque d'individualité, d'initiative et d'indépendance. Elle aurait fini tristement, impuissante et dédaignée, comme a fini l'école de Giotto, si la providence n'avait suscité en son sein Raphaël. Cet illustre fils, après avoir réjoui et embelli les derniers jours de sa mère, lui épargna l'opprobre de la mort en lui redonnant une vie nouvelle, en la régénérant, en la transfigurant. Il lui assura ainsi l'immortalité.

A quelques pas du Palais communal, sur la place du Dôme, s'élève une fontaine appelée la Grande Fontaine, célèbre dans

(1) M. Lafenestre

les annales de l'art et très vantée par les amateurs. Jean de Pise l'édifia, avec la collaboration d'Arnolfo del Cambio, d'après les dessins, dit-on, de son père Nicolas. Elle se compose de deux vasques polygonales de marbre, superposées et surmontées d'une conque de bronze. Quarante-huit bas-reliefs ornent la vasque inférieure. Ils représentent « les travaux agricoles des douze mois de l'année, les signes du zodiaque, Adam et Ève, Samson, David et Goliath, le lion, emblème des Guelfes, le griffon, emblème de Pérouse, le Trivium et le Quadrivium, des prophètes, des apôtres, des empereurs, des rois... Il en est quelques-uns qui se rapportent à des héros antiques, tels que Romulus et Remus, et aux fables de Phèdre, telles que le Loup et la Cigogne, le Loup et l'Agneau. » (1) Des statuettes allégoriques décorent la vasque supérieure. Elles offrent un mélange non moins bizarre que le précédent ; on distingue parmi les personnages des évêques, des moines, des notabilités de l'Ancien Testament, des archanges, etc. Ces belles sculptures ne sont pas à leur véritable place ; c'est un musée qu'elles devraient orner. Chacune d'elles demande à être examinée de près, ce qui n'est pas facile dans le lieu où elles se trouvent, sur cette place publique encombrée d'échoppes et d'étalages de marchandises diverses, de gens qui vont et viennent, entourée de grands édifices, le Palais municipal, la cathédrale, l'évêché, qui écrasent le délicat monument.

Pluie à notre départ. Elle nous gâte le spectacle magnifique dont on jouit, quand le temps est beau, du haut de la terrasse située devant le palais de la préfecture. Mais le ciel se rassérène peu à peu. — Nous traversons la plaine vaste et fertile de Pérouse. — Voici qu'apparaît le lac de Trasimène. Les ingénieurs ont eu la bonne idée d'en faire suivre les contours à la voie ferrée, ce qui permet aux voyageurs de l'admirer longtemps et sous tous ses aspects. Ses eaux ont la transparence et la couleur azurée des eaux du lac de Genève, couleur d'une suavité extrême qui s'harmonise divinement avec le bleu foncé, sévère,

(1) M. BLANC, *Histoire de la Renaissance*.

des montagnes environnantes, et avec le bleu tendre, riant, du firmament. — Entre les villages de Pasignano et de Borghetto, les montagnes à notre droite, le lac à notre gauche, nous nous engageons dans l'étroit défilé où l'imprévoyant Flaminius se laissa surprendre par Annibal. « Le souvenir de cette bataille sanglante, lisons-nous dans notre guide, couvre le charmant paysage d'un voile de tristesse. » Trop sensible Bœdeker! Le funèbre événement remonte un peu loin dans le passé, et, à la suite de la génération morte alors, bien d'autres générations, mortes à leur tour, ont déposé leurs sédiments en ce lieu où ils forment le sol de la même manière qu'en tout lieu tout sol est formé. Bien des fois, depuis l'année terrible, chaque année, au printemps, la terre ainsi fécondée a reverdi. « *Aujourd'hui*, chante lord Byron, *le lac* — il fut pendant la bataille troublé par un tremblement de terre qui passa inaperçu — *aujourd'hui le lac est une nappe d'argent, et la plaine n'est plus déchirée que par la charrue... Seulement un ruisseau a pris son nom de la pluie de sang qui signala ce jour de carnage, et le Sanguinetto nous indique le lieu où le sang des morts inonda la terre et rougit les ondes plaintives.* »

Comme un vrai lac d'argent, en effet, nous apparaît le beau lac; l'expression est juste en ce moment où, la pluie finie et le ciel éclairci, le soleil frappe les eaux de ses rayons obliques que vivement elles réfléchissent. Deux petites îles verdoyantes ressortent sur le fond éclatant. Tableau ravissant formé d'une plaine liquide à la surface mobile, aux couleurs changeantes, variant à chaque instant, tantôt douces à l'œil, tantôt éblouissantes; vaste plaine bordée dans le lointain de collines mollement arrondies, sur les pentes ou au pied desquelles des bourgades et des châteaux sont assis ou s'étendent; confinant ailleurs à des champs cultivés, et finissant, près de nous, en marécages où pousse la moisson plantureuse des herbes aquatiques : éléments choisis qui donnent au tableau un aspect à la fois agreste et grandiose dont l'âme est réjouie en même temps qu'enthousiasmée; plaine tranquille, silencieuse, propice aux idées de paix et de repos; doux site, harmonie de plus dans l'harmonie universelle de ce pays. On dit que des hommes pratiques, amis

du progrès, ont l'intention de vider ce bassin et d'en livrer à la culture le sol fécond. Espérons que mère nature veille sur lui et qu'elle s'opposera à une telle profanation.

— Après le lac de Trasimène, Cortone, Arezzo, d'autres jolies cités, passent devant nos yeux. — Voici le val d'Arno. Le fleuve qui lui donne son nom, et dont les eaux sont aujourd'hui d'une pureté parfaite, nous accompagne. — Nous approchons de Florence. — Apparition des habitations suburbaines, villas coquettes, nombreuses usines et hautes cheminées annonçant que l'art profane et laid, l'art industriel, a osé pénétrer même en ce domaine séculaire et sacré des beaux-arts. — Le train tourne autour de la grande ville. Dans le vaste panorama qui se déroule, ses monuments se dégagent les uns après les autres de la masse des constructions vulgaires qui les dérobaient à nos regards. Nous distinguons facilement dans la foule le dôme superbe de Brunelleschi, l'élégant campanile de Giotto et le château féodal de la Seigneurie avec son minaret qui fait songer aux pays d'Orient. Derrière la ville, ses tours et ses coupoles, le soleil se couche dans sa gloire. La belle Florence s'est parée et accueille gracieusement les humbles hôtes qui viennent lui demander un asile de quelques jours, afin d'apprendre à la connaître et à l'aimer.

VI. — FLORENCE

Le bassin de la Méditerranée et le genre humain. — Florence, foyer de la civilisation artistique moderne. — Causes de ce phénomène : 1° le milieu ; 2° les institutions et les mœurs ; 3° les mécènes ; 4° l'atavisme. — Le peuple étrusque. — Les artistes florentins : Léonard de Vinci.

Le bassin de la Méditerranée est un lieu unique au monde ; c'est assurément le lieu le plus important et le plus célèbre dans les temps anciens et dans les temps modernes. On dirait que la nature a mis tous ses soins à le former, à en faire le digne théâtre sur lequel devaient se dérouler les scènes illustres du drame humain. Les montagnes se sont rangées comme d'elles-mêmes pour poser ses limites. Elles constituent un cercle presque régulier qui part de l'Espagne, pénètre en France, sépare l'Italie du continent, traverse la Turquie et atteint le Caucase ; du Caucase descend par l'Asie Mineure vers le golfe Arabique et, passant par la Tripolitaine et l'Algérie, vient aboutir et se nouer au détroit de Gibraltar. Ce cercle naturel enferme un grand nombre de vastes contrées qu'une mer intérieure met en rapport facile les unes avec les autres. Douées d'un climat uniforme et tempéré et d'une fertilité extrême, ces contrées, où croissent toutes les choses utiles à la vie, ont toujours été fort peuplées ; la plante humaine y a toujours trouvé un sol propice pour naître et se développer librement, et l'intelligence pour fleurir.

A l'extrémité orientale du lieu dont nous parlons, la tradition,

d'accord avec la science, place le berceau du genre humain et le point d'où jadis les races diverses partirent pour occuper la terre. Celles à qui la Providence confia spécialement le dépôt des notions primitives et le soin de sauvegarder et d'accroître l'héritage laissé par les premiers hommes, poussées par un instinct mystérieux, choisirent la région privilégiée que nous signalons, et sur les bords du grand lac intérieur s'installèrent. Là donc, les sociétés naquirent, les nationalités se fondèrent, et les peuples grandis, sous les noms d'Hébreux, d'Egyptiens, de Chaldéens, d'Assyriens, de Phéniciens, tour à tour dominèrent, puis, leur mission achevée, disparurent ; là les Grecs et les Romains vécurent leur vie glorieuse et posèrent les bases solides de la civilisation ; là surtout, en un petit coin de terre béni, Dieu se manifesta aux hommes, et s'épanouit, pour se répandre par toute la terre, la doctrine qui devait sauver le monde. Là, les nations modernes reprirent le labeur des nations antiques, le grand œuvre du progrès. Là, en un mot, eurent leur principe la vie sociale, la vie religieuse et tout ce qui intéresse l'humanité : la science militaire, la science politique, la philosophie, les lettres et les arts ; là tout a été pensé, conçu et exécuté. On ne sait combien d'actes aura le drame humain, ni sur quel théâtre tous se joueront, ni ce que chacun d'eux vaudra ; mais des actes passés et connus, ceux que ce lieu a vu s'accomplir sont assurément les plus importants et les plus beaux.

Dans le long cours de la civilisation, le foyer civilisateur n'est pas resté toujours à la même place ; il s'est transporté successivement de l'est à l'ouest : l'Egypte, la Grèce, la Judée, Rome se sont tour à tour passé le flambeau sacré. Un jour, celui-ci s'éteignit entre les mains de son dernier possesseur devenu incapable et indigne de le garder, et pendant quelque temps l'humanité resta plongée dans les ténèbres. Mais une main pieuse, sous l'inspiration de Dieu, avait recueilli une étincelle du feu précieux, et après une courte nuit le flambeau fut rallumé. Avec le christianisme triomphant l'Italie redevint le foyer brillant qu'elle avait été, foyer qui devait même jeter un éclat plus vif encore qu'autrefois ; la civilisation et les beaux-arts s'y développèrent

d'une manière progressive ; aux xv^e et xvi^e siècles l'épanouissement fut complet et la floraison splendide.

Depuis cette époque le foyer s'est de nouveau déplacé. Où est-il maintenant? Il a franchi ses limites anciennes et s'est dispersé un peu çà et là dans la vieille Europe. Y restera-t-il toujours, ou bien ne quittera-t-il pas, afin que toutes les parties de notre terre fussent successivement éclairées, ne quittera-t-il pas l'Europe décrépite et usée, et ne lui fournissant plus d'aliment, pour se transporter en des lieux nouveaux, chez des races vierges et vigoureuses? On peut le croire. Mais en attendant on viendra pendant longtemps encore, on viendra toujours visiter les heureux pays où le génie humain a laissé, en passant, ses grandes manifestations; on viendra en Italie surtout, qui en compte d'innombrables et de premier ordre. Nous venons d'admirer celles que l'on conserve à Rome. Nulle ville au monde ne possède d'aussi rares trésors, et pourtant, nous l'avons remarqué, Rome elle-même n'a guère enfanté d'artistes. Le sol de Rome est complètement stérile : ni la plante des champs, ni celles des arts n'y croissent. La vraie patrie des beaux-arts en Italie, c'est Florence.

D'où vient ce privilège de la terre toscane et son étonnante fécondité? Les uns en trouvent la cause dans les choses extérieures, dans le milieu physique, dans le sol lui-même, l'air ambiant, la physionomie des montagnes, des collines et des plaines, la suavité des paysages, la pureté des types, les belles lignes, les formes douces à l'œil. D'autres la trouvent dans les institutions politiques et les mœurs; d'autres, dans l'influence toute-puissante de certaines individualités, artistes d'instinct et supérieurs, ou protecteurs éclairés; d'autres, dans le génie propre de la race et dans l'atavisme. Il est présumable qu'aucune de ces causes ne suffit à elle seule, mais que le concours de toutes est nécessaire pour expliquer la merveilleuse éclosion.

Le milieu. — Du point même où il prend naissance, les bords du golfe de Gênes, l'Apennin s'écarte de la Méditerranée et, coupant obliquement la péninsule, se dirige vers l'Adriatique. Dans ce trajet, il envoie de son massif central des chaînons laté-

raux qui descendent dans la plaine, sillonnent tout le pays et forment une multitude de collines doucement arrondies, séparées les unes des autres par de riantes vallées. Les géographes nous apprennent qu'abritée par ce massif contre les vents froids du nord et ouverte aux vents tièdes de la mer Tyrrhénienne, vents que les montagnes de la Sardaigne et de la Corse ont dépouillés de leur excès d'humidité, cette région, la Toscane, doit à cette heureuse disposition de jouir d'un climat généralement uniforme et tempéré. A la douceur du climat se joint la beauté des paysages, les mêmes que ceux de l'Ombrie. Les mûriers et les vignes en treilles, les champs de froment et de maïs, couvrent la plaine; les arbres à fruits et les oliviers, les collines; les forêts de châtaigniers et de chênes, la base des hautes montagnes; et la végétation du Nord y alterne, suivant la nature des lieux et leur exposition, avec la végétation du Midi. L'utile et l'agréable se trouvent donc réunis en ce séjour délicieux, où l'homme ne se sent pas énervé et amolli, comme à Naples; où ses forces ne sont pas brisées et sa santé détruite, comme à Rome; où rien ne crispe ses nerfs par de pernicieuses influences, ni ne fatigue son cerveau, comme dans nos contrées septentrionales où nous souffrons des brusques, fréquentes et fortes variations du temps. Florence, la fleur du jardin, s'épanouit au centre de cette région aimée du ciel, dont elle symbolise tout le charme, tout l'intérêt et toute la renommée.

Les institutions politiques et les mœurs. — Nulle histoire plus dramatique, tout le monde le sait, que celle de Florence. On se demande alors comment les beaux-arts ont pu prospérer au milieu des troubles incessants de la commune, des luttes pour la liberté et des guerres extérieures. C'est précisément un tel état de choses qui a suscité les grands citoyens et les hommes de génie dont Florence est fière. Qu'eussent été, en effet, Dante, Savonarole, Michel-Ange, pour ne citer que ces trois-là, s'ils étaient nés en d'autres temps que les leurs et ailleurs qu'à Florence? Supprimez la querelle des Guelfes et des Gibelins, celle des Blancs et des Noirs, la domination corruptrice et tyrannique des Médicis et le pontificat de Borgia, la prise et

l'asservissement de Florence par l'ordre et au profit de Clément VII, et vous n'aurez ni *la Divine Comédie*, ni les prédications et l'âme ardente du moine dominicain, ni les statues de San-Lorenzo. Les circonstances extérieures dues aux événements politiques, aux mœurs et aux institutions, ont donc sur l'esprit des hommes et sur le développement de leur génie une action certaine et puissante.

Les mécènes. — On a fait du nom de Médicis le synonyme de mécène, c'est-à-dire de zélateur ardent et éclairé des belles-lettres et des beaux-arts, de protecteur généreux jusqu'à la prodigalité des savants et des artistes. Le premier de ces princes fut honoré du titre glorieux de *Père de la patrie*; son petit-fils fut loué de sa magnificence; le méritaient-ils? Les opinions sur ce point diffèrent, suivant les principes de ceux qui les émettent. Les uns, amateurs exclusifs des choses de l'esprit et ne songeant qu'à l'avancement des sciences, sacrifient à leur goût la dignité et la liberté humaines; les autres, regardant ces deux biens comme supérieurs à tous les autres, ne pardonnent point aux despotes qui les ont détruits; d'autant plus, pensent-ils, que les choses de l'esprit eussent probablement prospéré sans cette violence. Ils trouvent d'ailleurs singulière, paradoxale et condamnable l'idée de pousser les intelligences à la production de grandes œuvres en avilissant les caractères. N'est-il pas triste, en effet, de voir le génie contraint d'acheter, au prix de son indépendance et de son honneur, le droit d'exister et de créer? Car tout le monde sait que Côme de Médicis et ses successeurs, Pierre et Laurent, excitèrent leurs concitoyens à s'occuper de philosophie, de littérature et d'art, dans l'espérance qu'ils ne s'occuperaient point de politique et se laisseraient plus facilement asservir. On pressent dans quelle voie de tels promoteurs dirigèrent la civilisation. Elle dut remonter à l'antiquité païenne et lui emprunter son concept, au lieu de s'inspirer du christianisme, comme elle le fit à l'instigation de ces autres mécènes, les souverains pontifes. Heureusement, grâce à ces derniers et à l'esprit sincèrement religieux du temps, l'idée chrétienne empêcha le triomphe absolu de l'idée païenne, et, en définitive, il faut l'avouer, le mélange en proportions convenables des deux idées

fut salutaire à l'art. L'art obéit à la loi qui régit tout être : il naît, se développe et meurt ; mais, semblable à l'homme, s'il meurt, c'est pour ressusciter, car son principe, comme celui de l'homme, est immortel. Seulement, lui aussi, quand il renaît, doit laisser là sa vieille enveloppe et en revêtir une nouvelle. Il fut donc bon et il était nécessaire que le culte de l'antiquité et celui de la nature se joignissent au culte, presque exclusif au moyen âge, des images conçues selon les données traditionnelles et trop souvent conventionnelles. Les Médicis travaillèrent à cette révolution, à leur insu, peut-être. Qu'importe ! Il faut savoir gré à Côme, particulièrement, d'avoir repris et répandu, par l'intermédiaire de son Académie platonicienne, les doctrines du grand philosophe spiritualiste.

Les causes diverses que nous venons d'indiquer : la nature du milieu, la forme des institutions et les mœurs publiques, l'action de puissantes personnalités, auxquelles on peut ajouter, avec certains historiens, la liberté de l'esprit individuel, l'entraînement provoqué par l'exemple et d'autres circonstances secondaires, ces diverses et nombreuses causes suffisent-elles pour résoudre la question que nous avons posée, pour expliquer l'étonnante fécondité de la Toscane au point de vue artistique ? On peut objecter que le spectacle d'une belle nature, de lignes harmonieuses, d'une limpide lumière, de formes humaines parfaites se rencontrent ailleurs qu'à Florence ; qu'ailleurs aussi il y eut des temps de tumulte ou d'oppression durant lesquels les âmes affligées se réfugièrent dans les régions sereines de la littérature ou de l'art, ailleurs des zélateurs favorisant l'amour et la production du beau. Le goût de l'antiquité réveillé et l'étude de ses chefs-d'œuvre facilitée constituent certainement des conditions favorables et moins communes : mais pour prendre ce goût, pour bien sentir le mérite de ces chefs-d'œuvre et devenir habile à les imiter, encore faut-il qu'intervienne, outre la bonne volonté et l'émulation, une aptitude particulière, un don spécial et rare. Aussi croyons-nous qu'aux causes extrinsèques qui précèdent doit être jointe cette cause intrinsèque : l'instinct de race transmis de générations en générations aux Toscans par leurs ancêtres, les Etrusques.

L'atavisme. — Les Etrusques sont un peuple mystérieux, venu on ne sait d'où, parlant une langue encore indéchiffrable, et qui a disparu, on ne pourrait dire comment, anéanti par les Romains impitoyables dans leur politique égoïste. Les Romains, gens pratiques, prirent à ce peuple non seulement son territoire, ses villes et ses biens, mais aussi ses institutions, sa religion, ses rites, ses idées, en un mot tout ce qui pouvait leur être utile; après quoi la nation étrusque fut rayée du nombre des nations et, autant que possible, son souvenir même effacé. Aujourd'hui nous nous efforçons d'en reconstituer l'histoire et la physionomie, sans grand succès apparent. Mais ce travail occupe et distrait un certain nombre d'honnêtes gens. C'est grâce à leur curiosité qu'en fouillant le sol on a trouvé la preuve que les Etrusques cultivaient les arts, qu'ils étaient d'habiles constructeurs de murailles, de savants ingénieurs, d'excellents architectes; qu'ils surent modeler l'argile, sculpter le bois, jeter des figures en bronze. Ils eurent aussi des peintres non dépourvus de mérite. Ils excellèrent dans les arts industriels, dans la fabrication des monnaies, des pierres gravées, des bijoux, surtout dans la céramique. Sans manquer d'originalité, ils s'appliquèrent le plus souvent à imiter les poteries grecques, et ce peuple rusé, dont les Italiens actuels sont les dignes fils, réussit à les contrefaire si bien que les amateurs ont de la peine à distinguer les copies des modèles. L'anéantissement des Etrusques par les Romains ayant consisté en l'absorption, en l'assimilation de cette race, on peut croire que leur génie, malgré les Romains, leur a survécu, qu'il s'est transmis par voie d'hérédité, et que les Toscans de l'ère moderne doivent aux Tusques de l'ère ancienne leur intelligence vive, leur esprit fin, leur goût délicat, leur dextérité, leur aptitude quasi universelle.

Donc, sous l'action combinée de forces si nombreuses et si puissantes, quand tout fut prêt et le moment venu, il se fit à Florence la plus riche éclosion de talents de toutes sortes que l'on ait vue, si riche que peut-être on n'en verra jamais une semblable. La foule des artistes qui, de la fin du XIIIe siècle à celle du XVIe, y fleurirent est extraordinaire; c'est par centaines que l'on compte les plus célèbres en architecture, en sculpture, en

peinture, le même artiste souvent pratiquant avec un égal succès deux de ces arts ou tous les trois, comme firent Giotto, Taddeo Gaddi, Margaritone, Orcagna, Brunelleschi, Ghiberti, Verrocchio, Léonard de Vinci, Raphaël, Michel-Ange, Andrea Sansovino, et tant d'autres. L'aptitude de quelques-uns de ces hommes exceptionnels se manifestait dans d'autres spécialités encore : architectes, peintres et sculpteurs, ils étaient en outre orfèvres, ciseleurs, musiciens, ingénieurs civils et militaires, auteurs d'ouvrages didactiques et poètes. Le type accompli de l'artiste de cette époque nous est offert par Léonard de Vinci.

Le ciel, dit Vasari, le combla de tous ses dons : beauté et force du corps, grâce, adresse dans tous les mouvements, intelligence supérieure, âme royale et magnanime. Un équilibre parfait régnait entre ses facultés. Il ouvrit des horizons nouveaux dans les divers domaines de l'intelligence. Désireux de tout savoir, il l'entreprit. Naturellement adroit dans les exercices corporels, la danse, l'escrime, l'équitation, il apprit vite l'arithmétique, la géométrie, la physique, l'astronomie, l'histoire naturelle, la chimie, l'anatomie, la science militaire, la mécanique, l'hydraulique, que sais-je encore? Il élabora des projets pour canaliser les fleuves, dressa les plans de machines propres à fouler les draps, à faire monter l'eau, à perforer les montagnes, à élever des fardeaux. Un jour il proposa à la Seigneurie de Florence de soulever de terre l'église Saint-Jean (le Baptistère) de telle sorte qu'on pût y placer des degrés, et cela sans causer aucun dommage à l'édifice. On prit la chose en plaisanterie et, pourtant, cette idée, il la réalisa à Milan où il transporta sous la dernière arcade de la cathédrale, sans accident, un mur tout entier, celui qui contient la relique du saint Clou. Nous lisons dans M. Rio qu'il devina la pesanteur de l'air et la construction du baromètre, l'élasticité de la vapeur et son emploi dans les machines de guerre, l'usage du pendule pour mesurer le temps. Et ses manuscrits renferment une multitude d'autres hypothèses : aperçus géologiques qui étonnent par leur justesse et leur coïncidence ; vues dignes d'Archimède ; les problèmes les plus intéressants de la physique ; le germe de la grande théorie cosmogonique de Leibniz et de Buffon ; l'indice

de la méthode expérimentale, cette célèbre découverte de Bacon. Malheureusement, il manqua à cet homme surprenant la persévérance dans ses recherches et l'unité de but. « Il aurait grandement profité, observe Vasari, s'il n'avait été aussi versatile et instable. » Sa conversation était pleine de charme. Il chantait admirablement et jouait divinement de la lyre. Et ces connaissances sans nombre, il les avait acquises comme par distraction et sans négliger des études plus importantes, le dessin, l'architecture, la sculpture, la peinture. Ses qualités morales ne le cédaient pas à ses talents : il était désintéressé, modeste, agissait sans ostentation, et ne se jugeait pas supérieur à son mérite réel :

. *Peregi*
Quod potui; veniam da mihi Posteritas.

dit-il de lui-même en des vers qu'il avait composés. Il commença en peinture et en sculpture beaucoup d'ouvrages ; mais il n'en finit aucun, dans la pensée que sa main ne pourrait jamais leur donner la perfection à laquelle il prétendait. Par surcroît de malheur, de ceux, peu nombreux, qu'il exécuta, la plupart ont péri ; de sorte que ce grand artiste est représenté, dans les galeries de peinture, principalement par ses élèves, imitateurs fidèles de sa manière.

Ce phénomène surprenant, l'universalité d'aptitudes et de talents, l'excellence en toutes les branches de l'art et même en toutes les connaissances humaines, phénomène que l'on constate exclusivement, croyons-nous, chez les artistes de ce temps et de ce pays, se remarque aussi, quoique moins complet, chez les deux glorieux émules du Vinci, Raphaël et Michel-Ange. Nous avons reconnu la réalité de ce fait à Rome, et nous allons la constater de nouveau à Florence, surtout en ce qui regarde Michel-Ange. Florence fut témoin de la naissance et du développement de son génie dont elle vit les brillantes manifestations ; elle posséda et possède encore le plus grand nombre de ses œuvres de sculpture et les plus belles ; elle le compta, quand il vivait, parmi ses fils les plus dévoués, et c'est elle qui, aussitôt après sa mort, recueillit pieusement ses os. Florence, ville

heureuse entre toutes les villes, qui, outre tant d'artistes illustres dont elle est la mère, peut revendiquer encore à juste titre les trois plus grands des temps modernes : Léonard de Vinci, Michel-Ange et Raphaël !

<div style="text-align:right">Du 19 au 26 avril.</div>

Florence tout entière forme un immense et magnifique musée par ses édifices, ses places publiques et ses rues. C'est la ville par excellence de ceux qui aiment le beau. « Une ville complète par elle-même, ayant ses arts et ses bâtiments, animée et point trop peuplée, capitale et point trop grande, belle et gaie... En cent endroits on voit paraître les signes de la vie intelligente et agréable... Sans doute l'ancienne cité du xve siècle subsiste toujours et fait le corps de la ville ; mais elle n'est pas moisie comme à Sienne, reléguée dans un coin comme à Pise, salie comme à Rome... Le passé s'y raccorde avec le présent... Partout perce le goût de la beauté élégante et heureuse. De la base au sommet les grands édifices sont revêtus de marbre ; des Loggie, ouvertes au soleil et à l'air, se posent sur des colonnes corinthiennes. » (1) Se promener seulement à travers une ville pareille, c'est vivre dans un enthousiasme continuel et comme au milieu d'un beau rêve.

1° LA CITÉ EXTÉRIEURE

PLACES, RUES, ÉGLISES, PALAIS, etc...

La place de la Seigneurie. — Le Palais vieux. — La Loggia. Or San Michele. — Le Dôme. — Le Baptistère.

Quand, de la rue étroite et à l'apparence vulgaire, la rue marchande de Porta Rossa, le visiteur débouche sur la place de la Seigneurie, un ensemble de choses merveilleuses frappe subi-

(1) M. Taine.

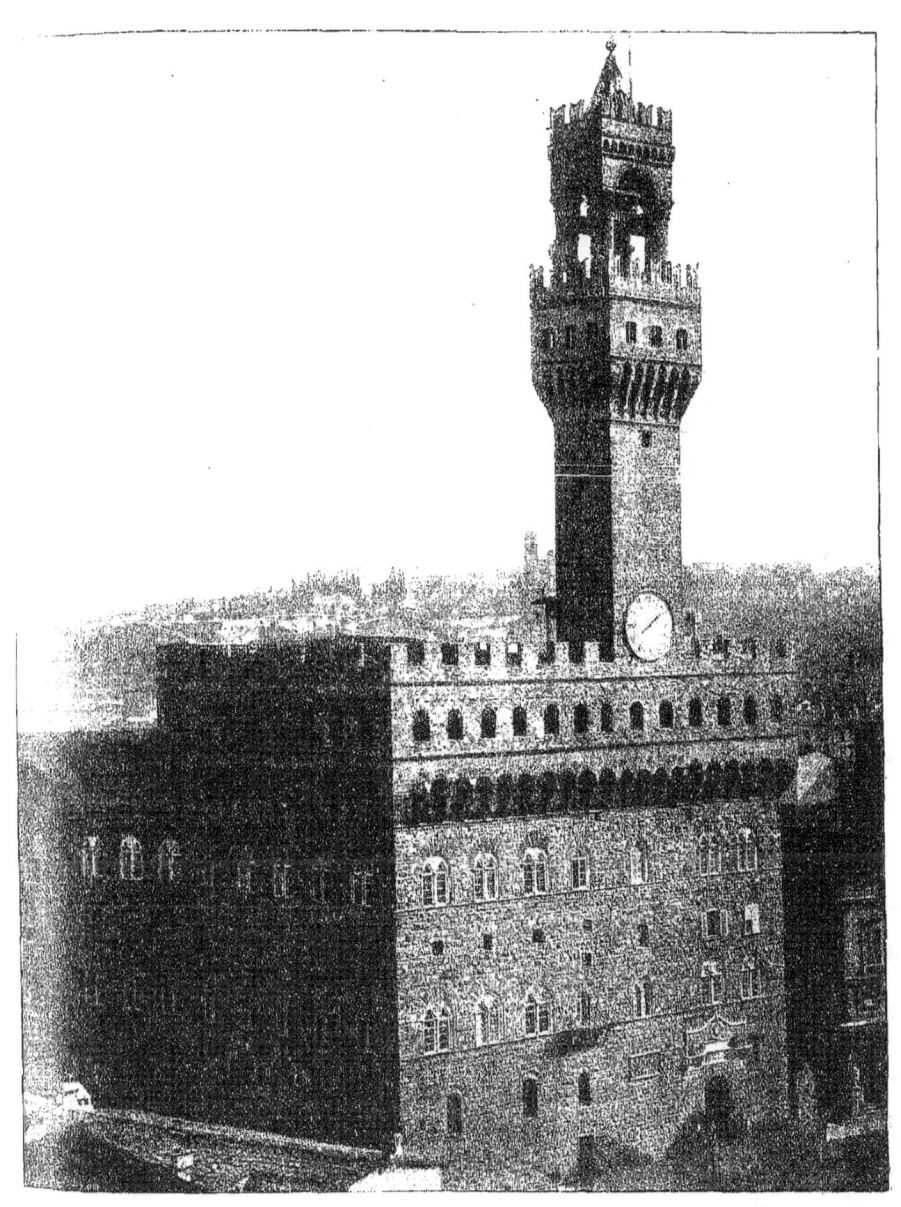

LE PALAIS VIEUX (Florence.)

tement sa vue. Son attention se porte d'abord sur un monument dont la masse et le relief l'attirent. C'est une énorme construction carrée, aux murs solides, à l'architecture très simple, aux fenêtres petites, rares, éloignées du sol, qui se dresse à l'angle de la place. Véritable forteresse du moyen âge, une galerie à créneaux la couronne : par ses nombreuses ouvertures on pouvait surveiller en sécurité ce qui se passait au dehors. Une tourelle élancée, également carrée et crénelée, semblable à un minaret, et du haut de laquelle on domine les alentours de la ville, complète l'aspect pittoresque de cet étrange édifice, le Palais vieux, siège du gouvernement sous la république. Arnolfo di Lapo, le plus habile architecte de son temps, le commença en l'an 1298 pour y loger les douze prieurs des arts, le gonfalonier de justice et le capitaine du peuple, peu en sûreté dans leurs demeures particulières contre les attaques à main armée. Arnolfo ne put exécuter le plan magnifique qu'il avait conçu. D'après Villani, voici pourquoi. Quand la puissante famille des Uberti eut avec les Gibelins quitté Florence, selon l'usage on rasa ses maisons. Or, elles occupaient précisément l'emplacement choisi par l'architecte. La Seigneurie s'opposa à ce que le palais eût ses fondations sur le terrain des rebelles; elle aima mieux qu'on démolît l'église San Pier Scheraggio ; et comme, d'autre part, elle voulut qu'on enclavât dans le palais, pour y placer la grosse cloche, la tour des Foraboschi et qu'on utilisât quelques maisons achetées par la commune, il en résulta un édifice qui n'est nullement d'équerre. Eh bien, son incorrection et sa massivité lui conviennent, et tout observateur sagace découvre et admire en lui la concordance de la forme et de l'idée, condition nécessaire de toute œuvre parfaite. Outre son irrégularité, si la cause en est vraie, la hauteur et l'épaisseur de ses murailles, sa couronne redoutable de mâchicoulis et de créneaux, son beffroi où sonnait la cloche d'alarme ne rappellent-ils pas les discordes, les haines, les violences, les terreurs incessantes qui régnèrent pendant si longtemps, aux XIIIe et XIVe siècles surtout, et dont le récit tient tant de place dans l'histoire de la cité ? D'un autre côté, l'état fruste de l'appareil dans lequel il est construit : pierres noires saillantes et quasi brutes, n'offre-t-il pas

l'image des mœurs rudes du peuple de cette époque ; en même temps que la hardiesse, la légèreté de son campanile, dont la partie supérieure surplombe, et, par un prodige d'équilibre, se tient comme suspendue dans le vide, semble indiquer que, malgré sa rudesse, ce peuple était animé déjà du sentiment du beau.

A côté du palais de la Seigneurie s'élève la *Loggia de' Lanzi*, autre souvenir, mais pacifique, des temps passés. C'est un portique ouvert, à hautes et amples arcades, à larges voûtes, de style ogival, séparé de la rue par quatre ou cinq marches d'escalier seulement. On y entre comme chez soi, nulle barrière n'en fermant l'accès. Des statues l'ornent à l'intérieur, et c'est une véritable galerie de sculptures détachée des grandes collections nationales. On se demande ce que serait ce lieu déjà si attrayant, si l'on avait continué le portique tout autour de la place, ainsi que le comportait, dit-on, le projet à l'origine. La *Loggia* est un vrai bijou d'architecture qui unit l'élégance à la majesté.

Vasari lui donne pour auteur Andrea Orcagna. C'est Banci di Cione, selon d'autres, et l'erreur vient d'une similitude de nom, Orcagna s'appelant en réalité Andrea di Cione. Le biographe admire, en cet édicule, la substitution de l'arc en plein cintre à l'arc aigu. Qu'y reste-t-il alors de gothique ? Peu de chose. L'architecte, n'agréant pas le principe des pointes terminales, a couronné son portique d'un entablement simple et noble qui se distingue, il est vrai, du classique par l'ornementation de sa corniche ; elle consiste en une suite de petits arcs trilobés d'un effet gracieux. C'est un léger emprunt à l'art ogival. On en découvre un second plus important : les quatre piliers à chapiteaux corinthiens qui portent les arcades simulent les piliers fasciculés de nos vieilles cathédrales. Tout le gothique de la *Loggia* se borne à ces vagues imitations ; mais la combinaison des éléments pris à l'antiquité et au moyen âge, ainsi que l'harmonie des proportions, sont telles qu'on regarde comme parfaite l'œuvre de Banci di Cione.

En face se dressent la statue de Côme Ier, par Jean Bologne.

et une fontaine d'Ammanati qu'en leur qualité d'objets d'art nous examinerons en temps convenable, ainsi que les statues qui décorent le portique et les marches du palais.

La *via de' Calzajoli*, rue modernisée, très commerçante et animée, relie la place de la Seigneurie à celle du Dôme. Après qu'on y a cheminé pendant quelques instants, on rencontre, à gauche, un édifice de forme carrée, aux quatre façades sculptées et ornées de niches contenant des figures de saints en bronze ou en marbre. Cet édifice est l'église d'Or San Michele, célèbre dans les fastes de la sculpture florentine.

Où sont les temps de foi, non moins propices aux beaux-arts qu'aux belles actions? Or San Michele à l'origine servait de bourse aux marchands. Une image miraculeuse de la Vierge qu'on y vénérait fit transformer ce bâtiment en église. La Madone avait reçu beaucoup de dons en argent et en biens durant la peste de 1348. Les hommes de la Compagnie d'Or San Michele résolurent de les employer à l'édification d'un oratoire le plus riche que l'on pût désirer. On en attribue le plan à Taddeo Gaddi. Orcagna lui succéda dans la direction des travaux. L'aspect du monument est des plus agréables. Ses murs sont percés de grandes fenêtres à plein cintre avec meneaux, roses, lobes et autres motifs propres aux ouvertures de style gothique, finement ciselés et d'une élégance extrême : on dirait un ouvrage d'orfèvrerie. Ce n'est pas là son unique parure. Les marchands firent magnifiquement les choses. Chaque corps de métier s'étant obligé à fournir la statue de son saint patron, ils ouvrirent un concours auquel participèrent les sculpteurs les plus habiles, entre autres Ghiberti et Donatello. Nommer seulement ces deux artistes, c'est faire connaître l'importance de l'œuvre. Elle mérite d'être étudiée avec détail. Nous le ferons dans une prochaine visite.

La via de' Calzajoli parcourue, le promeneur se trouve face à face avec le Dôme.

Dans le grand mouvement à la fois religieux, patriotique et artistique qui, au xiiie siècle, poussa les communes italiennes à

affirmer leur foi et à embellir leurs villes en élevant des églises dignes de l'admiration universelle, la commune de Florence ne resta pas en arrière. Elle rendit un décret par lequel « elle ordonnait à Arnolfo, maître maçon, de faire, pour la reconstruction de Santa Reparata, un modèle ou un dessin si magnifique, si grand, si somptueux que l'industrie ni le pouvoir des hommes ne puissent rien inventer de plus parfait, et dont la conception soit digne de la grande âme formée des âmes de tous les citoyens unis dans une même volonté ». Dédaignant le principe de la simplicité, l'architecte voulut que l'extérieur de son église fût entièrement incrusté de marbres de couleurs, couvert de sculptures et revêtu d'une multitude de corniches, de pilastres, de colonnes, de figures, en un mot de brillants ornements en relief. On posa la première pierre en 1298 avec solennité. On donna à l'église le nom de Sainte-Marie-de-la-Fleur. Cette fleur, c'est le lis, emblème de Florence. Les trois tribunes principales étaient déjà voûtées quand Arnolfo mourut.

Giotto le remplaça. Son œuvre maîtresse est le campanile. Il le construisit dans le même style que la cathédrale, le style gothique. Cette tour carrée devait finir en pointe pyramidale, conformément aux principes de l'architecture adoptée, et l'effet en eût été fort beau, semble-t-il. Mais les successeurs de Giotto ne donnèrent pas suite à son projet, à ce que Vasari appelle une *vieillerie tudesque*. Taddeo Gaddi acheva ce monument. Après lui, en 1357, Francesco Talenti commença la nef majeure, termina la grande abside et continua la décoration extérieure. Il agrandit en même temps le plan primitif.

Enfin eut lieu, en 1418, un concours pour l'érection de la coupole, entreprise gigantesque et difficile dont jusqu'alors nul n'avait voulu se charger, mais à laquelle songeait depuis longtemps un architecte florentin, Filippo Brunelleschi. Sans rien dire de son projet à personne, il s'était rendu à Rome et y avait étudié les voûtes et les coupoles antiques, particulièrement la rotonde du Panthéon. Cela fait, il était revenu offrir ses services à ses compatriotes. Ce qui les arrêtait, c'était la dépense prodigieuse de charpentes qu'on jugeait nécessaire. Si la voûte, rapporte Vasari, avait pu être circulaire, on aurait suivi la méthode

employée par les Romains dans la construction du Panthéon; mais ici il y avait huit pans et, par conséquent, huit chaînes de pierres à élever auxquelles devait se lier le reste de la maçonnerie. Brunelleschi avança qu'on pouvait édifier cette coupole sans l'emploi d'une charpente aussi considérable et sans tant de frais. On crut qu'il extravaguait. Il insista et finalement il obtint la direction de ce grand travail. L'habile architecte sut tout prévoir, tout conduire, vaincre toutes les difficultés, et maintenant, du lieu voisin de la cathédrale où l'on a placé sa statue à côté de celle d'Arnolfo, il peut avec un orgueil légitime contempler son œuvre.

Santa-Maria-del-Fior, ai-je dit, est construite dans le genre gothique, mais tel que les Italiens et particulièrement les Florentins l'ont compris, c'est-à-dire modifié, dénaturé, dépoétisé. Chaque civilisation, chaque époque a son art; ceci est un axiome; car chaque idée a sa forme propre. L'architecture antique, avec ses lignes horizontales, droites ou mollement infléchies et limitées; avec son style régulier, calme, réfléchi et ses formes basses, indique que les pensées des hommes inclinent toutes vers la terre, et que la terre est l'unique, l'éternelle demeure des hommes. L'architecture gothique, la véritable architecture chrétienne, avec ses lignes verticales prolongées, ses pointes, ses formes élancées, annonce au contraire que la demeure des hommes, c'est le ciel. Cette dernière architecture, tous les peuples du moyen âge l'acceptèrent avec enthousiasme. Les Italiens la subirent. Ils n'en saisirent pas le sens admirable; ils ne virent pas comme tout, dans le style ogival, se tient et s'harmonise; ils ne s'aperçurent pas, eux spiritualistes raffinés, que tout en ce style est emblème et symbole, — depuis les idées générales : orientation vers le lieu d'où est venue la vraie lumière, disposition de l'église en forme de croix, chapelles du chevet entourant l'autel comme la couronne d'épines ou le nimbe glorieux environne la tête du Christ; — jusqu'aux idées particulières : tours montant dans le ciel pour y porter avec le son des cloches les prières des fidèles, jet puissant des colonnes finissant en nervures dont l'épanouissement forme la voûte, multitude de pointes aiguës, de clochetons, de flèches aériennes,

fuyant le lieu où s'agitent les passions humaines et s'élançant vers Dieu ; — tout, jusqu'aux détails, jusqu'aux moindres ornements : à l'entrée, anges et archanges rangés en longues files rayonnantes autour du grand portail, accompagnés des patriarches, des prophètes et des saints placés dans des niches, servant d'introducteurs aux fidèles ; image du jugement final sculptée au tympan, avertissant les âmes ; à l'intérieur, nefs assombries en souvenir des catacombes et des origines mystérieuses ; dalles sur lesquelles on marche, formées de pierres sépulcrales rappelant la fragilité de la vie et inspirant la crainte salutaire de la mort ; fenêtres à lancettes, graves, sévères, disposant au recueillement, ou roses éblouissantes, vraies fleurs du paradis, donnant l'avant-goût de ses splendeurs, et le reste, et le reste. L'esprit des Italiens, si subtil pourtant, ne comprit pas la profondeur de ces conceptions ; il ne vit pas non plus avec quelle habileté et quel succès l'art septentrional dissimulait la matière en en atténuant le poids et la masse. Les Italiens opérèrent une combinaison ou plutôt un mélange des formes traditionnelles et classiques, et des formes ogivales abaissées. Les architectes du Nord n'avaient cherché, pour leurs cathédrales, d'autre décoration que celle que l'on obtient avec la pierre ; la couleur blanche et pure de leurs murs nus leur avait semblé sans doute, elle aussi, un aimable symbole. Les architectes du Midi ne pensèrent pas de même. Ils couvrirent toutes les parties intérieures de leurs églises de fresques et de mosaïques, substituant ainsi à la beauté simple la beauté ornée, mais heureusement au grand profit et à la gloire de l'art. En outre, ils ne voulurent pas renoncer à la coupole, ni fondre le campanile avec le reste de l'édifice, ce qui le priva d'un de ses plus beaux ornements.

Santa-Maria-del-Fior offre le type de cette combinaison de styles opposés. C'est une belle œuvre, mais complexe et assez difficile à analyser. Si les vieux Florentins, les Seigneurs de 1294, revenaient au monde, ils trouveraient que leurs désirs ont été réalisés ; nous n'avons pas rencontré d'église, en Italie, d'un extérieur plus riche, plus brillant que celui de Sainte-Marie. L'éclat et le chatoiement des marbres rouges, noirs et blancs qui en composent l'appareil, éblouissent les yeux. Ces trois

couleurs, artistement combinées, constituent, particulièrement à la façade récemment construite et la partie de l'édifice la plus ornée, de véritables peintures encadrées dans des sculptures remarquables. Les yeux ne sont pas moins charmés de la multiplicité et de l'habile combinaison des lignes, des reliefs et des ornements extérieurs, et tout le monument, vaisseau, chœur, façade et clocher, forme un chef-d'œuvre de marqueterie, de polychromie et de ciselure. Une seule chose, à notre avis, au point de vue de l'harmonie générale, dépare ce chef-d'œuvre ; c'est l'excessive disproportion qu'il y a entre la coupole et le reste de l'édifice. Le corps de l'église, malgré ses vastes dimensions, paraît mesquin à côté du dôme, semblable à une montagne géante.

L'intérieur figure une croix latine. De gros piliers composés de quatre pilastres et surmontés de chapiteaux pseudo-corinthiens, séparent les nefs. Dans le haut court une belle galerie reposant sur de jolies consoles sculptées ; mais elle rompt l'harmonie de l'ensemble. L'enceinte paraît grandiose. Elle le doit à l'ampleur des arcades ouvrant latéralement de vastes espaces, de sorte que les trois nefs ne semblent en former qu'une seule et que l'âme peut se dilater à son aise. Elle se dilate, mais sans éprouver le charme qu'en pareille circonstance elle a rencontré à Saint-Pierre du Vatican. Ce qu'elle ressent ici, c'est la sensation désagréable du vide, le manque d'un point d'appui qui, comme dans les églises romanes ou franchement gothiques bien proportionnées, la soutienne dans son vol. Ce phénomène a sans doute pour cause le défaut d'accord parfait entre les parties de l'édifice. On a adressé à Arnolfo ce reproche : ses églises n'imposent guère que par leurs dimensions et pèchent sous le rapport de l'harmonie et sous celui de l'appropriation au culte. L'absence de chapelles le long des nefs latérales prive le fidèle de ces asiles saints où il aime à se retirer, et ôte à l'œil du visiteur l'agrément de la perspective et la contemplation d'un beau décor. En outre toute la lumière vient des *oculi* de la nef majeure ; elle ne suffit pas à éclairer les parties retirées de l'église, les nefs latérales et le vaste chœur. Cet intérieur sombre et trop nu inspire donc de la froideur et de la tristesse, plutôt que du recueillement et de la ferveur.

L'insuffisance de la décoration, cause de la nudité que l'on vient de signaler, ne s'explique guère en ce pays d'Italie où les édifices religieux sont toujours si richement ornés, et encore moins en cette ville de Florence, capitale des beaux-arts, où des temples moins imposants, Sainte-Croix, Sainte-Marie-Nouvelle, par exemple, abondent en sculptures et en peintures de premier ordre. Le contraste est frappant entre l'aspect extérieur éblouissant de Santa-Maria-del-Fior et son aspect intérieur, plus que modeste, pauvre, peut-on dire ; pauvreté relative, ajouterons-nous ; car du petit nombre d'œuvres qu'elle renferme, certaines, à divers titres, sont remarquables.

Nous citerons d'abord une mosaïque du vieux Gaddo Gaddi, *le Couronnement de la Vierge*, placée au-dessus de la porte d'entrée. Gaddo Gaddi marcha sur les traces de Cimabue dans la régénération des types. La figure de la Vierge offre encore le type byzantin ; mais on y découvre « un pas décisif vers la nature et vers la grâce » (1). Quant au Christ, il n'a pas la majesté du *Christ* de Cimabue à Pise.

A droite et à gauche de cette mosaïque, portraits équestres de deux condottières au service de la république, peints à fresque, l'un par Paolo Uccello, l'autre par Andrea del Castagno. Loués pour la vigueur du dessin, la fierté de l'allure, ils n'intéressent guère que les amateurs qui s'occupent de l'histoire de l'art.

Contre les parois des nefs latérales, à la place où se dressent ordinairement les superbes mausolées dont les Italiens se montrent si prodigues envers leurs grands hommes, on découvre, non sans peine, les humbles et très simples bustes d'*Arnolfo*, de *Giotto*, de *Brunelleschi*, de *Marsile Ficin*, ces illustres personnalités ; dissimulés qu'ils sont, en quelque sorte, à l'intérieur d'une petite niche ou dans un médaillon, on passerait devant ces modestes monuments commémoratifs sans les regarder, si l'on n'était averti de leur présence.

Il n'en est pas de même du portrait de *Dante*, peinture sur bois qui orne la partie de la nef gauche voisine de la porte laté-

(1) M. GRUYER.

rale. Cette image frappe la vue par son aspect étrange et mérite de fixer l'attention. Elle est l'ouvrage d'un peintre peu connu, appartenant à l'école milanaise, Michelino, qui vivait au milieu du xve siècle, et n'était pas, à ce qu'il semble, un homme de progrès. Il composait dans le style suranné des primitifs, et son tableau pèche contre les règles les plus élémentaires de la perspective. Mais le procédé trouve sa justification dans sa naïveté même, et en ce qu'il détermine aussi efficacement, plus efficacement peut-être que ne le ferait un procédé plus savant, une impression puissante et tout l'effet désirable. Vêtu d'une longue robe rouge, la tête ceinte du laurier d'Apollon, le fier poète est debout ; il domine de sa haute taille les murs et les monuments de sa cité qui s'est faite humble à côté de lui. Il tient de la main gauche son divin poème, et de la main droite montre les images allégoriques des trois royaumes qu'il a chantés. La noble figure de l'Alighieri, qui occupe la plus grande place dans la composition, impose par sa majesté. Ce tableau, véritable ex-voto, témoignage de repentir tardif, mais sincère, est un hommage éclatant de la vénération de Florence, trop longtemps ingrate, envers un fils méconnu dont la gloire devait rejaillir si vivement sur elle.

Un monument, qui, lui non plus, n'est pas un monument funéraire, bien que telle ait été sa première destination, rappelle, à Santa-Maria-del-Fior, la mémoire d'un autre fils également illustre. C'est un groupe de figures de marbre, inachevé comme à peu près tout ce qu'a entrepris Michel-Ange, son auteur, et dont l'histoire est touchante. Il représente le *Christ mort descendu de la croix par Nicodème assisté de Marie Madeleine, et reçu par sa mère*. Cette sculpture, l'une des dernières productions de l'artiste, ne nous paraît pas inférieure à celles de son âge mûr, sous le rapport de la conception ; sous celui de l'exécution, la critique y trouve des défauts. Malgré les travaux importants dont il se chargeait encore à cette époque avancée de sa vie, l'infatigable ouvrier, qui ne restait jamais sans faire quelque chose, selon l'expression de Vasari, employait ses rares loisirs à tailler dans un bloc de marbre les quatre figures, plus grandes que nature, qui devaient composer son groupe. La

matière de ce bloc — le chapiteau d'une colonne antique — était peu homogène et très dure ; un coup de maillet trop fortement appliqué en fit voler un éclat. Michel-Ange impatienté brisa son ouvrage. Un ami en recueillit les fragments, reconstitua, puis acheva le groupe. L'auteur le destinait à décorer son propre tombeau. Là, en effet, il eût été à sa place, même et mieux encore après l'accident. Aussi bien qu'une longue épitaphe et dans un langage plus éloquent il eût fait connaître l'homme renfermé dans le tombeau. Il eût attesté d'abord les sentiments pieux qui remplirent son âme, surtout aux derniers jours de sa vie, sentiments qui lui ont fourni le sujet des poésies qu'alors il composa. Il eût ensuite révélé son caractère et expliqué la nature de son génie : le désir de la perfection absolue le tourmentait, et il n'était jamais content de lui-même. En un mot, en même temps que les luttes, les efforts et les déceptions de l'artiste, il eût raconté les espérances du chrétien pleurant ses fautes et comptant sur la miséricorde de Celui dont « *les épines, les clous, les mains percées, le visage au front lacéré qui, avec une bienveillance si douce, se penche, promettent le pardon et le salut à l'âme qui se repent beaucoup et qui est triste* » (1).

Existe-t-il une image plus pathétique que celle-ci ? Pendant que la Vierge Marie, vaincue par sa douleur, trahie par ses forces, succombe sous le cher fardeau qu'elle a reçu, avec les soins les plus tendres, avec les précautions infinies d'une jeune mère qui touche son enfant malade, Nicodème et Madeleine soutiennent le corps du maître vénéré ; et lui laisse retomber, comme avec intention, sa tête morte vers eux. Il semble qu'alors un vague et doux sourire effleure ses lèvres et que son cœur se ranime au contact de ceux qu'il a aimés. Il est fâcheux qu'on ait placé cette belle œuvre sous la sombre coupole de Brunelleschi ; peu visible dans les circonstances ordinaires, elle devient à peu près invisible par certains temps et à certaines heures du jour ; la coupole construite avec tant de soin et si renommée n'envoie nulle lumière, et les objets qu'elle recouvre sont dans les ténèbres.

(1) *Poésies* de Michel-Ange.

Si nous mentionnons quelques sculptures de Donatello et de Luca della Robbia, nous aurons indiqué les objets d'art les plus intéressants que la cathédrale de Florence peut offrir à la curiosité du touriste ordinaire et qui ne fait que passer. Nous retrouverons ailleurs della Robbia et Donatello. Contentons-nous de dire que les bas-reliefs du premier, *l'Ascension* et *la Résurrection*, qui ornent le dessus des portes des deux sacristies, sont les premiers ouvrages en terre émaillée qu'il exécuta, et réservons pour plus tard notre jugement au sujet de son invention.

Mais voici que notre pensée, qui se plaisait à errer dans le domaine paisible de l'art, est subitement détournée de ce qui la charme par un souvenir lugubre. La vue de cette partie de l'église que nous visitons nous rappelle le drame qui s'y passa le 26 avril 1478. C'est ici que se dénoua la conjuration des Pazzi. Au chœur, Julien de Médicis tomba égorgé et Lorenzo blessé trouva un refuge à la sacristie. On sait que la répression fut aussi prompte que l'attentat avait été imprévu, et aussi terrible qu'il avait été lâche.

Au dehors trop d'éclat, trop de couleurs et, peut-être, trop d'ornements sculptés; une disproportion choquante entre les dimensions de la rotonde, forme secondaire, et celle du vaisseau, forme principale; au dedans, dilation excessive de l'enceinte provoquant un sentiment pénible de solitude et de tristesse; obscurité presque complète en cette partie, le chœur, qui devrait au contraire resplendir de lumière, tels sont en résumé les défauts assez graves qui nous ont frappé dans l'œuvre commune d'Arnolfo, de Giotto et de Brunelleschi. Ces défauts ne l'empêchent pas de figurer dignement parmi les créations éminentes, en architecture, de l'art italien.

Comme à Pise, le Baptistère, complément de la maison du Seigneur, s'élève à côté du Dôme; mais, bien différent de son frère de Pise, il n'écrase pas son supérieur par sa masse. Ce vieux bâtiment octogone à coupole, construit dans le même appareil bigarré que son voisin, beaucoup plus simple toutefois, moins chargé de sculptures, était l'église métropolitaine avant le xiie siècle. On ne le croirait guère, à en juger d'après son

exiguïté. La voûte de la tribune, la coupole et la galerie circulaire qui règne à sa base, présentent, réunies, une vaste surface. Cette surface, des mosaïques la couvrent entièrement ; mosaïques louées par les amateurs qui y trouvent d'intéressants produits de l'art byzantin en voie de se transformer.

Plus digne encore de fixer l'attention nous paraît le tombeau de Jean XXIII. Les critiques le regardent comme le prototype de la plupart des monuments funéraires du xv^e siècle. Michelozzo et Donatello, ses auteurs, ont fondé leur conception sur le principe du baldaquin avec tenture imitant les rideaux entr'ouverts d'un lit funèbre qui laissent voir le mort couché. Dans le bas, des niches renferment les images des *Vertus théologales*, et, dans le haut, dominant tout, apparaît, consolante vision, *la Madone avec son Fils*. La statue en bronze doré de l'ex-pape (1) mitré et revêtu des habits sacerdotaux, ouvrage de Donatello, est un morceau de sculpture magnifique. L'expression des traits ne trahit nullement l'agitation de la vie ; c'est l'indice d'un calme parfait. Malheureusement aucun sentiment religieux ne s'y ajoute : le mort, au lieu de joindre les mains dans une intention de prière ou de recueillement, les a seulement posées l'une sur l'autre, geste qui ne convient point à un chrétien.

Une statue en bois de *Sainte Madeleine*, sculptée également par Donatello, orne l'autel qui fait face au tombeau de Jean XXIII. Vantée par Vasari qui y trouve l'émaciation due au jeûne et à la pénitence merveilleusement rendue, et la science anatomique portée à un haut degré ; approuvée par Rio comme image ascétique, cette figure déplaît à d'autres amateurs par l'exagération des qualités susdites. Laide, vêtue de haillons, les jambes décharnées, Madeleine n'a plus rien qui rappelle non seulement sa beauté passée, mais même ses formes de femme. Le bois, d'ailleurs, est une matière ingrate qui se prête mal à l'expression des sentiments.

Ce que l'on vient surtout contempler et admirer au Baptistère, ce sont les célèbres portes de bronze d'André de Pise et de Ghiberti. Nous parlerons en temps opportun de ce chef-d'œuvre de la sculpture florentine.

(1) On sait que Jean XXIII fut déposé par le concile de Constance.

**Santa-Croce. — Ses tombeaux. — La Trinité.
Les Saints-Apôtres. — Santo-Spirito.**

Création, ainsi que le Dôme, de l'architecte Arnolfo, l'église de Sainte-Croix (1294) diffère de la précédente par de notables caractères. La bigarrure des marbres et l'éclat extérieur y sont modérés. Elle se rapproche plus que sa rivale du gothique. Dépourvue de coupole, son campanile moyen âge, qui fait corps avec elle, élancé et léger, se termine en pointe élégante. Des pointes aussi varient le décor de la façade. Ce décor, beaucoup plus simple qu'à Santa-Maria-del-Fior, ne comprend pas de statues ni de mosaïques ; seules quelques sculptures de bon goût ornent les trois portes. En somme, l'aspect de Sainte-Croix au dehors, infiniment moins compliqué, moins riche, moins éblouissant que celui du Dôme, par son ton plus doux rit aux yeux sans fatiguer la rétine, et prépare favorablement l'esprit à la visite de l'intérieur.

Arnolfo ne concevait que des plans gigantesques. Le vaisseau de sa seconde église est, comme celui de la première, excessivement développé en tous sens. Il se compose de trois vastes nefs et d'un vaste transept, séparés par des piliers grêles et très espacés, ce qui donne aux arcades une ampleur extrême. Ici donc également du vide, mais en même temps de la lumière, trop peut-être ; l'examen des objets d'art n'en sera que plus facile. L'absence de voûte — la charpente du toit en tient lieu — augmente encore la hauteur de l'enceinte, qui manque d'élégance et de grâce. De même qu'à Sainte-Marie, point de chapelles dans le vaisseau ; l'architecte les a réservées pour le transept et pour le chœur. Là, il les a prodiguées, et on en admire la splendeur, due aux fresques magnifiques exécutées par Giotto et ses disciples.

Sainte-Croix est le panthéon de la Toscane ; la plupart de ses grands citoyens y ont leur sépulture et leur monument. Chose étrange ! souvent le monument est indigne de l'homme que l'on

a voulu honorer. Le tombeau de *Michel-Ange*, par exemple, le premier qui se présente, n'est pas, nous semble-t-il, celui que le visiteur attendait et que méritait le plus illustre représentant de la sculpture moderne. Il se compose de son buste en marbre blanc, placé sous une petite fresque représentant le *Christ et Nicodème*, imitation lointaine du groupe de Sainte-Marie, du sarcophage, qui reproduit le type créé par le maître à la chapelle des Médicis, et de trois figures attristées assises sur le soubassement : *l'Architecture*, — elle rêve à quelque projet gigantesque, à la coupole de Saint-Pierre, sans doute ; *la Sculpture*, — elle tient une statuette qu'elle vient de modeler ; *la Peinture*, — elle manifeste sa douleur. La conception n'est pas extraordinaire. De ces trois images la plus michelangesque, si l'on peut parler ainsi, c'est la dernière ; non pas qu'elle tienne du maître sous le rapport de l'exécution, mais l'idée qu'elle exprime se rapproche de celles que nous avons reconnues propres à Michel-Ange. Néanmoins ce ne sont là que de froids emblèmes.

A la suite du mausolée de Michel-Ange vient celui de *Dante*. Ce n'est qu'un sépulcre vide ; Ravenne possède le véritable tombeau. Malheureusement l'ouvrage est récent ; il paraît neuf et son aspect jure avec les vieux souvenirs. Fréquente destinée des grands hommes : on les méconnaît pendant leur vie, et ce n'est que trop tard qu'on leur rend les honneurs qu'ils méritent ! L'illustre Florentin mourut en 1321 ; il n'obtint un monument dans son pays natal qu'en 1829, plus de cinq cents ans après qu'il eut cessé de vivre. Ce monument consiste en un soubassement, un socle et un sarcophage lourdement entassés, flanqués de deux figures allégoriques : *Florence*, je suppose, levant la main pour montrer son fils, et une autre femme éplorée, la *Poésie*, sans doute, tenant une couronne de laurier ; la statue de *Dante* assis et méditant domine le tout. Sur la pierre on a inscrit ces paroles qu'au IVe chant de *l'Enfer* une ombre prononce en faisant allusion à Virgile :

Onorate l'altissimo poeta.

Combien il faut regretter que, je ne sais dans quelle inten-

tion, dans un coupable esprit d'accaparement, peut-être, le pape **Léon X** ait refusé à Michel-Ange l'autorisation d'élever de ses propres mains et à ses frais un tombeau à son compatriote ! Quel chef-d'œuvre certainement il eût créé ! Car l'artiste s'était nourri de la lecture du poète, pénétré de ses pensées religieuses et patriotiques, et il ne voyait pas de destinée plus enviable que celle du glorieux banni :

« *De Dante les œuvres et la noble ambition furent méconnues du peuple ingrat, qui devant les justes seuls ne se prosterne pas.*

« *Et toutefois fussé-je tel que lui ! Que ne suis-je né pour une pareille destinée ! Comme j'échangerais l'état le plus heureux de ce monde contre son dur exil et sa vertu !* » (1)

L'honneur de posséder les restes de l'Alighieri manque à Florence ; c'est un vide dans la funèbre mais précieuse galerie.

Sur la jolie place qui précède l'église Sainte-Croix, l'Italie a élevé, en échange d'un tombeau, une statue à celui de ses enfants qui l'honore le plus. Cette statue fut inaugurée en 1865. Elle est en marbre blanc et représente le poète debout, fièrement drapé dans son manteau, la tête couronnée de laurier. Par là se trouve accomplie la prédiction qu'il fit pendant son exil :

« *Si jamais il arrive que le poème sacré auquel ont mis la main et le ciel et la terre... triomphe de la cruauté qui me retient loin du beau bercail où, petit agneau, je dormis, ...je rentrerai poète, et, sur les fonts où j'ai reçu le baptême, je ceindrai la couronne de laurier* ». (2)

Le tombeau d'*Alfieri* par Canova ; l'amie du poète, la comtesse d'Albany, l'érigea. Une femme, l'Italie, pleure penchée sur un sarcophage de forme antique. On regarde cette figure comme une des plus heureuses inspirations de Canova ; noble et simple, elle touche par l'expression d'une douleur vraie.

Machiavel. — Une figure féminine assise sur le sarcophage, tient d'une main une épée et des tablettes, ou une charte, et de l'autre, le portrait en bas-relief de ce célèbre personnage, qui fut à la fois ou successivement : secrétaire de la république, ambas-

(1) **Poésies** de MICHEL-ANGE.
(2) *Divine Comédie.*

sadeur, historien, auteur de l'*Art de la guerre*, etc. Cette figure semble l'image de la politique, de la guerre, de l'histoire, de tout ce dont Machiavel s'occupa ; image fort complexe et peu claire, par conséquent. L'inventeur embarrassé a cru se tirer d'affaire en ajoutant l'inscription suivante : *Tanto nomini nullum par ingenium*. Voilà qui est bien vite fait. Mais éloge et sculpture composent un tout insignifiant et froid. Il est étonnant que le caractère d'un tel homme n'ait rien inspiré de mieux.

L'abbé Lanzi, historien et critique d'art. Un petit médaillon nous fait connaître ses traits, et une très longue inscription ses nombreux titres à l'honneur qui lui est ici rendu.

Une Annonciation, par Donatello, figures taillées dans une espèce de grès du pays, en haut relief, avec ornements dorés. Cet ouvrage, le premier qui révéla le talent du jeune artiste, accuse, en effet, un grand progrès dans l'art de la sculpture : désormais les formes sont vivantes, animées des sentiments les plus vifs et les plus délicats ; elles commencent en outre à se montrer régulières et belles. « La Vierge, saisie d'étonnement à l'apparition imprévue de l'ange, se retourne vers lui avec beaucoup de grâce et répond à son salut par une timide et douce révérence. Ce mouvement permet au spectateur de lire sur son visage l'expression de son humilité et de la gratitude due au messager d'une faveur inattendue et très haute ». (1) Le présent haut-relief se recommande en outre par un drapement magistral, par l'étude des formes corporelles se dessinant sous les vêtements et par la recherche de la beauté antique depuis si longtemps méconnue.

Le monument de *Leonardo Bruni, dit l'Arétin*, qu'il ne faut pas confondre avec le personnage appelé l'Arétin, tout court. Léonard compte parmi les principaux restaurateurs des lettres grecques et latines au XVe siècle, et écrivit une *Histoire de Florence*. Moins illustre que Dante, que Michel-Ange et même que Machiavel, il eut cette chance favorable qu'un artiste éminent fut chargé d'ériger son tombeau.

(1) Vasari.

M. Müntz (1) donne la raison qui a déterminé le type des mausolées du xv^e siècle; c'est la tyrannie des architectes redoutant de voir troubler par les accessoires les lignes générales de leurs constructions; ils reléguèrent le mausolée contre une paroi. Bernardino Rossellino, l'auteur de celui que nous avons sous les yeux, sut donner à sa conception les formes les plus régulières et les plus élégantes, tout en restant dans la modération, et son type devint le modèle des mausolées du xv^e siècle. Les éléments qui le composent sont : la statue du défunt couchée sur son sarcophage, et une image sainte, ordinairement celle de Notre-Dame, qui donne au monument son caractère religieux. Bernardino se distingue de ses émules et de ses imitateurs en ce qu'il utilise son double talent de sculpteur et d'architecte, tandis qu'eux n'utilisent que leur unique talent de sculpteur. Ainsi il a placé son effigie funéraire entre deux pilastres surmontés d'un fronton dans le tympan duquel il a encadré sa Madone. Les armes parlantes du défunt, un lion dressé, soutenues par deux Génies, dominent le décor. L'artiste a su combiner avec goût des motifs empruntés à deux arts différents. La statue de Leonardo nous a paru suffisamment idéale dans son naturalisme ; elle n'a pas la rigidité troublante des images funéraires du moyen âge ; le mort, les mains croisées en signe de pieuse résignation, semble s'être endormi dans l'espérance du réveil éternel.

Viennent ensuite les tombeaux de personnages moins renommés, le physicien *Micheli*, *Léopold Nobili*, *Vincent degli Alberti*, le prince *Neri Corsini*. Nous passons avec indifférence devant eux, les uns sont insignifiants, les autres seulement fastueux. Mais nous nous arrêtons un moment devant celui de la comtesse *d'Albany*. Un bas-relief en forme de pierre tombale levée, placée entre deux gracieux Génies, représente *la Foi*, *l'Espérance* et *la Charité*.

Le dernier membre de la famille des *Alberti* a érigé, contre un pilier du transept, un monument commémoratif à *Léon-Baptiste*, son glorieux ancêtre : statue de marbre, en pied, drapée, accostée de deux Génies.

(1) **Histoire de la Renaissance.**

Le monument de *Cherubini* nous montre la Musique debout, et un Génie tenant le portrait du maestro. Beau groupe de marbre blanc.

A la dernière chapelle du transept de gauche, le mausolée de *la princesse Czartoryska*, par Bartolini. Le statuaire a représenté la princesse étendue sur sa couche funèbre. On comprend que cette vue émeuve, et l'idée en soi est bonne; mais encore ne faut-il pas, semble-t-il, abuser de cette mise en scène qui permet au réalisme de trop facilement s'introduire. Nous nous croyons ramené au cimetière de Gênes. Jadis, à l'époque éloignée où l'on sentait le beau sans étude, dirait-on, et comme d'instinct, les sculpteurs donnaient également cette attitude à ceux dont ils plaçaient la figure sur leur sépulcre. Ils reproduisaient leurs traits aussi fidèlement qu'ici; nous en avons eu tout à l'heure un exemple. Et pourtant, en dépit des progrès de l'art, l'aspect des morts d'autrefois, bien mieux que celui des morts d'aujourd'hui, inspire le recueillement pieux et fait penser à l'âme envolée.

Raphaël Morghen, graveur renommé. Figure en demi-relief, couchée comme celle de la princesse, conçue d'après les mêmes principes.

Le tombeau de *Carlo Marsuppini d'Arezzo*, chancelier de la république, par Desiderio da Settignano, élève de Donatello. Les ouvrages de cet artiste sont fort rares. Celui-ci nous paraît fort inférieur aux ouvrages similaires de son maître et de Rossellino. D'abord on n'y retrouve pas l'élégante architecture du mausolée d'en face. Nous n'avons affaire ici qu'au sculpteur, et le sculpteur ne s'y montre pas l'artiste que l'on vante, l'artiste religieux préoccupé d'idées mystiques, appliqué par vocation, comme son élève Mino da Fiesole, à la décoration spéciale de tabernacles et de monuments funéraires. Son effigie de Marsuppini est d'un naturalisme extrême; nous avons vraiment sous les yeux le cadavre d'un homme plongé dans l'éternelle immobilité, sans l'idée de survie. On ne peut refuser à Desiderio le mérite d'habile ciseleur; il a choisi avec goût et finement taillé les ornements de son sarcophage.

Dans une niche, la statue en marbre blanc de *Donatello* : le

coude appuyé sur la cuisse et la main soutenant le menton, il nous rappelle le Pensieroso. Quant au reste, spécimen du style réaliste en faveur à notre époque (1).

Galilée émerge à mi-corps de son sépulcre, lève les yeux au ciel et tient à la main une lunette astronomique. On a placé de chaque côté du sarcophage l'image emblématique d'une des sciences pratiquées par le grand homme. Nous n'aimons pas ce type de mausolée.

Gino Capponi. Grand sarcophage de marbre blanc; longue femme drapée à l'antique y déposant une couronne; en haut le buste du défunt. Il ne s'agit pas du célèbre Florentin qui vivait au moyen âge — celui-ci est en redingote — mais d'un de ses descendants, notre contemporain. Serait-ce le dernier historien de la république?

Le buste de *Niccolini* termine la série. Il est posé sur une stèle et appuyé contre la même femme que nous venons de voir. Ici elle tient, outre la couronne, les anneaux d'une chaîne brisée, et d'un air enthousiaste montre le ciel. Encore du modernisme.

En résumé, dans ce panthéon comme dans tous les panthéons du monde, beaucoup, non pas de demi-dieux, ni même de héros, mais de simples mortels prennent place parmi quelques vrais dieux, race toujours excessivement rare.

La petite église de la Trinité, où triomphe le principe de l'art gothique, fait pressentir quels magnifiques effets ce principe eût déterminés, si les Italiens eussent voulu franchement l'appliquer. Nicolas Pisan donna en 1250 le plan de cette église, dont malheureusement la façade ne fut construite que beaucoup plus tard et dans un style différent, celui de Palladio. Mais l'intérieur, composé de trois nefs avec voûtes à croisées d'ogives et arcades en tiers-point, est charmant, et l'on y éprouve les sentiments pieux qu'inspirent les sanctuaires du moyen âge.

L'église des Saints-Apôtres, voisine de la Trinité, prétend à une origine encore plus ancienne : on en attribue la fondation à

(1) C'est à San-Lorenzo que se trouve la sépulture de Donatello.

Charlemagne. Colonnes et arcs des arcades en marbre noir; murs et voûte en berceau peints en blanc; fenêtres carrées, petites. Tout en ce lieu vénérable respirerait l'antiquité sans les ornements de mauvais goût, trop modernes, dont on a prétendu parer les chapelles : vases de fleurs artificielles sur les autels; autels d'un style qui jure avec celui de l'édifice, le style roman. Parmi les objets d'art on signale un ciborium d'Andrea della Robbia. Les bas-reliefs et, plus encore, les statues de faïence nous blessent par leur blancheur mate et froide, bien que rendue luisante au moyen de l'émail, et nous ne pouvons souffrir leur prétention ridicule de remplacer le marbre au grain si fin, à la couleur si pure, au modelé si doux, à la flexibilité telle que les images paraissent vivantes; tandis que les images en faïence émaillée ont l'aspect de corps inanimés, de pâles cadavres.

Santo-Spirito, situé sur la rive gauche de l'Arno. — L'œuvre, en architecture, de Brunelleschi ne se borne pas à la coupole du Dôme; elle comprend encore, à Florence, les églises San-Lorenzo et Santo-Spirito. Mais Brunelleschi, à l'exemple d'Arnolfo, concevait de trop vastes projets, et il mourut sans les avoir entièrement exécutés.

A Santo-Spirito, ses successeurs ne se sont pas exactement conformés à son plan, et les critiques remarquent des fautes graves dans la disposition de cet édifice. « Si l'on n'avait pas, écrit Vasari, écouté ceux qui prétendent s'y connaître mieux que les autres et gâtent les principes des belles choses, ce temple eût été le plus parfait de la chrétienté; tel qu'il est, c'est encore le plus beau et le mieux ordonné qu'on voie. » En tout cas, c'est celui qui, après quelques cathédrales, nous a le plus charmé. Il offre le spécimen de l'idéal, en architecture, des quattrocentistes et particulièrement de Brunelleschi. Notre Florentin, pendant son séjour à Rome, étudia non seulement les coupoles, mais aussi les vieux monuments. Il le fit avec tant de succès qu'il trouva, dit-on, sans l'aide de Vitruve, les règles des trois ordres. Epris de l'architecture antique, il revint, pour ses églises, à la forme basilicale qui comporte l'emploi de colonnades, tout en restant fidèle au principe de la coupole byzantine. Le novateur

élimina tout élément propre au style gothique : le plafond classique remplaça la voûte. Par contre, il appliqua le système des chapelles non seulement à l'abside et au transept, mais aussi au vaisseau; le nombre de ces oratoires devint considérable : on en compte trente-huit dans l'enceinte de Santo-Spirito. Une description sommaire de cette église fera connaître les principales modifications que Brunelleschi introduisit dans l'architecture religieuse.

Le vaisseau et le transept, tous deux de mêmes dimensions, se divisent en trois nefs. Les murailles sont frustes et nues. La décoration consiste en la multiplicité des colonnes, d'ordre corinthien, reliées par des arcs en plein ceintre. L'arc ne repose pas immédiatement sur le chapiteau ; un motif formé des trois parties d'un entablement l'en sépare, prolongeant la colonne et surélevant l'arcade : innovation d'un goût contestable, contraire aux règles de l'art, mais qui a pour but, je pense, de donner au portique de la sveltesse et plus d'élégance. Nous avons donc ici une résurrection de la basilique primitive et de la majestueuse colonnade antique. Comme dans les basiliques, une galerie à fins balustres se déroule à la partie supérieure. Le principe de la nouvelle architecture, source de sa beauté, gît donc dans l'heureuse combinaison de la colonne grecque et de l'arc romain, et dans la répétition à l'infini de ce gracieux sujet, qui partout délimite les nefs, sépare les travées et même encadre les nombreux autels. On s'imagine aisément quelles belles perspectives s'ouvrent devant le spectateur n'importe où il se place, et combien elles sont variées. Style d'une grande simplicité, car l'ornementation se borne aux seuls éléments architectoniques que je viens d'indiquer, style aussi élégant que sobre et d'un concept facile à saisir, harmonieux surtout, résultant du choix des formes et de l'habile combinaison des lignes ; lumière tempérée descendant en juste quantité des hautes fenêtres ; gaie couleur de l'appareil en pierres blanches et noires, n'allant pas jusqu'à la marqueterie, tels sont les caractères que présente la création de Brunelleschi. Ils nous apprennent que nous avons affaire à un artiste complet, chez qui le sens esthétique égalait la science technique.

Sainte-Marie-Nouvelle. — San Miniato.

Commencée en 1278 par les moines dominicains Fra Sisto et Fra Ristoro, l'église Sainte-Marie-Nouvelle fut achevée en 1349, et le plan de sa façade tracé seulement en 1456. Léon-Baptiste Alberti est l'auteur du portail. Les deux architectes, précurseurs d'Arnolfo dans l'idée de fondre ensemble le gothique et le roman, auraient, selon M. Rio, emprunté leur modèle, pour l'intérieur, à l'église de Nicolas de Pise, la Trinité; pour l'extérieur, à la basilique de San Miniato. Nous avons donc ici un spécimen du style ogival toscan, et du meilleur : Michel-Ange appelait Sainte-Marie-Nouvelle sa belle fiancée, expression qui éveille aussitôt l'idée de jeunesse, de fraîcheur, de grâce et de beauté. En effet, elle est parée au dehors comme une jeune épousée; les élégantes sculptures du portique sont ses dentelles, et les riches incrustations de toute la façade, ses joyaux.

A l'intérieur, douze piliers élancés, formés par l'assemblage de trois colonnes corinthiennes engagées, supportent les voûtes; des arcs en plein ceintre les relient. Petites fenêtres à lancettes, avec vitraux colorés, aux nefs latérales. A la nef centrale, petits *oculi* très hauts situés, laissant descendre dans l'enceinte une lumière adoucie. Murs presque partout sans ornements en relief ni peintures. Cet ensemble dispose l'âme au recueillement.

Si les parois des nefs ne sont pas richement parées, il n'en est pas de même de celles du chœur et des chapelles. Là, Orcagna, Filippino Lippi, Ghirlandajo, ont laissé des fresques remarquables. On admire en outre, à la chapelle Ruccellai, la célèbre *Madone* de Cimabue, première tentative de l'art désireux de s'affranchir. Elle excita un tel enthousiasme que le peuple vint processionnellement la placer lui-même au lieu où elle est encore. On y admire aussi le *tombeau de la bienheureuse Villana* par Rossellino. Petit, voisin de terre et tout humble, il échapperait facilement à l'attention de quiconque ignorerait son existence et son prix. C'est le genre à baldaquin aux rideaux

entr'ouverts. Le spiritualisme le plus pur, le sentiment religieux le plus vrai a dirigé la main du sculpteur. Revêtue de son pauvre, de son vénérable costume monacal, la sainte gît, la tête reposant sur un coussin, les mains croisées sur la poitrine. Ses traits à jamais immobiles ont gardé l'expression que leur avait donnée la dernière pensée, un acte de foi et d'espérance; et le visage radieux des deux anges qui écartent les tentures de la couche mortuaire annonce que l'acte vertueux a reçu sa récompense.

La chapelle Strozzi, illustrée par Filippino Lippi, renferme le *mausolée de Filippo Strozzi*, œuvre de Benedetto da Majano. Benedetto appartient à cette phalange de sculpteurs mystiques nés à Fiesole et nourris, sans doute, dès leur jeunesse, des doctrines esthétiques de Fra Giovanni. Le tombeau de Strozzi nous révèle les qualités éminentes de cet artiste. Le sarcophage de marbre noir a pour ornement deux anges en bas-relief qui soutiennent la table d'inscription; plus haut, contre le mur, un médaillon de marbre blanc nous montre l'image de la Madone. La sainte Mère, aux traits ombriens, penche doucement la tête sur l'épaule gauche; son divin Fils lève avec tendresse et avec grâce ses yeux vers elle. Action simple et touchante; expression suave. Beauté ravissante de deux archanges adorateurs.

Un objet également intéressant, mais à un autre titre que les bas-reliefs de Benedetto, c'est, dans une chapelle du chœur, le *Crucifix* de Brunelleschi, plus remarquable par le nom de son auteur et l'anecdote qu'il rappelle, que par son mérite intrinsèque, à ce qu'il nous a semblé. On sait qu'il est le produit d'une lutte, ou plutôt d'un pari engagé entre Brunelleschi et Donatello. Ce dernier avait sculpté un crucifix de bois et, comptant sur des éloges, l'avait soumis au jugement de son confrère. L'arbitre trouva que les traits du Christ, par leur vulgarité, n'étaient pas ceux d'un Dieu. Donatello piqué le défia d'en faire un semblable. Brunelleschi releva le défi, sans mot dire travailla en secret, puis, un beau jour, invita Donatello à dîner. Or, voici un trait qui peint à merveille les mœurs naïves des grands artistes de cette époque, leur vie simple et modeste, la bonhomie et la

franchise de leurs relations. L'invitation acceptée, les deux amis, en se dirigeant du côté de la maison, achètent au Marché-Vieux les provisions nécessaires à leur repas improvisé : des œufs et du fromage. Filippo charge son compagnon de ces victuailles et lui dit de prendre les devants ; il ne tardera pas à le rejoindre. On devine la surprise qu'il lui avait préparée : le premier objet qui frappa les yeux de Donatello quand il eut franchi la porte de la demeure de son hôte, ce fut un crucifix travaillé avec le plus grand soin. Dans son émotion il lâcha son tablier — *il grembiule*, un tablier d'artisan — et laissa tomber le fromage et les œufs. « *Et maintenant, de quoi dînerons-nous ?* » dit en riant l'auteur du chef-d'œuvre, qui rentrait juste à propos. Donatello s'avoua vaincu et déclara que c'était à son rival à sculpter désormais des Christs ; lui n'était bon qu'à représenter des paysans. Rien n'empêche de croire à la vérité de l'historiette. Pourtant nous ne nous expliquons pas la forte impression ressentie par le grand artiste, supérieur, sous le rapport du talent comme sculpteur, à Brunelleschi. Rien ne nous a paru extraordinaire dans le fameux *Crucifix*.

Quant aux fresques magnifiques qui décorent les chapelles de l'église et du couvent de Sainte-Marie-Nouvelle, nous reviendrons les étudier avec un soin particulier ; leur description trouvera naturellement sa place dans le rapide exposé de la peinture florentine que nous entreprendrons quand nous connaîtrons toutes les richesses de la métropole des beaux-arts. Nous passons des journées entières à la parcourir sans éprouver, en apparence, de lassitude, car le sentiment qui s'exhale de toutes choses est un sentiment de réconfort et de joie. Les pieds se posent avec plaisir sur les dalles unies de rues larges et bien aérées. Point de ruines, comme à Rome ; le passé apparaît ici plein de vie et presque de jeunesse ; tout y est d'accord, l'ancien et le nouveau ; tout se fond dans une harmonie parfaite. Ce résultat est l'ouvrage d'un peuple vraiment artiste, plus artiste que le peuple de Rome. Partout règnent l'élégance et la grâce ; de sorte qu'au lieu du vide et de la tristesse que l'âme ne tarde pas à ressentir à Rome, ce qu'elle ressent à Florence, c'est une douce sensation de bien-être physique et moral, une conti-

nuelle allégresse; — ou si, d'aventure, ses forces fléchissent un moment, une promenade *extra muros*, à San Miniato, par exemple, la remet vite en bon état.

Les promeneurs suivent les quais de la rive droite de l'Arno, puis ceux de la rive gauche, longs boulevards qui traversent la ville, où la vue libre embrasse de belles perspectives et se porte jusqu'à de lointains horizons. Ils s'engagent ensuite dans les jolies allées tournantes et montantes du *viale de' Colli*, tracées au milieu d'un beau parc, bordées de bosquets, de pelouses et de grands arbres que le printemps commence à parer de leur feuillage. Bientôt ils arrivent sur la place Michel-Ange, en présence du monument que les Florentins ont élevé à leur illustre compatriote. Ce n'est pas son effigie qui le compose. On a eu l'ingénieuse idée de former un groupe en bronze, nous l'aimerions mieux en marbre, de ses plus précieux chefs-d'œuvre. Aux pieds du *David*, sujet principal, sont couchées les quatre figures allégoriques de la chapelle des Médicis. Après avoir contemplé ce monument, les promeneurs gravissent les pentes de la colline au sommet de laquelle se dresse la basilique de San Miniato, dont la façade, aux riches incrustations de marbres verts et noirs, attire de très loin le regard.

Antérieure à la cathédrale de Pise — elle date de l'an 1013 — l'arcade en plein cintre y constitue, comme dans l'édifice de Buschetto, l'élément essentiel de la décoration extérieure; mais il n'y est pas prodigué : cinq arcades seulement revêtent la partie inférieure de la façade. Quant à sa partie supérieure, le principe appliqué plus tard à Santa Croce, à Santa-Maria-Novella, et, plus tard encore, aux églises romaines de Baccio Pintelli, en a inspiré le plan : un mur carré, dissimulant le sommet de la nef majeure, surmonte le mur rectangulaire allongé, imitation de l'arc triomphal antique, dans lequel sont percées les trois portes qui ouvrent sur les nefs. Un appendice, non pas en forme de volute, comme à Sainte-Marie-Nouvelle, à Sainte-Marie-du-Peuple, à Saint-Augustin, mais en forme de triangle rectangle, relie les deux étages. Les lignes, bien que géométriques, se distinguent par leur élégance, et les

sculptures, peu accentuées et peu nombreuses, par leur pureté classique.

L'intérieur, à trois nefs couvertes par la charpente des toits et sans transept, fait songer aux basiliques primitives. Le chœur exhaussé surmonte une vaste crypte. En cette église triomphe donc l'idéal qui, en Italie, précéda celui de la Renaissance, idéal aussi correct et plus indépendant, plus original. Des colonnes de marbre blanc veiné de noir, antiques par le style, et des piliers de marbre vert composés de colonnes engagées, qui font pressentir l'art gothique, tous réunis par des arcs et d'un poli extrême, séparent les nefs. Les incrustations de l'extérieur se répètent à l'entablement. On retrouve donc au dedans de l'édifice la même harmonie de lignes et le même éclat de couleurs qu'au dehors. Cette harmonie, cet éclat, la vivacité et la fraîcheur des peintures dont sont revêtues les poutres du plafond, contrastent avec la sévérité de la vieille architecture. Si l'on a appelé Sainte-Marie-Nouvelle une *belle fiancée*, l'église de San Miniato nous semble mériter le nom de *belle vierge*, de vierge douée d'une éternelle jeunesse.

On doit s'attendre à y rencontrer d'intéressantes reliques du passé. On y admire en effet une mosaïque du XIIIe siècle, le tombeau du cardinal de Portugal, par Antonio Rossellino, frère de Bernardo, et des fresques de Spinello Aretino. Nous ne parlerons aujourd'hui que de la mosaïque et du tombeau.

Notre-Seigneur, assis à la voûte de la tribune, lève le bras droit et bénit ; les quatre Evangélistes, figurés par leurs emblèmes, l'entourent ; à ses côtés se tiennent debout la Vierge et saint Miniatus. Cette mosaïque, qui remonte à la même époque que celles du Baptistère, offre les mêmes qualités : l'art cherche à s'y dégager des entraves du hiératisme byzantin.

Le tombeau décore une chapelle. Il ne pouvait arriver qu'il ne fût un chef-d'œuvre : la même âme animait celui pour qui il a été fait et celui qui l'a fait. Le cardinal de Portugal posséda à un degré éminent toutes les vertus chrétiennes et mourut de la mort des saints. La conduite privée et la nature du talent d'Antonio Rossellino lui valurent d'être regardé de son vivant, nous apprend Vasari, comme plus qu'un homme et d'être

vénéré à l'égal d'un bienheureux. Les aimables vertus de ces deux personnages se retrouvent dans le monument que l'un inspira, que l'autre exécuta. — On voit le défunt couché sur sa pierre sépulcrale. Son corps rigide n'a pas l'aspect repoussant d'un cadavre. Le visage a gardé la sérénité que lui ont donnée l'habitude d'une vie pieuse, et l'assurance du bonheur des élus. Le sarcophage de marbre blanc reproduit exactement, dit-on, un sarcophage antique. Il a pour tout ornement un ange assis à chaque extrémité. Deux autres anges, agenouillés plus haut, tiennent l'un la couronne de la virginité, l'autre la palme de la victoire. On loue la beauté des traits chez ces figures, et plus encore chez *la Vierge avec l'Enfant* sculptée dans un médaillon, qui décore le sommet du mausolée.

Du haut de la colline de San Miniato, on jouit d'une vue ravissante : la cité toscane, au centre de sa gracieuse vallée, « semble un ouvrage d'albâtre et d'ébène déposé dans une corbeille de fleurs » (1).

2° LA CITÉ INTÉRIEURE

Les galeries florentines et les peintures murales.

L'art compte à Florence quatre grands musées, dont les plus importants sont la galerie Pitti et celle des Offices. La galerie des Offices comprend les anciennes collections formées par les Médicis et les ducs de la maison de Lorraine ; c'est une des premières du monde. Il est impossible au visiteur pressé de voir tout ce qu'elle renferme ; il doit se résoudre à ne s'arrêter que devant les plus belles œuvres, après avoir fait dans son esprit son choix à l'avance. La collection Pitti est beaucoup moins considérable ; mais presque tous les tableaux qu'on y a réunis sont des œuvres de premier ordre. On doit aux événements qui firent de Florence, pendant quelque temps, la capitale de

(1) OZANAM.

l'Italie, la création de deux autres musées. Dans la pensée qu'elle ne serait pas de sitôt dépossédée de son privilège, la ville fit des dépenses considérables pour soutenir son rang et justifier sa vieille réputation. De là le musée de sculpture du Bargel et celui de peinture de l'Académie des beaux-arts. Au Bargel, l'amateur a sous les yeux les merveilles de la sculpture florentine à l'époque de la Renaissance. Il peut, à l'Académie, suivre les progrès de la peinture indigène depuis le xiv^e siècle jusqu'au xvi^e, en commençant par la *Sainte Madeleine* informe d'un Byzantin antérieur à la première de ces époques, en continuant par les essais de plus en plus perfectionnés de Cimabue, de Giotto, de l'Angelico, des Lippi, de Ghirlandajo, de Signorelli, etc., et en finissant par les œuvres savantes qui parurent à l'aurore du grand siècle, les premières peintures de Fra Bartolomeo et de Léonard de Vinci.

Quand l'amateur de beaux-arts a successivement visité ces quatre riches dépôts ; quand en outre il a parcouru les palais et es églises de Florence, et soigneusement examiné les fresques dont les ouvriers de la première heure ont couvert leurs murailles, il peut se former de l'art italien et, en particulier, de l'art toscan, une idée sommaire mais suffisante. Il le peut, s'il a eu la sage précaution de se renseigner au préalable sur l'idéal des diverses écoles et sur celui de leurs principaux représentants, et s'il ne contemple, nous le répétons, que les créations les plus intéressantes et les plus caractéristiques. Grâce à ce moyen, il évitera la fatigue. Procédant tranquillement et avec méthode, nulle confusion ne s'opérera dans son intelligence, et il recueillera d'une entreprise, en apparence téméraire, des fruits certains et des plus désirables. Ces fruits, on a essayé d'en donner l'avant-goût dans l'exposé suivant, qui demanderait, pour être plus complet, plus instructif et plus intéressant, d'autres connaissances que celles que l'auteur possède, sans compter un sens esthétique exquis, partage, hélas ! du petit nombre.

Origines de la peinture moderne et son histoire jusqu'au XIII^e siècle.

Où en était l'art à l'avènement du christianisme? Pline, au livre **XXXV**, chapitre II, de son histoire encyclopédique, s'exprime en ces termes : *Artes desidia perdidit ; et quoniam animorum imagines non sunt, negliguntur etiam corporum* ; et, plus haut : *nullius effigie vivente, imagines pecuniæ suæ, non suas relinquunt.* Ce qui veut dire qu'à l'époque de Pline, les artistes ne savaient plus représenter les corps, attendu que les âmes, déprimées par la mollesse, ne paraissaient plus au dehors. En ce peu de mots, Pline a formulé un grand précepte dont précisément nous allons vérifier l'excellence : point de formes belles si elles ne sont animées ; la pensée, le sentiment, voilà ce qui donne à une forme quelconque, outre la vie, la beauté.

Nous avons une autre source de renseignements que le livre de l'écrivain latin ; nous avons les reliques de la peinture antique conservées à Naples. Assurément elles n'en sont qu'un pâle reflet ; mais elles nous montrent ce que la peinture, après avoir brillé d'un vif éclat chez les Grecs, était devenue chez les Romains. L'habitude de traiter sans cesse les mêmes sujets avait déterminé chez leurs praticiens une certaine habileté. Mais quelle pauvreté d'imagination ! Quel asservissement stérile à des types traditionnels ! Quelle absence complète d'indépendance ! Et au point de vue de la morale et du vrai but de l'art, généralement, quelle dégradation ! On peut l'affirmer avec assurance, l'art était perdu sans la révolution providentielle et bienfaisante qui se fit alors dans le monde.

Nul n'ignore que l'art moderne à ses débuts fut exclusivement religieux, et que l'art chrétien dérive du païen quant aux procédés et même quant aux formes. On comprend que l'idéal nouveau ne pouvait apparaître soudain dans sa perfection, et qu'il lui fallait du temps pour s'élaborer. Toutefois, ce que l'artiste des Catacombes emprunta principalement à ses prédéces-

seurs, ce fut leurs élégants motifs de décoration ; s'il usa de quelques-uns de leurs types, ce ne fut qu'après les avoir modifiés, régénérés, qu'après leur avoir donné une expression en rapport avec ses idées propres. Il dut, à l'infusion de son noble concept dans la belle forme antique, de créer des images supérieures à celles que virent naître les siècles qui suivirent immédiatement le sien. Ainsi nous avons admiré à Rome *le Bon Pasteur* « beau comme Apollon » (1), *les Orantes*, figures tantôt de l'Eglise, tantôt de Marie, tantôt de l'âme chrétienne, « douces comme des vierges, belles comme les Muses » (2), et pieuses comme des anges. On trouve plus remarquable encore la *Vierge du cimetière de Priscille*, la plus ancienne représentation de la Mère du Sauveur, peut-être ; elle date du Ier siècle et possède tout le mérite d'une figure antique : la beauté des formes, la régularité des traits, la noblesse de l'attitude et des gestes ; en même temps les vertus chrétiennes resplendissent sur son visage.

Mais au IIe siècle, au IIIe plus encore, l'imitation du style antique diminue et, par surcroît, la décadence de l'art païen qui s'accentue, se communique à l'art chrétien malgré sa résistance. Ainsi les types de la sainte Mère et de son Fils — je les prends avec intention pour exemple, parce qu'ils sont les plus importants et les plus beaux que la religion nouvelle ait inspirés — ces types perdent peu à peu de leur naturel et de leur grâce ; ils commencent à paraître moins vivants, et l'on pressent déjà l'immobilité et les formes conventionnelles qu'on va leur infliger.

Sous Constantin, l'Eglise triomphe. Les basiliques offrent d'immenses surfaces à décorer. L'artiste chrétien s'en empare avec joie. Le principe qui avait guidé le décorateur des hypogées trouve alors son entière application. Aux représentations purement symboliques qui n'ont plus de raison d'être, succèdent les légendes historiques tirées de l'Ecriture sainte. Elles se déroulent en compositions majestueuses le long des nefs. C'est la Bible des fidèles illettrés. Ils y lisent les faits les plus intéressants de l'Ancien Testament, mis en regard des faits corrélatifs

(1-2) M. Gruyer, *Iconographie de la Vierge.*

du Nouveau. Ce parallélisme intelligent leur révèle le sens caché de ces merveilleux événements. La décoration de l'église constantinienne ne se borne pas aux illustrations de la nef. Le Christ a vaincu. Aussi, sous la figure du Seigneur tout-puissant, ou de l'Agneau mystique, domine-t-il à l'abside ou à l'arc triomphal, avec son cortège de prophètes et d'apôtres, au milieu des splendeurs de la Jérusalem céleste. A Sainte-Pudentienne, par son aspect surhumain, il annonce le Christ de Raphaël, et les saints personnages assis à ses côtés se distinguent par leur caractère individuel, par la variété de leur physionomie, par la noblesse de leur maintien. Ces qualités malheureusement vont bientôt disparaître et ne se manifesteront de nouveau que dans un avenir lointain.

On le voit, le IV^e siècle est une époque glorieuse pour l'art chrétien. La science que la Renaissance était si fière d'avoir découverte, cet âge reculé la connaissait et la pratiquait. Dès cet âge déjà, les peintres s'instruisaient à l'école de l'antiquité, sans doute aussi à celle de la nature, et cherchaient leur inspiration dans la foi. Mais aux siècles suivants, jusqu'au XIII^e, longue période troublée par les invasions des peuples du Nord, les hérésies et l'anarchie sociale, l'idéal, le style, les procédés, insensiblement déchurent. Nous avons suivi la marche de leur décadence quand nous avons passé en revue les mosaïques romaines. Lorsque les artistes grecs, chassés par les iconoclastes, se réfugièrent en Italie, l'art oriental réagit sur l'occidental. C'est de cette époque que datent les *Madones* dites de saint Luc, variantes d'un modèle unique. Le prototype dérive, en ce qui concerne les traits du visage, du pur profil hellénique. Mais une dévotion mesquine, des considérations dogmatiques puériles et tyranniques, ôtant toute liberté aux peintres de Byzance, leur avaient imposé un canon pour toutes les images religieuses. D'autre part, la représentation du nu leur fut interdite. On devine les fâcheuses conséquences de cette mesure antiesthétique. En fixant d'une manière définitive la forme des traits et leur expression, l'attitude, les gestes, le costume, jusqu'aux moindres détails de la figure, on ne laissa plus aux artistes que la ressource de se rabattre sur les accessoires, à savoir,

sur la richesse des ornements et l'éclat des couleurs. Conséquemment ils prirent pour sujets exclusifs les scènes de triomphe du christianisme, et aimèrent à peindre la majesté divine. Comme éléments décoratifs vus à distance et perdus en quelque sorte dans l'ensemble monumental, ces compositions et ces images avaient leur mérite, mérite très apprécié de notre siècle épris d'archaïsme; mais ces conditions essentielles du beau, la variété, la liberté et la vie, leur manquaient.

Leurs défauts devaient fatalement s'accroître dans le milieu défavorable où elles se trouvèrent transportées. Peu à peu les corps s'émacièrent, s'allongèrent outre mesure, les traits se dépravèrent jusqu'à la laideur, les gestes devinrent d'une gaucherie extrême, et les physionomies réfléchirent « la tristesse, la dureté, la vie contemporaine presque dans son horreur ». (1)

Au XIIe siècle, les esprits commencent à se réveiller de leur torpeur grâce à l'enthousiasme excité par les croisades, et au XIIIe, l'art essaie de se débarrasser des entraves du byzantinisme. Un grand et difficile programme s'impose aux peintres : il leur faut revenir aux vrais principes, étudier l'antiquité et la nature, retrouver les belles formes et y infuser de belles âmes. Pour arriver à cette double fin, une foule de connaissances leur sont nécessaires. Plusieurs générations s'emploieront à les acquérir.

LA PEINTURE FLORENTINE

I. CIMABUE. — GIOTTO ET SON ÉCOLE

Par suite des diverses circonstances que nous avons signalées, Florence était un lieu admirablement préparé pour que s'y accomplît l'évolution nouvelle, et, en 1240, naquit en cette ville *Cimabue,* qui en donna le signal. Que ce peintre ait reçu les premières notions, comme le dit Vasari, des Grecs appelés dans sa

(1) M. Gruyer.

patrie, ou qu'il les ait reçues de maîtres indigènes, peu importe!
Il commença par suivre les errements accoutumés, puis il les
abandonna. Non entièrement toutefois. Lanzi résume en quelques mots les progrès que, grâce à lui, fit la peinture : « Il corrigea la raideur du dessin, anima les têtes, plia les draperies et
groupa les figures avec infiniment plus d'art que ses maîtres, »
tout cela, faut-il ajouter, dans une faible mesure. La plupart
de ses tableaux ont disparu; nous n'avons pour le juger, à Florence, que deux Madones, l'une à l'Académie, l'autre à Sainte-Marie-Nouvelle.

Conformes au type que nous avons vu à Assise, elles nous
apprendront peu de choses que nous ne sachions déjà. A l'Académie, Notre-Dame, peinte sur fond d'or, tient dans ses bras
l'Enfant divin que des anges vénèrent. En enveloppant entièrement son corps dans un ample manteau qui cache même les
pieds, le praticien inexpérimenté pensait échapper aux difficultés du raccourci. Tête penchée, traits suaves, physionomie
exprimant la douceur. — Même apparence chez la Madone de
Sainte-Marie-Nouvelle. Mains longues et doigts effilés, dessinés
en l'absence de modèle vivant, yeux animés, mais regard vague.
Les séraphins adorateurs, symétriquement étagés trois par trois
sur les côtés du tableau, répétition d'un même type, manquent
absolument de caractère individuel. Rien de l'enfant chez le
petit Jésus; c'est encore l'homme minuscule, grave, des adeptes
du hiératisme. Malgré ses défauts, il y a en cette image tant de
naïveté, la conviction de l'artiste est si sincère, le sentiment religieux qui l'a inspiré si profond, qu'on ne peut échapper, en la
contemplant, à une vive émotion.

Un homme de génie alors se rencontra qui, continuant l'œuvre
de Cimabue, contribua puissamment au progrès de l'art. Chaque
fois que l'occasion s'en présente, nous ne manquons pas d'exalter *Giotto*, artiste complet, aux aptitudes multiples, précurseur
des grands maîtres du XVIe siècle. Malheureusement, presque
tous ses chefs-d'œuvre ont péri, en totalité ou en partie, soit
par la faute du temps, soit, pénible aveu, par celle des hommes:
des mains criminelles ont démoli les murs dépositaires de ses

admirables conceptions, ou les ont recouverts d'un badigeon barbare. Des grands monuments qui composaient l'œuvre considérable de Giotto, il ne reste plus que les fresques d'Assise, de Santa Croce de Florence et de l'Arena de Padoue; elles sont assez bien conservées pour que l'amateur puisse y apprendre ce que fut Giotto et ce que lui doit la peinture renaissante.

Elle lui doit d'importantes découvertes scientifiques et le relèvement de son idéal esthétique. La nature avait merveilleusement préparé l'homme à la tâche qui lui était réservée : « Vrai type florentin, à la fois indépendant et prudent, d'une imagination haute et souple, d'une raison toujours présente, tempérament vif, humeur joyeuse, esprit caustique, Giotto, le premier, jeta dans la peinture cette vive et féconde lumière du génie de sa race, le génie de Dante, de Pétrarque, de Léonard de Vinci, ce génie fait à la fois de hardiesse et de finesse, de noblesse et de simplicité, où l'enthousiasme et le sens pratique, la passion et la patience se combinent dans un équilibre admirable » (1).

L'esprit d'indépendance et la hardiesse qu'on lui reconnaît, aidés de son intelligence, l'excitèrent à pousser l'étude de la nature plus loin que ne l'avait fait Cimabue; mais sa prudence le maintint dans de justes limites. Nous l'avons remarqué à Assise, en maint épisode pris sur le vif, tel que celui de l'*Homme altéré qui boit avidement à une source*, il évite de tomber dans un grossier réalisme; il sait, au contraire, ennoblir un mouvement vulgaire et faire habilement ressortir l'action qu'il représente.

A l'observation de la réalité, Giotto joignit l'étude des anciens. Il avait, pour le stimuler, l'exemple des sculpteurs pisans. La contemplation des antiques conservées à Rome ne manqua pas, sans doute, de contribuer au même résultat.

De ces deux sources fécondes, la nature et la science, devaient nécessairement sortir les plus heureuses inspirations. Pour la première fois, on vit régner dans les compositions l'ordre, l'harmonie, la simplicité, la clarté. Ces deux dernières qualités brillent dans les scènes légendaires d'Assise et surtout dans les scènes historiques de Padoue. Giotto réduit aux seuls néces-

(1) M. LAFENESTRE. *La Peinture italienne.*

saires le nombre de ses personnages, et ne leur fait exécuter que des mouvements simples; un seul geste bien caractérisé suffit à rendre un sentiment parfois complexe. C'est là un procédé propre à notre artiste : ses prédécesseurs l'ignoraient et ses successeurs immédiats l'oublièrent.

Avec l'éloquence du mouvement, la vie et l'émotion pénètrent dans les représentations dramatiques. Giotto sait manifester jusqu'aux nuances les plus délicates des sentiments.

Cet avancement considérable de l'art pictural, déjà constaté dans les travaux exécutés par l'illustre maître à la basilique de Saint-François, nous le remarquons également dans ce qui reste de son œuvre florentine. Il avait décoré quatre chapelles de l'église Sainte-Croix; deux seulement ont été débarrassées de la couche de plâtre dont au xviii^e siècle on avait couvert leurs murs. Les fresques de la chapelle Peruzzi retracent quelques faits de la vie des deux saints Jean. *La Naissance de saint Jean-Baptiste* offre un tableau charmant de mœurs domestiques : on aperçoit sainte Elisabeth dans son lit; mais ce spectacle familier n'éveille en l'esprit aucune pensée inopportune; l'air radieux de l'heureuse mère occupe seul son attention. Des servantes ou des amies, assises auprès du lit, présentent à son père l'enfant prédestiné qui, en possession déjà de toute son intelligence, lui sourit. Ne voilà-t-il pas exprimés, et à l'aide de moyens très élémentaires, les sentiments qui ont dû vraiment animer les saints personnages? Et, en même temps, le pathétique et la grâce ne sont-ils pas merveilleusement intronisés?

Dans l'*Histoire de l'évangéliste saint Jean*, le geste de l'apôtre rappelant Drusiane à la vie, et celui du disciple qui voile ses yeux éblouis par la lumière émanée du corps de son maître montant au ciel, tous deux très expressifs, nous fournissent un exemple de ce que nous avons appelé l'éloquence du mouvement. Et nous avons mieux encore, nous avons l'âme elle-même, l'âme tout entière s'épanouissant sur la face du saint levant les bras vers le Sauveur qui lui prend la main et l'attire à lui.

C'est un des principaux titres de gloire de l'éminent artiste d'avoir renouvelé le type du Christ. Les Byzantins, uniquement préoccupés, dans leurs *Crucifix*, de peindre la douleur physique,

avaient, selon l'expression de Rio, changé peu à peu un objet d'adoration en un objet de dégoût. Giunta et Margaritone n'avaient guère remédié à cet abus. Giotto rendit au Christ en croix la majesté qui lui appartient et que la mort n'a pu lui ravir. Quant au Christ vivant, il n'a plus l'aspect formidable qu'on lui voit aux absides : sur terre, « c'est bien le Fils de l'homme, supérieur à ses disciples par la grâce solennelle de sa démarche, la pureté mélancolique de ses traits »; (1) retourné au ciel, il est redevenu le Fils de Dieu.

Non moins que la figure du Christ, celle de la Vierge réclamait une réforme. Représentons-nous l'image byzantine : de longues draperies, aux plis sans grâce, enveloppent le corps jusqu'aux pieds; un voile cache les cheveux et le front; les traits immobiles semblent stéréotypés; le visage, d'un ovale trop régulier, finit inférieurement en pointe; la bouche est d'une petitesse extrême, et toute l'expression se trouve dans les grands yeux dessinés en amande, au regard fixe. Il fallait pousser plus avant la timide expérience de Cimabue. Giotto découvrit le front, cette noble partie du visage où l'intelligence se révèle; il rectifia les traits, substitua à la raideur du maintien une pose pleine de dignité, rétablit la mobilité et la puissance du regard. Si, dans la nouvelle figure, la science technique se montre encore imparfaite, un grand progrès a été accompli dans le sens de la grâce et du sentiment. Quant aux anges de Giotto, tous les critiques s'accordent à en louer les formes et la disposition : ils ne sont plus rangés symétriquement, mais groupés, et, pour le reste, le peintre a pris à Dante son admirable conception.

A la chapelle Bardi, Giotto a répété quelques-unes de ses compositions d'Assise relatives à la vie de saint François, et les a enrichies des fruits de son expérience. La scène finale est un chef-d'œuvre de pathétique. On reconnaît, à la raideur du corps et à l'immobilité des membres du saint couché sur son pauvre lit de cénobite, que la mort de sa froide main l'a touché; mais la joie des élus se manifeste sur son visage; on sent que l'âme en partant y a laissé les traces du ravissement qu'elle éprouvait

(1) M. Gebhart, *Italie mystique*.

alors que, pour lui faciliter le passage à la vie éternelle, frère Ange et frère Léon chantaient le doux cantique du Soleil. La famille spirituelle du vénérable patriarche entoure la couche funèbre : de ces pieux fils, les uns prient à genoux, les autres, debout, tiennent la sainte bannière ou contemplent avec amour et regret leur bien-aimé père; tous sont transfigurés par l'émotion qu'ils ressentent.

Peintre presque accompli de faits légendaires, de drames intimes, d'images allégoriques, rénovateur des types sacrés, Giotto se montre en outre peintre habile de portraits. On a retrouvé dans une salle du palais du Bargel, sous une couche de plâtre, les portraits peints par lui de contemporains célèbres, parmi lesquels Dante. Il faudra un siècle, il faudra attendre jusqu'à Masaccio, pour que la peinture rencontre un pareil interprète, un génie aussi complet, et l'on a dit avec raison que toute la peinture de l'avenir, en ce qu'elle a d'essentiel, existe en germe dans l'œuvre de Giotto.

La semence jetée par cet ouvrier fructifia-t-elle? Oui, si l'on considère le nombre considérable de travailleurs qui après lui la cultivèrent. Mais, chose singulière, ce ne fut pas eux qui en recueillirent les fruits. Tout le giottisme, a-t-on dit, est dans Giotto; ses disciples, qui durant un siècle entier, le xive, se succédèrent, adoptèrent ses procédés sans les améliorer, son idéal sans y rien ajouter, et l'art giottesque subit la loi fatale de dégradation qu'avait subie l'art byzantin. Admirons toutefois le puissant génie du réformateur : le souffle qui avait animé le maître continua pendant un siècle à vivifier les disciples si efficacement que, malgré l'infériorité de leur talent, il leur inspira deux œuvres mémorables que nous avons vues, les fresques du Campo Santo de Pise, celles de la basilique d'Assise, et une troisième dont nous allons parler, la décoration de la salle capitulaire du couvent de Sainte-Marie-Nouvelle.

Cette décoration est-elle de *Taddeo Gaddi*, filleul et, pendant vingt ans, collaborateur de Giotto, et de Simone di Martino, ainsi que beaucoup de critiques le pensent d'après Vasari, ou

faut-il l'attribuer, avec d'autres critiques (1), à Antonio Veneziano et à Andrea di Firenze? Nous ignorons si l'on a tranché définitivement la question. Si Taddeo Gaddi a pris part à cette œuvre, il a fait un grand effort; il s'y est dégagé de son naturalisme et est devenu tout à coup un pur mystique et un narrateur ému. Ce serait alors, observe-t-on, dans la fréquentation de l'artiste siennois, son collaborateur, qu'il aurait acquis ces vertus.

Toutes les surfaces de la vaste salle sont couvertes de peintures. Nous ne nous occuperons que des principales, celles des murs latéraux; elles nous offrent l'image de l'*Eglise militante* et celle du *Triomphe de saint Thomas d'Aquin*. Le but des inspirateurs a été la glorification de l'ordre de Saint-Dominique.

Dans le *Triomphe de saint Thomas* règne une grande symétrie. L'exemplaire de toutes les vertus et le maître de toutes les sciences, le Docteur angélique, trône assis au milieu de prophètes et de saints. A ses pieds gisent les hérésiarques célèbres, Arius, Sabellus, Averroès, etc. Plus bas, deux figures superposées, l'une idéale, l'autre historique, représentent les Vertus et les Sciences. — Selon Rio, l'*Eglise militante* est le chef-d'œuvre de la symbolique chrétienne, et ni Giotto, ni aucun des siens n'a rien laissé qui l'égale. Sainte-Marie-del-Fior sert de fond au tableau. On la voit telle qu'elle eût été, je pense, si l'on eût suivi le modèle d'Arnolfo. Dans ce modèle, la coupole avait des dimensions moins exagérées; la présence d'un plus grand nombre de formes élancées et plus de sobriété dans les ornements donnaient de la sveltesse à l'édifice et le faisaient ressembler davantage à nos cathédrales gothiques. Devant l'église se tiennent, entourés de leur cour, les deux représentants de Dieu sur la terre, le Pape et l'Empereur. Aux pieds de ces pasteurs dorment les brebis qui leur ont été confiées; elles dorment en paix, car elles ont pour gardiens vigilants des chiens à la robe noire et blanche, couleurs des moines dominicains — *Domini canes* — jeu de mots naïf. En avant de ce groupe principal, on voit plusieurs assemblées de religieux, de laïques, dans lesquelles les docteurs de l'ordre argumentent contre les incrédules : l'air convaincu des

(1) CROWE et CAVALCASELLE.

uns et la confusion des autres signifient la victoire de l'Eglise enseignante sur les esprits. Aux étages supérieurs, les âmes échappées aux séductions du monde, puis régénérées par le Repentir et la Pénitence, délivrées de toute agitation, s'avancent processionnellement, toujours sous la conduite des frères de Saint-Dominique, vers la demeure céleste. Rajeunies par la mort, elles ont pris l'apparence d'enfants innocents, et elles entrent au paradis vêtues de robes virginales, la tête couronnée de fleurs, pour y contempler, en la compagnie des saints, l'Agneau et sa cour mystique.

Aux auteurs, quels qu'ils soient, de l'œuvre présente, revient donc le mérite éclatant d'avoir inauguré la grande composition religieuse, historique et allégorique ; ils annoncent Fra Angelico, Signorelli et Raphaël.

Les enseignements du chef de l'école s'étaient conservés dans sa famille, si l'on admet, avec plusieurs historiens-critiques, que *Stefano* descendait d'une fille de Giotto, et qu'il eut pour fils *Tommaso* dit *Giottino*. Stefano surpassa, paraît-il, son illustre grand-père par une intelligence plus vive du côté mystique et par d'autres qualités. Tout ce qu'il avait fait, les barbares du xviiie siècle malheureusement l'ont détruit.

Le surnom de *Petit Giotto*, donné à Tommaso par ses contemporains, indique qu'un peu du génie de son aïeul était passé en lui : *Si diceva*, écrit Vasari, *essere in lui lo spirito d'esso Giotto* ; mais seulement, pense le biographe, en ce qui concerne la science du dessin et la vivacité du coloris. Ce n'est pas assez dire : Giottino n'est pas inférieur à son modèle quant à la force du pathétique, à la sincérité de l'émotion et à la profondeur du sentiment religieux. Les fruits de cette imitation ou de cette assimilation se découvrent dans les peintures de la chapelle Bardi, à Santa Croce (*Baptême de Constantin, Miracles de saint Sylvestre*), et mieux encore dans le tableau à la détrempe qui de l'église San Romeo a passé aux Offices.

Il nous montre *le Christ mort*. Sa mère et ses disciples le portent pieusement et doucement dans son linceul jusqu'à son

tombeau. Les traits ont gardé leur majesté divine et leur expression de miséricordieuse bonté, et la chair, bien qu'immobile, laisse pressentir qu'elle va bientôt ressusciter. Derrière le sépulcre où l'on dépose le corps du Sauveur, se dressent la croix et les autres instruments de la Passion. On comprend quelle forte impression l'âme chrétienne reçoit d'un tel rapprochement. Le docte Rio incline à placer ce tableau au-dessus de tous ceux du xive siècle, éloge que corrobore le jugement non moins enthousiaste du froid et positif Vasari.

Giottino déploya la plus grande ardeur et montra le plus vif amour pour la peinture. Il vécut pauvre, mélancolique et solitaire. Cherchant à satisfaire les autres plus que lui-même, se gouvernant mal, travaillant à l'excès, il mourut de phtisie à l'âge de trente-deux ans.

Nous avons fait connaissance à Pise avec *Andrea Orcagna* (1308-1368), cet illustre représentant du giottisme, un de ces hommes aux aptitudes universelles dont nous avons parlé. Il débuta dans la carrière artistique par l'étude de la sculpture sous Andrea Pisano. Le tabernacle d'Or San Michele nous apprendra combien il réussit en cette partie. Son art préféré ce fut la peinture. Malheureusement ses fresques ont péri, excepté celles de la chapelle Strozzi, à Sainte-Marie-Nouvelle. Là, il a répété, en l'améliorant, son *Enfer* de Pise. Ce second tableau reproduit, avec plus d'exactitude et de clarté que le premier, la description dantesque. Les supplices variés que les damnés subissent dans les diverses régions de l'abîme ainsi que les personnages fantastiques qui les peuplent, passent successivement sous les yeux du spectateur dans l'ordre établi par le poète. L'Orcagna a compris et parfaitement rendu le réalisme plein de poésie de son modèle.

Il a peint sur le mur en face *la Gloire du Paradis*. Tout en haut, sur un trône, le Christ et la Vierge : le Christ majestueux, serein, la Vierge heureuse, mais timide comme on la voit au Campo Santo. Son visage n'a pas la beauté idéale que les mystiques ombriens lui donneront plus tard; il a un cachet quelque peu individuel et se ressent du naturalisme florentin. Aux côtés et

au-dessous du groupe divin se presse la phalange des bienheureux symétriquement rangés. L'ensemble se compose de figures créées d'imagination et de figures-portraits. Les unes et les autres, au dire des experts, élégantes, bien dessinées, bien drapées, se distinguent par la finesse et le charme de l'expression.

L'impression favorable qu'au point de vue de l'esthétique pure et du sentiment religieux le visiteur ressent en présence de cette peinture, augmente encore quand il contemple le tableau d'autel de la même chapelle, chef-d'œuvre de l'art florentin au xive siècle. C'est un retable en bois sculpté et doré, de style gothique, avec figures peintes sur fond d'or, selon l'usage. *Le Christ est assis entre sa mère, qui lui présente saint Thomas d'Aquin, et saint Jean-Baptiste qui lui présente saint Pierre*; il remet au docteur le livre de la Science universelle, et à l'apôtre la Clef symbolique. Toute sa personne exprime admirablement la majesté divine, mais tempérée par un sentiment de mansuétude et de douceur qui fait pressentir *le Christ* de Léonard de Vinci et de Raphaël.

Avec *Spinello Spinelli*, le dernier giottiste digne d'être cité, nous touchons à l'aurore du xve siècle. Des nombreuses peintures murales qu'il exécuta à Florence, il ne reste que celles de San Miniato. Le peintre arétin a retracé dans cette basilique la *Vie et les Miracles de saint Benoît*, en seize compositions. Elles se distinguent, comme sa légende du Campo Santo de Pise, par le mouvement et la vie. Il a donné à son héros un caractère de vénérabilité et de grandeur qui impose. Mais, considérés en eux-mêmes, combien les actes qu'il accomplit intéressent moins que ceux de saint François! Il nous semble en outre qu'il manque aux tableaux de Spinelli le trait vif, piquant, qui charme tant dans ceux de Giotto. Le disciple n'a pas égalé le maître dans sa *Mort de saint Benoît*, évidemment imitée de la *Mort du patriarche d'Assise*.

II. LA TACHE DES QUATTROCENTISTES

Période de transition entre l'art du XIV° siècle et celui du XV° — Gentile da Fabriano. — Lorenzo le Camaldule. — Fra Angelico.

L'art périssait entre les mains des derniers giottistes dont nous ne rappellerons pas les noms ; compositions et types tendaient à redevenir hiératiques. Il fallait reprendre la voie indiquée par Giotto et abandonnée par ses successeurs, revenir à l'indépendance, à l'imitation de la nature, à la recherche de la vraie beauté. Ce fut la tâche des quattrocentistes. Pétrarque et Boccace avaient succédé à Dante comme inspirateurs d'idées, Pétrarque surtout, le grand restaurateur des choses antiques au double point de vue patriotique et littéraire. Les esprits s'étaient enthousiasmés pour la civilisation et l'art gréco-romains. Les artistes se mirent au travail. Si tout n'était pas à recommencer, peu s'en fallait. Procédant selon la vraie méthode scientifique, en gens avisés, avant d'agir ils observèrent. Ils remarquèrent que de bons instruments leur manquaient, que les moyens jusqu'alors employés étaient trop imparfaits et qu'il leur restait à découvrir certaines qualités essentielles à leur art. Ils se bornèrent à satisfaire ces postulats, laissant à d'autres le soin de recueillir plus tard et de faire valoir les fruits de leur labeur.

Un travail si considérable, on le comprend, ne pouvait s'accomplir d'un seul coup. Aussi y a-t-il une période de transition entre le moyen âge et la Renaissance ; une génération, peu nombreuse, relie les disciples de Giotto aux vrais initiateurs. « Cette génération est encore pénétrée de l'idéal noble et pur du xiv° siècle, mais joint déjà à cette poétique exaltation un amour de la nature si vif et si candide que son œuvre en devait garder une incomparable grâce et une inaltérable jeunesse. » (1) Ses

(1) M. Lafenestre.

principaux représentants, ceux du moins que nous signalerons, sont Gentile da Fabriano, Lorenzo le Camaldule et Fra Giovanni de Fiesole.

Des peintures de *Gentile* (1370-1450), il ne reste que de rares spécimens. L'académie de Florence en possède un. — Assise devant la chaumière de Bethléem en compagnie de saint Joseph et de deux jeunes femmes, la Vierge Marie offre l'Enfant Jésus à la vénération des Rois mages. Rien de plus brillant que leur cortège formé de beaux gentilshommes venus de leurs châteaux avec tout l'appareil luxueux des suzerains de l'époque féodale : destriers, valets et chiens. Pour bien faire valoir la grandeur de la scène, Gentile nous montre sa caravane déroulant ses longs anneaux sur les pentes d'une colline dont une ville couronne le sommet. Il nous transporte en Toscane ou en Ombrie. Nous le reconnaissons non seulement au site, mais aussi à l'élégance, à la distinction des jeunes seigneurs, ses contemporains, à la beauté pure et douce de la Vierge et de ses compagnes ; nous avons déjà sous les yeux les types célèbres dont Raphaël lui-même ne dépassera guère la suavité.

On ne peut séparer le nom de *Lorenzo le Camaldule* de celui de Fra Angelico. Ces deux artistes et Benozzo Gozzoli composent un groupe très distinct, et appartiennent à cette phalange d'élite dont nous avons déjà parlé plus d'une fois, que l'on nomme l'école mystique, et qui compte des représentants dans tous les pays et à toutes les époques. Dom Lorenzo travailla au couvent de Sainte-Marie-des-Anges. Il imite encore le style et les formes de l'école de Giotto ; mais, par la candeur et la sainteté du sentiment, il procède de Fra Angelico.

Fra Giovanni, dit l'*Angelico* (1387-1455), de son vrai nom Guido di Pietro, naquit dans les environs de Florence de parents inconnus de l'histoire. Il aurait pu, nous apprend Vasari, rester dans le siècle et y vivre très à l'aise, tant du bien qui lui venait de sa famille que de celui qu'il n'aurait pas manqué d'acquérir, car, avant d'entrer en religion, il était déjà fort renommé pour son talent de peintre. Mais un naturel réfléchi et vertueux et,

par-dessus tout, le désir de sauver son âme le décidèrent à entrer, à l'âge de vingt ans, dans l'ordre des frères prêcheurs. Contrairement sans doute à ce qu'il espérait, les débuts de sa vie cénobitique furent agités. En ce temps, la querelle soulevée entre le pape Grégoire XII et l'antipape Benoît XIII troublait le monde religieux. Le concile de Pise, pour la faire cesser, déposa les deux pontifes et en nomma un troisième, Alexandre V. Un certain nombre de Dominicains, parmi lesquels Fra Giovanni, s'était séparés de la maison conventuelle de Santa-Maria-Novella et retirés à Fiesole, pour y pratiquer la discipline primitive. Ils ne voulurent pas reconnaître le nouveau pape. Leur refus et leur esprit d'indépendance leur suscitèrent des persécutions de la part de leur supérieur et de la Seigneurie. Ils se réfugièrent d'abord à Foligno, puis à Cortone. Cet événement eut de l'influence sur l'éducation artistique de fra Giovanni : dans son séjour en Ombrie, près du sanctuaire d'Assise, il connut les suaves créations des peintres indigènes et la grande œuvre des giottistes.

L'état habituel de son âme réagit sur les créations du pieux artiste, de la même manière et pour la même raison qu'il se réfléchissait sur son visage. J'ai sous les yeux son portrait par Carlo Dolci. Je ne sais si ce peintre de la décadence a su rendre la véritable physionomie de son modèle, mais je le suppose. Elle respire au plus haut degré la simplicité et la modestie. L'immobilité et le calme des traits décèlent une paix intérieure inaltérable. C'est bien là le doux frère qu'on ne vit jamais en colère, qui souriait à ceux qu'il réprimandait, qui ne détacha jamais sa pensée de la contemplation des *choses du Christ*, comme il disait, ajoutant que celui qui s'occupe de ces choses doit toujours être avec le Christ. Or, en effet, jamais il ne quitta ce divin compagnon : il prit pour tâche la manifestation des splendeurs du paradis, la révélation de la gloire de Dieu dont il avait l'intuition.

Ni les sujets de ses compositions, ni la pureté et la force de ses inspirations ne varièrent. Contrairement à ce qui arriva à la plupart de ses confrères, même les mieux doués, à ceux qui, comme lui, parvinrent à la vieillesse, il ne subit pas les défail-

lances que l'âge amène ; sous tous les rapports, les produits de son pinceau se ressemblent, du commencement de sa carrière jusqu'à la fin. D'où il suit que leur étude d'après l'ordre chronologique n'apporterait aucune lumière à ceux qui, comme nous, s'inquiètent presque exclusivement de la présence du beau dans une œuvre. Aussi les considérerons-nous d'après les affinités que la nature du sujet établit entre eux.

Les thèmes préférés par Fra Angelico sont particulièrement les épisodes douloureux de la Passion et la Transfiguration du Sauveur, les souffrances et la glorification de sa Mère. Les tableaux où il les a représentés sont dispersés dans les galeries et les églises de Florence ; le couvent de Saint-Marc en renferme le plus grand nombre.

De ce monument on a fait une galerie de peinture ; on l'appelle aujourd'hui le musée Saint-Marc. C'est le seul changement important qu'il ait subi. Ses formes architecturales et les peintures qui le décorent sont telles qu'elles ont toujours été. Il a conservé son aspect de monastère, ses cloîtres, ses salles voûtées, ses chapelles, ses longs corridors et ses étroites cellules. Il n'est plus habité ; le bruit des pas discrets de quelques touristes y trouble seul le silence. Mais ses murs sont animés et parlent. Grâce aux magnifiques illustrations de leurs parois et aux souvenirs qui se dégagent de partout, l'âme du visiteur s'y trouve transportée dans les hautes et sereines régions de la piété et de l'art.

Les cellules des humbles frères de Saint-Dominique occupent l'étage supérieur. Construites toutes sur le même modèle, elles n'offrent que la place strictement nécessaire pour contenir le pauvre mobilier d'un cénobite, un grabat, une table, une chaise et un prie-Dieu. On en a badigeonné l'intérieur à la chaux, ce qui lui donne un air de propreté et aussi d'austérité. Il est vide et nul autre objet ne s'y présente au yeux que, rompant la blancheur immaculée des murs, les fresques de Fra Angelico. Chaque cellule à la sienne. Mû par son inexprimable charité, le grand et bon religieux a voulu que chacun de ses frères eût sa petite image de dévotion.

Dans notre description de la belle œuvre, nous ne suivrons

pas l'ordre des cellules, qui se succèdent du numéro 1 au numéro 43. Nous trouvons plus intéressant et plus instructif de nous conformer à l'ordre chronologique des faits choisis comme sujets.

L'Annonciation (cellule numéro 3 et mur du corridor). — Conception originale que nous préférons à celle d'artistes venus plus tard, et plus savants que le peintre naïf du XVe siècle. Le lieu où se passe le mystère figure un cloître. En vérité, le cloître n'est-il pas pour un religieux le lieu par excellence et bien-aimé, le seul connu de lui, où se passent ses visions célestes et tous les actes de sa vie ? Nous retrouvons exprimés en ce tableau les sentiments que Dante prête à Gabriel et à Marie dans le bas-relief que son imagination a créé et dont il nous donne la description au chant Xe du *Purgatoire* : l'archange paraît si vivant, son attitude si suave et si éloquente qu'on jurerait qu'il dit : *Ave*, tandis que par sa physionomie, son maintien et son geste humbles et soumis, la jeune fille semble répondre : *Ecce ancilla Domini*.

La Nativité (cellule numéro 5). — La Vierge, saint Joseph, saint Pierre martyr et sainte Catherine d'Alexandrie adorent le divin nouveau-né couché à terre devant l'étable. Air séraphique de la jeune mère ; les traits de l'enfant décèlent l'intelligence d'un Dieu. On aperçoit, derrière le groupe, les bonnes têtes sympathiques de l'âne et du bœuf qui paraissent s'associer à la joie et à la vénération universelles.

La Présentation de Jésus au temple (cellule numéro 10). — Traduction par le pinceau du *Nunc dimittis*. La sainte allégresse qui anima le vieillard Siméon se manifeste clairement dans sa touchante action : il presse avec un amour respectueux le Rédempteur sur son cœur, et une joie infinie s'épanouit sur son visage.

Jésus dans le désert (cellule numéro 32). — Fra Angelico a choisi la scène qui suit celle de la tentation : *Angeli ministrabant ei*. Le pieux et délicat artiste n'a pas voulu peindre Satan.

La Cène (cellule numéro 35). — Au lieu de se conformer à la donnée ordinaire, de retracer le fait historique tel que les évangélistes le rapportent, et nous montrer le Sauveur, assis au

milieu de ses disciples, rompant le pain ou prononçant ces paroles : *L'un de vous me trahira*, l'Angelico s'est attaché au sens caché sous les dehors du saint repas : il nous transporte dans le lieu idéal où il aime à placer ses scènes religieuses, et représente le divin Maître administrant lui-même à chacun de ses disciples la nourriture eucharistique sous l'apparence qu'on lui a donnée depuis. L'acte n'est-il pas des plus émouvants et l'invention géniale ?

Le Christ au prétoire (cellule numéro 7). — Le doux Jésus honni, humilié, outragé ! Quel sujet de méditations douloureuses pour l'âme dévote, tendre, aimante de notre artiste ! Aussi quelle image sublime il a créée ! — Assis sur son trône d'ignominie, le Roi des Juifs tient d'une main le sceptre que par dérision on lui a donné, et, de l'autre, le calice d'amertume. Un bandeau couvre ses yeux. Sous le tissu transparent on distingue les paupières closes par la tristesse. La tête penchée sur la poitrine, le corps immobile, l'attitude noblement résignée révèlent le sentiment qu'éprouve l'innocente victime : ce n'est pas la colère légitime d'un Dieu lésé dans sa majesté, ni la honte, affection propre à la nature humaine ; c'est la douleur immense d'un père méconnu d'enfants ingrats qu'il aime et qu'il continuera d'aimer jusqu'à l'achèvement du sacrifice. Dans la peinture d'un fait aussi complexe, l'ingénieux artiste n'a pas introduit les nombreux personnages dont parle le récit évangélique. Il a rendu visibles les actes injurieux ou violents commis sur la personne du Sauveur en usant d'un procédé original, étrange et en même temps très efficace. Au lieu des bourreaux, il a peint dans son cadre, sous forme de signes allégoriques, les instruments qui ont servi à la violence ou à l'injure : une main souffletant, une main armée du fouet, une bouche lançant le crachat immonde. L'impression qu'éprouve le spectateur est des plus fortes ; quand il regarde ces objets profanateurs qui effleurent et menacent la face sacrée du Christ, et le Christ subissant l'outrage avec une impassibilité pleine de grandeur, il ressent la même émotion que s'il assistait à la scène réelle.

Jésus trahi par Judas (cellule numéro 33). — Regard du Maître pénétrant jusqu'au fond du cœur de l'ingrat disciple. Il exprime,

non pas l'indignation ou la colère, mais le regret et le doux reproche. Quel artiste jamais fut mieux inspiré ?

Portement de la croix (cellule numéro 28). — Fidèle à sa méthode et à ses principes, le peintre mystique « a tellement simplifié son sujet, il l'a tellement dégagé des liens terrestres qu'il n'a donné pour ainsi dire du fait et de la réalité qu'un pur symbole... Sur un fond de rochers et de hautes montagnes, le Christ s'avance, portant sa croix et suivi seulement de la Vierge. Au lieu de ployer sous le fardeau, il le porte légèrement et avec sérénité. Il se montre doux envers la douleur et plein de mansuétude vis-à-vis de la mort... Cette figure du Christ, avec ses traits angéliques, ses longs cheveux pendant le long des joues, ses mains virginales et ses pieds marqués déjà des sacrés stigmates, appartient tout entière à la poésie religieuse » (1).

Jésus en croix. — Nous voici arrivés à l'un des thèmes favoris du peintre dominicain. Au seul couvent de Saint-Marc il a reproduit au moins seize fois l'image de Jésus crucifié. Un ou deux personnages, rarement un plus grand nombre, se tiennent debout ou agenouillés au pied du gibet. De là, deux sortes de compositions : l'auteur a voulu peindre une image de dévotion ; c'est le cas pour les cellules, et souvent alors l'unique assistant est un saint de l'ordre ; ou bien il a visé plus haut, et nous avons affaire à une importante création.

Une fresque du cloître représente *Saint Dominique à genoux étreignant le bois sacré sur lequel Jésus expire.* Le regard du Fils de Dieu mourant s'abaisse sur son serviteur figurant l'humanité repentante et pénitente, qui de son côté lève les yeux vers lui. L'expression chez l'un et chez l'autre est telle que l'on croit entendre ce que, sans se parler, ils se disent : tandis que des paroles de componction montent vers le sommet de la croix, des paroles de miséricorde en descendent. Nous assistons à un colloque d'amour, et nous pensons alors à l'habitude du pieux artiste, qui ne peignait jamais l'image divine sans s'y être préparé par la prière, souvent par la communion, et dont le visage se couvrait de larmes pendant son travail. C'est cette

(1) M. GRUYER.

tendre émotion de son âme qu'il a communiquée à son père spirituel.

Le Crucifiement de la salle capitulaire est conçu d'une autre manière et dans un autre esprit. Cette grande composition renferme beaucoup de personnages de caractère différent, acteurs du fait historique : la Vierge, ses compagnes, les apôtres ; ou ses témoins par intuition : saints de la nouvelle Loi, fondateurs d'ordres monastiques, etc. Nul recours à la couleur locale : comme de coutume le drame se passe en un lieu indéterminé. Le corps blanc du Christ se détache nettement sur un fond d'azur assombri, et l'on est frappé par la vue de ces deux grands bras ouverts, geste dont on comprend soudain le sens mystérieux. Les yeux sont clos, ainsi que dans le sommeil ; les traits réguliers, expriment, avec la tristesse, la miséricorde et l'amour. C'est bien sous cette apparence que l'on se figure le doux Sauveur au moment d'expirer. Quant au pathétique, les critiques regardent le présent tableau comme un chef-d'œuvre de premier ordre. Rien de plus admirable sous ce rapport que le groupe des amis assemblés au pied de la croix, parmi lesquels on remarque la Mère de toutes les douleurs soutenue par saint Jean, Marie Madeleine et l'autre Marie. « Il ferait honneur aux maîtres qui occupent les sommets de l'art. » (1) Chacun des personnages qui composent l'assistance : saint Marc, saint Jean-Baptiste, saint Laurent, saint Dominique, saint Jérôme, saint Augustin, saint Bernard, saint Thomas d'Aquin, etc., est « animé du sentiment qui lui convient..., vit de la passion qui en a fait un saint... Beato Angelico... montre (à ses frères en religion) comment les saints ont aimé Dieu, et de quels regards il faut voir Jésus crucifié... C'est son âme et ce sont ses propres larmes (qu'il) a données à toutes les figures dont il a entouré le (2) » Rédempteur divin.

Le peintre admirable du Christ mourant nous montre, dans l'*Ensevelissement par les trois Maries*, le Christ mort, mais non pas tel que ses inhabiles prédécesseurs l'avaient imaginé. Les

(1) M. Blanc, *Histoire de la Renaissance en Italie*.
(2) M. Gruyer.

traits du Sauveur n'ont rien perdu de leur sérénité ; on sent que son cœur aimant s'est ranimé au doux toucher de mains pieuses. Un Caravage et ses émules eussent fait de cet épisode un drame lugubre, terrifiant, ou un mélodrame à grands effets ; notre artiste a conçu une scène intime dans laquelle s'échangent, sans être prononcées, des paroles d'amour et de vénération.

La Transfiguration (cellule numéro 6). — De l'avis des meilleurs juges, l'idée qui a inspiré ce tableau est une idée de génie. Le Christ, aux bras étendus en croix, que nous avons sous les yeux, est l'Homme-Dieu du Calvaire, et c'est une pensée admirable que de montrer aux disciples éblouis, renversés à terre, écrasés par sa splendeur, leur maître au sein d'une clarté surnaturelle, ayant repris son essence divine, mais tel qu'il sera après qu'on l'aura cloué sur le gibet d'ignominie ; de leur faire voir l'Homme de douleurs dans le Dieu éclatant de gloire.

Dans *la Résurrection*, le génie a également imprimé sa marque. L'invention s'y révèle aussi originale et aussi belle que dans les tableaux que nous venons de décrire. Son auteur n'a suivi ni les données traditionnelles ni exactement le récit évangélique. Il a exclu, comme témoins du miracle, les soldats gardiens du tombeau, et n'a conservé que les saintes femmes. La nature du sentiment, la tendresse, dont il voulait animer ses personnages, explique ce choix. Une de ces fidèles amies, penchée sur le sépulcre, voile ses yeux éblouis par la lumière qui en émane. La Vierge ne manifeste ni étonnement ni joie, mais du regret ; il lui eût été doux de contempler encore une fois ici-bas les traits de son Fils. Ses deux autres compagnes s'associent à son émotion, mais, plus attentives aux paroles de l'ange, elles laissent voir leur émerveillement. Cet ange, Fra Angelico l'a fait descendre du paradis. Quant au Christ ressuscité, isolé dans une *mandorla*, c'est le Christ du Prétoire : il a gardé et emporté, pour s'en parer dans son triomphe, son sceptre de roseau, idée pleine de grandeur ; seulement l'ignominieux bandeau ne couvre plus ses yeux, qu'il ne baisse plus avec tristesse vers la terre, mais qu'il lève vers son éternel royaume.

La légende sacrée a son épilogue au ciel, où l'artiste nous

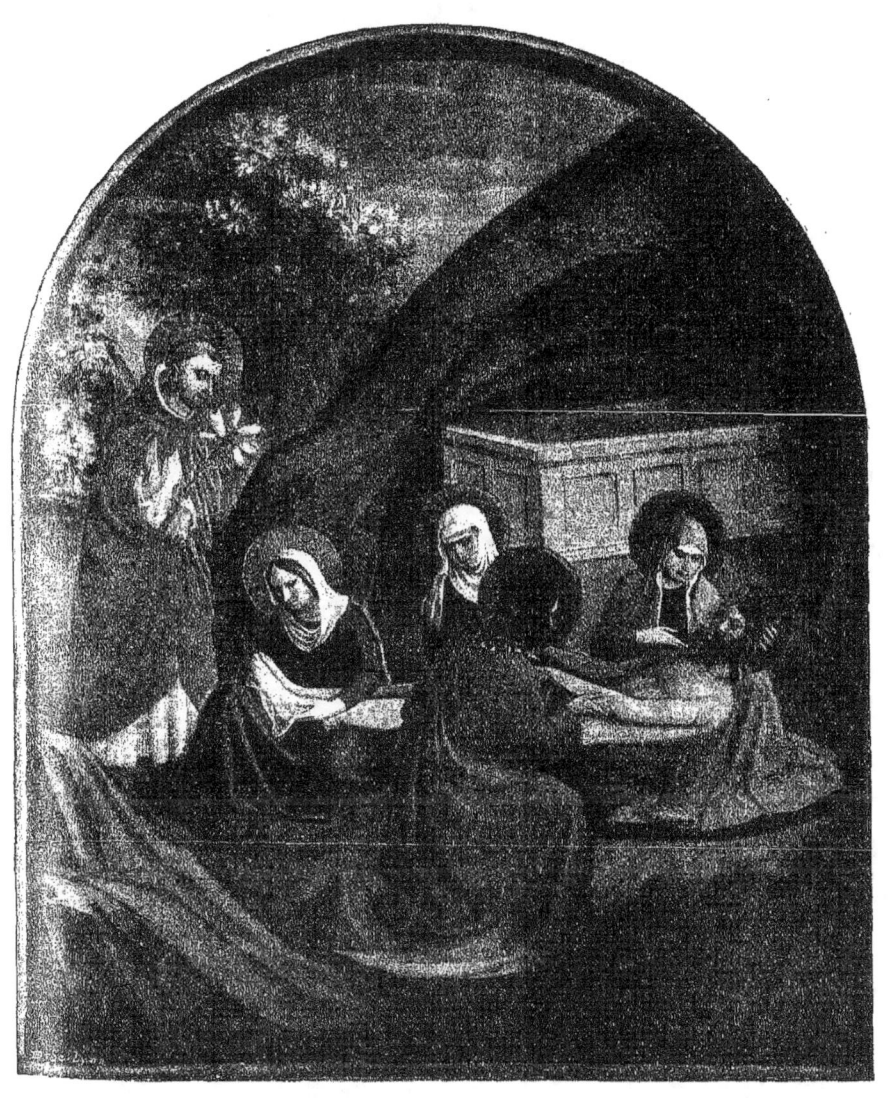

ENSEVELISSEMENT DU CHRIST (FRA ANGELICO)

transporte : il nous y fait assister à un spectacle plus merveilleux encore, peut-être, que les précédents, au *Couronnement de la Vierge par son Fils.* Toujours la même intuition des *Cose di Christo ;* en vérité, un séraphin n'eût pas mieux révélé le divin mystère.

Nous avons devant les yeux non pas une fresque, mais un tableau de chevalet précieusement conservé aux Offices. — Pour théâtre, une région indéterminée du ciel, sans décor qui rappelle la terre, région lumineuse consistant en un firmament d'or au sein duquel flottent des nuages d'azur. Dans le haut, les anges forment deux groupes. Vêtus d'une robe tombante, aux plis harmonieux et semée de fleurs d'or, parés de leurs grands ailes irisées, le front couronné de roses, les uns exécutent une ronde joyeuse, les autres chantent, ou sonnent de la trompette, ou jouent de la viole ; on suit le rythme de leurs danses virginales, on croit entendre leur musique mélodieuse. Au-dessous de ce chœur descendent deux guirlandes de fleurs célestes composées de saints et de saintes. Le ravissement transfigure la face de ces élus, et le spectateur jouit vraiment de la splendide vision que Dante a décrite : « « *Les deux cours célestes m'apparurent... Ce royaume en paix et en joie, formé d'un peuple nombreux, ancien et nouveau, avait son visage et son amour tournés vers un seul objet.* »

L'objet unique qui attire ici tous les regards et tous les désirs, c'est le groupe divin. Le Christ, vêtu d'une tunique rouge et d'un manteau blanc, la Vierge, vêtue d'habits bleus, couleurs emblématiques, apparaissent sur un fond éclatant de rayons d'or. La Mère n'est pas prosternée aux genoux de son Fils ; elle siège à côté de lui, assise non sur un trône, œuvre des hommes, mais sur des nuages, œuvre de Dieu, et sa couronne, pas plus que celle de son Fils, n'est semblable à une grossière couronne terrestre : elle se compose d'un nimbe céleste aux cercles et aux ornements symboliques, à la signification mystérieuse, décoré de pierreries inconnues à la terre; le Christ y porte la main pour l'embellir d'un dernier joyau plus précieux encore. Et la reine glorieuse ne baisse pas timidement les yeux, elle les fixe tendrement sur ceux de l'Homme-Dieu, qui lui répond avec la même

expression d'amour. Pour peindre si bien cette scène, il a fallu en vérité que le bon moine, comme le disait Michel-Ange, ait visité le paradis et y ait pris ses modèles.

La suite des idées nous amène à parler du type de Madone créé par l'Angelico. Nous avons vu qu'il représente successivement les principaux actes de sa vie et l'accompagne jusqu'au ciel. Naturellement il varie sa figure selon les temps et les circonstances, mais il lui attribue toujours le caractère que signale Vasari : « La Madone inspire la dévotion à qui la regarde, par sa simplicité, » c'est-à-dire par sa candeur sainte. Il s'est plu à multiplier l'image de la Vierge Mère. Le sentiment qu'il lui prête le plus ordinairement, c'est un amour infini pour son Fils, amour dont l'excès déborde et se répand sur les personnages qui l'entourent, sur l'humanité entière. Parfois on remarque chez elle la prescience de l'avenir, l'avant-goût amer des angoisses du Calvaire, état d'âme qu'indiquent le voile de tristesse qui couvre le visage, la douce inclinaison de la tête vers le petit enfant bien-aimé, le regard de tendresse mêlée d'inquiétude qui ne peut se détacher de lui. Mais le grand artiste, quand il peint Notre-Dame assistant aux scènes déchirantes de la Passion, sait rendre sa douleur avec un tact parfait : il évite de présenter aux yeux l'image disgracieuse d'une femme qui tombe en pamoison, le visage empreint d'une pâleur livide, ou qui se livre à une gesticulation exagérée et mal séante ; l'émotion que manifeste la sainte Mère paraît aussi discrète extérieurement que forte intérieurement. Sa piété éclairée a toujours guidé dans la bonne voie l'intelligent artiste. Quant à la Vierge triomphante, on n'aperçoit plus rien chez elle de ce qui a agité son âme sur la terre ; les sentiments douloureux, les souffrances morales sont oubliés ; il n'y a place désormais dans son cœur que pour l'allégresse. L'amour est l'affection commune à ses deux existences. Au paradis il s'exalte et devient un éternel ravissement dont le bienheureux a su nous donner la vision réelle.

Il nous reste à parler du *Jugement dernier* (Académie des Beaux-Arts), véritable miniature composée de figurines. L'ordonnance en est symétrique, suivant l'ancien mode, et les personnages se divisent en sept groupes principaux : trois forment *la*

Cour céleste, les quatre autres représentent *les Élus* et *le Paradis*, *les Réprouvés* et *l'Enfer*.

Le Christ trône, plein de majesté. Avec l'air de doux reproche que nous lui avons vu sur la terre, il montre aux hommes ses mains percées. A la tête des saints de l'Ancien et du Nouveau Testament, on voit la Mère du souverain Juge, dans l'attitude de *la Vierge du Couronnement*, mais son visage exprime la pitié au lieu de la joie. Nul appareil formidable en cette première partie : la terreur ne règne pas dans les régions sereines réservées au bonheur éternel.

On chercherait en vain, à la partie inférieure, l'impressionnant spectacle des morts sortant de leurs sépulcres et reprenant leurs chairs. Les tombeaux, disposés sur deux rangs parallèles, au centre de la composition, sont vides : simple élément pittoresque, ils servent de ligne de démarcation entre les bons et les méchants. L'âme innocente de notre artiste était incapable de comprendre le mal et de le peindre. Nous ne serons donc pas surpris qu'il n'ait rendu ni la cruauté des démons, ni la perversité des damnés ; qu'il n'ait pas caractérisé chaque vice ni fait sentir l'intensité et les nuances diverses du désespoir. Il a reproduit dans son *Enfer* les cercles dantesques ; mais le poète l'a mieux inspiré dans la peinture du *Paradis*. Là « se trouve concentrée presque toute la poésie du tableau. Toutes ces têtes tendues avec amour vers le Rédempteur..., toutes ces effusions de joyeuse tendresse entre les anges gardiens et les justes, cette danse mystique des uns et des autres sur un gazon émaillé de fleurs, cette légère flamme sur le front des uns, ces roses rouges et blanches sur la tête des autres, la ténuité croissante de leurs corps sveltes et lumineux en approchant de la Jérusalem céleste dans laquelle ils s'élancent deux à deux, en se tenant par la main, tout cela jette d'abord le spectateur dans une sorte d'ébahissement dont il faut qu'il revienne avant de pouvoir analyser tant de beautés, si toutefois des beautés de cet ordre peuvent se prêter à l'analyse » (1).

La contemplation des œuvres florentines de Fra Angelico nous

(1) Rio.

a révélé l'excellence de son talent. De ses imperfections nous ne parlerons pas. Résolu à ne pas étudier le modèle nu, rien d'étonnant qu'il se soit attaché à l'expression plutôt qu'à la forme. Toutefois, s'il ne posséda pas la connaisance du corps humain, il prouva que celle de la nature ne lui était pas étrangère ; il observa les réalités, à l'exemple de Giotto, avec la simplicité d'un esprit candide, mais avec goût.

Le mérite toujours égal de ses innombrables productions est le second caractère propre à l'Angelico : « Le bon moine conserva jusqu'à l'extrême vieillesse la fraîcheur de sa piété enfantine et l'enchantement de ses extases juvéniles... L'idéal de son printemps resta l'idéal de son automne. » (1) Un troisième caractère, le plus important, consiste dans la supériorité de cet idéal. Cette supériorité, nous avons essayé de la définir dans la brève étude que nous venons de faire des principales créations de celui qu'on a nommé le *peintre Séraphique*.

III. PREMIÈRE GÉNÉRATION DES QUATTROCENTISTES

Masolino — Masaccio — Filippo Lippi.

Pendant que frère Jean de Fiesole, plongé dans le recueillement, transformait en vérités ses rêves mystiques, d'autres artistes cherchaient l'inspiration dans un ordre de choses moins sublime. Les novateurs dont nous avons parlé plus haut ont fait leur apparition et suivent les lettrés dans leur retour au classicisme antique : ils demandent à la réalité leurs moyens d'expression. Une grande découverte favorise leurs desseins en leur procurant un procédé plus avantageux que le procédé ordinaire : désormais, la peinture à l'huile remplacera, en grande partie du moins, la peinture *a tempera* et la fresque.

Toutefois, ce fut encore dans la fresque que se signalèrent les

(1) M. Lafenestre.

deux excellents praticiens Masolino et Masaccio, qui marchent à la tête de la nouvelle génération.

Si *Masolino da Panicale* (1383-1440) acccentua franchement l'imitation de la nature, il garda le souvenir des imaginations poétiques et religieuses de Fra Angelico. On peut le constater à Florence. Santa Maria del Carmine, église de carmélites située sur la rive gauche de l'Arno, renferme une chapelle renommée dans les annales de l'art. Les fresques qui la décorent, autant que celles de Pise, d'Assise, de Sainte-Marie-Nouvelle, attirèrent les jeunes peintres de la Renaisssance désireux de s'instruire. Trois artistes y ont coopéré : Masolino, Masaccio et Filippino Lippi. Les noms des deux premiers se trouvent déjà associés dans notre mémoire à propos des fresques de Saint-Clément de Rome. Les mêmes noms sont également unis, d'une manière indissoluble, au sujet de la décoration de la chapelle Brancacci. La critique, longtemps incertaine, a su enfin déterminer la part de l'un et de l'autre collaborateur. Nous ne décrirons pas les sujets traités par Masolino ; nous nous bornerons à formuler, d'après Vasari, un jugement sommaire sur ce peintre. « Il donna de la majesté aux figures ; il les vêtit de draperies souples et élégamment plissées. Il conçut mieux ses têtes que ses prédécesseurs. Il comprit mieux le jeu des ombres et des lumières. Il sut mettre de la douceur dans le coloris et fondre les couleurs. Son dessin se distingue par son relief et sa vigueur. »

Ainsi qu'on le voit en mettant en regard l'une de l'autre la date de sa naissance, 1401, et celle de sa mort, 1428, *Masaccio* disparut à la fleur de l'âge et dans la fleur aussi de son talent. Il succomba à un mal subit, mystérieux. L'auteur de la *Vie des peintres* laisse entendre que l'envie ne fut pas étrangère à cette fin prématurée : « Il ne manqua pas de gens, écrit Vasari, qui soupçonnèrent un empoisonnement plutôt que tout autre accident. » Le cas ne serait pas surprenant, car le génie précoce et supérieur du jeune artiste dut, selon la règle, faire éclore de nombreuses haines autour de lui. Il possédait, en effet, les vertus multiples d'un peintre parfait, d'un Raphaël, par exemple. Elles n'atteignirent pas, elles ne pouvaient l'atteindre, leur complet

développement, et néanmoins leur excellence excite l'admiration de quiconque s'occupe de l'art et considère ce qu'il était quand Masaccio parut. Certes, Giotto jadis, Fra Angelico, Masolino plus tard, avaient indiqué : les deux premiers, le véritable idéal esthétique; le troisième, le véritable idéal plastique ; mais Masaccio acheva ce qu'ils n'avaient qu'ébauché. Rien ne serait donc plus facile que de formuler le jugement sur son œuvre : comme on fait à l'égard de celui de Raphaël à qui on l'a comparé, il suffirait de prononcer le mot de *perfection ;* perfection non absolue, mais grande, plus grande que l'époque et les circonstances ne semblaient le permettre. Il nous paraît bon toutefois de fonder notre jugement sur quelques considérations fournies par l'examen des peintures, en trop petit nombre malheureusement, que le maître a laissées.

Le biographe arétin nous apprend de quel principe partit Masaccio et vers quel but il marcha : « La peinture, croyait-il, n'est qu'une imitation, à l'aide du dessin et des couleurs, des choses naturelles vivantes; l'artiste doit absolument procéder comme la nature elle-même quand elle produit ces choses, simplement. » Cela signifie, à notre avis, que l'artiste doit aborder l'étude de la nature après avoir écarté de son souvenir toute donnée traditionnelle ou préconçue, conformément à la méthode scientifique; regarder alors la nature et la voir telle qu'elle est réellement, dans sa beauté ingénue et vraie; puis la reproduire avec indépendance sans viser à la copier. C'est ce qu'a fait Masaccio.

Il s'aida en outre des leçons que lui donnèrent les grands sculpteurs de son temps, Brunelleschi et Donato. Il en tira les fruits qu'un peintre peut recueillir à une pareille école : la connaissance des belles formes humaines, des nobles attitudes, des fières allures, des élégantes draperies ; la science du relief, du modelé, des raccourcis, de la perspective, et l'art de donner de la vie à des figures; après quoi il alla achever son instruction à Rome.

Il reprit donc toutes les améliorations rêvées par Masolino et les porta à un plus haut degré de perfection. On le constate à la chapelle Brancacci où il continua l'*Histoire de saint Pierre,*

que lui non plus n'acheva pas. Le visiteur y remarque sur-le-champ les progrès de la science anatomique et de l'art dramatique, ainsi que ces qualités presque toutes nouvelles, l'ampleur du style, la finesse du modelé, la noblesse et parfois la majesté des attitudes et des mouvements, la variété des physionomies, l'habile emploi de la lumière, la beauté idéale de la figure du Christ, la grandeur des scènes mystiques et même la vive peinture du surnaturel.

Combien est inférieur ce que Filippino Lippi a ajouté, un demi-siècle après, à cette œuvre incomparable ! Il a complété la *Légende de saint Pierre et de saint Paul*. Mais les qualités gracieuses du spirituel, brillant et frivole artiste, ainsi que l'appelle M. Müntz, « n'étaient pas de mise dans un sujet si sérieux, et ses costumes arbitraires, et souvent de mauvais goût, figurent bien mal à côté de la simplicité grandiose et des plis si bien entendus qu'on remarque dans les draperies de Masaccio. La différence est encore plus frappante dans les types et les caractères des personnages. » (1).

Masaccio ne vécut pas assez pour montrer tout ce dont il était capable. Ce qu'il nous a laissé n'est, en quelque sorte, que l'essai d'un apprenti de génie, essai supérieur aux ouvrages achevés du plus grand nombre de ses contemporains, et même de beaucoup de ses successeurs. On comprend qu'un artiste favorisé de dons aussi précieux soit devenu un chef d'école, un chef d'école posthume. Il peut revendiquer pour ses élèves les sculpteurs et les peintres les plus célèbres du xve et du xvie siècle. Comme à la plupart des grands hommes, la gloire ne vint au pauvre Masaccio que lorsqu'il ne fut plus là pour en jouir. Incompris de ses contemporains et toujours besogneux, il ne connut guère de jours heureux durant sa courte vie.

Fra Filippo Lippi (1406-1469). — La vie de ce moine dévoyé, sorti de son couvent pour donner libre cours à ses passions, ne fut qu'un scandale perpétuel. Disons, à sa décharge, que, selon les apparences, on lui imposa sa vocation. Orphelin peu d'années

(1. Rio.

après sa naissance, la tante qui l'élevait, à bout de ressources, le remit à l'âge de huit ans entre les mains des pères carmélites. Ces bons religieux se chargèrent de son éducation. Mais, peu docile aux leçons de ses maîtres, il montra la plus grande aversion pour les sciences et pour les lettres, qu'il n'aima jamais. En revanche, il manifesta de bonne heure les plus heureuses dispositions pour le dessin.

Filippo Lippi accentua fortement le naturalisme de Masaccio. Ses ouvrages prouvent d'une manière éclatante l'action du moral sur les productions de l'intelligence : réfléchissant ses pensées habituelles, ils forment contraste avec ceux de l'Angelico, quant au concept. L'indépendance et la science se remarquent en ses créations, mais aussi l'amour de ce qui flatte les sens : belles chairs, physionomies joyeuses, accessoires et détails gracieux, coloris brillant. Il ne peignait que des sujets religieux, qu'il composait sans foi, ou l'imagination pleine d'idées plus que profanes. Aussi l'inspiration vraiment chrétienne lui manqua-t-elle. Et pourtant les produits de son pinceau fécond furent et sont encore très recherchés ; et même certains amateurs presque exclusifs de l'idéalisme les apprécient. A quoi attribuer ce phénomène ? Selon Rio, à une fascination qui fait prendre, à première vue, ses compositions pour des compositions mystiques dans le genre de celles de Fra Angelico. Ce n'est qu'après avoir examiné de près l'expression des figures qu'on est désabusé.

Le type favori de ce sensualiste, chose extraordinaire, c'était la Madone, cet exemple de pureté parfaite. Or, si l'on en croit son biographe, il peignait, sous les traits de la Vierge, ceux d'une certaine Lucrezia Buti qui toujours lui servit de modèle. Rien donc non seulement de divin, mais même de religieux dans *la Vierge du palais Pitti*, belle jeune femme au teint pâle, à la bouche mignonne, à la blonde chevelure enveloppée dans un léger voile de dentelle. Personne, je pense, n'oserait revendiquer pour elle le titre d'image de dévotion ; ni pour *la Vierge des Offices*, dont deux anges à l'air mutin soutiennent l'Enfant, composition qui tend à la mignardise. On ne peut également voir autre chose, dans *la Vierge du couronnement* (Académie), qu'une jeune épousée animée d'une joie naïve et discrète.

Le type se relève dans le tableau de la même galerie, *la Vierge adorant l'enfant Jésus*, et dans celui qu'on désigne sous le nom de *la Nativité*. Sommes-nous le jouet de l'illusion dont nous avons parlé ? Nous retrouvons ici la blonde créature, aux traits suaves, que nous venons de voir, mais son attitude et ses sentiments nous semblent sincèrement pieux. Quoi qu'il en soit, il ne convient pas d'apprécier la valeur d'une conception d'après deux ou trois spécimens ; il faut la considérer dans l'œuvre entière. Or, le jugement qui résulte d'un tel examen, rendu par des appréciateurs compétents, ne diffère guère de celui que nous avons brièvement formulé. Si, en thèse générale, Filippo Lippi mérite des éloges pour avoir observé la nature, ajouté de l'harmonie aux compositions, donné plus d'importance à la beauté du coloris et des accessoires, surtout des architectures et des paysages, accentué l'individualité et la variété des physionomies, augmenté la puissance de la vie intérieure chez les figures, on doit le blâmer d'avoir dépravé les types saints. Ses anges ne sont que de gracieux et joyeux espiègles, son Enfant Jésus manque d'idéal, ses Madones ne peuvent plaire qu'à des intelligences profanes ou à des âmes religieuses trompées.

IV. *DEUXIÈME GÉNÉRATION DES QUATTROCENTISTES*

1er groupe : **Benozzo Gozzoli et Cosimo Rosselli**. — 2e groupe : les **Pollajuoli** ; **Verocchio** ; **Lorenzo di Credi**. — 3e groupe : **Botticelli** ; **Filippino Lippi** ; **Ghirlandajo**.

Vers le milieu du xve siècle, l'esprit nouveau a pénétré partout en Italie. Il domine principalement à Florence, grâce à l'influence des Médicis. Une nouvelle génération de naturalistes apparaît. Elle est si nombreuse qu'on ne peut en nommer que les principaux représentants. On les divise en trois groupes.

Les uns se rattachent aux maîtres anciens, aux précurseurs : tels sont *Benozzo Gozzoli* et *Cosimo Rosselli*. Nous avons admiré à Pise les gracieuses idylles, les épopées guerrières, les drames

pathétiques que le premier a empruntés à la Bible et transportés sur les murs du Campo Santo. Nous avons à contempler, à Florence, la décoration de la chapelle du palais des Médicis. Elle trahit le goût de ces princes et nous permet de constater de nouveau le caractère essentiel du talent de Benozzo, son amour de la nature et des réalités, amour qui éclate dans le beau paysage au sein duquel il déroule *la Procession des Rois mages*; le soin avec lequel il a traité les nombreux accessoires, animaux et végétaux, mêlés à ce paysage, le manifeste également. Cette procession n'était qu'un prétexte pour exposer aux regards éblouis des Florentins la grandeur de la famille appelée à les commander; elle n'a rien de commun avec le fait évangélique, et même elle n'a rien de religieux. On y voit, il est vrai, de nombreux anges; mais s'ils ont quitté le ciel, c'est pour rivaliser, par leurs robes aux couleurs brillantes, leurs ailes aux plumes irisées, chatoyantes, leurs auréoles d'or, avec les personnages terrestres vêtus de riches costumes. Ils contribuent à l'embellissement de la magnifique fête mondaine, et lui apportent en même temps l'acquiescement divin. Les uns, rangés en files étagées et serrées, chantent des cantiques d'allégresse; d'autres, agenouillés, les mains jointes ou les bras croisés, ont pris l'attitude fervente de jeunes communiants; d'autres, enfin, errent au milieu de charmantes campagnes, cueillant des fleurs. Les rois chevauchent séparément, entourés chacun de son cortège de gentilshommes, de soldats et de valets, pendant que des seigneurs détachés de leur suite se livrent à la chasse et galopent à travers les sites agrestes peints dans les lointains. On devine que toutes les figures sont des portraits. Le peintre favori des Médicis n'a pas manqué de distribuer à ses protecteurs les principaux rôles et de représenter la cour de Piero di Cosimo. A ce point de vue, sa composition nous offre une page historique intéressante.

Dans notre visite à la chapelle Sixtine, nous avons constaté la médiocrité du talent de Cosimo Rosselli, l'un de ses décorateurs. Nous n'ajouterons rien à ce que nous en avons dit. Le jugement à porter sur Cosimo tient tout en ces quelques mots de

M. Müntz : « C'était un éclectique qui prenait son bien où il le trouvait, ou plutôt qui appauvrissait, en essayant de se les assimiler, les découvertes des autres. »

Un second groupe d'artistes s'occupa plus spécialement de la technique. « Ne faisant de peinture murale que par exception, ils consacrèrent leurs efforts à rechercher, dans la peinture de chevalet, l'amélioration des procédés à l'imitation des Flamands, et l'exactitude du rendu à l'imitation des sculpteurs. C'est chez eux qu'on poursuit avec opiniâtreté l'étude de l'anatomie, de la perspective, du clair-obscur... Tous les tableaux... sentent parfois le labeur dont ils sont le fruit ; d'ordinaire l'aspect en est sévère, le dessin tranchant, le modelé âpre, la couleur aigre, mais l'accent incisif n'y manque presque jamais, non plus que l'observation pénétrante ni l'expression convaincue et profonde. » (1) Parmi ces travailleurs, nommons *Pesellino*, peintre d'animaux ; *Baldovinetti*, qui étudia la chimie des couleurs et s'appliqua à faire ressortir les menus détails des paysages ; les deux *Pollajuoli*, *Antonio* et *Piero*, qui se préoccupèrent par-dessus tout des formes anatomiques et de l'énergie des mouvements ; *Andrea Verocchio*, orfèvre et sculpteur comme les précédents. « En sculpture et en peinture, rapporte Vasari, la manière de Verocchio fut quelque peu dure et crue, comme est celle qu'un artiste acquiert par une application infinie plutôt que grâce à un don et à une aptitude naturels. » Nous ferons plus tard connaissance avec le sculpteur, qui l'emporte de beaucoup sur le peintre. Le principal titre de gloire du peintre, je crois, c'est d'avoir eu pour disciples Lorenzo di Credi, le Pérugin et Léonard de Vinci.

On classe *Lorenzo di Credi* parmi les peintres de deuxième, si ce n'est de troisième ordre. A considérer la valeur de ceux qui, dans l'illustre phalange, brillent au premier rang, c'est un titre éminent encore que de venir immédiatement après eux. Mais Lorenzo mérite d'être distingué pour l'excellence de son

(1) M. Lafenestre.

idéal. Il ne traita que des sujets mystiques. Sa piété le détermina à ce choix, ainsi qu'une autre cause non moins puissante, son enthousiasme pour les doctrines de Savonarole. Il se montra l'un des membres les plus ardents de ce que l'adulateur des Médicis, Georges Vasari, appelle *la secte de Fra Girolamo de Ferrare*. Car, à l'époque où nous sommes, Savonarole a fait son apparition ; sa voix sévère s'est fait entendre, rappelant Florence à la pratique des anciennes mœurs, des vertus chrétiennes et au patriotisme. Dans son zèle il n'oublia pas les artistes, prédicateurs eux aussi, qui s'adressent aux yeux, mais dont l'influence sur les âmes est non moins puissante et plus durable que celle des prédicateurs qui s'adressent aux oreilles. « Vos notions, leur disait-il, sont empreintes du plus grossier matérialisme... La beauté, c'est la transfiguration, c'est la lumière. Donc c'est par delà les objets visibles qu'il faut chercher la beauté suprême dans son essence... Plus les créatures participent et approchent de la beauté de Dieu, plus elles sont belles, » etc. Ne croirait-on pas entendre Platon dissertant avec ses disciples ? Ces conseils portèrent leurs fruits.

Aussi docile qu'un peintre plus renommé, Fra Bartolomeo, Lorenzo di Credi brûla de ses propres mains, sur le bûcher allumé par l'exalté novateur, les quelques tableaux profanes qu'il avait peints, et se voua désormais au culte exclusif des images de dévotion. Il prit dans la vie du Christ et de sa Mère les faits les mieux en rapport avec les penchants de son âme pacifique et tendre, les douces scènes d'amour et de vénération, principalement celle de *la Vierge adorant l'Enfant divin*. Nous en avons admiré un magnifique exemplaire à la galerie Borghèse ; nous en retrouvons, à l'Académie des Beaux-Arts, deux autres non moins remarquables.

La conception est la même dans les trois tableaux. A Rome et à Florence, l'action se passe au sein d'un charmant paysage. La science de la perspective aérienne et de la lumière a progressé depuis les vieux primitifs, et des éléments pittoresques du plus bel effet, empruntés à la nature vraie, ont remplacé les décors fantastiques des anciens temps. Peu d'acteurs, mais des acteurs choisis. Dans *la Nativité* proprement dite, saint Joseph et deux

anges; dans *l'Adoration des bergers*, quatre anges et trois pasteurs sont les seuls témoins du drame mystique. De ces deux compositions, comme de la composition Borghèse, se dégage un charme pénétrant. Il est dû à la grâce des détails, à la beauté des figurants et à la délicatesse exquise des sentiments exprimés. Nous assistons à une véritable symphonie dans laquelle la nature des objets et leur langage sont en accord parfait.

Trois peintres de race, praticiens habiles et penseurs profonds, Sandro Botticelli, Filippino Lippi, Domenico Ghirlandajo, closent brillamment les trois générations qui illustrèrent le Quattrocento.

Botticelli (1447-1518) forma son talent à des écoles bien différentes, pour ne pas dire à des écoles contraires, et ce talent paraît aussi bizarre dans sa nature que l'était le caractère de l'artiste, si l'on en croit son biographe. Après avoir fait ses premières études chez un orfèvre, il passa sous la direction de Filippo Lippi. Plus tard, il prit pour maître Dante, et s'enthousiasma de son poème dont il interpréta un grand nombre d'épisodes. Cette austère occupation ne l'empêcha pas d'être fortement attiré par les imaginations païennes, imaginations gracieuses et poétiques, mais sensuelles. Enfin, ce qui achève le contraste, les prédications de Jérôme Savonarole le touchèrent profondément, et il ressentit pour cet homme extraordinaire la passion ardente qu'il avait éprouvée pour l'Alighieri ; ce fut un des *piagnoni* les plus obstinés. L'agitation et la versatilité qu'il manifesta dès l'enfance, défauts que l'âge n'atténua pas, se retrouvent dans son œuvre. On y découvre également l'influence de ses divers inspirateurs. Il cultiva le symbolisme de Dante, mais il l'appliqua à la représentation de sujets profanes. Epris des choses de l'antiquité, il peignit pour les Médicis *Vénus et les Grâces*. Avec la même candeur, la même conviction naïve, il donna à ses Madones les formes suaves de la déesse de Cypre. On trouve donc en ses créations un singulier et piquant mélange de profane et de sacré, de sensualisme païen et de mysticisme chrétien.

Parmi les imitations de l'antique, voici d'abord la *Vénus des*

Offices. — L'Anadyomène vient de sortir du sein des eaux à la surface desquelles elle vogue, portée sur une conque. Le ciel et la mer sourient à leur fille ; les flots la bercent avec bonheur ; les zéphyrs joyeux la caressent de leur souffle ; une pluie de fleurs tombe des hauteurs célestes autour d'elle. Debout sur son esquif léger, n'ayant pour toute parure que les longues tresses de sa chevelure virginale, elle aborde au rivage où une Heure, à la robe diaprée de fleurs, « l'accueille avec joie et s'apprête à l'envelopper de vêtements immortels » (1). Ses formes n'ont pas la perfection à peu près absolue qu'on admire chez les déesses de Raphaël, ni la scène, dans son ensemble, n'égale en grâce les scènes mythologiques du Guide ou de l'Albane ; mais, par contre, la chaste imagination de l'artiste a su éviter un écueil redoutable : rien ne choque en sa Vénus.

Botticelli a été heureusement inspiré quand il a reproduit le tableau d'Apelle, *la Calomnie*, tel que Lucien le décrit. On regarde cette œuvre savante comme un des joyaux de la galerie des Offices. Lucien nous apprend quelles raisons décidèrent Apelle, non pas l'émule de Zeuxis, mais un autre Apelle, né à Colophon, inférieur au premier et qui vivait plus tard, à composer ce tableau : ce fut le désir de faire connaître à la postérité l'action déloyale d'un confrère qui avait essayé de le perdre auprès du roi Ptolémée. Voici l'imitation de Botticelli ; nous empruntons en partie à l'écrivain grec les termes dont nous nous servons pour la décrire.

A droite, on voit assis un homme dont les longues oreilles rappellent le roi Midas : claire allusion à la sotte crédulité de Ptolémée. Deux femmes l'assiègent. Penchées sur lui, elles lui parlent bas toutes deux à la fois : intention comique. Lucien les nomme l'Ignorance et la Suspicion. Cependant s'avance vers le juge une femme d'une beauté merveilleuse, mais la face enflammée : l'indignation l'anime. D'une main elle brandit une torche allumée, et de l'autre traîne par les cheveux un homme dépouillé de ses vêtements. Le malheureux lève les mains au ciel et atteste les dieux. Un autre homme maigre, pâle, au regard

(1) Homère, *Hymne à Vénus*.

incisif, d'aspect hideux, la conduit. C'est assurément l'image de l'envieux Antiphile, le dénonciateur d'Apelle. Enfin, derrière le groupe, marche comme à regret une quatrième femme en habits de deuil ; elle détourne la tête pour cacher ses larmes et, pleine de honte, symbole du remords tardif, regarde la Vérité, qui vient à sa suite.

Le peintre florentin a exactement rendu l'idée du peintre grec. Pour donner à son imitation plus de réalité, il l'a ornée d'un décor architectural, marbre et or, agréable à l'œil et dont s'exhale un parfum d'antiquité. Ce parfum d'antiquité, ses figures le dégagent-elles aussi? On en loue le dessin, bien que les formes soient anguleuses et les draperies tourmentées. On en loue aussi l'animation, l'expression individuelle et le groupement. Et pourtant ce tableau nous laisse froid. Cela tient à son caractère exclusivement allégorique. Remarquons que la Vérité, c'est, formes et attitude, la Vénus Anadyomène. Du même type, Botticelli a fait une Madone.

Sa Madone, nous l'avons entrevue à Rome. Ce qui en est resté dans notre souvenir, c'est son expression de mère attristée. Nous n'avons plus affaire aux mères heureuses de Lorenzo di Credi. Les Vierges de Botticelli ne sourient jamais à leur Enfant, et jamais leur Enfant ne leur sourit. Les sentiments qui dominent chez le couple divin sont, d'une part, l'acceptation, l'amour du sacrifice ; de l'autre, le pressentiment douloureux de l'avenir. « La tristesse produite par ce pressentiment revêt des caractères très divers, depuis la mélancolie presque imperceptible qui voile le regard, jusqu'à l'angoisse qui l'affaisse ou l'étreint. » (1) Nous citerons comme exemple *la Madone de l'Académie*. C'est pourtant une Madone triomphante, assise sur un trône ; mais, au lieu de chanter sa gloire, les anges lui présentent la couronne d'épines et les clous. On devine quelle vive émotion la saisit à cette vue. Le même émouvant contraste se retrouve dans le chef-d'œuvre du genre, *la Vierge des Offices*, dite au *Magnificat*. Le petit cadre rond mis à la mode par Botticelli contient la Vierge, l'Enfant Jésus et cinq anges. Son étroi-

(1) Rio.

tesse concourt à la beauté de la scène. Rien de charmant comme l'ensemble formé par ces têtes enfantines ou juvéniles, les unes animées par l'allégresse ou l'extase, les autres par des pensées divines ou saintement humaines. Leurs expressions différentes se font mutuellement ressortir. — Pendant que deux anges tiennent une couronne suspendue sur sa tête, la Vierge Marie, doucement inclinée, trempe une plume dans l'encrier que tient un de ses serviteurs célestes; un autre lui présente un livre ouvert. Que signifie ce geste? La Vierge vient d'écrire sur la page du livre le cantique du *Magnificat* et s'est arrêtée à ces mots : *Ecce beatam me dicent omnes generationes*. Va-t-elle achever l'hymne d'allégresse ? A la langueur du mouvement de son bras, et surtout à l'expression de son visage, on devine qu'elle n'en a pas le courage. Les paroles qu'elle écrit diffèrent trop des tristes pensées qui ont envahi son âme. Ne voilà-t-il pas une idée admirable, plus humaine, si l'on veut, que divine; mais sa grandeur la rapproche du divin. Ajoutons que le divin ne manque pas à la composition : il brille chez le petit Jésus. La main posée sur le livre où sa Mère est glorifiée, il adresse au ciel un regard ineffable qui dévoile le mystère de sa mission sacrée. « Cette page a un indicible caractère de grandeur et de solennité que l'on ne s'attendait pas à trouver chez un artiste spirituel et gracieux, plutôt que profond... On croit entendre le chant grave et puissant de l'orgue, entremêlé de chœurs d'anges. » (1) Fruit excellent de la prédication de frère Jérôme.

Vasari insinue que souvent, chez Botticelli, l'artifice simule l'art véritable; il signale la *perfezione del suo magisterio*, l'habileté de son procédé. Une telle accusation semble injuste. On peut admettre que ses peintures exercent une espèce de séduction. Elles le doivent à la beauté des accessoires, à la grâce, bien qu'un peu maniérée, des poses et des mouvements, à l'élégance raffinée des figures, à l'étrange originalité des actions, à une imagination poétique, et à la curiosité qu'éveille l'expression énigmatique des visages. Mais à cela ne se borne pas l'impression qu'elles produisent; elles saisissent l'âme tout entière par

(1) M. Müntz, *Renaissance*.

leur accent vraiment religieux ou par la noblesse de leur idéal. Caractère qui distingue plus particulièrement encore Botticelli, il est psychologue et, sous ce rapport, très moderne. A l'exemple de nos contemporains il étudie le cœur humain et sait en rendre apparentes les passions les plus délicates et les plus attrayantes. Ces passions, dont nous avons déjà nommé quelques-unes, ce sont la sensibilité vive, maladive même, la mélancolie douce, la rêverie grave, la tristesse poétique, l'amour tendre, infini, et d'autres affections plus complexes. Par exemple, Vasari parlant du *Saint Augustin* que Sandro avait peint à l'église d'Ognissanti s'exprime en ces termes : « On loua fort cette œuvre, parce que Sandro avait rendu manifestes, dans la tête du saint, cette pensée profonde et cette subtilité d'esprit pénétrante habituelles aux personnes intelligentes et constamment absorbées dans l'étude des questions hautes et difficiles ».

Filippino Lippi (1457-1504) n'était âgé que de vingt ans quand il peignit son tableau de la Badia. Le sujet se prêtait à une interprétation mystique qui eût demandé, pour être parfaite, l'imagination d'un Fra Angelico. A défaut du doux et pieux sentiment que le saint artiste y eût infusé, le jeune peintre y a mis l'enthousiasme qui régnait alors dans son cœur. — La Vierge est venue, accompagnée d'anges, visiter son dévot serviteur, Bernard, retiré dans la solitude de Clairvaux. Elle se présente à lui au moment où, sans doute, il écrit ses louanges. Bien que reproduits évidemment d'après un modèle vivant, les traits du saint moine expriment au plus haut degré la vénération et l'amour. La physionomie de la Vierge n'a rien de surnaturel; mais elle ne manque pas d'idéal. Quant aux anges qui se pressent curieusement et affectueusement autour d'elle, ce sont bien les plus jolis et les plus aimables enfants que l'on puisse imaginer. L'artiste ne nous transporte pas dans les cieux; mais si nous restons avec lui sur la terre, c'est pour y contempler un spectacle familier plein de fraîcheur, de grâce et de sentiment.

Ce tableau, les fresques du Carmen et celles de la Minerve nous apprennent que, héritier des tendances naturalistes de son père Filippo, Filippino Lippi en fit toutefois un meilleur usage :

il respecta les types sacrés ; les figures de ses personnages ne sont pas entachées de vulgarité, elles sont seulement d'après nature. Il ne s'éleva jamais très haut dans ses conceptions. Son mérite particulier, c'est d'avoir senti « ce qui manquait encore à l'art de peindre, en tant qu'art d'exprimer les caractères et les passions, et ce qu'on y pouvait ajouter par la contraction tragique des visages, par la vivacité dramatique des attitudes... Il ne lui manqua qu'un tempérament plus mâle et une intelligence mieux équilibrée pour mener à bien... une si audacieuse entreprise. » (1)

Domenico Ghirlandajo (1449-1494) a laissé une œuvre considérable. Dans son zèle extrême, il aurait voulu, disait-il, couvrir de peintures, sur toute leur longueur, les murailles qui enceignaient Florence. Dessinateur infatigable, il acquit une grande sûreté de main et se rendit habile à imiter la nature vivante en esquissant, de sa boutique d'orfèvre, le portrait de ceux qui passaient dans la rue. Aussi ses figures se distinguent-elles par la pureté des contours et la perfection des formes, par la vivacité et la vérité des physionomies. Un tel instinct d'observation et un amour si fort des réalités expliquent son goût pour la représentation des faits empruntés à la vie ordinaire, véritable thème de ses compositions religieuses, comme on le voit à Sainte-Marie-Nouvelle. Il ne faut donc pas chercher chez lui des scènes ni des figures mystiques. Mais, en revanche, quel conteur charmant ! Il a su mettre de la poésie dans les épisodes familiers qu'il décrit. A la chapelle du chœur de Sainte-Marie-Nouvelle, sous le prétexte de peindre *l'histoire de la Vierge* et *celle de saint Jean-Baptiste*, il a retracé avec la plus grande vérité les mœurs, les costumes et les types de ses contemporains. Citons, en empruntant la description pittoresque de Vasari, les tableaux qui nous ont le plus frappé.

Histoire de la Vierge. — *Sa Nativité.* « On admire sainte Anne sur son lit, visitée par ses amies. Des femmes font la toilette de l'enfant en usant des plus grandes précautions : l'une

(1) M. Lafenestre.

verse l'eau, l'autre prépare les langes, d'autres rendent divers services. Pendant que toutes sont attentives à ce qu'elles font, celle qui tient l'enfant lui sourit et la fait rire... »

La Présentation au temple. La jeune Marie gravit les degrés du temple. « On voit dans cette composition un édifice fuyant en perspective d'un très bel effet, et une figure nue fort admirée alors à cause de la rareté de tels modèles, bien qu'elle n'ait pas la perfection de celles de notre temps. »

« L'acte terrible et impie d'Hérode, *le Massacre des Innocents.* Admirable mêlée de femmes, de soldats et de chevaux, la meilleure de toutes les compositions. On voit la cruauté impitoyable des envoyés d'Hérode, qui, sans se soucier des mères, tuent leurs pauvres petits enfants... Un soldat fuit emportant l'un d'eux qu'il cherche à étouffer en le pressant contre sa poitrine : la mère, transportée de fureur, le saisit par les cheveux avec tant de violence qu'elle lui fait ployer l'échine en arrière... Conception surprenante, digne de provoquer l'attention d'un philosophe plutôt encore que celle d'un peintre. »

Histoire de saint Jean. — Zacharie au temple. « L'ange lui apparaît et lui ôte la parole parce qu'il n'a pas cru en sa prophétie. Pour montrer que toujours les personnes les plus notables concourent aux cérémonies religieuses, et afin de donner à celle-ci plus d'éclat, Ghirlandajo a peint plusieurs des citoyens qui gouvernaient alors Florence, et particulièrement les Tornabuoni, jeunes et vieux, ainsi que les célèbres savants Marsile Ficin, Christophe Landin, le Grec Démétrius et Ange Politien, tous pleins de vie et de mouvement. »

La Visitation. « On y voit beaucoup de dames élégamment parées de costumes du temps, parmi lesquelles la jeune et belle Ginevra de' Benci. » Ce tableau, un des plus estimés de la chapelle, peut être pris comme exemple de la fécondité d'imagination propre à Ghirlandajo et de son goût épuré pour les éléments pittoresques. Son imagination riante et poétique le poussait à placer ses héros, contrairement à la vérité historique, en des lieux remplis de riches architectures, au sein du luxe le plus raffiné, et à les revêtir d'élégants costumes, soit antiques soit modernes. Ici, il nous montre la sainte Vierge et sainte Elisa-

beth noblement drapées, se rencontrant au carrefour d'une cité idéale dont on distingue à l'arrière-plan les superbes édifices. Personnes et choses ont un aspect grandiose. Les airs graves et recueillis des deux saintes femmes et de leurs compagnes, leur imposant maintien font qu'on oublie ou qu'on ne remarque point le naturalisme des figures-portraits, le dédain de la couleur locale et l'absence d'inspiration religieuse.

La Naissance de saint Jean. « Des voisines visitent sainte Élisabeth. La nourrice, assise au pied du lit, allaite le *bambino* pendant qu'une femme le lui demande avec joie afin de montrer aux visiteuses la merveille que la maîtresse de la maison vient de produire en sa vieillesse. Il faut signaler encore une autre femme qui accourt de la campagne : elle apporte à l'accouchée, selon l'usage florentin, une corbeille de fruits et une fiasque de vin. Cette femme est fort belle. »

La Prédication de saint Jean. « On y remarque l'empressement du peuple à prêter l'oreille aux nouveautés. On distingue en particulier les têtes des scribes. L'expression de leur visage laisse deviner qu'ils se moquent des doctrines nouvelles et même qu'ils les détestent. »

Saint Jean baptise le Christ. « L'air respectueux du Sauveur signifie la foi qu'on doit avoir en un tel sacrement. Pour faire sentir son efficacité, le peintre a représenté une foule de gens nus et déchaussés qui montrent sur leur visage le désir qu'ils ont d'être baptisés. L'un d'eux met un tel empressement à ôter sa chaussure, qu'il est l'image de la soudaineté même. »

Le commentaire que Vasari mêle à sa description nous indique suffisamment le genre de mérite de ces peintures. Il ne faut point y chercher d'intention pieuse. Mais au point de vue purement technique, en ce qui concerne l'invention et l'exécution, elles captivent les suffrages de tous les critiques.

Les experts observent que les tableaux de chevalet du Ghirlandajo ne valent pas ses fresques, et ils l'attribuent au dédain du maître pour la peinture à l'huile. Peu sensible à l'harmonie des couleurs, il resta fidèle à la peinture à la détrempe. Ses tableaux de chevalet, étant en même temps des tableaux de dévotion, pèchent sous un autre rapport ; ils manquent d'accent

sincèrement religieux. Toutefois, si Domenico Ghirlandajo, habile à rendre et à varier les passions humaines, n'élève pas notre âme par la grandeur de ses idées, il ne la laisse point se perdre dans les régions inférieures, à l'exemple de Filippo Lippi ; il la transporte et la maintient dans une région moyenne, en partie réelle, en partie idéale, où elle se plaît.

Le Pérugin à Florence.

Florence possède plusieurs chefs-d'œuvre de Pierre Pérugin. Le maître ombrien s'y montre fidèle à son esthétique spiritualiste. Il semble pourtant avoir cédé quelque peu à l'influence du naturalisme ambiant dans sa *Madeleine* de la galerie Pitti. C'est le portrait d'une charmante jeune fille représentée à mi-corps : cheveux bruns, visage aux lignes pures, long col flexible, tête légèrement inclinée sur l'épaule ; front dégagé, candide, grands yeux limpides, regard tendre et rêveur ; tout en elle exhale un parfum de douceur et d'innocence. Nous contemplons l'image d'une âme que les passions n'ont jamais troublée, caractère qui ne convient nullement à Marie de Magdala. C'est donc bien un portrait que nous avons devant nous.

Les autres œuvres florentines de Vanucci appartiennent au cycle, assez étroit, de ses sujets favoris ; ce sont des Madones et des Christs. Une inspiration, qu'on peut appeler divine, se manifeste dans *la Déposition de Croix* du palais Pitti et dans le *Crucifiement* de Santa-Maddalena-dei-Pazzi, deux compositions magistrales.

Nous passerons sur les qualités techniques de la première (1) : groupement naturel, animation de la scène, mouvements variés et vrais, coloris remarquable. Vasari loue la beauté des têtes de vieillards et l'attitude des Maries chez qui l'excès d'émotion a tari les pleurs. Chacun des onze personnages qui assistent à la

(1) Voir, tome 1er, page 296, la comparaison qui en a été faite avec *la Déposition de Croix* de Raphaël (Galerie Borghèse), et la gravure qui l'accompagne.

mise au tombeau mériterait une étude spéciale. Deux disciples à demi agenouillés soutiennent le précieux corps : celui de droite contemple avec une crainte religieuse le visage de l'Homme-Dieu ; l'autre détourne la tête. C'est Joseph d'Arimathie, le vieillard dont l'aspect vénérable avait frappé Vasari. Ses nobles traits trahissent la douleur profonde qui étreint son âme, et le fait en quelque sorte défaillir dans l'office pieux qu'il remplit. Saint Jean, les mains convulsivement croisées, morne, silencieux, paraît anéanti par la violence des sentiments qui l'agitent. Mais où le pathétique se manifeste avec le plus de force, c'est chez les saintes femmes. La beauté de leur visage accentue encore la nature délicate des affections qu'il exprime. Avec une grâce touchante l'une d'elles soulève la tête du Sauveur et l'offre à la vénération de la Vierge et de ses compagnes. Tout le tableau est une grandiose lamentation. Idée admirable ! « Au delà des personnages agenouillés... et recueillis..., la nature semble fêter par la sérénité du paysage, le sourire du ciel, la paix des collines azurées, par les eaux transparentes et les prairies en fleurs, l'espoir de la résurrection toute prochaine. »(1) Selon le biographe des peintres italiens, on n'avait pas encore vu de paysage peint de cette manière ni aussi beau.

La fresque de Santa-Maddalena-dei Pazzi se divise en trois compartiments en forme d'arcades, comprenant chacun un tableau complet : au centre, le Christ en croix et Madeleine ; à gauche, la Vierge et saint Bernard ; à droite, l'évangéliste saint Jean et saint Benoît. Bien que traités séparément et ayant leur intérêt particulier, ces trois sujets se relient l'un à l'autre et, en réalité, n'en font qu'un seul ; la distribution de ces six figures en groupes distincts n'empêche pas l'unité de la conception : une pensée variée dans son expression, mais la même, anime les différents personnages.

Au centre donc l'objet sacré vers lequel tout converge, mouvements des âmes et mouvements des corps, le Sauveur crucifié. Il n'est pas complètement mort, mais dans un état surnaturel qui participe à la fois de la mort et de la vie. Sa tête, rayonnante

(1) M. GEBHART, *Italie mystique*.

de majesté, se penche avec bonté vers Madeleine agenouillée. La pieuse femme qui, parmi les compagnes du Christ, symbolise le mieux le dévouement sans bornes, regarde avec amour le divin Maître et entr'ouvre la bouche comme pour lui parler ; mais seuls ses yeux remplis de larmes disent, avec une éloquence que nulle parole ne saurait égaler, tout ce que son cœur éprouve.

A l'un des côtés la Vierge se tient, non pas prosternée ni évanouie, mais debout, les mains jointes, l'air éploré, ferme toutefois malgré son extrême souffrance. Le peintre a su élever ici la douleur humaine à son plus haut degré sans déformer les traits ; par là, il lui a imprimé le caractère de la sublimité.

De l'autre côté, le disciple bien-aimé, également debout, tourne vers le Christ son angélique visage et lui tient le même langage que Marie Madeleine. Elle et lui, dans leur attitude extatique, figurent l'amour des âmes tendres envers le Rédempteur, amour tel que sainte Thérèse l'a ressenti, qui ne se révèle ni par des discours, ni même par des exclamations, mais par de silencieuses effusions et d'indicibles aspirations.

Quant à saint Bernard et à saint Benoît, tous deux agenouillés et priant avec ferveur, ils représentent les membres de l'Eglise universelle.

On ne saurait rendre l'émotion que l'on éprouve à la vue de cette scène, aussi saisissante que celle de *l'Ensevelissement*. Les idées qui y sont traduites ont une simplicité, une clarté et une grandeur incomparables. Comme dans le tableau précédent, un paysage frais et lumineux sert de champ au drame mystique.

V. LA GRANDE RENAISSANCE

Fra Bartolomeo. — Léonard de Vinci. — Michel-Ange. Raphaël. — Andrea del Sarto.

Nous voici arrivés au siècle d'or, à l'époque de la grande Renaissance. La science a accompli sa tâche : elle a perfectionné les instruments, découvert de meilleurs procédés, indiqué à

l'artiste les vraies sources d'inspiration. L'artiste a aussitôt mis en pratique ses connaissances nouvelles. L'observation de la nature l'a efficacement aidé dans la double représentation des formes et des idées. Mais, bien qu'il ait entrevu le grand *desideratum* de l'art, la synthèse du réel et de l'idéal, et se soit efforcé parfois de le remplir, le plus souvent il n'a pas su distinguer la vraie beauté. C'est à la solution de ce problème que le peintre du xvi^e siècle s'appliquera. A cela ne se bornera pas sa tâche : il devra perfectionner les découvertes de ses devanciers, de toutes ses connaissances former un corps de doctrine et formuler clairement les principes sur lesquels l'art désormais solidement s'appuiera. Enfin, il prouvera l'excellence de ces principes par des exemples destinés à servir de modèles éternels. Grâce à lui, la peinture, définitivement en possession de moyens parfaits, s'élèvera aux sommets.

Un des premiers membres, selon l'ordre chronologique, de la glorieuse phalange, c'est un moine dominicain, *Fra Bartolomeo*, de son vrai nom Baccio della Porta (1475-1517). Il était resté dans le monde jusqu'à l'âge de vingt-trois ans et y avait acquis la réputation d'homme honorable et de peintre d'avenir. Il le quitta à la suite des événements terribles qui amenèrent le supplice du tribun chrétien, dans le parti duquel il s'était enrôlé avec enthousiasme. Nous ne retracerons pas l'histoire, même abrégée, de cette victime des révolutions florentines et de ses doctrines politiques personnelles, bonnes en principe, mais poussées à l'extrême et inapplicables. Leur exagération et l'exaltation de leur auteur étonnent les sages. Elles s'expliquent pourtant si l'on considère avec attention les circonstances au milieu desquelles elles se manifestèrent. La liberté civile perdue, l'indépendance nationale menacée, le vieux culte chrétien dédaigné et remplacé par un culte néo-païen, devaient nécessairement exciter des regrets et des protestations chez les âmes patriotiques et chez les âmes religieuses. Frère Jérôme se fit le porte-parole de la foule indignée. Après avoir prêché successivement dans une salle de Saint-Marc, puis dans le jardin du cloître, puis, ces enceintes devenues insuffisantes, dans l'église conventuelle, cédant aux sollicitations de ses auditeurs transportés d'admira-

tion, il s'occupa de faire fructifier sa prédication et de fonder l'état de choses qu'il avait conçu. C'était un gouvernement qui, selon ses expressions, « prévienne le retour de la tyrannie, et sous lequel les citoyens, tous libres, inaugurent le règne de la simplicité, de l'humilité et de la charité du Christ ». Afin d'asseoir ce gouvernement parfait sur des bases solides, il voulut réformer les mœurs. Il entreprit donc l'œuvre impossible que Calvin plus tard n'accomplit à Genève qu'au moyen de la violence, incomplètement du reste et temporairement, le retour à la vie austère des premiers chrétiens. Pendant un certain temps, Florence entière parut changée en un monastère. Elle adopta et suivit la règle et les rudes pratiques d'une assemblée d'ascètes. Non seulement le réformateur poussa le rigorisme jusqu'à proscrire les images indécentes, mesure justifiable; il aboutit au vandalisme en condamnant tout objet d'art, livre, sculpture, peinture, dont le sujet était profane. Eh bien, des hommes appartenant à l'élite des savants, partisans sans réserve de la culture intellectuelle, séduits par ses paroles ardentes, n'en devinrent pas moins ses sectateurs : tels furent Jean de la Mirandole, Ange Politien, Marsile Ficin, malgré leur indépendance d'esprit et leur dévouement aux Médicis ; le poète platonicien Benivieni, l'historien fameux François Guicchardin, le diplomate Pandolfo Ruccellai, le médecin Pietro Paolo, l'helléniste Zanobi Acciajuoli; ajoutez à ces profonds penseurs le vaillant homme de guerre Marco Salviati, les généreux citoyens Batista Ridolfi et Francesco Valori : ce dernier paya de sa vie son attachement à son chef politique ; ajoutez enfin, parmi les artistes, l'architecte Simone Cronaca, les sculpteurs Andrea della Robbia et sa famille, Baccio di Montelupo, le jeune Buonarroti, et, outre les peintres que nous avons nommés, Pietro Perugino, sans compter d'autres artistes moins connus.

Un des plus enthousiastes de ces partisans fut Baccio della Porta. Dans l'auto-da-fé de 1497, il brûla de ses propres mains, sur la place publique, les esquisses anatomiques et les études de sujets profanes qu'il avait en sa possession. Mais ce qui amena son changement de vie complet et le fit renoncer au

monde, ce fut l'événement terrible dont le couvent de Saint-Marc fut le théâtre le 8 avril 1498.

Les adversaires du *frate*, représentés par les moines franciscains, avaient proposé à ses adhérents de prouver la fausseté de sa mission par l'épreuve du feu. Les moines dominicains avaient accepté le défi. On sait quelles circonstances s'opposèrent à ce que l'épreuve eût lieu : l'hésitation, la peur peut-être chez les acteurs du drame, puis l'intervention opportune et décisive de la pluie qui éteignit le bûcher. Cette défaillance de Savonarole amena la fin de sa popularité et fut le signal de sa perte. Ses ennemis acharnés, les *Compagnacci*, vinrent l'assiéger dans Saint-Marc même, où il s'était retranché avec ses religieux et ses amis les plus dévoués. La lutte fut effroyable. On vit se renouveler les plus violentes scènes des guerres civiles. La foule forcenée des assiégeants mit le feu aux portes du couvent, en escalada les murs et l'envahit, dévastant tout sur son passage. Elle força l'entrée du sanctuaire où les frères s'étaient réfugiés et priaient, et les attaqua. Ceux-ci s'armèrent de tout ce qui leur tomba sous la main et se défendirent avec le courage de gens dont la mort, en cas de défaite, est certaine. La fumée du feu allumé autour d'eux suffoquait les combattants ; les chants sacrés mêlés aux blasphèmes, les cris des blessés et les plaintes des mourants formaient une clameur terrifiante. La victoire resta aux dominicains. Mais bientôt la Seigneurie envoya des forces régulières, et Savonarole se livra à ceux qui avaient résolu sa perte. Baccio della Porta fut témoin de ce combat épouvantable. Tandis que Luca della Robbia, qui lui aussi s'était enfermé dans le couvent, se distinguait par sa vaillance, le pauvre Baccio, « de peu de courage, d'un caractère timide et nullement héroïque, à la vue d'une vraie bataille où l'on frappait et où l'on tuait, se mit à douter fortement de lui-même. Il fit vœu, s'il échappait à ces fureurs, de revêtir aussitôt l'habit de l'ordre, et ce vœu il l'accomplit religieusement. La sédition apaisée, Savonarole condamné à mort et exécuté, il se retira à Prato et s'y fit frère en l'église Saint-Dominique, le 26 juillet 1500, au très grand déplaisir de ses amis regrettant de le perdre, mais affligés plu-

encore — trait de mœurs — par la croyance qu'il ne s'appliquerait plus à la peinture. » (1)

Leurs craintes parurent d'abord justifiées. Pendant plus de quatre ans, Fra Bartolomeo, nom sous lequel Baccio della Porta s'est illustré, ne toucha plus à son pinceau. Il le reprit enfin, cédant aux prières de ses amis et aux conseils de ses supérieurs. Le premier usage qu'il en fit fut de peindre pour l'église de la Badia le même sujet dont Filippino Lippi avait gratifié cette église, *l'Apparition de la sainte Vierge à saint Bernard*. Sa composition l'emporte sur celle de son émule sous le rapport de la distribution des éléments et du rythme ; mais ses figures, trop nombreuses et trop en mouvement, ne conviennent guère à une scène mystique. La Vierge de Filippino, venue sans bruit, marche doucement à terre ; quelques anges seulement, silencieux comme elle et contemplatifs, l'accompagnent ; le saint la regarde avec une expression d'amour infini. La Madone de Fra Bartolomeo apparaît tout à coup dans les airs ; elle porte son Fils dans ses bras, et une foule d'anges l'entourent. A son arrivée imprévue, le saint a interrompu sa lecture : l'apparition surnaturelle l'éblouit et le plonge dans l'extase. Le caractère de la première conception semble plus vrai, plus conforme au sujet, c'est-à-dire à une entrevue intime durant laquelle doivent régner le recueillement et l'onction pieuse.

On rapporte qu'à cette époque Fra Bartolomeo s'appliqua à l'étude des œuvres de Léonard de Vinci ; il s'assimila le clair-obscur, le modelé suave et le coloris de ce maître. Il connut aussi Raphaël, avec lequel il se lia, et qui lui enseigna sans doute à assouplir son pinceau et à donner de la grâce au contour de ses formes.

A Florence, trois pages magistrales nous permettent d'étudier son concept de la Madone : *la Vierge au baldaquin* de l'église Saint-Marc, *les Fiançailles de sainte Catherine* du palais Pitti, et *la Vierge avec les saints patrons de Florence* de la galerie des Offices. Dans ces compositions, même invention, même ordonnance et mêmes types. Seuls l'attitude et le geste, chez le couple

(1) VASARI.

divin, varient quelque peu. Notre-Dame, avec son Fils sur ses genoux ou debout devant elle, est assise sur un trône recouvert d'un pavillon magnifique dont les anges relèvent et soutiennent les draperies. Aux côtés, au pied ou sur les marches du trône, se tiennent les saints témoins des scènes mystiques. Cette disposition rappelle celle de certains tableaux de Raphaël. Sans doute que les deux amis l'adoptèrent parce qu'elle leur permettait de faire valoir leur drapement savant et leur riche coloris. Il fut possible en outre à Fra Bartolomeo d'introduire en ses compositions ces petits anges volant dans les airs qu'il excellait à peindre, et qui, par la suavité de leurs formes et de leur physionomie, rivalisent avec les plus beaux du Sanzio. Quant au type de la Madone, laissant à son émule la représentation de la Mère tendre et candide, notre artiste célébra la Reine des cieux, la Vierge glorieuse. Mais il ne sut pas lui imprimer le caractère surnaturel qu'elle doit avoir; il lui donna une apparence religieuse, mais humaine.

Si Fra Bartolomeo réussit à s'assimiler la suavité d'un Vinci ou d'un Raphaël, il échoua quand il voulut imiter le style fier et trop sublime du Buonarroti. Le *Saint Pierre* et le *Saint Paul* du Quirinal, quelque majestueux qu'ils soient, en sont la preuve, tout autant que le *Saint Marc* de Pitti, l'*Isaïe* et le *Job* de la Tribune. La grandeur de nature n'y est qu'apparente; on chercherait vainement l'âme des *Prophètes* de la Sixtine.

La Déposition de croix de Pitti nous montre le doux artiste s'essayant dans le drame pathétique. La scène, réduite à quatre personnages, est touchante : le disciple fidèle, saint Jean, soutient le corps du Sauveur assis à terre; la sainte Mère soulève un de ses bras comme pour s'assurer s'il est vraiment mort, et attire avec tendresse sa tête vers elle, tandis que Madeleine, prosternée, baigne de larmes ses pieds qu'elle embrasse. On accuse de vulgarité les têtes du Christ et de la Vierge; mais la physionomie de saint Jean est des plus éloquentes, et l'action de Madeleine, des plus naturelles et des plus émouvantes.

Malgré tant de mérites, malgré l'esprit religieux qui les a in-

spirées, aucune des œuvres du célèbre représentant de l'art chrétien ne nous a profondément impressionné. Où en trouver la raison? Ce n'est pas dans l'idée, qui est bien celle que nous aimons. D'autre part, nous avons admiré le choix des sujets et la manière dont ils sont traités. Plus d'accessoires inutiles ; rien ne distrait l'attention du spectateur de l'action principale (1). Le frate excelle à grouper ses personnages; il égale Raphaël sous ce rapport, dit-on. Il anime ses compositions et les embellit en y semant de charmantes figures d'anges. Et non seulement ses groupes sont harmonieux, mais ils sont agissants et expressifs. Eh bien, nous le répétons, un art si parfait ne nous touche pas autant que l'art simple de tel peintre du *quattrocento*. Il faut en attribuer la cause, croyons-nous, d'abord à l'appareil magnifique, mais trop mondain, au milieu duquel le frate place souvent ses personnages, et ensuite à la nature de son idéal plastique. Bien que ses figures ne soient pas des portraits, bien qu'il n'ait jamais copié la nature, mais ait, au contraire, conçu ses types intérieurement et en dehors de tout modèle, il n'a pas ou il a rarement, excepté dans ses anges, atteint la vraie beauté ; il n'a créé, généralement, que des images à la fois abstraites et vulgaires. Enfin il semble qu'il n'a jamais été véritablement ému ; or *Pour me tirer des pleurs, il faut que vous pleuriez*. — Voilà pourquoi le contemplateur de ses œuvres reste froid devant elles.

Léonard de Vinci est l'un des deux génies supérieurs dont la Toscane s'honore. Nous savons quel fut l'homme ; il nous reste à apprendre quel fut l'artiste. Ce n'est pas à Florence, sa patrie, que nous le pourrons. Cette ville, si riche en œuvres de tous les artistes qu'elle a enfantés, ne possède à peu près rien de lui. Elle conserve, aux Offices, une *Adoration des Mages* qui n'est qu'une ébauche, *la tête de Méduse*, le portrait d'un *Jeune homme* et celui de l'artiste ; au palais Pitti, un portrait de femme. Ces peintures ne sont pas de premier ordre. Léonard quitta Florence de bonne heure et alla s'établir à Milan où nous le retrouverons.

Florence n'a rien non plus à nous apprendre sur Michel-Ange

(1) M. Müntz.

peintre. Nous dirons quelques mots toutefois de sa *Sainte Famille* de la Tribune.

« La Vierge, accroupie sur ses jambes, présente à saint Joseph le petit Jésus qu'elle tient dans ses bras. Saint Joseph se prépare à le recevoir. La Mère du Christ retourne la tête et admire l'extrême beauté de son Fils. Dans son mouvement et dans son regard, Michel-Ange a exprimé la joie ineffable qu'elle ressent et le désir de la faire partager au saint vieillard. Celui-ci prend l'Enfant avec le même amour, la même tendresse et le même respect. » Je ne sais si Vasari a bien saisi la pensée de son maître, peu claire au premier examen. Il est dans le vrai quand il ajoute que la représentation de ce simple épisode ne contenta pas Michel-Ange, désireux de montrer toute la capacité de son talent de dessinateur. Aussi imagina-t-il de peindre dans le fond de son tableau plusieurs figures nues, les unes appuyées, les autres debout ou assises. Ce fut une occasion, pour cet amateur passionné des formes anatomiques, de se livrer, comme l'insinue le biographe, à son irrésistible penchant. Cette exhibition de corps nus, anges sans ailes, dépourvus par conséquent de leur attribut caractéristique, choque même les personnes qui ne se préoccupent que des qualités techniques ; et il faut avouer que la place d'*ignudi* n'était pas en une chaste scène mystique. Comme on doit s'y attendre, le dessin, le modelé de ces figures académiques et de celles des personnages du premier plan ne laissent rien à désirer. L'attitude de la Vierge semble peu naturelle. Nous savons que Michel-Ange recherchait les postures hardies, les équilibres extraordinaires, les raccourcis difficiles. Il triomphe en l'épreuve présente comme en toutes les autres. Rien de plus habile et en même temps de plus charmant que la manière dont il a groupé les membres de la sainte Famille, que le rapprochement de ces trois têtes dont le caractère individuel diffère, mais qui possèdent le caractère général propre à toutes les figures créées par l'artiste et que nous avons expliqué; s'il n'est pas absolument religieux, il est d'une grandeur extraordinaire. « Il n'y a point de place ici (comme dans les conceptions semblables de Raphaël) pour le sourire de l'enfant, pour la joie radieuse de la mère ; au lieu d'une idylle, au lieu du spectacle de

l'amour maternel, nous avons comme la sombre préface des *Sibylles* et du *Jugement dernier* » (1). Dans le regard de la Vierge, plein de tendresse mais aussi de crainte, dans celui du divin Enfant qui connaît les pensées secrètes de sa Mère, dans le sentiment d'inquiète sollicitude que Joseph éprouve pour ceux qu'il aime, ne retrouvons-nous pas, en effet, quelque chose de cette tristesse poétique qui donne aux héros de la Sixtine leur étrange beauté? S'il en est vraiment ainsi, la conception de Michel-Ange ne serait-elle pas aussi chrétienne que certaines conceptions du Sanzio, plus orthodoxes mais d'une grâce mondaine?

Nous avons vu à Rome la partie la plus considérable et la plus belle de l'œuvre du divin Raphaël. A l'époque où il l'exécuta, sous les règnes de Jules II et de Léon X, Rome remplaçait Florence comme centre de la culture intellectuelle et foyer d'où l'art rayonnait. C'est pourquoi le grand artiste alla y chercher des inspirations nouvelles et y compléter sa science. Mais avant d'habiter la cité des Papes, il avait visité celle des Médicis. Florence était bien le milieu qui alors lui convenait. Son talent s'y fortifia. Il y devint excellent dans toutes les parties de la peinture, et le prouva particulièrement dans les Madones qu'il peignit durant son séjour en cette ville.

On a formé des Madones de Raphaël trois groupes. Nous avons indiqué les principaux caractères qui les distinguent, et remarqué que l'idéal de chacun d'eux varie avec l'époque à laquelle il a été conçu : les Vierges ombriennes réfléchissent les pensées fraîches et naïves de l'adolescence; les romaines, les pensées graves et religieuses de l'âge mûr; les florentines semblent révéler les sentiments juvéniles, vifs et doux d'une âme ardente et heureuse.

Voici, comme premier exemple, la *Madone au grand-duc.* — Pour fond, non pas un paysage, ni une architecture, mais un champ uni, de couleur sombre. Aucun accessoire ne détourne le regard du contemplateur de l'objet essentiel, ne trouble son recueillement. Pas d'action complexe, ni de mouvements multiples; même pas d'action, pas de gestes; nulle séduction de

(1) M. MÜNTZ, *Raphaël.*

couleurs; attitudes et couleurs simples; personnages immobiles et calmes : la vie est tout intérieure. La jeune Nazaréenne debout, vêtue d'une modeste robe rouge et d'un manteau bleu enveloppant le sommet de la tête, se montre sous l'aspect d'une timide fille des champs. Un bandeau blanc, d'un tissu transparent, couvre en partie son front; blonde est sa chevelure; l'ovale de son visage est de la plus grande pureté; son teint a la blancheur des lis du Jourdain, ses joues la fraîcheur des roses de Saâron. C'est l'image de la grâce unie à la candeur. Est-ce en même temps la véritable image de la Mère du Verbe? Les exégètes l'affirment. Nous ne partageons pas entièrement leur opinion. Ni chez la Mère ni chez l'Enfant, l'expression ne nous semble divine. Tout en goûtant le charme que cause la vue de la *Vierge au grand-duc*, nous ne croyons pas, avec M. Rio, que jamais l'art chrétien n'a produit une vision plus céleste : nous nous souvenons de la *Vierge de Foligno*.

La Madone au chardonneret. Ici, le thème diffère : la Vierge n'est plus seule avec l'Enfant Jésus; le petit saint Jean-Baptiste l'accompagne. Peint pour un ami de Raphaël, Lorenzo Nasi, ce tableau, qui orne la Tribune, fut brisé dans l'écroulement du palais où il était conservé. On en recueillit les fragments et on le reconstitua habilement. Il n'a pas l'apparence d'un tableau de dévotion. Il faut la perspicacité de certains interprètes pour découvrir la pensée religieuse qu'il renferme et que nous expliquerons tout à l'heure. De prime abord, on croit n'avoir sous les yeux qu'une charmante scène enfantine.

Au sein d'un riant paysage, sur une simple pierre qui se dresse isolément au milieu de la prairie, la jeune Mère est assise. Elle lisait dans un livre et son Fils l'écoutait, lorsque tout à coup est survenu le petit saint Jean, joyeux d'offrir à son ami un oiseau qu'il vient de prendre. L'Enfant Jésus, l'esprit encore préoccupé de ce qu'il a entendu, se tourne vers lui et caresse l'oiseau. On devine avec quelle perfection le gracieux pinceau du Sanzio a rendu cette scène, dans laquelle il se proposait de célébrer les douceurs de la maternité : son tableau était une espèce d'épithalame composé pour les noces de Lorenzo Nasi. Les vertus de l'épouse, les dons extérieurs dont la nature l'a pourvue,

et d'autre part l'innocence et l'amabilité de l'enfant dont le ciel ne manquera pas de la gratifier, voilà le sujet gracieux que le jeune peintre a choisi et magistralement traité. Le site où il a placé ses personnages s'accorde avec leurs sentiments : il est doux, calme, lumineux et frais comme eux.

La simplicité, la pureté, l'humilité, la douceur, et par-dessus tout la bonté, sont peints sur les beaux traits et dans la personne de la Vierge nouvelle. Nous n'avons pas affaire aux étranges Madones de Léonard de Vinci, dont nous parlerons plus tard, femmes à l'âme mystérieuse, en qui domine une pensée indéchiffrable, mères qui ne s'occupent pas de leur enfant. Celle-ci est tout attentive au drame intime que jouent sous son regard bienveillant son Fils et Jean, le Messie et son Précurseur. Vasari et la presque universalité des juges le considèrent comme une idylle enfantine. Les interprètes dont nous avons loué la sagacité y voient autre chose. Le peintre spiritualiste et savant n'a pas oublié d'imprimer à un sujet religieux son caractère essentiel. Il a figuré ici, sous une forme symbolique, le mystère même de la Rédemption considéré dans sa cause, l'amour de Dieu pour les hommes, amour qui déborde sur toutes les créatures et que toutes les créatures comprennent : ainsi le petit oiseau ne ressent aucune crainte entre les mains des enfants ; il regarde au contraire le Sauveur et lui témoigne à sa manière sa reconnaissance ; mystère considéré aussi dans son objet, l'union intime de Dieu et de l'homme (1) : d'où la touchante familiarité qui règne entre Jésus et Jean sous le regard de Marie, Marie, le lien tout-puissant qui relie l'humanité à la divinité.

Nous mentionnerons seulement la *Madone au baldaquin* (gal. Pitti). On dirait la *Madone de Foligno* descendue de ses hauteurs célestes pour s'offrir à la vénération des hommes. Mais elle n'a pas la perfection de sa sœur du Vatican : « Elle est plus humaine, moins plastique, plus personnelle » (2). D'ailleurs ce tableau est une ébauche.

Bien qu'appartenant au groupe des Vierges romaines, la

(1) M. Müntz.
(2) M. Gruyer.

Vierge à la chaise (gal. Pitti) se présente à nous non comme la reine glorieuse des cieux, mais comme l'image parfaite de l'amour maternel : avec une tendresse infinie elle presse contre son cœur son petit enfant qui s'est jeté dans ses bras ainsi qu'un enfant effrayé par la vue d'un étranger. Ce caractère la rapproche des Vierges florentines, dont d'autre part un trait essentiel l'éloigne. Ce trait quel est-il? M. Taine nous l'apprend. « A Rome, dit-il, Raphaël est devenu païen et ne songe plus qu'à la beauté de la vie corporelle et à l'embellissement de la forme humaine. » Maint exemple nous a prouvé que cette affirmation, d'un sens trop absolu, ne doit pas être acceptée sans réserve. Mais, en effet, la beauté de la matrone romaine, parée de riches vêtements aux couleurs éclatantes, que nous voyons ici, n'est plus la beauté simple de la fille des champs que nous connaissons et qui nous a charmé. L'artiste a fait poser devant lui un modèle vivant dont il a idéalisé les traits, moins pourtant que dans les Madones des époques antérieures. Et, toutefois, admirons la puissance du génie! La critique religieuse se trouve désarmée en présence de cette création. C'est une affection humaine que Raphaël y exalte, mais une affection d'essence supérieure; c'est la forme la plus pure que l'amour puisse revêtir sur la terre; et il la rend avec un accent si vrai et si fort, que tout autre sentiment que l'enthousiasme disparaît dans l'esprit du contemplateur.

Sur la fin d'une carrière que devait clore *la Transfiguration*, les idées de Raphaël deviennent de plus en plus mystiques. A cette période de sa vie se rattache une œuvre qui est aussi un des joyaux du palais Pitti, *la vision d'Ezéchiel*. Trompé par son imagination qui rêve un tableau de vastes dimensions, grand comme le sujet, le visiteur est surpris de n'avoir sous les yeux qu'un cadre minuscule, une miniature. Or, dans cette miniature le grandiose se trouve rendu. « Raphaël, raconte Vasari, composa un petit tableau avec de petites figures, représentant un Christ semblable à Jupiter dans le ciel, et autour de lui les quatre évangélistes tels que les décrit Ezéchiel... Plus bas, un petit paysage figure la terre, paysage non moins rare et beau dans sa petitesse que le sont d'autres dans leur grandeur. » La remarque de l'écrivain, qui assimile la figure de Jéhovah à celle

de Jupiter, nous semble étrange, bien que l'opinion de certains juges actuels la corrobore. Comment une vague ressemblance dans l'attitude — Jéhovah ainsi que Jupiter est porté par un aigle — a-t-elle suffi à induire en erreur Vasari et consorts ? Est-il possible de méconnaître à ce point l'inspiration biblique et la reproduction de la vraie, de la majestueuse figure de Jéhovah ? Certainement le peintre n'a pas rendu, tels qu'ils sont décrits dans le livre saint, le délire d'Ezéchiel et le désordre apocalyptique de la vision; mais il a rendu le ravissement du voyant, et n'est-ce pas l'essentiel ? L'Eternel qui plane aux voûtes de la Sixtine à sa voix est descendu et de nouveau nous apparaît. Comme à la Sixtine, le vent mystérieux qui souffle dans les hauteurs sublimes qu'il habite, agite sa barbe et sa longue chevelure, et sa face brille de cette grandeur divine qui, plus tard, illuminera les traits de son Fils sur le Thabor. Une ineffable harmonie règne en ce vivant tourbillon tombé du ciel, suspendu au-dessus de la terre, immobile et qui se meut grâce à un prodige de l'art; groupe plein d'élan, à jamais fixé dans la pose la plus superbe. Les bras de l'Eternel, soutenus par des anges, s'ouvrent pour étreindre avec amour tous les hommes. L'esprit de Dieu anime jusqu'aux bêtes emblématiques elles-mêmes et les transfigure : on croit, en les voyant, entendre « *le bruissement de leurs ailes semblable au mugissement des grandes eaux* » (1), et l'éclat de leur voix chantant Hosannah.

On comprend que la fréquentation de l'école naturaliste toscane ait profité à Raphaël quand il voulut s'essayer dans le portrait. Florence possède au moins huit tableaux de premier ordre qui prouvent combien il excella dans ce genre.

Les critiques découvrent dans les portraits des Doni (à Pitti) l'intention formelle d'imiter Léonard. Il y a une ressemblance manifeste entre *Maddalena Doni* et *Lisa del Giocondo* : même attitude, même port de tête, même front découvert, même ovale et mêmes lignes du visage et presque mêmes traits ; le costume ne diffère guère. Mais quand on arrive à l'expression, tout change. La pensée profonde, énigmatique, que révèlent l'inimi-

(1) Ezéchiel.

table regard et l'imperceptible sourire de la Joconde, manque à la Madeleine.

Chose étrange ! Il existe deux exemplaires du portrait de *Jules II*. Lequel est l'original ? Celui de Pitti, assuraient les experts d'autrefois ; celui des Offices, pensent ceux d'aujourd'hui. N'est-ce pas le faire suffisamment connaître que de citer la brève appréciation de Vasari : « Le pape Jules paraît si vivant et si réel que ceux qui l'avaient connu éprouvaient en le regardant la même peur que s'il avait été vraiment devant eux. »

Ce n'est pas le chef spirituel de la chrétienté que le portrait de *Léon X* nous montre, mais l'homme de la Renaissance, le dilettante des choses d'art. Raphaël a mis en œuvre dans cette peinture toute sa science de dessinateur et de coloriste. Les figures du pontife et des deux cardinaux debout à ses côtés ont un relief extraordinaire, et les accessoires sont traités avec un soin extrême : « On voit la douceur du velours, on entend le froissement du damas brillant dont le pape est revêtu ; les fourrures sont molles et souples, les ors et les soies sont vraiment de l'or et de la soie. Il y a là un livre de parchemin enluminé plus réel que la réalité elle-même, et une sonnette d'argent ciselé dont on ne peut décrire toute la beauté. » (1) Et ces accessoires, bien qu'exécutés avec un soin méticuleux, ne sont pas des hors-d'œuvre, comme ceux de tel ou tel primitif ; ils ont leur raison d'être et entrent dans le plan de l'auteur. Ils servent à mieux faire ressortir le caractère du prince luxueux, ardent zélateur des belles-lettres et des beaux-arts.

Nous quitterons Raphaël sans formuler sur lui, contrairement à notre habitude, un jugement général. Ce jugement se dégage spontanément de la contemplation de son œuvre. Il est très clair et très simple et peut se résumer en ces quelques mots que l'on prête à Voltaire sollicité d'écrire un commentaire sur Racine : « Que l'on mette, au bas de *chaque ouvrage,* beau, pathétique, harmonieux, admirable, sublime ! »

Le dernier des grands peintres qui composent la merveilleuse

(1) Vasari.

pléiade florentine, *Andrea del Sarto* (1487-1530), s'est élevé à ce rang, moins par la supériorité de son génie que grâce à un goût naturel très vif pour l'art, à un travail assidu, à une application soutenue jusqu'à la fin de sa carrière. L'auteur des *Vies des peintres* parle longuement de lui et de ses œuvres, en élève reconnaissant, sans doute, et peut-être aussi à cause d'une certaine analogie de talent. On peut, en effet, appliquer au génie des deux artistes la définition connue et l'appeler *une longue patience*.

Après s'être instruit à l'école du Masaccio, de Ghirlandajo, du Buonarroti et du Vinci, dont il n'entendit pas les leçons, mais dont il étudia les cartons et les fresques, Andrea visita Rome. Les chefs-d'œuvre de Raphaël le séduisirent. Vasari nous apprend que, désespérant de les égaler jamais, et même de prendre place dans le cénacle présidé par l'illustre maître, il quitta Rome et vint se fixer à Florence, non sans avoir eu le temps d'étudier auparavant et de s'assimiler la manière du plus grand des peintres.

Le premier ouvrage important qu'il exécuta après son retour en sa patrie décore le vestibule de l'Annunziata. Ce sont des fresques retraçant *la légende de saint Philippe*, fondateur de l'ordre des servites. Elles séduisent par une apparence de grâce juvénile due à la fraîcheur et à la limpidité du coloris, à la clarté de l'exposition, à la simplicité, à la force et à la vérité de l'expression. Ces histoires acquirent de la réputation à Andrea, ce qui l'encouragea à en ajouter successivement plusieurs autres dont deux attirent plus particulièrement l'attention, *la Nativité de la Vierge* et *l'Adoration des Mages*.

A la beauté et à l'éclat du coloris, on prendrait la première pour un tableau de chevalet. Nous voici de nouveau introduits dans ces intérieurs florentins que Ghirlandajo nous a fait connaître ; nous y assistons aux mêmes scènes intimes. Figures et accessoires sont peints avec soin. Mais pas plus ici qu'à Sainte-Marie-Nouvelle ne domine l'idée religieuse.

Elle manque également à *l'Adoration des Mages*, conçue au point de vue exclusivement pittoresque. Le tableau ne comprend que la pompe magnifique des adorateurs du Messie, seigneurs

de belle prestance, parmi lesquels on reconnaît Andrea Sansovino, le musicien Aiolle et Andrea del Sarto.

La renommée de notre artiste croissait de jour en jour. De tous côtés lui venaient des commandes qu'il exécutait avec autant de désintéressement que de zèle. Néanmoins il gagnait assez pour subvenir à ses besoins et à ceux de sa famille. Mais il se maria. Ce fut la source de ses malheurs. Outre qu'il lui fallut désormais se consumer en fatigues pour suffire à une plus grande dépense, il eut à subir, tant qu'il vécut, les exigences et les caprices d'une femme altière et coquette, tourments auxquels s'ajoutèrent ceux de la jalousie. Pour lui plaire, il cessa de secourir ses vieux parents et quitta la position avantageuse que le roi François Ier lui avait faite auprès de lui. Il en vint même jusqu'à trahir la confiance de ce prince en détournant à son profit, ou plutôt à celui de sa triste épouse, d'importantes sommes destinées à l'acquisition de sculptures et de tableaux. Funeste à l'homme, l'influence de Lucrezia del Fede le fut plus encore à l'artiste. Le fol amour d'Andrea amena chez lui la déchéance de l'idéal ; obsédé d'une image adorée, il la reproduisait instinctivement, inévitablement, dans toutes les figures de femme qu'il peignait, même quand il s'agissait de la Vierge Marie. On voit, à Pitti, le portrait d'Andrea en compagnie de Lucrezia peint par lui-même. A son insu, sans nul doute, le pauvre artiste a exactement rendu l'état d'âme de tous deux. Lui, l'air humble, craintif, soumis, contemple sa bien-aimée, dont il entoure affectueusement le cou avec son bras. Il semble la prier de prendre en pitié tant d'amour. Elle ne l'écoute point et ne songe guère à lui : son regard distrait et sa pensée se perdent dans le vague. Sa beauté pourtant n'était pas si merveilleuse qu'elle justifiât une aussi forte passion, passion qui tourna le tête au malheureux peintre et lui fit oublier jusqu'aux lois de l'honneur.

Nous serons très bref sur les Madones de del Sarto, toutes étant peintes d'après cet exemplaire profane. Dans le tableau des Offices, *la Vierge entre saint François et saint Jean*, l'air mélancolique, simulant le recueillement, la piété, de la femme brune aux yeux noirs debout sur une espèce d'autel antique, et que le peintre nous donne pour la Mère du Sauveur, ne nous trompera

pas. Quant au Sauveur, il mérite seulement le nom que la langue irrévérencieuse des ateliers emploie, c'est un bel et gracieux *bambino*.

De même, nous appellerons, non pas *saintes conversations*, comme les Italiens les désignent, mais *conversations* tout court, les *saintes familles* d'Andrea. que ces créatures célestes, les anges, y figurent ou n'y figurent pas. La manière magistrale dont elles sont exécutées seule les recommande. La fresque de l'Annunziata, *la Madone au sac*, en fournit un exemple. Cette petite scène domestique, peinte dans un tympan, par son ordonnance et par la conception nous fait ressouvenir des familles humaines de la Sixtine : saint Joseph, Marie et le petit Jésus y jouent le rôle de l'homme, la femme, l'enfant de Michel-Ange. Tableau gracieux, si l'on veut, mais dans lequel on ne découvre nulle poésie religieuse ou profane.

Inaccessible à l'idée, si pleine d'attrait, de la Vierge pure et sainte, de ses chastes épanchements maternels, Andrea del Sarto l'a-t-il été aussi à l'idée grandiose et pathétique de la mort du Christ, qui a divinement inspiré tant d'artistes? Nous allons l'apprendre, car à deux pas des célèbres *Pietà* du Pérugin et de fra Bartolomeo, dans la galerie Pitti, s'en trouve une de notre peintre. On la regarde comme un chef-d'œuvre. Elle l'est à certains égards, mais non pas absolument. Il lui manque, malgré les apparences, ce qui manque aux compositions dont nous venons de parler, l'accent sincèrement religieux. La présence au premier plan d'un calice surmonté d'une hostie ne suffit pas à donner au sujet le caractère mystique qui distingue les deux œuvres voisines, surtout celle du Vanucci. Chez le Vanucci, les onze témoins du drame expriment tous avec éloquence, avec force et diversement le sentiment qui les anime. Des six qu'Andrea met en scène, il y en a trois, saint Pierre, saint Paul et sainte Catherine, qui sont de simples comparses. Les seuls véritables acteurs se trouvent donc réduits à la sainte Mère, à saint Jean et à Marie Madeleine. Leur douleur est modérée. On ne saurait comparer le mouvement de sympathie auquel cède le disciple bien-aimé, à l'angoisse qui étreint le cœur du Joseph d'Arimathie de Pietro remplissant les mêmes tristes fonctions

auprès du Sauveur, ni même à l'accablement du saint Jean de fra Bartolomeo. Quelle différence surtout entre la Madeleine d'Andrea, attendrie mais maîtresse de son émotion, et celle du *frate* baignant de ses larmes et couvrant de ses cheveux le corps inanimé du divin Maître !

Andrea del Sarto est un peintre chrétien, mais d'intention seulement. Ce défaut n'empêcha pas nombre d'amateurs du xvie siècle, et n'empêche pas nombre de ceux du xixe, de regarder son œuvre comme une merveille, et de la louer presque autant que celle du Sanzio. Et pourtant la vérité échappe parfois à ses admirateurs les plus enthousiastes. Lanzi, citant le Baldinucci, observe qu'on ne trouve pas chez del Sarto « cette élévation d'idées qui forme les poètes et les peintres héroïques ». Vasari prétend que, s'il se fût fixé à Rome, il eût acquis la science parfaite et surpassé tous les artistes de son temps. Propos en l'air ! Surpasser les membres du glorieux triumvirat ! Pour seulement les égaler il manqua à leur émule une chose dont l'examen de son œuvre florentine nous a révélé l'absence chez lui : la flamme sacrée, l'inspiration divine, ce que l'on appelle le génie.

Une triste fin compléta la triste vie du pauvre Andrea. Atteint de la peste qui sévit à Florence pendant l'année 1530, il mourut jeune encore, abandonné de son ingrate et lâche épouse. Il avait demandé qu'on l'enterrât dans cette église de l'Annunziata ornée par ses soins et pleine de ses chefs-d'œuvre. Un modeste buste de marbre blanc indique au touriste, qui visite la galerie vitrée, le lieu où il repose.

Le Corrège à Florence.

Antonio Allegri, dit *le Corrège* (1494-1534), tire son surnom du lieu de sa naissance, Coreggio, ville située entre Parme et Modène. Il était d'un caractère timide et porté à la mélancolie. Sa carrière fut courte, comme celle d'Andrea, mais bien remplie. On ne sait au juste quels furent ses maîtres. Il paraît s'être formé lui-même en étudiant les œuvres des grands artistes ses

contemporains. Selon Rio, sa première manière fut un *composé de celles de Léonard et du Pérugin*. Il ne tarda pas à s'en créer une autre, toute personnelle, à laquelle il dut la place éminente qu'il occupe parmi les peintres.

Quelles circonstances amenèrent ce changement et en quoi consiste-t-il ? Ce ne fut ni à Florence qu'il n'habita pas, ni à Rome où, dit-on, il n'alla jamais, ni par tempérament qu'il prit le goût de l'idéal antique, et se laissa entraîner à la représentation des images sensuelles. Ce fut sans préméditation et avec une conviction naïve, qu'il substitua dans ses compositions religieuses, aux types accoutumés, de nouveaux types créés en dehors de toute inspiration pieuse. Avec la même bonne foi, sans pensée coupable, il peignit ses nudités mythologiques. Au reste, en ce qui regarde ces dernières, il obéissait aux désirs de ses patrons, les seigneurs de Mantoue.

On sait que de telles images plaisent par la suavité des formes et par la grâce des expressions. La recherche de la grâce, telle fut la grande préoccupation du Corrège et le premier mobile de l'évolution qui se fit en son esprit. Léonard de Vinci ne considéra jamais cette qualité que comme une chose accessoire ; pour son imitateur elle devint l'objet principal. *La grâce comme but, le clair-obscur et le coloris comme moyen*, cette formule indique brièvement en quoi consiste la manière propre du Corrège. L'examen de deux ou trois de ses œuvres va dissiper ce que ces paroles trop concises peuvent avoir d'obscur, et nous apprendre en quoi excelle et en quoi pèche le novateur.

En quoi il pèche. — Nous savons que ce sujet mystique, *le Mariage de sainte Catherine* (1), est devenu sous son pinceau une simple scène de famille, aimable et riante. Dans la *Sainte Catherine* du Louvre, on retrouve la même allégresse chez les personnages sacrés que dans la *Sainte Catherine* de Naples, allégresse expansive qui se communique au spectateur. En ces deux compositions, le sentiment délicat ressenti par des êtres aux formes suaves détermine les effets que les esthéticiens attribuent à la grâce. Mais autre chose encore y concourt et rend la

(1) **Pinacothèque de Naples.**

grâce plus visible, plus forte et plus pénétrante : c'est un procédé dont la découverte, ou plutôt l'habile emploi, constitue le mérite singulier du peintre et donne à ses créations un grand attrait ; c'est l'art de faire jouer au coloris et au clair-obscur le rôle dévolu au dessin seul, celui d'exprimer des idées. Chez le Corrège, les effets de coloris et de lumière acquièrent une puissance extrême : « Chaque ombre, écrit M. Gruyer à propos de la *Sainte Catherine* du Louvre, est comme illuminée par le reflet de la couleur voisine. Grâce à des modulations de couleurs d'une incroyable délicatesse, grâce à des effets de clair-obscur merveilleusement sous-entendus, les figures prennent un charme indicible. Elles sont ensemble comme des harmonies qui se fondent. » Il arrive donc, quand on contemple une peinture du Corrège, ce qui se passe à l'audition d'une belle musique : la mélodie des sons exalte les idées exprimées. C'est alors qu'il faut prendre garde à ces idées, si elles ne sont pas pures ; sous la forme séductrice qu'elles ont revêtue, elles s'insinuent profondément dans l'esprit. Semblable à nos projections scéniques de lumière électrique, la vive clarté que le peintre fait jaillir sur des chairs habilement modelées et coloriées leur donne une agréable mais dangereuse apparence. Coupable en toutes circonstances, le procédé, quand il s'agit de figures sacrées, devient en quelque sorte sacrilège.

Tel nous semble le cas de la fameuse *Nativité*, dite *la Nuit*, qui orne le musée de Dresde. Vasari regarde comme une merveille la façon dont les lueurs qui émanent du corps de l'Enfant divin illuminent les personnages réunis autour de lui et jusqu'aux anges qui chantent au-dessus de la chaumière, « anges si bien faits, dit-il, qu'on les croirait tombés du ciel, *piovuti dal cielo* ». L'auteur de l'*Art chrétien* nous met en garde contre l'enthousiasme qu'excite cette œuvre, regardée, au XVIIIᵉ siècle surtout, comme sans égale. Les beaux effets de cette prétendue lumière surnaturelle, attribuables à un artifice à la Rembrandt, masquent aux yeux peu clairvoyants certains défauts, par exemple la vulgarité des types et l'absence du caractère essentiel à toute représentation religieuse ; mais ils ne les cachent pas au regard attentif de l'observateur instruit.

Le tableau de la Tribune, très renommé également, *la Vierge adorant l'Enfant Jésus,* nous offre le même enseignement que celui de Dresde. La Madone d'Antonio, conformément aux principes de son esthétique, est bien plutôt l'image de la grâce que celle de la vénération pieuse, — de la grâce un peu maniérée; nous avons ici le pressentiment des imaginations raffinées, propres aux artistes de la décadence, qui remplaceront les conceptions si religieuses des primitifs. La sainte Mère n'est qu'une maman fière de la beauté de son premier-né; à l'amour purement humain qu'elle éprouve ne se mêle point l'intuition du divin mystère, ni, d'autre part, la prévision d'un avenir qu'elle semble ignorer, elle, l'épouse du Saint-Esprit. Exclusivement occupé de son ingénieux procédé, le peintre s'est borné à rendre dans sa réalité frappante et avec un art parfait, l'éclat lumineux du corps du Sauveur, et de projeter les rayons de ce foyer éblouissant sur les formes suaves de la Vierge.

Si l'on ne considère que les sources et la nature de l'inspiration, le Corrège est très inférieur aux trois grands peintres spiritualistes qui dominent les autres, et même au Titien, bien qu'enclin lui aussi au sensualisme. « Pour ceux qui cherchent dans la peinture le genre de délectation que donnent la gracieuse ondulation des lignes, le charme du sourire féminin, l'harmonie des couleurs entre elles, les contrastes habilement ménagés, la magie du clair-obscur, les gradations bien nuancées dans les reflets et les passages d'une teinte à l'autre, en un mot, tous les artifices qui tiennent à une perception exceptionnellement délicate de la grâce et de la beauté, pour ceux-là Antonio Allegri est sans contredit le premier des peintres; mais il n'en est pas de même pour ceux qui cherchent, dans les œuvres d'art, soit la réalisation approximative d'un idéal quelconque, soit un mode de consécration des grands souvenirs ou des grandes espérances. » (1)

L'ère des grands peintres florentins est passée. L'art déchoit entre les mains de leurs maladroits imitateurs. L'abbé Lanzi

(1. Rio.

énumère les causes de cette prompte décadence. Il en trouve la principale dans l'étude exclusive de modèles fournis par l'école, surtout par Michel-Ange, et dans l'oubli de l'observation de la nature. Il aurait pu, croyons-nous, ajouter cette cause plus efficace encore, l'affaiblissement, chez la nouvelle génération, de la faculté créatrice, du génie.

LA SCULPTURE A FLORENCE

I. *LES ANTIQUES*

Quoique moins nombreuses à Florence qu'à Rome et à Naples, les sculptures antiques y composent toutefois une collection considérable. Les effigies des héros et des dieux occupent toute la longueur des deux corridors des Offices, où elles s'alignent en files interminables et sur un triple rang. L'œil du visiteur, ébloui par la vue d'une multitude de formes peintes et surtout par l'éclat des couleurs, se repose à contempler ces formes nouvelles dont la douce blancheur le caresse et dont il saisit facilement les contours. D'autre part, la simplicité de chaque sujet charme et délasse le cerveau qu'une longue étude de compositions, souvent très complexes, a fatigué.

Nous revoyons les types que nous connaissons déjà : les figures historiques d'Auguste, de César, d'Adrien, de Claude, de Julie, d'Agrippine, de Faustine, etc.; les figures idéales de Bacchus, d'Apollon, de Mercure et des autres grandes divinités. Celle d'Hercule, symbole de la force unie à la justice, revient fréquemment.

On a réservé des cabinets particuliers aux chefs-d'œuvre, et réuni les plus précieux à la Tribune. Au milieu de ce salon, cinq antiques placées bien en vue provoquent l'attention. Ce sont : « un *Esclave aiguisant son couteau* (le *Rémouleur*), *deux Lutteurs enlacés* dont tous les muscles se tendent et s'enflent, un charmant *Apollon* de seize ans, dont le corps uni a toute la

souplesse de la plus fraîche adolescence, un admirable *Faune* qui se sent de son espèce animale, joyeux sans arrière-pensée et dansant de tout son cœur » (1), et la *Vénus*, la fameuse *Vénus de Médicis*.

Nous la connaissons et nous n'aurons que peu de chose à ajouter à ce que nous en avons dit. Elle rappelle, ainsi que sa sœur du Capitole, la *Vénus de Praxitèle* telle que Lucien l'a décrite. C'est une belle femme au corps onduleux, légèrement inclinée en avant, qui n'a rien de divin. Nous répéterons ici ce que nous avons affirmé déjà : la conception de Praxitèle se prêtait à une double interprétation : si, certains amateurs ne voyaient dans son Aphrodite que l'image de la beauté simple et pure, d'autres y trouvaient l'image de la beauté sensuelle. L'auteur de la *Vénus de Médicis* se rattache à ces derniers. La déesse romaine se distingue par plus de noblesse et de gravité, la florentine par plus de morbidesse. Elles se sont partagé les attributs que le poète Lucrèce accorde à la puissante inspiratrice de ses chants : la première nous apparaît comme l'*Alma mater, Æneadum genetrix*, la seconde sous les traits de l'*Hominum Divûmque voluptas*. Chez celle-ci, le « geste innocent et naïf (de l'original) a perdu... quelque chose de sa discrétion chaste... Elle n'est plus la divinité de Cnide sortant de l'onde..., mais une mortelle jeune et coquette...; ou si c'est une déesse, l'Olympe qu'elle habite n'est plus l'Olympe de Phidias ni de Praxitèle » (2). C'est grand dommage que l'intervention du maladroit Bernin ait gâté cette œuvre. Il fallait laisser la figure mutilée plutôt que de donner à une déesse les mains ridicules d'une femmelette. On prend un soin superflu quand on restaure les antiques. Nous nous souvenons de certaine *Vénus* de Naples et de certaine *Niobide* du Vatican dépourvues non seulement de mains, mais de bras et de tête. Or, nul attrait ne leur manque ; le contemplateur les répare en esprit, et elles se manifestent à lui, les mystérieuses effigies, plus belles peut-être encore qu'elles n'étaient alors qu'elles sortaient de l'atelier du sculpteur. La

(1) M. Taine.
(2) M. Paris, *Sculpture antique*.

Vénus de Milo ne fournit-elle pas la preuve de ce que nous avançons ?

Les érudits regardent la *Vénus de Milo* comme une œuvre de l'époque de Scopas. Ils attribuent à la même époque et à Scopas lui-même le groupe célèbre des *Niobides* qui remplit une salle entière du musée des Offices. Il comprend dix-sept statues. Couronnaient-elles le fronton d'un temple, ou décoraient-elles un portique ? Peu importe. Toutes retracent aux yeux, sous des formes palpables, le drame poétique et terrible chanté par Ovide, chanté aussi par un poète français contemporain.

Seize blancs corps de marbre, rangés au milieu de la funèbre salle, reposent sur des socles comme sur leurs couches mortuaires.

> Ils sont tous là sanglants, vierges, jeunes guerriers,
> La tête ceinte encore de myrte ou de lauriers ;
> Belles et beaux, couchés dans leur blanche chlamyde (1).

Autant qu'il l'a pu, l'artiste, limité dans ses moyens, a diversifié les attitudes et les sentiments de ses personnages. On voit peint, chez les enfants, l'effroi de l'être innocent qui ne comprend pas pourquoi on l'enlève à la joie de vivre ; on voit, chez les jeunes hommes, suivant l'âge, le caractère et les circonstances : la douceur et la résignation, ou l'attendrissement et la douleur, ou l'indignation et la colère impuissante. La plupart expriment leur surprise et cherchent du regard ou indiquent du doigt le lieu d'où part l'invisible trait qui les frappe. Quant aux jeunes filles, tendres et timides créatures, elles plient involontairement les genoux ou fuient éperdues, excepté l'une d'elles qui ouvre ses bras, découvre sa poitrine et attend immobile : elle s'offre, victime expiatoire, au courroux de Diane pour le salut de tous. L'implacable justicière n'acceptera pas son sublime dévouement.

Et elle, la pauvre mère, spectatrice indignée de l'anéantisse-

(1) LECONTE DE LISLE. *Poèmes antiques.*

ment de sa famille, et qui presse sur son cœur la dernière de ses filles !

> Immobile et muette
> Et de son désespoir comprimant la tempête,
> Seule vivante au sein de ces morts qu'elle aimait
> Elle dresse ce front que nul coup ne soumet.
> Comme un grand corps taillé par une main habile,
> Le marbre te saisit d'une étreinte immobile.
>
> Que ta douleur est belle, ô marbre sans pareil !
> Non
> Dans les cités d'Hellas jamais blanches statues
> De grâce et de jeunesse et d'amour revêtues...
> N'ont valu ce regard et ce col qui chancelle,
> Ces bras majestueux dans leur geste brisés,...
> Ce corps, où la beauté, cette flamme éternelle,
> Triomphe de la mort et resplendit en elle !...
> Tu vis, tu vis encore ! sous ta robe insensible
> Ton cœur est dévoré d'un songe indestructible.
> Tu vois de tes grands yeux, vides comme la nuit,
> Tes enfants bien-aimés que la haine poursuit.
> O pâle Tantalide, ô mère de détresse,
> Leur regard défaillant t'appelle et te caresse...
> Oh ! qui soulèvera le fardeau de tes jours ?
> Niobé ! Niobé ! souffriras-tu toujours ? (1)

Crainte du mystérieux, du fatal et du terrible, pitié profonde pour les jeunes, les innocentes victimes, et surtout pour la malheureuse mère qui leur survit, tous les sentiments qu'un tel drame peut inspirer, l'âme du spectateur soudain les éprouve à la vue des poétiques cadavres. Une émotion, aussi puissante que si ces images étaient des êtres réels, la saisit; plus puissante, faut-il dire ; car aux mouvements sympathiques que nous venons d'indiquer s'ajoutent les vifs transports que provoque toujours l'aspect des grandes manifestations du beau.

(1) Leconte de Lisle.

II. LES SCULPTEURS MODERNES

XIVᵉ siècle : André de Pise. — L'Orcagna.

On regarde la sculpture florentine comme la plus parfaite après la sculpture grecque. Pourquoi, contrairement à la loi du progrès, lui est-elle inférieure, ou du moins pourquoi ne lui est-elle pas égale, elle qui avait à sa disposition un idéal meilleur ? Serait-ce parce qu'en statuaire bien plus qu'en peinture la reproduction exacte des formes corporelles est la condition principale, et que, malgré des connaissances anatomiques très précises, les modernes n'ont pu arriver à connaître encore le corps de l'homme aussi bien que le connaissaient les anciens ? Oui, évidemment; les modernes n'ont pas, comme les Grecs, tous les jours sous les yeux le spectacle d'un corps nu vivant et se mouvant, corps choisi avec soin, perfectionné par la gymnastique, se montrant dans toutes les positions, accomplissant tous les mouvements, cherchant à faire valoir toute sa beauté; au lieu d'étudier la charpente, les tendons, les muscles sur le cadavre inerte, les Grecs les étudiaient sur le corps en action, et surprenaient ainsi les secrets du mouvement et de la vie. Voilà, pour les sculpteurs modernes, une cause certaine d'infériorité. On en trouve une seconde dans la nature des idées exprimées.

« La sculpture est, par essence, condamnée à n'offrir à nos yeux que le beau » (1), jamais le laid; et même il ne lui est pas permis de donner aux traits du visage, en raison de leur vive saillie, une expression trop forte ; elle tomberait dans la grimace, dans la caricature. Elle doit, tout en dévoilant l'âme, « ne jamais sacrifier la beauté physique à l'expression, et arrêter celle-ci au moment précis où elle menace celle-là » (2). Les sculpteurs grecs y arrivaient en employant les formes les plus idéales, « lesquelles sont les plus expressives sans effort » (3). Ils se

(1-2-3) M. Lévêque, *Science du beau*.

tenaient par conséquent dans le domaine des idées générales, tout en ne perdant pas de vue le modèle vivant, celui dont nous avons loué la perfection.

Les sculpteurs des temps nouveaux n'ont pas suivi leur méthode synthétique. Ils ont visé, au contraire, à la manifestation des idées individuelles : « Le caractère personnel, l'émotion passionnée, la situation particulière, la volonté ou l'originalité intense font saillie dans leurs œuvres comme dans un portrait. Ils sentent la vie mieux que l'harmonie. » (1) C'est que les circonstances et les mœurs ont changé ; l'homme actuel n'est plus celui d'autrefois : « Notre civilisation nous accable, l'homme fléchit sous le poids de son œuvre incessamment accrue ; le faix de ses inventions et de ses idées... n'est plus proportionné à ses forces... Il est contraint... de devenir spécial. C'est pourquoi il a perdu de son calme, et l'art est déchu de son harmonie. » (2) Les Florentins s'attachèrent généralement avant tout à l'expression de la vérité telle quelle, et inclinèrent plus ou moins au réalisme. Ce furent donc leurs doctrines esthétiques et leurs modèles plastiques qui les trahirent, et non pas leurs conceptions ; celles-ci, presque toujours inspirées par la religion, appartiennent à un ordre encore plus élevé que celles des Grecs.

Nous avons brièvement indiqué les origines de la sculpture italienne moderne. Elle prit naissance à Pise au XIIIᵉ siècle. Nicolas Pisan et Jean, son fils, propagèrent dans la péninsule leurs salutaires principes. Ils furent les pères d'une nombreuse lignée de sculpteurs illustres qui se succédèrent sans interruption pendant deux siècles. Jean eut pour disciple immédiat André de Pise qui, à son tour, instruisit Andrea Orcagna. Florence possède deux ouvrages remarquables de ces maîtres : d'Andrea Pisano, une des portes du Baptistère ; de l'Orcagna, le tabernacle d'Or San Michele. Ces chefs-d'œuvre montrent le rapide progrès de l'art sculptural et la hauteur à laquelle promptement il parvint.

Nous préférons joindre l'examen de la porte d'André de Pise à celui des portes exécutées plus tard par Ghiberti ; ce sera l'oc-

(1-2) M. TAINE.

casion d'une étude comparative intéressante. Nous citerons seulement, pour qu'il n'y ait pas de lacune dans notre exposé historique, ces quelques paroles de M. Müntz : « Chez Jean de Pise et ses adeptes, les souvenirs antiques détonnent parfois étrangement au milieu des excès du naturalisme... André réussit à rétablir l'harmonie... Son point de départ, c'est la tradition médiévale qu'il cherche à ennoblir et à pacifier en s'inspirant surtout de l'exemple de Giotto. »

Ce premier pas vers la perfection fut suivi d'un plus considérable encore, accompli par Orcagna. Nous allons voir la sculpture s'élever subitement au niveau de la peinture dans la science de la composition et de l'expression.

Les membres de la confrérie d'Or San Michele résolurent, nous apprend Vasari, de faire construire, pour renfermer l'image miraculeuse de leur chapelle, un tabernacle le plus riche possible. A cette fin, ils ouvrirent un concours. Orcagna l'emporta sur ses rivaux. Nous ne saurions décrire pertinemment ce chef-d'œuvre, de proportions monumentales, dont seules la gravure ou la photographie pourraient donner une idée. Entièrement de marbre, il a l'apparence d'une châsse gothique, et toutes ses parties sont ciselées avec le plus grand soin. Des pointes pyramidales le couronnent. Elles se combinent avec des arcades cintrées. Des pierres de couleur et des verres colorés, incrustés dans sa substance, forment de brillantes mosaïques. Orcagna a employé les nombreux motifs, aussi variés qu'élégants, du style ogival et les a mêlés aux divers éléments de l'architecture classique ; mais ce qu'il y a de plus admirable dans son œuvre, ce sont les bas-reliefs. Le sculpteur a représenté sur les quatre côtés du soubassement : *la Naissance et la Présentation de la Vierge*, — *la Nativité du Sauveur et l'Adoration des Mages*, — *l'Ange annonçant à la Vierge sa mort prochaine*, — *la Mort et l'Assomption de la Vierge*.

Le dernier de ces bas-reliefs est le plus remarqué. Les formes corporelles laissent quelque chose à désirer, mais les plus grands artistes des siècles suivants n'ajouteront rien au choix des sentiments, ni à la manière dont ils sont rendus. Dans cette vaste composition on voit la sainte Mère sur sa couche funèbre, un de

ses bras retombant inerte. Son Fils, venu pour l'assister, baise, avec une tendresse infinie mêlée de sérénité divine, la main qui l'a bercé. Plus haut, on voit la Vierge glorieuse emportée par des anges, et les apôtres qui la regardent monter au ciel. L'artiste ici a vraiment animé la pierre.

De semblables modèles sont rares à l'époque des précurseurs; mais la voie est ouverte et l'art va briller du plus vif éclat. Florence, jusqu'alors éclipsée par les autres cités toscanes, s'apprête à prendre sa revanche. Pendant un siècle entier elle enfantera sans interruption des tailleurs de marbre et des ciseleurs de bronze nombreux et sans égaux.

XVe siècle : Donatello et son œuvre. — Ghiberti. Les portes du Baptistère. — Le décor extérieur d'Or San Michele. — Luca della Robbia et le groupe des sculpteurs mystiques. — Jean Bologne. — Les statues de la Loggia dei Lanzi. — Benvenuto Cellini.

Voici l'artiste qui imprima à la sculpture italienne, dans sa marche ascendante, la plus forte impulsion. Donato, plus connu sous le diminutif gracieux de Donatello (1386-1466), fut un rude travailleur ; il s'appliqua ardemment à sa tâche pendant toute la durée de sa longue vie, et, animé d'un noble désintéressement, sacrifia ses intérêts propres à ceux de l'art. L'œuvre considérable qu'il a laissée comprend une multitude de bas-reliefs et de statues disséminés un peu partout en Italie. Leur valeur n'est pas la même : l'inégalité d'inspiration et d'exécution est le défaut capital du grand sculpteur dont les plus belles productions pèchent toujours par quelque endroit; mais, par contre, ainsi que celles de Michel-Ange, toutes portent la marque du génie.

« On regarde les ouvrages de Donatello comme les plus semblables à ceux des Grecs et des Romains. » Il ne faut pas accepter sans restriction ce jugement de Vasari. Entraîné par l'exemple de Brunelleschi, Donato alla, en compagnie de son ami, étudier

à Rome les reliques de l'antiquité; mais l'imitation de l'antiquité est incomplète chez lui et ne vise pas le caractère essentiel de l'art hellénique, la recherche et la reproduction par-dessus tout de la beauté. L'originalité de la conception et du style compense en partie ce défaut. Nous allons voir que Donato se montre absolument indépendant et créateur en toutes choses. Sous ce rapport on peut le comparer au maître des maîtres, à Michel-Ange, dont le rapprochent son dessin hardi, ses attitudes fières, ses expressions fortes, mais dont malheureusement l'éloigne son réalisme; même après le séjour à Rome il ne se débarrassa pas du naturalisme propre à son pays et à son époque. On se rappelle l'anecdote du Crucifix et la parole sévère de Brunelleschi. Il ne sut pas trouver le vrai type du Christ ni de la Vierge, ni des autres héros de la légende sacrée. Et pourtant, chose étrange, on le compte parmi les artistes chrétiens. Il le fut, en effet, mais dans sa descendance. C'est de lui et non pas de Ghiberti, l'auteur de tant de pieuses compositions, que procède la phalange des sculpteurs mystiques du XVe siècle.

Les statues qu'il sculpta au début de sa carrière pour Or San Michele et pour le campanile de Santa-Maria-del Fior décèlent, quelques-unes, sa jeune inexpérience, toutes, plus ou moins, l'excessive préoccupation dont nous venons de parler. Le *Saint Pierre* et le *Saint Marc* d'Or San Michele se distinguent par des traits réguliers et nobles, mais sans beauté; l'absence de mouvement rend ces figures froides; nul signe particulier n'indique, chez l'une, le prince des apôtres, chez l'autre, le narrateur inspiré des faits évangéliques. Le *Saint Georges*, exécuté pour les armuriers plusieurs années après, brille par les qualités contraires. Le héros chrétien a pris l'extérieur d'un chevalier du moyen âge. Armé de pied en cap, la main appuyée sur son écu, sans mouvement apparent, sans geste proprement dit, la tête haute, le regard assuré, il offre l'image accomplie du soldat prêt à combattre pour la justice.

Les statues du campanile, *Abraham, Habacuc, Jérémie, David*, n'indiquent qu'un fâcheux progrès dans l'imitation de la réalité brutale. L'artiste a même osé rendre la laideur. Il a donné au roi-prophète les traits d'un personnage d'aspect ridicule et

repoussant connu à Florence sous le nom de *Zuccone* (tête pelée). Mais dans la figure de *Saint Jean l'évangéliste*, la pose, le mode de drapement, la disposition de la barbe, la rudesse de la physionomie, l'immobilité du corps, indice de méditation profonde, tout fait songer au *Moïse*.

Les Florentins ont réuni dans une salle du Musée national les œuvres de Donatello que l'on conservait aux Offices et au Palais Vieux. Ils y ont joint les copies en plâtre des sculptures qu'on ne peut distraire du lieu ou du monument pour lequel elles ont été faites.

Nous remarquons dans le nombre le buste de *Niccolò da Uzzano*, portrait admirable : on ne saurait pousser plus loin l'imitation de la nature et de la vie. Mais il est en terre cuite coloriée, et nous ne pouvons nous décider à trouver belles de pareilles figures.

Selon Rio, la plupart des artistes modernes auraient mal compris le type de saint Jean-Baptiste : « Ce n'est pas seulement le prophète de la Rédemption qu'il faut voir en lui, c'est aussi le prédicateur de la pénitence évangélique, dans ses macérations parfois incompatibles avec la beauté corporelle ». Donatello a réalisé le *desideratum* du savant critique ; son *Saint Jean-Baptiste* du Bargel exprime, « dans son visage amaigri et presque défiguré par le jeûne, l'espèce de transfiguration que produisent dans les saints les habitudes ascétiques » (1).

Nous trouvons dans le *David* de bronze un fruit excellent de l'inspiration religieuse. La main gauche appuyée sur la hanche, la droite armée du glaive, foulant d'un pied triomphant la tête du géant, le jeune héros n'a pour tout vêtement que son pétase et des jambières. « Il y a... dans cette figure enchanteresse un vague parfum de l'Orient, comme une réminiscence de la poésie biblique. » (2)

D'après Vasari, Donatello excella dans le bas-relief, dont il avait, dit-il, l'intelligence parfaite : selon que le tableau devait être vu de loin ou de près, il soignait peu ou beaucoup les détails.

(1) Rio.
(2) M. Müntz.

Les portes de la sacristie vieille de San Lorenzo me fournissent un exemple de la seconde manière. Il y donne à ses figures le moins de saillie possible, contrairement à ce que faisait Ghiberti; il évite de creuser des enfoncements, de multiplier les plans, et il arrive néanmoins à rendre ses figures suffisamment apparentes.

L'ancienne sacristie de San Lorenzo renferme encore d'autres œuvres du même artiste : un buste de *Saint Laurent* qui nous a semblé conçu d'après le type des deux figures héroïques que nous connaissons; seulement ici nous avons le modèle de l'héroïsme pacifique d'un martyr chrétien; le *Christ* en bois qui valut à son auteur le reproche piquant de Brunelleschi, et le tombeau des parents de Côme l'Ancien, remarquable par son élégante simplicité : toute l'ornementation se borne à quelques groupes d'anges gracieux.

Quand nous aurons décrit, au moment opportun, la *Judith*, une des plus précieuses statues de la Loggia, nous aurons fait connaître les principales œuvres florentines de Donatello. Jugeant ce maître comme praticien, Perkins le déclare supérieur à Michel-Ange en ce qui regarde la délicatesse du travail, la vérité des détails, l'expression du caractère individuel et l'habileté de l'exécution. Nous avons blâmé son goût pour le naturalisme. On est tenté parfois de le lui pardonner en faveur « de la surabondance de vie qu'il sut mettre dans la plupart de ses œuvres » (1), et aussi parce qu'il ne s'y obstina pas. Nous l'avons vu s'élever jusqu'à l'idéal héroïque. Quant à l'idéal religieux pur, il faut avouer qu'il le méconnut. Par contre, il excella à rendre les émotions de l'âme moderne.

*Loren*ʒ*o Ghiberti* (1378-1455) et *Luca della Robbia* (1400-1482), les deux plus célèbres émules de Donatello, se montrèrent franchement spiritualistes et, sans rompre violemment avec le passé, prirent aussi pour modèles les belles formes antiques. Ils surent tenir « la balance égale entre l'étude de la nature et la recherche de l'idéal... La note tendre et pieuse (qu'ils) ont mise

(1) Rio.

dans leur art se retrouve d'un bout à l'autre de la sculpture italienne de la première Renaissance, chez les Rossellino, les Desiderio, les Mino, les deux frères da Majano et l'immense majorité de leurs contemporains. Il faudra au contraire attendre jusqu'à Michel-Ange pour voir revivre la *terribilità* de Donatello » (1). Les sculptures de Lorenzo et de Luca plairont donc particulièrement aux esprits modérés, calmes, religieux et en même temps amis de la perfection classique; car ce dernier caractère les distingue. Ghiberti put contempler les belles productions de l'art grec au moment même où on les découvrait à Rome, à Padoue, à Sienne. Aussi, dédaignant les médiocres imitations de l'art romain, ne s'attacha-t-il qu'à ces rares exemplaires. Son heureux instinct et l'intelligente étude à laquelle il se livra eurent pour fruits une œuvre merveilleuse, les portes de bronze du Baptistère de Florence.

Elles sont trois sœurs, dont une de beaucoup l'aînée, la porte d'André de Pise. La dernière en date a reçu de Michel-Ange le nom de *Porte du Paradis*; la première et la deuxième mériteraient également cette appellation.

La porte d'André de Pise se compose de deux vantaux encadrés par une bordure de feuillages et de rameaux entrelacés. Chaque vantail est divisé en quatorze compartiments. Dans chacun de ces compartiments une gracieuse arabesque, figurant un losange quadrilobé, renferme soit un fait remarquable de la vie du saint Précurseur, soit l'image d'une Vertu.

Nicolas et Jean de Pise n'avaient pas compris le bas-relief à la manière des Anciens. Tandis que les personnages des artistes grecs se meuvent tous au premier plan, à la suite les uns des autres, dans un tableau sans profondeur, ceux des artistes pisans s'entassent, nombreux et confus, les uns derrière les autres et sans distinction de plans, dans un cadre étroit. André adopta une ordonnance plus simple, et donna de la clarté à ses compositions en n'employant qu'un très petit nombre de personnages dont il forme ordinairement un seul groupe. Ce n'est pas son seul mérite. A l'exemple de ses maîtres, il imite l'anti-

(1) M. Müntz. *Monographie de Donatello*.

quité, mais non pas servilement : il en met les principes esthétiques d'accord avec les idées nouvelles. Or, voici le résultat de cette intelligente synthèse : les formes du corps deviennent plus naturelles et plus harmonieuses, les draperies mieux ordonnées, les attitudes toujours nobles; il y a plus de majesté dans les figures viriles, plus de grâce et même de la vraie beauté dans les figures féminines ou juvéniles. On reconnaît aussi l'influence de Dante et de Giotto dans les anges mêlés à ses épisodes historiques, et dans les huit Vertus qui forment le sujet des compartiments inférieurs. Ces dernières sont aussi expressives que celles de l'Arena. Elles respirent comme elles ou la paix éternelle de l'âme, ou l'aspiration ardente, ou l'amour infini, ou la complète abnégation, ou l'inébranlable fermeté, ou la méditation grave et pieuse, etc. En un mot, ce sont les types parfaits des divines qualités qu'elles symbolisent. A ces mérites, ajoutons celui-ci : la conception est souvent très heureuse, et concluons en disant que la porte d'André de Pise, un des plus beaux monuments de l'art renaissant à ses débuts, figure dignement à côté de ceux qui illustrent l'époque où cet art avait atteint, en sculpture, son apogée.

La première porte de Ghiberti offre la disposition de la précédente : bordure analogue, encadrements pareils, même nombre de compartiments. Les sujets, pris dans le Nouveau Testament, en retracent les faits principaux. Voici, avec quelques détails, la nomenclature des vingt tableaux :

1º *L'Annonciation*. La figure de la Vierge debout recevant le messager céleste est, à tous les points de vue, irréprochable : la pose, le geste sont naturels et dignes. — 2º *La Nativité*. La scène se passe au milieu d'un site non seulement agreste, mais sauvage. La Vierge, à demi couchée sur un rocher, quelque peu dans l'attitude de l'*Ariadne* du Vatican, contemple avec amour le divin nouveau-né. — 3º *Les Mages adorent le Messie.* — 4º *Jésus parmi les docteurs*. On voit l'étonnement peint sur les traits des auditeurs, et, sur ceux de la Vierge, la joie et l'orgueil maternels. — 5º *Le Baptême du Sauveur* : harmonieuse pondération des éléments. — 6º *La Tentation :* épouvante de Satan foudroyé par l'éclat de la divinité du Christ soudainement

manifestée. — 7° *Les Vendeurs chassés du Temple.* — 8° *La Barque apostolique jouet des flots agités* : vive peinture de l'émoi des disciples, de la crainte de Pierre enfonçant dans les eaux et de la toute-puissance du Maître, majestueux et calme. — 9° *La Transfiguration.* — 10° *La Résurrection de Lazare.* Lazare apparaît debout dans le sépulcre. Le corps a conservé sous son linceul la raideur du cadavre ; on pressent toutefois le retour imminent de la vie. Les sœurs de Lazare s'abandonnent à la joie ; les apôtres, habitués à de tels miracles, marquent seulement leur foi et leur admiration. — 11° *L'Entrée à Jérusalem.* — 12° *La Cène.* — 13° *Jésus au jardin des Oliviers.* Traduction réussie du récit évangélique : sommeil profond des apôtres ; angoisse du Fils de l'Homme en qui la nature un moment succombe. — 14° *Trahison de Judas :* scène mouvementée et dramatique. — 15° *La Flagellation :* bonté de l'innocente victime qui pardonne à ses bourreaux. — 16° *Jésus devant Pilate.* — 17° *Jésus portant sa croix.* — 18° *Jésus en Croix.* Sage sobriété de figures. Deux grands anges éplorés planent aux côtés du Christ ; à ses pieds la sainte Mère et saint Jean sont plongés dans la douleur. — 19° *La Résurrection :* splendeur de la personne glorieuse du Christ. — 20° *La Descente du Saint-Esprit.*

La deuxième porte de Ghiberti, celle que l'on a appelée la *Porte du Paradis*, éclipse-t-elle la première ? Moins apparente, moins brillante que la cadette, la sœur aînée n'est pas moins belle ; seulement elle cache avec modestie ses attraits. Son style, plus conforme aux traditions du moyen âge, répond mieux aux exigences d'un goût parfait. Dans chaque sujet, l'artiste se borne à faire ressortir une idée principale qu'il exprime le plus simplement et le plus vivement qu'il peut. Son intention est claire, facile à saisir, et chaque tableau réunit ces deux conditions essentielles du beau, la simplicité et l'unité.

Il est vrai, mais on oublie ces excellentes raisons quand on regarde la deuxième porte de Ghiberti. Après qu'ils en eurent décidé l'exécution, les consuls des arts engagèrent Lorenzo à ne rien négliger pour qu'elle fût la plus ornée, la plus riche, la plus magnifique qui se pût imaginer. L'artiste alors n'écouta plus que son instinct, et, s'affranchissant des lois ordinaires du bas-relief,

mit résolument le pied dans le domaine de la grande sculpture et de la peinture. La découverte de la perspective était récente et enthousiasmait les esprits. Notre sculpteur, à l'imitation du peintre, établit des plans divers dans ses bas-reliefs, y dessina des paysages, y construisit des architectures, y indiqua les lointains. S'il ne prit pas à son modèle ses couleurs, c'est qu'il crut pouvoir s'en passer : la saillie prononcée des objets lui donna des lumières et des ombres. Pour arriver à ses fins, le hardi novateur employa toutes les sortes de relief, y compris la rondebosse. Disons que ce procédé lui fut jusqu'à un certain point imposé : il dut se conformer au programme que lui tracèrent les députés de la Seigneurie. Léonard l'Arétin avait choisi parmi les faits de l'Ancien Testament ceux qui réunissaient les deux conditions suivantes : « Beaucoup d'éclat, afin que la variété du dessin y réjouît l'œil, et une haute signification » ; conditions qui nécessitaient un entier développement du fait historique et une grande mise en scène. Quoi qu'il en soit, grâce à sa nouvelle conception du bas-relief, le sculpteur put représenter de vraies foules, montrer des armées en marche ou combattant, des campagnes, des montagnes, en un mot, de vastes espaces, au sein desquels plusieurs actions s'accomplissent simultanément; et, grâce à sa science, rien dans ses tableaux n'est confus; tout, au contraire, est lumineux et plein d'harmonie. Quant aux idées, le bref examen des dix compositions nous permettra d'en juger la valeur.

Ier tableau. *Histoire de l'homme avant son exil de l'Eden.* « L'homme et la femme étant des ouvrages faits par Dieu luimême, Ghiberti leur donna les plus beaux corps : *avvertenza grandissima*, très grande idée », déclare Vasari. Michel-Ange a dû s'inspirer de ce modèle : nous retrouvons ici son Créateur tendant paternellement la main à Adam, et son groupe d'anges émerveillés. Mais les figures de Ghiberti sont moins idéales, ainsi que le lieu où il nous transporte. Dans la naissance d'Eve, rien de plus touchant que l'apparition de la gracieuse créature : elle jaillit à la vie dans tout l'éclat de la jeunesse et de la beauté, et c'est avec la plus tendre affection fraternelle que les anges la soutiennent et l'offrent à la bénédiction de leur Père commun.

Le 2ᵉ tableau contient *l'histoire pathétique de la première famille humaine*, prototype des innombrables familles sorties d'elle. — Pour théâtre du drame, une région désolée. Devant une hutte grossière, semblable à celle de l'homme primitif de nos paléontologistes, on voit les tristes exilés assis avec leurs petits enfants. — Les enfants ont grandi. Abel garde les troupeaux, Caïn laboure la terre : l'effort du laboureur et de ses bœufs inspire l'idée du travail pénible imposé à l'homme déchu. — Le sacrifice des deux frères. — La scène impie et cruelle du meurtre. Au premier plan, l'assassin, un bâton à la main, sourd à la voix de Dieu qui l'interpelle, image de l'impénitence, fuit vers des lieux inconnus.

3º *Noé, sa femme, ses fils et ses brus,* sortis de l'arche, forment un groupe d'une beauté antique.

4º *L'histoire d'Abraham.* — *Le sacrifice d'Isaac* est la répétition de l'épreuve qui valut à Ghiberti, dans le concours de 1401, la victoire sur des rivaux tels que Jacopo della Quercia et Brunelleschi.

5º *Esaü et Jacob.* Six ou sept actions sont traitées dans ce compartiment. Avec quelque habileté qu'il l'ait fait, l'artiste n'a pas évité cette fois, paraît-il, un peu de confusion. Mais si on ne s'arrête pas aux détails, le tableau plaît par son ensemble harmonieux.

6º Plaît de même celui des *Aventures de Joseph*, d'une ordonnance aussi compliquée.

7º Ici l'unité se trouve adroitement introduite. Au sommet du Sinaï se dresse la grande figure de Moïse. *Le législateur reçoit le Décalogue des mains de Dieu lui-même,* qui le lui apporte au milieu du formidable appareil décrit dans le Livre saint. Cependant le peuple assemblé au pied de la montagne témoigne par ses mouvements tumultueux la terreur que lui causent les grondements de la foudre et les éclairs qui sillonnent les nuées.

8º *Prise de Jéricho.* — 9º *David et Goliath.* — 10º *La reine de Saba.* Dans ces derniers tableaux, le novateur nous montre se déroulant des armées entières, d'imposants cortèges, et prouve avec quel art il sait animer des masses considérables, distribuer ses groupes et ses figures.

« Il est difficile, écrit M. Müntz, d'exprimer avec des paroles ce que l'artiste a mis d'élégance, de noblesse, de sentiment dans ces compositions, ce qu'il y a semé de figures délicieuses, d'épisodes enchanteurs, de frais paysages, d'édifices majestueux... L'influence de l'antiquité ne se traduit pas seulement par une foule d'imitations incontestables : elle éclate surtout dans le choix des types et l'arrangement du costume... Les bordures des différents compartiments sont à elles seules tout un monde. » Nous y retrouvons, en effet, la vive, la féconde imagination que nous avons admirée dans la décoration des Loges de Raphaël. En outre, Ghiberti a orné chaque vantail d'un encadrement particulier qui est une merveille de modelé et de ciselure. Il se compose de vingt statuettes dans des niches et de quatre figurines couchées, alternant avec vingt-quatre petits bustes de femmes, de jeunes gens, de vieillards. Les statuettes représentent des prophètes, des sibylles, des héroïnes bibliques : « Elles offrent toute l'importance de statues véritables, tant l'artiste y a condensé de grâce, de poésie, de séduction. » (1) L'œuvre mémorable de Ghiberti le met au premier rang parmi ceux qui ont compris et réalisé le beau.

Nous ne ferons que mentionner les statues d'Or San Michele, *Saint Jean-Baptiste, Saint Mathieu, Saint Etienne*, toutes trois en bronze. Le fin ciseleur n'était pas de force à lutter ici contre le créateur de figures grandioses, le puissant Donatello.

Nous ne nous appesantirons pas davantage sur les statues de Nanni di Banco, élève de ce maître, qui décorent le même oratoire. Elles sont froides et inexpressives. Mais, pendant que nous sommes à Or San Michele, nous parlerons des autres sculptures qui en complètent la décoration extérieure : ce sont trois statues, *Saint Thomas*, par Verocchio, *Saint Jean-Baptiste*, par Baccio da Montelupo, *Saint Luc*, par Jean Bologne, et un bas-relief, *l'Annonciation*, par Niccolò d'Arezzo.

Niccolò est un précurseur de Donatello dans l'imitation des bas-reliefs antiques, mais il n'est pas allé aussi loin que lui dans la perfection. A droite et à gauche du *Saint Mathieu* de Ghiberti,

(1) M. Müntz.

il a sculpté deux jolies figurines ; mais laquelle est l'ange, laquelle la Vierge Marie ? Il est difficile de le dire ; le costume, les traits, l'expression ne diffèrent guère, et le geste est énigmatique.

Le *Saint Jean* de Baccio da Montelupo nous rappelle les impassibles effigies de Nanni di Banco.

Le *Saint Luc* de Jean Bologne, œuvre de sa vieillesse, avec ses draperies tombantes aux plis larges et fermes, ses fortes mains, son air noble et fier, nous apprend que nous avons sous les yeux une imitation du style de Michel-Ange. Nous ne tarderons pas à nous entretenir plus au long de ce disciple renommé du grand maître.

Quant au *Saint Thomas* d'Andrea del Verocchio, nous l'admirons sans réserve. Majestueux et doux, le Christ, d'un geste magnifique, montre à l'apôtre incrédule sa poitrine découverte. L'artiste a représenté Thomas dans l'âge de la jeunesse, par conséquent de l'inexpérience et de la présomption ; par là son doute se trouve excusé. Avec une précaution pleine de respect, l'air humble et contrit, il touche la plaie du Sauveur. Cette scène, absolument idéale, rappelle que Verocchio, aux débuts de sa carrière, cultiva le mysticisme. « Dans l'échange de sentiments entre le Christ et l'apôtre..., dans cette fine et pénétrante analyse psychologique, on voit poindre comme l'aurore de la Cène peinte quelque quinze ans plus tard par Léonard, dans *le Cénacle de Sainte-Marie-des-Grâces*. » (1)

Après Donatello et Ghiberti se constitua une école dont les adeptes, à l'exemple des deux chefs, s'attachèrent à la beauté des formes et à l'excellence des sentiments. Cette école, profondément religieuse, fut en sculpture ce que fut en peinture l'école ombrienne ; elle l'égala en suaves inspirations et la surpassa en science pratique.

Luca della Robbia marche à la tête de ces intelligents artistes. Il se signala par d'heureux commencements. Chargé, concurremment avec Donatello, de décorer la galerie des chantres à Santa-Maria-del Fior, il s'y montra digne d'un tel collaborateur.

(1) M. Müntz.

On peut s'en assurer au Bargel où l'on a transporté les bas-reliefs dans lesquels il a représenté des chœurs de musiciens et des danses d'enfants ; ces figures sont pleines de naturel, de mouvement et de grâce.

D'autres ouvrages prouvent qu'avec de la persévérance Luca aurait pu s'élever à la hauteur de Donatello. Malheureusement il abandonna la sculpture en marbre et en bronze pour un nouveau genre qu'il inventa, ou perfectionna, la sculpture en terre cuite émaillée et polychrome. Son intention n'était pas, sans doute, de rivaliser avec la sculpture ni avec la peinture, comme on reproche à ses imitateurs de l'avoir tenté ; il voulait seulement créer une décoration de monuments à la fois brillante, durable et économique. Il oubliait que la nature de la matière et le procédé comptent aussi pour quelque chose dans la valeur d'un objet d'art. Or, l'artifice entre pour une trop grande part dans les œuvres nouvelles, et, d'un autre côté, on ne doit pas, à notre avis, admettre en esthétique qu'à l'imitation du modelé réel des formes corporelles peut s'ajouter celle de leur couleur ; nous repoussons même le principe de leur revêtement en émail blanc. Nous avons signalé la fâcheuse impression que précédemment a produite sur nous la vue de pareilles images ; une nouvelle expérience la confirme aujourd'hui. On a consacré une salle entière du Musée national aux faïences de della Robbia : le luisant de leurs surfaces, leur miroitement heurte notre prunelle et nuit au plaisir que nous éprouverions à contempler des ouvrages souvent admirables quant à la conception. Le bariolage des couleurs dont elles sont revêtues ne nous choque pas moins ; ces couleurs ne se fondent pas, mais tranchent crûment les unes sur les autres. « Ainsi empâtées dans un émail opaque, les figures en ronde-bosse ou en haut-relief de Luca della Robbia perdent les finesses de leurs profils, de leurs modelés, et les nuances d'expression qui peuvent résulter de ces finesses. Par le froid de leur surface vitreuse qui n'est ni transparente ni translucide, les faïences de Luca della Robbia jurent avec les palpitations et les chaleurs de la vie... L'émail qui emprisonne les terres cuites de Luca della Robbia se refuse aux communications intimes de l'esprit et aux vertus magnétiques du sen-

timent. »(1) C'est grand dommage, nous le répétons, que Luca ait quitté la grande sculpture pour la sculpture industrielle, peut-on dire, et ait entraîné à sa suite toute sa famille, famille de vrais artistes qui joignaient, à la pratique des vertus chrétiennes, l'amour de l'idéal chrétien.

L'auteur du tombeau de Carlo Marsuppini (à Santa-Croce), Desiderio da Settignano, appartient, par la nature de ses ouvrages, au groupe dont nous nous occupons. Voué spécialement à la décoration des tombeaux et des tabernacles, il sculptait pour ces derniers des anges adorateurs à l'attitude si pieuse, à l'aspect si vraiment céleste, qu'ils n'ont d'égaux que les anges des peintres mystiques du moyen âge.

Mino da Fiesole, son élève, le suivit dans sa voie. Son tombeau de l'évêque Salutati est une des plus belles œuvres d'art de la cathédrale de Fiesole. Il consiste en un simple sarcophage de marbre blanc, porté en l'air par deux consoles entre lesquelles est fixé le buste du défunt. Cette effigie « est une des plus vivantes imitations de la nature qu'on ait jamais sculptées dans le marbre » (2). Le retable de l'autel (dans la même chapelle) mérite plus encore de fixer l'attention. Une sculpture en bas et en haut-relief y reproduit le thème illustré par le pinceau de tant de peintres ombriens et florentins, *la Madone vénérant son Fils*. Mino s'élève ici à la hauteur des maîtres qui ont le mieux traité ce sujet.

Ce sujet a également bien inspiré Antonio Rossellini. Nous en avons la preuve dans un charmant médaillon du Bargel. Pas plus que Mino, Antonio ne le cède aux peintres ses émules en ce qui concerne la suavité des figures.

Selon le docte Rio, Benedetto da Majano de Fiesole, « comme sculpteur mystique et légendaire, atteignit le dernier degré de la perfection ». Il a, en effet, répété avec un art admirable, dans les bas-reliefs de la chaire de Santa Croce, les scènes touchantes de la vie de saint François, imaginées par Giotto.

On lui compare Matteo Civitali pour la manière, l'inspiration et pour la nature du talent. Nous ne trouvons à Florence nul

(1) M. BLANC, *Renaissance*.
(2) PERKINS, *Les Sculpteurs italiens*.

autre spécimen de l'œuvre de ce dernier que la statue de *la Foi* du Musée national. C'est une figure magnifiquement drapée, d'une expression sans égale : assise, les mains jointes, symbole de l'âme chrétienne brûlant d'ardeur, la jeune vierge tourne la tête et contemple, avec un élan d'amour indicible, un calice qui surnaturellement lui apparaît. Pour créer de telles images, il faut qu'un artiste ressente lui-même avec force, l'enthousiasme qui les anime. Ce fut le cas de Civitali, le plus fervent des sculpteurs de son temps.

Après avoir atteint son apogée au xve siècle, la sculpture italienne tout à coup tomba, ou, plus exactement, ne se maintint que dans les créations d'un artiste extraordinaire, Michel-Ange. Les savants attribuent ce phénomène d'abord à l'imitation trop exclusive de l'antiquité. Quand l'imitation de l'antique ne s'allie pas à celle de la nature qui la vivifie, elle n'engendre que des œuvres mortes. « La supériorité éclatante, écrasante, de la sculpture gréco-romaine ne pouvait que provoquer le découragement chez tout artiste de second ordre, en même temps que la connaissance, de jour en jour plus approfondie, des chefs-d'œuvre classiques, augmentait la tentation de les copier de toutes pièces » (1). Mais la cause la plus puissante du phénomène en question se trouve dans l'influence sur ses contemporains du grand maître que nous venons de nommer. La grandeur des types inventés par lui confond l'imagination ; leur caractère à la fois abstrait et particulier les rend inimitables. Nous avons vu ce que le fougueux modeleur faisait de la matière ; comment il la pétrissait, la façonnait à son gré, qu'elle fût couleur ou pierre. Or une telle intelligence seule était capable d'un tel effort et d'un tel succès.

Ainsi, le défaut d'indépendance chez les sculpteurs du xvie siècle ; leur oubli de ce sage précepte que, pour chaque artiste, l'art est à recommencer ; la hauteur, inaccessible au vulgaire, où se tenait leur modèle unique, sont les causes principales de la décadence de la sculpture à une époque où la peinture, au contraire, s'élevait aux sommets.

(1) M. Müntz.

Parmi les plus renommés de ces décadents, nous citerons *Jean Boulongne* ou *Bologne*, né à Douai en 1524 d'une famille d'artisans. Après s'être assimilé, à Anvers, les premiers éléments de son art, il vint à Rome, Michel-Ange vivant encore. Il s'inspira de sa doctrine et de ses ouvrages. Toutefois, s'il procéda de lui, il ne le copia pas, mais tâcha autant que possible de rester son propre maître. Tentative difficile! Le succès l'a-t-il couronnée ?

Après un séjour de deux années à Rome, Jean Bologne se rendit à Florence où il gagna la faveur des ducs régnants. Il y acquit bientôt une grande réputation. De nombreuses commandes lui vinrent, et la Toscane se peupla de ses œuvres. Florence en possède d'importantes. La statue de *Saint Luc* d'Or San Michele a déjà fixé notre attention. Nous trouvons au Bargel *la Vertu triomphant du Vice,* ou Florence victorieuse de Pise. L'héroïne est une femme jeune et belle, mais aux formes trop puissantes. Cette apparence de force et l'acte violent qu'elle accomplit ne s'accordent guère avec l'idée de jeunesse, de beauté et de grâce, ces qualités propres à la femme.

On admire extrêmement le *Mercure* de bronze qui appartient au même musée. Trop de sveltesse, trop d'élan chez le dieu. Il n'est qu'un habile équilibriste, un gymnaste sans pareil que le souffle d'Eole, sur la bouche de qui son pied repose, lance dans les airs.

Deux œuvres remarquables de notre sculpteur décorent la Loggia dei Lanzi.

Cette Loggia, charmante déjà par son architecture élégante et harmonieuse, renferme d'intéressantes sculptures. Quelques-unes sont des antiques, parmi lesquelles on cite le groupe fort restauré désigné sous le nom d'*Ajax et Patrocle*, et une *Femme barbare*, aux traits tristes et fiers, symbolisant la Germanie vaincue. Les autres sont des statues modernes.

Judith, par Donatello, a été conçue avec l'originalité qui caractérise le puissant créateur. Nous n'avons pas sous les yeux la courtisane ou la virago que le plus ordinairement les statuaires ou les peintres nous donnent pour l'héroïne biblique. « La simplicité de son extérieur, la modestie de son costume, le calme de

son visage — c'est Vasari qui parle — révèlent d'une manière manifeste la grandeur de l'âme qui intérieurement l'anime et l'inspiration divine. » En effet, on ne saurait expliquer la tranquillité d'esprit, la candeur avec laquelle elle accomplit son acte cruel, que par la certitude qu'il est légitime et saint. Les critiques de nos jours reprochent à la figure d'Holopherne son réalisme peu attrayant. Ils blâment aussi le luxe et l'ampleur des draperies dans lesquelles Judith paraît embarrassée. Après l'expulsion des Médicis, en l'an 1494, les Florentins avaient placé ce groupe au sommet des degrés du Palais Vieux pour servir d'avertissement à quiconque voudrait imiter les bannis. Inoffensive menace ! Les Médicis revinrent et firent franchir à la *Judith* les quelques pas qui la séparaient du lieu où on la voit maintenant.

Hercule terrassant Nessus et *l'Enlèvement de la Sabine*, marbres voisins du bronze de Donatello et tous deux de la main de Jean Bologne, nous permettent de constater l'évolution ordinaire des idées. Nous avons vu Donatello, le premier, s'attacher à la vive expression de la vie intérieure ; nous avons vu Michel-Ange le dépasser dans cette voie. Les imitateurs du grand maître allèrent plus loin encore. *Hercule vainqueur du Centaure* forme un groupe d'une animation extrême et d'un effet dramatique saisissant. On remarque la même énergie d'expression, la même mise en scène émouvante dans *l'Enlèvement de la Sabine*. Semblable à son patron, Jean Bologne a voulu s'y montrer praticien habile à vaincre les plus grandes difficultés. Le groupe se compose de trois figures superposées. Le père ou l'époux de la femme ravie, accroupi dans une posture violente et gênée, sert de base à la pyramide vivante. Le Romain vainqueur, dressé au-dessus de lui, l'emprisonne dans ses deux jambes, et étreint la jeune Sabine qui, s'efforce de lui échapper en tordant son beau corps. Le sculpteur, on le voit, cherche à remédier ici par l'artifice à l'absence de naturel, de spontanéité, d'aisance. En somme, le caractère distinctif de *l'Enlèvement de la Sabine*, comme celui du *Mercure volant*, c'est « la nouveauté de l'invention et la hardiesse des poses » (1).

(1) M. Abel Desjardins. *Jean Bologne.*

A quelques pas de la Loggia, au milieu de la place de la Seigneurie, s'élève la statue équestre, en bronze, de *Côme I*ᵉʳ, un des meilleurs ouvrages de Jean Bologne. On loue l'aisance du cavalier et son air martial, peu justifié, je crois. On loue aussi l'allure du cheval. Des bas-reliefs décorent la base du monument. Ils retracent *l'Election de Côme par la Seigneurie, son Couronnement, son Entrée triomphale à Sienne*, et témoignent de la servilité d'un peuple jadis si impatient de toute domination.

Telles sont les œuvres florentines de Jean Bologne qui nous ont le plus frappé. Elles prouvent son habileté à tailler le marbre, à ciseler le bronze, à donner la vie à la matière. Cet artiste n'est pas toujours vrai, ni simple dans ses conceptions, et il aime les grands mouvements. Il fit preuve de beaucoup de talent et d'une forte imagination ; mais il s'est trop peu préoccupé de l'idéal.

Le *Persée* de Benvenuto Cellini fait pendant à *l'Enlèvement de la Sabine* et contraste entièrement avec lui. Autant l'un est mouvementé, autant l'autre est calme. Fièrement campé dans une attitude héroïque, foulant d'un pied vainqueur le corps de sa victime, Persée tient à la main la tête sanglante de Méduse qu'il vient d'égorger. Malgré sa réputation, cette figure ne nous plaît pas pour plusieurs motifs. D'abord, c'est trop évidemment une étude d'anatomie et de nu, étude défectueuse au reste : l'orgueilleuse présomption de l'auteur, sa prétention à l'universalité d'aptitudes, s'y trahit. Que Cellini ait été un orfèvre excellent, on ne peut le nier ; mais assurément il ne possédait pas le talent d'un statuaire. On peut objecter que son buste de *Côme*, au Musée national, est un beau morceau. C'est vrai, mais c'est un portrait, et le naturalisme du modeleur l'a servi. Les principes du réalisme lui ont également inspiré le *Persée*. Le sujet, tel qu'il l'a conçu, fait naître un sentiment de répulsion. L'artiste spadassin, qui assassinait lâchement son ennemi et n'en éprouvait nul remords, s'est représenté lui-même dans la personne de son héros qui, sans la moindre émotion, avec joie plutôt, vient de trancher le cou de la malheureuse Gorgone. On ne peut se défendre d'un sentiment de sympathie pour la jeune et belle victime, et d'aversion pour le meurtrier dont l'air et le geste font ressouvenir de l'atroce bourreau montrant au peuple la tête de Louis XVI.

Benvenuto Cellini était pourtant un artiste éclairé, admirateur enthousiaste de Michel-Ange, juge sévère des œuvres d'autrui, de *l'Hercule terrassant Cacus* de Baccio Bandinelli, par exemple, qui se dresse presque en face de son *Persée*, sur les marches du Palais Vieux. Baccio Bandinelli, homme violent et méchant, passe pour avoir déchiré par jalousie le carton que Michel-Ange avait dessiné pour la Salle de la Seigneurie. A considérer son groupe, sa sculpture paraît brutale comme son caractère et mesquine comme son intelligence. Benvenuto, discutant un jour avec lui en présence du duc Côme, exposa hardiment les défauts de son œuvre, défauts exagérés par la colère et la haine : « Si l'on tondait les cheveux de ton *Hercule*, lui dit-il avec une verve plaisante, il ne lui resterait plus assez de crâne pour contenir sa cervelle. On ne sait si sa face est celle d'un homme, ou la face d'un lion combinée à celle d'un bœuf. En outre, celui qui l'a faite l'a mal fixée au cou. Les épaules énormes ressemblent aux deux arçons du bât d'un âne. Les muscles de la poitrine ne sont pas ceux du torse d'un homme ; tu les as dessinés d'après un sac plein de melons, à demi ployé, appuyé contre un mur, etc... ». Nous n'insisterons pas davantage sur une œuvre indigne de figurer parmi les merveilles de l'art toscan.

Le *Neptune* qui domine la fontaine d'Ammanati, autre ornement de la place de la Seigneurie, appartient à la même famille de géants que le demi-dieu son voisin. Chez lui aussi trop de massiveté, de lourdeur et nulle expression. Des hommes et des femmes, tritons et néréides, gesticulent sur les bords de la vasque. Ces figures vivantes, mais maniérées, ne peuvent plaire qu'aux amateurs de la forme pour la forme.

Michel-Ange.

Si, dans les œuvres de sculpture que nous venons de passer en revue, on considère ce qu'on peut appeler l'âme, il n'en est pas une, quelles qu'en soient l'excellence et la renommée, qui

ne le cède aux conceptions de Michel-Ange. L'âme, avons-nous dit : oui, c'est vraiment une âme, la sienne, que tout véritable artiste met dans sa création ; et plus cette âme est grande et belle, plus la création a de grandeur et de beauté. Quiconque, par conséquent, voudra savoir pourquoi et comment tout ce qui est sorti des mains de Michel-Ange surpasse ce qu'ont exécuté ses émules ; particulièrement, pourquoi nulle ou presque nulle de ses figures sculptées n'est finie ; pourquoi toutes, comme si elles étaient les images de dieux déchus et souffrants, expriment une tristesse poétique et mystérieuse, devra en chercher la raison dans une étude de la vie de l'artiste. D'une telle étude naîtra chez lui cette conviction douloureuse : Michel-Ange fut le martyr de l'art et de son propre génie.

Nous avons eu l'occasion, à Rome, de rappeler les principaux incidents de cette vie en ce qui concerne les travaux de la Sixtine et du mausolée de Jules II. Nous avons alors remarqué que dans ces incidents les idées et les passions de l'artiste sont liées à ses œuvres d'une façon tellement intime que, si on les en sépare, on ne saurait en comprendre le sens caché ; réciproquement, les œuvres de l'artiste expliquent ses passions, ses idées et toute sa vie.

Dès ses premières années commença, contre les circonstances et les hommes, une lutte qui devait durer jusqu'à la fin de sa carrière. Sa vocation se heurta à l'opposition de son père et de ses oncles qui, dit-on, ne lui ménagèrent pas les mauvais traitements. Son obstination triompha de cette première épreuve.

On voit donc Michel-Ange tout d'abord épris de l'art et ardent au travail. Bien doué par la nature, il ne négligea pas de cultiver les dons qu'il en avait reçus. Il voulut en outre acquérir les connaissances qu'elle ne donne pas, et les acquérir par lui seul : l'observation, plus que le Ghirlandajo, l'instruisit. Il se sentit capable d'étudier les trois arts à la fois ; mais, nous l'avons dit déjà, ce fut la sculpture que principalement il aima, et pourtant, pas plus que l'architecture et la peinture, ses sœurs, elle ne se montra douce envers lui. Nous avons raconté *la tragédie du tombeau*; le pénible labeur de la Sixtine l'avait précédée, et de non moins rudes travaux la suivirent. Les Médicis

l'obligèrent à tout quitter pour construire la façade de San Lorenzo, et fatiguèrent son corps et son esprit par d'incessants voyages à Carrare. Ils lui commandèrent en outre l'érection de leur chapelle funéraire et de ses tombeaux. Nous allons voir dans quelles circonstances douloureuses il l'entreprit et l'accomplit. Plus tard la charge d'architecte de Saint-Pierre lui échut ; elle aussi lui causa de cruelles tribulations. Et pendant tout ce temps, il n'eut pas à souffrir seulement de la protection et de la bienveillance intéressées de ceux qui l'employaient et se le disputaient ; ainsi qu'on le devine, il fut la victime des envieux et des méchants : on soupçonna sa bonne foi, on douta de sa probité. Quand le découragement l'accablait, il cherchait à fuir ; il n'y réussit jamais. Un jour à tous ces maux vinrent s'ajouter ceux de la patrie. Doué d'une excessive sensibilité et patriote zélé, ces maux de la patrie plus que tout autre, peut-être, il les ressentit. Chargé par la Seigneurie de fortifier Florence assiégée, il trouva dans cette nouvelle fonction une source de nouveaux déboires : il devint à la fois suspect à ses concitoyens et l'ennemi du pape, son protecteur.

Au milieu de ces terribles vicissitudes, l'artiste ne se reposait pas, et si les œuvres qu'alors il créa sont si admirables, c'est, nous le répétons, grâce aux circonstances malheureuses dans lesquelles il les conçut. Aveu triste à faire, c'est un bien, oui, c'est un bien pour l'humanité que Michel-Ange ait subi tant d'épreuves : sans les souffrances de l'artiste et du patriote, nous n'aurions pas les immortelles figures des tombeaux des Médicis.

Ce qu'on appelle la Nouvelle Sacristie, annexe de San Lorenzo, est un édifice carré, surmonté d'une coupole, simple d'apparence, composé de deux étages. Le visiteur monte directement à l'étage supérieur. Par extraordinaire, nul cicérone indiscret ne vient lui offrir ses services, de sorte que, livré à lui-même, il erre librement parmi les couloirs et les salles désertes. Il s'arrête un instant dans la luxueuse chambre sépulcrale des fastueux Médicis ; les marbres les plus précieux, les pierres les plus rares en revêtent les parois, en composent le pavé ; des peintures et des mosaïques brillent au plafond. Malgré sa somptuosité sans égale, cette première salle lui paraît triste et froide.

C'est aussi la tristesse qui le saisit quand il entre dans la salle suivante ; un instinct secret l'avertit que l'âme du grand artiste qui y a travaillé l'habite encore. Il ne faut pas entendre ici par tristesse le sentiment que l'on désigne ordinairement sous ce nom, mais le mouvement mystérieux, grave et recueilli plutôt qu'affligeant, que tous les hommes de génie ressentent et mettent à leur insu dans leurs œuvres ; tous le ressentent, parce que, malgré leur puissance et leur ardeur, ils ne peuvent réaliser leurs conceptions comme ils le voudraient, et que, sans tomber toutefois dans le découragement, ils ne sont jamais satisfaits.

Dans cette deuxième salle se trouvent les célèbres mausolées de Julien II de Médicis, frère de Léon X, et de Laurent II, son neveu. La présente chapelle, commandée par le cardinal Jules, archevêque de Florence, devait être décorée d'une façon grandiose ; mais Michel-Ange ne l'acheva pas, et toute la décoration se borne aux deux monuments. Divers accidents interrompirent l'entreprise ; d'autres travaux, notamment le tombeau de Jules II, réclamèrent les soins de l'architecte sculpteur qui, tiraillé en tous sens, allait d'un ouvrage à l'autre et n'en terminait aucun. Puis le cardinal de Médicis devint le pape Clément VII. Le fier Michel-Ange, jouet d'un prince presque aussi absolu que Jules de la Rovère, souffrit de la contrainte dont on usait à son égard, et d'abord son zèle se ralentit. Vinrent enfin les malheurs dont j'ai parlé : l'armée de Charles-Quint, restaurateur des Médicis, assiégea Florence à la sollicitation de Clément. Aux amertumes de l'artiste offensé se joignirent les protestations de l'homme libre, l'indignation du citoyen, la colère du combattant et bientôt l'humiliation du vaincu. Et pourtant, chose admirable ! sur tous ces sentiments hostiles l'amour de l'art finit par l'emporter. Déjà, pendant le siège, se dérobant, dès qu'il le pouvait, au service des batteries de San Miniato placées sous sa direction, Michel-Ange venait secrètement travailler à ses tombeaux. Après la chute de sa Florence, il dut subir la loi imposée par le plus fort et, pour obtenir sa grâce, achever l'ouvrage commencé. Mais alors il eut pour inspirateurs ses ressentiments et toutes ses souffrances ; sous les coups furieux de ses outils le marbre s'assouplit, se forma et

bientôt palpita ; le patriotisme et la douleur prirent un corps et une âme, et leurs vertueuses images se dressèrent indignées et vengeresses.

Elles se partagent en trois groupes rangés contre les parois de la salle. Le groupe de Laurent se compose, comme celui de Julien, de l'effigie du prince et de deux figures symboliques à demi couchées sur le sarcophage. La voix publique a donné à la statue de *Laurent* le nom de *Il Pensieroso*, le Songeur. — A quoi pense-t-il, ce despote méchant, haï de ses sujets, cet émule de César Borgia, perfide envers ses voisins ? Au cours de sa vie trop tôt interrompu, aux projets criminels qu'il n'a pas eu le temps de réaliser ? Non. Ce n'est pas le personnage connu de l'histoire que nous avons devant nous. Par sa pose d'homme accablé sous le poids d'une méditation profonde, par ses yeux enfoncés dans leur orbite et que cache l'ombre de son casque, par son regard oblique qui évite tout regard, le Penseur nous apparaît comme la vivante effigie du Remords. S'il est vrai que Michel-Ange n'ait achevé cette statue qu'après le siège de Florence, l'ardent patriote, se souvenant de l'Alighieri, a voulu à son exemple châtier l'auteur d'un tel forfait, le traître à la patrie. A son appel Lorenzo est sorti de sa tombe ; il est venu s'asseoir dans la niche solitaire et sur le siège de marbre qui lui avaient été préparés ; de là, accusateur implacable, il préside le sévère tribunal. — Au-dessous de lui, l'*Aurore* fatiguée, que le repos n'a pas soulagée, se redresse péniblement, et, avec une expression de douleur sublime, se lève à regret. — A côté d'elle, formant contraste, le *Crépuscule* tombe avec colère et lourdement. — Vis-à-vis, à l'autre mausolée, le *Jour*, un colosse, soulève lentement la tête et, tout honteux, cherche à la cacher derrière sa puissante épaule ; c'est avec peine qu'il entr'ouvre les yeux : il redoute de voir les choses odieuses que sa lumière est forcée d'éclairer ; mais que d'éloquence dans son regard ! quelle amertume et quelle sourde haine remplissent le cœur du lion blessé et vaincu !

— Et la *Nuit* ? Réunissant toutes les souffrances et toutes les indignations que ressentent sa sœur et ses frères, et en faisant son lot, la Nuit à la hâte s'abîme et se plonge dans l'oubli.

« *La Nuit que tu vois*, avait chanté Jean-Baptiste Strozzi à

l'apparition du chef-d'œuvre, *la Nuit que tu vois dormir dans une attitude si douce, fut par un ange dans la pierre sculptée; et, parce qu'elle dort véritablement, elle vit. Si tu ne le crois, éveille-la, et elle te parlera.* » Mais Michel-Ange, dévoilant sa pensée secrète, répondit pour elle : « *Doux m'est le sommeil, et plus doux encore d'être de pierre, pendant que durent et le mal et la honte. Ne pas voir, ne pas sentir est pour moi un grand bonheur. C'est pourquoi, ne m'éveille pas. Oh! parle bas!* »

On ne sait ce que pense *Julien de Médicis* dont la statue, exécutée avant les malheurs publics, se dresse au-dessus de la *Nuit* et du *Jour*. On dirait que ce prince, dont les intentions furent bonnes et la mémoire chère à ses concitoyens, partage les sentiments des personnages allégoriques qui l'accompagnent : il détourne la tête avec un fier mépris.

Entre les deux mausolées, une grande statue de *la Vierge*, bloc de marbre à peine dégrossi, montre ce que devient la matière entre les mains d'un artiste de génie, et combien peu la multiplicité des moyens et la perfection des détails sont nécessaires pour rendre une idée. La tête de la Vierge est à peine finie, le corps de l'Enfant est seulement dessiné ; tout le reste est dans le néant. Mais le sculpteur a indiqué son intention, qui est d'exprimer une fois encore ce qu'il vient de si vivement manifester, et l'état fruste de sa figure nouvelle en augmente la noble tristesse et l'austère beauté. Son air ni ses traits ne sont ceux qu'on donne habituellement à la Mère du Sauveur; rien de divin ou de saint chez elle : la femme que nous avons sous les yeux, c'est Florence humiliée et asservie présentant à regret son sein tari au dernier de ses fils, et maudissant le jour où elle l'a conçu.

Ces sept figures composent un chef-d'œuvre sans égal. On ne peut certainement leur comparer aucune statue moderne, et les antiques les plus vantées ne leur sont pas supérieures (1). Une admirable unité y règne ; mieux encore que dans le groupe des *Niobides*, une même pensée, pensée des plus hautes, s'y trouve divinement rendue. Le développement exagéré des corps, la puissance des membres, l'aspect mâle des traits chez les figures

(1) M. Taine.

féminines, jusqu'aux attitudes violentes et forcées, jusqu'à l'incorrection des formes inachevées, tout concourt à accroître l'impression et à susciter l'idée de grandiose ; même y contribue aussi l'isolement où l'on se trouve dans cette chambre funèbre, dépourvue de tout autre attrait que les mystérieuses images dont l'étrange expression et l'apparence surhumaine troublent profondément l'âme et la font longtemps rêver.

Michel-Ange avait cinquante ans quand il sculpta ses tombeaux, et son talent formé par le travail et grandi dans la souffrance avait atteint son développement complet. Grandi dans la souffrance ! Sur ce second point rassurons-nous. Les souffrances de l'homme de génie, bien que fortement ressenties, ne ressemblent pas à celles du vulgaire ; elles ne l'accablent pas ou rarement. Un tel homme est toujours triste, de la tristesse particulière que nous avons dite, et c'est ce caractère qui le distingue et le signale ; mais ces trois vertus vivifiantes l'animent : la foi en sa vocation, l'amour de son œuvre, l'espérance en Dieu, et ce réconfort lui suffit. C'est pour cela qu'il aime et recherche la solitude où rien ne vient troubler son recueillement ; qu'il est fier, parfois même ombrageux, ayant conscience de sa supériorité ; qu'il dédaigne la vaine gloire, les éloges menteurs ; qu'il est noble, désintéressé ; qu'il ne livre ni son âme, ni son cœur à tout venant et ne prodigue pas son amour aux créatures, lui dont le regard ne perd pas de vue l'absolu.

Tel se montra Michel-Ange. Ce fut, dit Condivi, la *virtù*, c'est-à-dire le désir de l'excellence en toutes choses, et la pratique des beaux-arts qui le rendirent solitaire. « *Il laissa au monde*, c'est l'artiste lui-même qui le déclare, *il laissa au monde les vaines recherches et les discussions, et n'entendit rapporter qu'à Dieu seul la moisson entière de ses fatigues ; et voilà pourquoi il marcha dans des routes solitaires ou peu fréquentées.* » Volontiers pourtant, il cultiva l'amitié des gens de mérite et des savants. On l'accusa d'être irritable. Quoi d'étonnant qu'il l'ait été ? Il avait le sentiment de sa valeur, et le monde ne fut pas toujours juste envers lui. On aime le voir répondre fièrement au terrible Jules II. Mais, en réalité, quelle noblesse et quelle bonté d'âme ! Ce maître violent qui, un jour, leva sur lui son

bâton, il l'aima tendrement. Ce fut bien moins pour ses faveurs, assurément, que parce qu'il était un zélateur ardent des beaux-arts, et que, même dans ses emportements, c'était l'amour de l'art qui l'excitait.

Il serait tout aussi facile de laver Michel-Ange du reproche d'avarice parce que, riche, il vivait en pauvre. Quand il créait ses grandes œuvres, absorbé par le travail et tout entier à son idée, il se contentait en effet de la moindre nourriture et d'un peu de repos. Mais, nous le savons avec certitude, il fut désintéressé et généreux, distribuant libéralement à ses amis et à ses élèves ses dessins et souvent même ses peintures et ses précieuses sculptures, secourant ses parents, enrichissant ses serviteurs, dotant les filles de ses élèves, refusant parfois, comme cela arriva à propos de Saint-Pierre, le prix de ses travaux. Sa conduite à l'égard de cette basilique est admirable et touchante : « *Il me serait doux*, répond-il à Vasari qui l'engageait à venir finir à Florence le peu de jours qui lui restaient à vivre, *il me serait doux que mes os reposassent à côté de ceux de mon père; mais en quittant Rome je serais cause de la ruine de la fabrique de Saint-Pierre, sujet de grande honte pour moi, et, en même temps, très grand péché.* » Il réserva ses affections suprêmes pour sa chère et dernière œuvre : s'il aima Sainte-Marie-Nouvelle comme une belle fiancée, il aima l'église vaticane comme une tendre épouse.

Pourquoi s'étonner que cet enthousiaste de l'art, que ce poursuivant de l'idéal ait été chaste ? Ses contemporains se méprirent sur son compte; ils jugèrent mal l'amour qu'il avouait pour les belles formes humaines : « *Nulle chose au monde*, dit-il quelque part, *ne me plaît qu'un beau visage.* » Mais ils se méprirent, nous le savons d'une manière certaine. « Il aimait, nous apprend Vasari, la beauté humaine, ayant en vue son imitation par l'art et pour tirer le beau du beau...; mais jamais il n'eut de pensers déshonnêtes. » Condivi corrobore cette affirmation : « Jamais pensées honteuses ne naquirent en lui. Il aimait la beauté humaine comme universellement toute chose belle : un beau cheval, un beau chien, un beau paysage, une belle plante, une belle montagne, une belle forêt... Il choisissait le beau de la nature, comme les abeilles recueillent le miel des fleurs pour

s'en servir ensuite dans leurs ouvrages. » Ses œuvres, au reste, le justifient : toutes attestent la pureté de ses pensées ; la vue de ses corps nus n'éveille aucune idée sensuelle. Or, ceci est un sûr criterium ; on ne trouvera jamais dans une œuvre ce que l'auteur n'y a pas mis, malgré les apparences ; au contraire, ce qu'il y a mis intentionnellement, si bien dissimulé qu'il fût, on le découvrira toujours et soudain.

Si les déclarations formelles de ceux qui ont connu Michel-Ange, si l'enseignement non moins clair qui jaillit, peut-on dire, de ses œuvres, ne suffisent pas à renseigner les gens circonspects sur le véritable caractère et les vertus du grand artiste, qu'ils lisent les témoignages écrits que lui-même a laissés, ses poésies et ses lettres, confidences intimes de l'âme dans lesquelles toute âme, à moins d'être perverse, toujours se révèle.

Homme complet, le Buonarroti fut poète. Nous savons qu'il s'était nourri de la lecture de la Bible, du poème de Dante, des discours de Savonarole et des écrits de Pétrarque. Son génie artistique et littéraire se forma de ce substantiel aliment. La Bible et Dante lui fournirent les idées qu'il exprima, notamment, dans ses fresques de la Sixtine et dans son *Moïse*. Il dut aux discours de Savonarole son idéal politique. Cet idéal, à son tour, en exaltant son amour pour Florence, engendra les types divins que nous venons d'admirer. De Pétrarque il tira la forme de ses productions littéraires. A son exemple, il composa des sonnets et des madrigaux dans lesquels il raconte à la postérité les élans, les aspirations, les déceptions, les lassitudes de son âme ; il y indique la source où il va chercher ses conceptions ; il y expose sa théorie du beau ; il y dit pourquoi, comment et qui il a aimé ; il y avoue ses fautes, proclame son repentir, affirme sa foi et son espérance en Dieu ; il y prie, se résigne, attend la mort, désire le ciel. La matière, on le voit, n'est pas moins vaste que noble.

L'artiste-poète ne se maria pas. Il en donna la raison à un ami qui lui reprochait de n'avoir pas pris femme afin d'avoir des héritiers de ses travaux et de sa gloire : « *Une femme*, lui dit-il, *je n'en ai que trop réellement une : c'est mon art, qui toute ma vie m'a causé des tribulations. Mes fils, ce sont les œuvres que je*

laisserai. » Il aima pourtant, car selon toute apparence, ce n'est pas à des personnes imaginaires qu'il adressa les nombreux madrigaux et sonnets dans lesquels il déplore les souffrances de son cœur. Mais quel qu'en soit l'objet, l'amour qu'il chante, c'est toujours l'amour platonique. Condivi le dit nettement : « Dans la conversation ordinaire, il ne parlait jamais de l'amour qu'à la façon de Socrate ou de Platon. J'ignore, ajoute le narrateur ingénu, ce que Platon dit de l'amour, mais je sais que je n'entendis jamais sortir de la bouche de Michel-Ange que de très honnêtes paroles, propres à réfréner les emportements de la jeunesse. » Voyez, en effet : quand il contemple sa dame, son âme s'élève jusqu'à la perfection divine :

« *La vertu d'un beau visage... est un aiguillon qui m'excite à m'élancer vers le ciel, et, vivant, je monte parmi les esprits élus, faveur rarement accordée à un mortel.* » (1) — « *L'âme s'élance toujours vers sa fin. En déployant ses ailes dans les hauts lieux, là d'où jadis elle est descendue, ce n'est pas le beau qui plaît aux yeux qu'elle cherche : il est trop imparfait et trompeur ; en réalité elle monte jusqu'à la beauté universelle. Je dis que ce qui est mortel ne peut donner la paix à l'homme sage, et qu'il ne faut pas aimer ce qui change avec le temps. Ce qui vient par les sens est non pas amour, mais désir effréné, et tue l'âme.* » (2)

Donc, pour notre artiste, le beau est inséparable de l'éternel et du divin, et forme un idéal. Cet idéal, il crut l'avoir rencontré, aussi parfait qu'on peut le trouver ici-bas, dans la personne de Vittoria Colonna. C'était la veuve de don François d'Avalos, marquis de Pescara, général au service de Charles-Quint, et qui s'était distingué dans les guerres contre les Français. Son époux mort, Vittoria, femme du plus grand mérite, « mit au pied de la croix ses joies passées et ses douleurs présentes, et ne cultiva plus les affections humaines qu'en vue des avantages spirituels de ceux qu'elle aimait » (Rio). D'un esprit très cultivé, elle aussi se livra à la poésie et prit pour sujet inépuisable de ses chants la gloire de son mari et l'amour qu'elle lui portait. Elle

(1) Sonnet 3º.
(2) Sonnet 2º.

composa en outre des *Rimes sacrées et morales* empreintes d'une vive piété. Michel-Ange la connut, et, trouvant chez elle des idées conformes aux siennes, la prit pour dame de ses mystiques pensées. Ce fut sa Béatrice, et il se plut à célébrer l'influence salutaire que, dans son imagination, elle eut sur lui.

« *Quand l'art parfait et divin* (la sculpture) *a saisi de quelqu'un la forme et l'expression, dans un premier enfantement, à l'aide d'une humble matière, il en façonne le simple modèle et donne la vie à son idée. — Mais, dans un second enfantement, c'est sur une pierre vive et dure que s'accomplissent les promesses du marteau; d'où le type primitif renaît, et, devenu éclatant et beau, rien ne met de limites à sa gloire. — Je naquis d'abord, simple modèle de moi, semblable à moi-même, pour renaître ensuite, œuvre plus parfaite, grâce à vous, dame grande et pleine de mérites.* » (1)

Dans tout ce que Michel-Ange conçoit et exprime, en art, en poésie, en amour, la beauté du corps et celle de l'âme, le beau visible et le beau invisible demeurent unis : « *De même que la chaleur ne peut être séparée du feu*, dit-il, *le beau ne peut être séparé de l'éternel.* » (2) Mais le chantre de l'idéal n'oublie pas qu'il est sculpteur, et nous aimons les images pittoresques et saisissantes, telles que la précédente, qu'il emprunte à sa chère profession.

Malheureusement son ardente aspiration vers le beau est rarement satisfaite ; à toujours tendre vers les sommets, l'âme épuise ses forces et, trop souvent, retombe brisée par l'effort : « *Mal s'ensuit d'avoir le vol d'un ange, si l'on n'en a pas les ailes,* » déclare l'artiste déçu, qui se plaint amèrement de son insuccès. Parfois le découragement est à son comble ; un sentiment inconnu jusqu'alors, le sentiment moderne de l'ennui, de la désespérance, s'empare de l'âme lassée de tout.

« *Le cœur tantôt de glace, tantôt de feu ardent, mais toujours souffrant de quelque peine, dans une attente triste et douloureuse, je contemple l'avenir dans le miroir du passé ; et le bien, parce*

(1) Sonnet 57º.
(2) Sonnet 6º.

qu'il dure peu, n'oppresse et n'étreint pas moins mon âme que le mal. Egalement fatigué de la bonne et de la mauvaise fortune, je demande pardon à Dieu, et je reconnais que les heures de vie brèves et rapides sont un privilège et une faveur, attendu que les misères humaines finissent à la mort. » (1)

Vittoria Colonna morte, la vieillesse tout à fait venue, Michel-Ange tourna entièrement ses pensées vers Dieu, comme devait le faire plus tard un autre homme illustre, semblable à lui en bien des points, le grand Corneille. Sincère repentir de fautes légères et pressants appels à la miséricorde divine, tel fut le sujet unique de ses dernières poésies. Rien de plus touchant que les prières et la résignation de ce vieillard abaissant humblement son génie devant Dieu.

« *Voici que la traversée de ma vie, accomplie sur une frêle barque au milieu d'une mer orageuse, touche au port commun où chacun doit rendre le compte véridique de toute œuvre, mauvaise et bonne. — Je reconnais à cette heure combien le penchant plein de charme qui fit de l'art mon idole et mon maître était sujet à l'erreur, et qu'est erreur tout ce que l'homme désire ici-bas. — Et mes pensées, les pensées du temps de mes joies coupables, que vont-elles devenir maintenant que je m'approche de l'une et l'autre mort, la première certaine, la seconde qui me menace ? — Peindre ni sculpter plus ne fera que soit en paix mon âme tournée vers ce Dieu d'amour qui, afin de nous étreindre, ouvre ses bras en croix.* » (2)

Pour acquérir cette paix à laquelle son âme inquiète aspirait, c'était pourtant l'amie fidèle de la jeunesse et de l'âge mûr, la chère sculpture, qui dans la vieillesse venait l'assister, et, au moment de terminer sa longue existence, il consacrait tous ses loisirs au groupe funèbre qui orne la cathédrale de Florence, dernier effort d'un courage qui tombait, dernière lueur d'un génie dont la flamme allait s'éteindre.

Mais il ne trouvait de véritable consolation que dans de pieux épanchements et en se prosternant aux pieds du Christ :

(1) Madrigal 50º.
(2) Sonnet à Vasari.

« *Déchargé d'un poids lourd et importun, ô Seigneur éternel, les amarres qui m'attachaient au monde étant coupées, navire fragile et fatigué, je me tourne vers toi et quitte la mer agitée par l'horrible tempête pour entrer dans la région du doux calme. — Tes épines, tes clous, tes mains percées, ton visage au front lacéré qui se penche avec une si douce bienveillance, promettent le pardon et le salut à l'âme qui se repent beaucoup et qui est triste. — Que, dans ta justice, ton œil divin ne regarde pas mes fautes, que ton oreille sainte n'en écoute pas le récit, que sur elles ton bras sévère ne se lève pas (le geste du Jugement dernier); — mais que ton sang lave les taches de ma vie impie, et qu'à mesure que je vieillis tombe plus abondamment sur moi la grâce de ton aide prompte et de ton entier pardon.* » (1)

Les saints n'ont pas mieux achevé leur pèlerinage sur la terre, et jamais Michel-Ange ne s'est montré plus grand que dans la dernière période de sa vie. Cette vie tout entière apparaît comme un admirable *crescendo* dans le talent et dans la foi, dans le développement intellectuel et dans la perfection morale, dans l'amour de l'art et dans celui de Dieu. Elle se termina, ainsi que nous venons de le voir, par un *finale* plus admirable encore, peut-être, chant sublime de charité et d'espérance, d'humilité et de douceur.

O les pauvres grands hommes ! Ils paient cher leur supériorité. La soif de la perfection absolue, autant que la plus ardente des passions, les dévore ; elle n'use pas leur intelligence bien qu'elle l'excite sans cesse, mais elle brise leur cœur ; une lutte continuelle s'établit entre l'esprit qui les porte en haut et la matière qui les retient en bas ; lutte douloureuse : la souffrance est leur aliment de chaque jour. Malgré l'amertume de cet aliment, plus d'un amateur de la gloire se surprendra à dire, avec notre artiste pensant à Dante : « *Et toutefois fussé-je tel que l'un d'eux !* » — Vœu téméraire, peut-être.

(1) Sonnet 49°.

VII. — SIENNE — BOLOGNE — PADOUE

Détails historiques sur Sienne. — Aspect intérieur de la ville. — Le Dôme. — Le Pinturicchio à la Libreria. — La sculpture à Sienne : Jacopo della Quercia. — Sainte Catherine.

Le 26 avril.

La position centrale et solide de Sienne, qui domine la région de collines situées entre les vallées de l'Arno et de l'Ombrone, l'importance de sa population au moyen âge, sa richesse acquise par l'industrie, la vaillance de ses habitants, leur amour de l'indépendance, tout devait porter cette ville à se poser en rivale de l'ambitieuse Florence. Deux états voisins et qui aspirent à la suprématie trouvent facilement des prétextes de guerre. Le premier qui se présenta fut la possession de la forteresse de Montepulciano qui protégeait Sienne contre les entreprises de son ennemie. Plus tard cette ville donna asile aux gibelins florentins. On connaît les suites, heureuses d'abord puis funestes pour elle, de sa résolution. Après la défaite de l'Elva, ainsi qu'il arrive toujours aux républiques dont les espérances ont été déçues, la puissance affaiblie et la gloire éclipsée, il y eut accusations mutuelles et luttes entre les citoyens. Les diverses classes, sous le nom de *monti*, dominèrent successivement. On vit pendant les XIVe et XVe siècles se perpétuer dans la malheureuse cité les meurtres et les proscriptions.

Pas plus qu'à Florence cette incessante et violente agitation n'empêcha la culture des beaux-arts. Le XIIIe siècle est l'époque

de la splendeur artistique de Sienne. C'est alors qu'elle construit son Dôme, conformément aux idées de magnificence qui partout animaient les seigneuries et les peuples. En même temps son école, devançant celle de Florence, brille d'un vif éclat. Jacopo da Torrita relève la mosaïque depuis longtemps déchue. Lorenzo da Maitano, appelé par les Orviétains, commence l'édification de leur cathédrale. Des peintres, dont nous avons pu apprécier le mérite, collaborent à la décoration du sanctuaire d'Assise ou propagent dans les villes voisines leurs suaves images de la Vierge. Le rénovateur de la sculpture moderne, Nicolas de Pise, était par son père d'origine siennoise. Dès cette époque reculée, Sienne compte parmi ses fils de nombreux maîtres en tout genre : le peintre Guido fleurit alors que Giotto n'est encore qu'un enfant.

Cet éclat ne se maintint guère que durant la génération qui vint après Guido. Quand les successeurs immédiats de cet initiateur, Simone di Martino et les deux Lorenzetti, eurent disparu, des circonstances malheureuses amenèrent la décadence de la peinture siennoise. La peste de 1348, puis les discordes civiles troublèrent les artistes dans leur travail, ou les forcèrent à s'expatrier. En outre, l'idée vint aux artistes de « suppléer, par l'association, à l'impuissance croissante des traditions » (1). Les peintres, les sculpteurs et les orfèvres dressèrent des statuts qui formulaient et imposaient à chaque membre le but à poursuivre et les moyens de l'atteindre. C'était impatroniser le conventionnel, vouer l'art à l'immobilité et en provoquer la prompte décadence. D'autre part, les artistes se mêlèrent aux luttes intestines, et quelques-uns se distinguèrent par l'exaltation de leurs doctrines démagogiques. Fatalement leurs œuvres s'en ressentirent. Les principes purs de l'école furent abandonnés : « La grâce et la majesté, qui avaient caractérisé ses types, firent place à une vulgarité farouche. » (2) Et pourtant, chose digne de remarque, les peintres siennois conservèrent en général l'ancien goût pour les tableaux de dévotion. On sera surpris d'apprendre qu'un de ces violents démocrates, ardent promo-

(1-2) M. Rio.

teur de l'expulsion des nobles en 1368, Andrea Vanni, fut admis dans l'intimité de sainte Catherine et qu'elle le choisit pour son peintre.

Vers le milieu du xv^e siècle, le calme se rétablit dans les institutions et les mœurs de la turbulente cité. Æneas Sylvius Piccolomini, le pape Pie II, pacifia les esprits et établit un ordre de choses régulier. Le souvenir de sainte Catherine et l'influence de saint Bernardin purifièrent le patriotisme; ils ramenèrent le règne de la vraie piété et le mysticisme dans l'art. On le constate d'après les créations de Giovanni di Paolo, de Matteo di Giovanni, et surtout d'après celles de Sano di Pietro.

Mais les haines politiques se renouvelèrent à la fin de ce siècle; de nouveau les idées démocratiques dominèrent. Lorenzo de' Medici les fomenta en soutenant le bas peuple. Pandolfo Petrucci s'empara du pouvoir. De mauvais citoyens appelèrent la domination de l'étranger et, en 1512, l'empereur Maximilien vendit Sienne à Jules II pour trente mille ducats. Ce contrat n'eut pas de suites. Mais les successeurs de Jules II firent de nouvelles tentatives, et tous ses voisins convoitèrent la malheureuse république, qui finit par trouver un maître, d'abord en la personne de Charles-Quint, puis en celle du duc Côme. En même temps, l'école siennoise perdit son originalité, se désagrégea et ne produisit plus que des œuvres de décadence.

La ville de Sienne est restée telle, à peu près, qu'elle était au moyen âge. Elle s'est bien gardée, jusqu'à ce jour, de corriger l'irrégularité de ses rues étroites, tortueuses ou escarpées. Ses édifices sont de vieilles constructions en briques, hautes et solides. Quelques palais ont conservé leurs créneaux et leurs tours. La grande place du Campo a la forme d'un hémicycle et la pente du sol en est très inclinée ; elle ressemble à un vaste amphithéâtre. C'en était un, en réalité, aux temps jadis : les jeunes nobles y donnaient des joutes, et, actuellement encore, à certains jours de l'année, on y court le *palljo*. Le Campo servait en outre de forum à la république. C'est un lieu grandiose : d'imposants palais limitent la partie supérieure, arrondie et surélevée, de la place; à la partie basse et rectiligne se dresse

le palais communal, plus majestueux encore. Il est flanqué d'une tour carrée, la Mangia, qui dépasse en hauteur et en sveltesse celle de la Seigneurie de Florence.

M. Taine appelle Sienne une Pompéi du moyen âge. Elle ressemble en effet à Pompéi non seulement par le caractère archaïque de ses monuments, mais aussi par le silence qui y règne; le voyageur, encore étourdi du tumulte des grandes cités, aime à cheminer discrètement et sans bruit à travers ses rues tranquilles, et, non moins que son ouïe, sa vue se repose : la couleur douce et riante de la brique, matière ordinaire des constructions, plaît à l'œil et éveille dans l'esprit des idées gaies auxquelles se mêlent les idées graves, mais agréables aussi, que suscite l'apparition de tourelles, de mâchicoulis, de créneaux, d'arches suspendues reliant les deux côtés d'une voie, motifs architectoniques rappelant le poétique moyen âge. On a fait la remarque (1) que le style gothique « avec la dissymétrie qui lui était chère, avec sa recherche du pittoresque, ses caprices, ses surprises », était celui qui convenait le mieux à une ville assise sur un terrain aussi inégal, aussi accidenté que le terrain sur lequel Sienne est bâtie. Il y a donc harmonie parfaite entre le site et son décor. Parmi les éléments qui composent ce décor, le plus beau, c'est la cathédrale.

Le Dôme de Sienne nous offre un modèle magnifique du gothique italien. Sa fondation date du commencement du XIIIe siècle, époque à laquelle le style ogival, sous sa forme rayonnante, atteignait la perfection. Ses architectes n'ont pas adopté entièrement la conception de leurs confrères du Nord. Ils n'ont pas percé leurs murs de jours aussi considérables ; ils ont maintenu, au contraire, la prédominance du plein sur le vide. Leur intention a été, sans nul doute, d'éviter l'emploi de l'arc-boutant. Grâce à la solidité de leurs murs construits en matériaux très résistants, ils ont pu se passer de tout étai extérieur, et se lancer, comme leurs hardis émules, dans le gigantesque : la cathédrale de Sienne mesure 89 mètres 29 de long ;

(1) M. Müntz, *Renaissance*.

sa nef, 24 mètres 51 de large ; la longueur du transept est de 51 mètres 36.

Les auteurs du plan ont, selon l'usage de leur pays, maintenu la coupole byzantine en évitant toutefois, par un sage instinct, de lui donner l'importance exagérée que Brunelleschi donnera à la sienne. La prépondérance d'une des parties de l'édifice sur les autres appartiendrait plutôt au campanile carré à six étages, qui monte très haut dans les airs et ne le cède point en fierté au beffroi du palais communal. Mais ici, comme généralement en toute église, ce qui attire plus spécialement l'attention, c'est la façade. Les amateurs délicats en blâment le principe, dû à Jean de Pise pourtant : « Revêtue de marbres rouges, blancs et noirs, chargée encore de peintures et de dorures..., elle n'est qu'une décoration d'applique dans laquelle sont bizarrement confondus l'arc aigu et le plein cintre, et qui n'a pas de rapport avec la construction intérieure, dont le frontispice doit toujours être l'annonce » (1). Sa disposition ne concorde pas non plus avec celle des façades de nos cathédrales gothiques, dont deux tours sculptées, imposantes par leurs dimensions et leur richesse, forment l'élément principal, celui auquel les autres sont en quelque sorte subordonnés. En les réduisant aux modestes proportions de tourelles, Jean de Pise a ôté à sa façade toute grandeur et toute majesté ; il a cru sans doute qu'il compenserait ces qualités par l'élégance et la grâce.

La façade du Dôme d'Orvieto nous a donné une idée de celle-ci qu'elle imite assez fidèlement. Dans toutes deux, même portail à trois ouvertures, avec voussures, pignons et tympans ouvragés ; même ample *oculus* au mur supérieur que couronne un même fronton triangulaire ; mêmes formes pyramidales, clochetons et pinacles, terminant les lignes ascendantes. L'architecte a mêlé aux ornements pittoresques du style gothique qui lui ont plu quelques ressouvenirs du style romano-byzantin. Cette combinaison choque certains puristes. Nous ne partageons pas leur sentiment. La vue de nombreux édifices nous a réconcilié avec le goût des Italiens pour le maintien du plein

(1) Ch. Blanc, *Renaissance*.

cintre, en tout ou en partie, dans les constructions gothiques. Nous nous rappelons le bel effet des arcades du cimetière de Pise. Il ne nous semble donc pas que les trois portes cintrées de la cathédrale de Sienne jurent avec les fenêtres et les arcades ogivales soit de la façade, soit du vaisseau. Ici, ces formes ne diffèrent pas tellement les unes des autres que le passage de l'une à l'autre détermine un heurt. Du reste, la dissemblance des lignes et des reliefs disparaît sous le luxe de la décoration : statues, bustes, médaillons, colonnes et colonnettes, niches, portiques, dentelles, la flore entière des ciseleurs de pierre du moyen âge, l'architecte-sculpteur a tout employé avec profusion. Obéissant à l'irrésistible instinct qui, dans les riantes contrées que nous visitons, gouverne également les producteurs et les amateurs de belles choses, il a pensé qu'en donnant à son œuvre la richesse et l'éclat, il lui donnerait en même temps la beauté. Que celui-là seul en qui la vue de cette œuvre n'a pas excité d'émotion proclame qu'il s'est trompé.

Quand, après avoir franchi la porte de l'église, nous jetons les yeux autour de nous, nous sommes pris du même éblouissement qui nous a saisi naguère en contemplant l'extérieur de Sainte-Marie del Fior. Le chatoiement des marbres blancs et noirs, disposés par le constructeur en assises alternées, l'immensité de l'enceinte, la multiplicité des piliers et des arcs, le nombre infini des formes sculptées, qui partout frappent le regard, nous plongent soudain dans un état semblable au vertige. Le plan de l'édifice, dont les proportions sont harmonieuses, figure une croix à bras presque égaux. Pas de chapelles aux nefs, mais de simples autels appliqués contre les parois latérales et faisant face aux fidèles. Les voûtes, à croisées d'ogives, ont pour supports d'élégants piliers fasciculés, rappelant ceux de nos cathédrales du $XIII^e$ siècle, comme eux couronnés de chapiteaux historiés ; des arcades au suave plein cintre, richement ciselées, les réunissent. Une corniche non moins luxueuse les domine. Elle repose sur des consoles séparées par le buste d'un souverain pontife. Plus haut s'ouvrent les fenêtres. La coupole, à dix pans, porte sur un petit tambour de même forme. Des peintures décorent l'abside et des dorures les voûtes. A la splendeur de

INTÉRIEUR DE LA CATHÉDRALE DE SIENNE

cette merveilleuse Maison de Dieu concourt même le pavé, composé de vrais tableaux en mosaïque, exécutés avec autant de soin que les peintures les plus achevées.

Le nom de mosaïques n'est pas celui qui leur convient; on les appelle plus proprement *graffiti*, mot qui veut dire égratignures. Le praticien, véritable artiste, après avoir tracé son dessin dans le marbre en l'entaillant à l'aide d'un ciseau, a rempli les creux avec du stuc noir. Les *graffiti* sont donc des espèces de *nielles;* seule la matière diffère, et aussi le sujet représenté qui égale en importance une peinture à l'huile ou à fresque. A l'origine le décorateur se contenta de dessiner des figures de Vertus. Plus tard, il choisit des scènes de la Bible, les histoires de Samson, de Josué, de Salomon, de Judith, ou certains faits du Nouveau Testament. Beccafumi crut perfectionner ce genre de pavement en donnant à ses figures l'apparence du relief. En définitive, trop de beauté nuit à l'œuvre extraordinaire, qu'on a dû recouvrir d'un plancher protecteur; quelques parties seulement sont offertes à la libre contemplation du dilettante.

Une seconde merveille, c'est la chaire de Nicolas de Pise, un des premiers essais de l'art renaissant. Elle reproduit, sous de plus grandes dimensions, celle du Baptistère de Pise. Des huit panneaux qui en forment le corps, sept sont sculptés. Leurs bas-reliefs représentent *la Nativité, les Mages, l'Enfant Jésus au temple, la Fuite en Egypte, le Massacre des Innocents, le Crucifiement* et *le Jugement dernier.* Sauf le quatrième et le cinquième, les sujets sont les mêmes qu'à Pise. Il a fallu deux compartiments pour *le Jugement dernier :* l'un renferme *les Élus,* l'autre *les Damnés;* la figure du Christ orne le pilastre qui les sépare. Accumulation inévitable de têtes trop nombreuses, et disposition trop symétrique des personnages. Plus de sobriété dans le drame du Calvaire. On remarque l'expression quelque peu réaliste, mais néanmoins pleine de majesté, de l'Homme-Dieu expirant. *La Fuite en Égypte* plaît par sa naïve simplicité: la Vierge avec l'Enfant divin, montée sur l'âne, se hâte de fuir, tandis qu'un ange réveille saint Joseph profondément endormi. Dans *le Massacre des Innocents,* vaillants efforts de Nicolas pour

varier les mouvements et les physionomies des personnages. Quant à *la Nativité* et à *l'Adoration des Mages*, ce ne sont que de légères variantes des compositions de Pise. Nous admirons particulièrement les six statuettes cariatides qui décorent la partie supérieure de la chaire et les sept figures de Vertus de la partie inférieure. « On oublie, dit M. Taine de ces dernières, qu'elles sont de pierre, tant leur expression est vive ; elle est plus marquée que dans les antiques... On est si ravi des idées subitement entrevues qu'on y insiste avec excès ; c'est un tel plaisir que d'apercevoir pour la première fois une âme et l'attitude qui manifeste cette âme ! » Ces quelques paroles suffisent à nous faire connaître tout le mérite de l'illustre initiateur, Nicolas Pisan.

Parmi les peintres étrangers qui ont embelli Sienne de leurs ouvrages, il faut compter le Pinturicchio. Ses fresques de la *Libreria* (bibliothèque) du Dôme, sont diversement appréciées. On reproche généralement à leur auteur l'insuffisance ou le manque d'inspiration, la pauvreté de l'invention, la faiblesse du style, l'incorrection parfois du dessin. En ce qui regarde la première accusation, était-ce chose facile que de trouver dans la vie de Pie II une source féconde de belles idées ? Nous ne le croyons pas. Un seul tableau, la mort de l'enthousiaste pontife, qui succomba à Ancône au moment où, après avoir préparé, au prix de grands efforts, une croisade contre les infidèles, il voit tout à coup échouer ses projets, seul, dis-je, ce pathétique événement nous semble propre à exciter le génie d'un artiste. En somme la valeur des fresques de la *Libreria* consiste principalement en ce qu'elles offrent à la contemplation des amateurs une suite intéressante de tableaux historiques exacts et vivants.

Jacopo della Quercia est un sculpteur siennois contemporain de Donatello et de Ghiberti, concurrent de ce dernier dans l'épreuve pour les portes du Baptistère de Florence. Ses compatriotes le chargèrent de décorer la *Fonte Gaia*, fontaine qui s'élève sur la place du Campo. On a transporté à l'Œuvre du Dôme et remplacé par des copies les bas-reliefs qu'il y sculpta. Les scènes de la Genèse qui en font le sujet : *la Naissance d'Adam*

et d'Eve, leur Faute, leur Châtiment, méritent de fixer l'attention. « Dans Eve offrant le fruit à son époux, on remarque une physionomie si belle, une attitude si gracieuse, un air si engageant, qu'il semble impossible qu'Adam le refuse. » (1) Les têtes de la Vierge et des Vertus qui complètent la décoration du monument, « sont délicates et agréables... Elles prouvent que l'artiste commençait à trouver le bon style..., à infuser de la grâce dans le marbre... Il donne à ses figures des chairs vivantes et molles. » (2) Les critiques actuels, d'accord sur ce point avec leur confrère du xvie siècle, blâment l'abondance et la lourdeur des draperies dont les plis multipliés empêchent les formes corporelles de se dessiner ; Jacopo était plus habile à traiter le nu.

Après avoir contemplé, dans les églises San Bernardino et San Domenico, d'intéressantes peintures d'artistes indigènes sur lesquelles nous reviendrons, nous visitons la demeure vénérable de sainte Catherine. A quelque point de vue qu'on la considère, la personne de sainte Catherine de Sienne mérite l'admiration. Plus encore, si possible, que celle de saint François d'Assise, elle présente le modèle accompli de l'ascétisme, de l'entière subordination du corps à l'âme, obtenue par l'action incessante de la volonté et l'anéantissement, en quelque sorte absolu, des sens et de la matière au profit de l'esprit devenu, d'une manière anticipée, libre et pur comme il le sera dans l'autre vie.

Née de parents chrétiens et simples — son père, Giacomo Benincasa, exerçait la profession de teinturier — Catherine se fit remarquer de bonne heure par son intelligence et sa sagesse. On lit chez son premier biographe, le bienheureux Raymond de Capoue, qui fut aussi son confesseur, que les voisins et les amis de sa famille trouvaient tant de charme dans sa conversation, alors qu'elle n'était encore qu'une enfant, qu'ils lui avaient donné le nom d'Euphrosine, une des trois Grâces. Ce trait montre quel souffle de poésie vivifiait les âmes à cette époque. A partir de l'âge de six ans son existence devient merveilleuse : elle se passe entièrement, pour ainsi dire, au sein de visions célestes et dans l'ex-

(1-2) Vasari.

tase. Jésus lui apparaît, tantôt dans sa majesté et sur un trône, comme le représentent les vieilles mosaïques ou les fresques de ce temps, tantôt sous des dehors moins imposants et lui parlant avec familiarité. Elle l'écoute sans crainte et lui répond. Parfois même elle l'interroge, le presse de questions. Un jour, il lui donne un baiser sur la bouche, gage de fiançailles mystiques ; un autre jour, il l'épouse en présence de la Vierge Marie, de saint Jean l'évangéliste, de saint Paul et de saint Dominique, pendant que le roi David joue de la harpe. Son époux divin lui accorde alors, outre un accroissement de sainteté, le don d'opérer des miracles en sa personne et en celle d'autrui, de connaître les pensées de ceux qui l'approchent et jusqu'aux secrets de la Providence.

Sa réputation de sainteté, l'exemple de ses vertus, surtout sa charité infinie et sa sagesse extraordinaire lui acquirent, dans sa patrie et bientôt dans toute l'Italie, une autorité morale que jamais nul saint, peut-être, ne posséda au même degré. On la vit apaiser les inimitiés, les haines dont Sienne était remplie : — c'était l'époque de la lutte entre les plébéiens et les nobles, lutte à laquelle sa famille participa et dont un de ses frères fut victime. Le seigneur de Pise, Pierre Gambacorti, l'appela pour travailler au salut des âmes de ses concitoyens. Le pape Grégoire XI l'envoya comme ambassadrice à Lucques, à Pise, à Florence, à Bologne, afin qu'elle ramenât ces villes dans l'obéissance au Saint-Siège. Ce fut elle qui décida ce pontife à quitter Avignon et à rendre à Rome son titre de capitale de la chrétienté. Le successeur de Grégoire XI, Urbain VI, l'employa de même contre ses ennemis. Un écrivain actuel (1) la déclare « le premier homme d'Etat de l'Italie au xiv^e siècle ». « Elle avait rêvé, ajoute-t-il, une théocratie généreuse, fondée sur la charité la plus tendre, que devait gouverner le Saint-Père pour le plus grand bien du monde ; c'était la *monarchie* de Dante constituée au profit du Saint-Siège... D'autre part elle eut raison de penser que l'union des provinces italiennes avec le siège apostolique était, pour l'Italie, la plus forte garantie de l'indépendance na-

(1) M. Gebhart, *Origines de la Renaissance en Italie.*

tionale, et que, dans cette union, l'alliance plus intime de Venise avec Rome devait dominer... Si elle avait vécu, et si le grand schisme n'avait point bouleversé la chrétienté, elle eût obtenu, par la réformation de l'Eglise, par son obstination et la grâce féminine de sa politique, bien plus que Savonarole avec ses fureurs de sectaire et les visions terribles de ses songes. »

Non loin de l'église consacrée au fondateur de l'ordre auquel elle appartenait, — elle avait obtenu la permission de revêtir le costume du tiers ordre de Saint-Dominique réservé aux veuves seules — dans la *via* qui porte le nom de sa famille, Benincasa, s'élève la maison où s'écoula l'enfance de la sainte. On l'a transformée en oratoire. La gardienne du lieu introduit d'abord le visiteur au rez-de-chaussée qui renferme l'atelier et la boutique de Giacomo, puis lui fait monter l'escalier que l'enfant prédestinée ne gravissait jamais qu'en récitant la *Salutation angélique* à chaque marche. Ensuite elle lui montre les diverses chambres de l'appartement du premier étage. Voici celle qui déjà du vivant de Catherine était une chapelle ; on y célébrait pour elle la sainte messe, faveur que Grégoire XI lui avait accordée. Voici la cellule où secrètement elle pratiquait ses incroyables mortifications et priait. Ce lieu fut témoin de ses visions et de son mariage avec le Christ. A l'étage supérieur se trouvent les chambres que la famille occupait, celle dans laquelle Giacomo aperçut une colombe reposant sur la tête de sa fille, et la cuisine où Catherine devenue, par l'ordre de ses parents et conformément à ses propres désirs, une humble servante, préparait la nourriture de tous. De nombreux objets, sanctifiés par le contact de la bienheureuse, sont offerts à la vénération du visiteur, notamment le crucifix devant lequel elle reçut les sacrés stigmates. En certaines parties de la maison, des tableaux, peints par des artistes siennois renommés, retracent ses miracles les plus éclatants ; car, de même que celle du fils de Bernardone, la vie de Catherine Benincasa a fourni à la peinture de nombreuses inspirations, et l'art chrétien lui doit, à elle aussi, de magnifiques chefs-d'œuvre. Nous en admirerons quelques-uns tout à l'heure.

Les peintres siennois. — Giovan-Antonio Bazzi.

On trouve la cause la plus efficace du développement précoce, spontané, de l'art à Sienne et de la perfection relative à laquelle il arriva, dans la force du sentiment religieux qui animait tous les citoyens. Sienne est la cité de la Vierge ; c'est la Vierge qu'elle invoquait dans les temps d'adversité. Jamais elle ne cessa d'être fidèle à son culte. Il lui arriva même, à la fin du xve siècle, dans des processions et des prières publiques mêlées à des actes de violence effrayants, de renouveler la consécration qu'elle lui avait faite en 1260, quand les Florentins vinrent l'assiéger. Aussi l'image de l'auguste patronne fut-elle le sujet de prédilection de tous ses artistes.

Le premier de ces zélés propagateurs de la sainte effigie, c'est *Guido*, contemporain de Cimabue. Attitude imposante de sa *Vierge* ; visage plein de noblesse, de douceur et d'amabilité. La grâce unie à la majesté, voilà ce qui caractérise également les Madones de Guido et celles de Cimabue ; seulement la grâce l'emporte sur la majesté chez les premières ; c'est le contraire chez les secondes ; aussi plaisent-elles davantage.

Duccio surpasse Cimabue, mais le cède à Giotto. Il travaillait quasi à la grecque, observe Vasari. Les traits de sa *Madone* rappellent, en effet, ceux de la Madone byzantine, mais son regard a quelque chose de plus tendre, de plus aimant.

Simone di Martino, son élève, lui ressemble « par le charme de son coloris, par la gracieuse élégance des contours, et surtout par le mélange de naïveté et de majesté dans les types » (1). Son œuvre principale à Sienne, c'est la *Madone triomphante* du palais public. Vêtue d'une robe brodée d'arabesques d'or, la tête ceinte d'un diadème, tenant sur ses genoux l'Enfant Jésus aussi richement paré qu'elle, la Reine du ciel trône sous un pavillon porté par huit apôtres. Vingt-deux autres personnages, saints,

(1) Rio.

saintes et anges, complètent son cortège. Ces figures, plus grandes que nature, par leur aspect surhumain, impressionnent fortement le spectateur. La conception est originale et remplit à merveille l'intention de l'auteur et de ses concitoyens qui voulaient exalter leur glorieuse protectrice. Aussi celle-ci répond-elle à ses fidèles, dans une inscription en lettres d'or tracée au bas du tableau : « *Mes amis, soyez assurés que vos honnêtes et dévotes prières seront écoutées*, etc. »

Les deux *Lorenzetti*, les illustrateurs du Campo Santo de Pise, se distinguent par une certaine tendance au naturalisme. La *Madone* d'Ambrogio (Institut) n'est guère qu'une fière patricienne. Il y a moins d'idéal encore dans celle de Pietro, (même galerie).

A la salle des Neufs, au Palais public, Ambrogio a peint à fresque, en trois vastes compositions, *la Commune de Sienne, le Bon, le Mauvais Gouvernement*. — *La Commune de Sienne* est figurée par un personnage colossal, revêtu des attributs de la souveraineté, assis entre les Vertus cardinales accompagnées de la Magnanimité et de la Paix; au-dessus de sa tête planent les trois Vertus théologales. Une longue procession d'élus du peuple se dirige vers lui. La Concorde, la Sagesse, la Justice et deux anges, distributeurs des châtiments et des récompenses, complètent l'allégorique assemblée. Ce symbolisme excessif ôte à la composition toute clarté et nous laisse insensibles.

Le tableau du *Mauvais Gouvernement* offre les mêmes défauts; ou plutôt il les offrait, car le temps l'a presque entièrement détruit. Mais le troisième tableau plaît par l'idée gracieuse qu'il renferme. Ambrogio nous montre les fruits que produit un régime sage: il engendre la Paix et celle-ci, à son tour, le Plaisir. Les froids emblèmes font ici place à des scènes animées empruntées à la vie réelle. On voit refleurir l'âge d'or. Les heureux habitants de la ville et de la campagne se livrent, les uns avec sécurité à leurs tranquilles occupations, les autres avec joie à d'agréables divertissements. On remarque particulièrement les danses d'aimables jeunes filles au sein d'un paysage peint avec la naïve inexpérience de l'époque.

Après les Lorenzetti la peinture siennoise rétrograde, autant,

dit Lanzi, par l'effet de cette loi fatale qui, à une période de prospérité, en fait succéder une de décadence, que par suite de circonstances malheureuses ; la peste de 1348 fit périr les meilleurs maîtres et les meilleurs élèves. Cependant peu à peu les artistes redevinrent nombreux.

L'art se relève entre les mains de *Taddeo di Bartolo* (1363-1422). C'est que nous avons affaire à un peintre religieux et à un vrai patriote, ennemi de la démagogie. Ses concitoyens le chargèrent de peindre, à l'imitation de Lorenzetti, des images propres à exciter dans les âmes des pensées nobles et saintes. Il décora la chapelle du Palais public de tableaux de dévotion, et le vestibule qui la précède des portraits de Romains illustres. La fresque qui représente *la Mort et l'Assomption de la Vierge* mérite une attention particulière. Il y a peu de mouvement et de pathétique dans le premier acte du drame ; on en découvre davantage dans le second, où règne le mysticisme.

Domenico di Bartolo suivit la manière de Taddeo, son oncle et son maître, que, d'après Lanzi, il perfectionna. « Il abandonna plus complètement que les autres Siennois l'ancienne sécheresse. Son dessin est plus correct, sa composition plus régulière, ses idées plus riches et plus variées. » Il acquit peut-être quelques-unes de ses qualités pendant un séjour qu'il fit en Ombrie et dans la contemplation des œuvres de Fra Angelico. Domenico a peint, pour la chapelle de l'hôpital Santa Maria della Scala, *la Madonna del Manto*, ainsi appelée parce qu'elle couvre de son manteau protecteur le peuple siennois.

Vers le milieu du xve siècle, le pape Pie II avait fondé une ville au lieu de sa naissance et changé la bourgade de Corsignano en la cité de Pianza. Ce fut une occasion pour l'art de remonter, et l'on vit alors la peinture religieuse refleurir. Pie II chargea quatre peintres indigènes, Ansano et Lorenzo di Pietro, Giovanni di Paolo et Matteo son fils, de décorer la cathédrale qu'il avait construite.

Lanzi vante les travaux de *Giovanni di Paolo*. Il signale chez lui une connaissance rare à cette époque, celle du nu. On la remarque en effet dans *le Jugement dernier* de l'Institut, où l'on retrouve, avec l'ordonnance symétrique d'Orcagna, la conception

dantesque des cercles infernaux et les scènes paradisiaques de l'Angelico.

Lorenzo di Pietro, surnommé le *Vecchietto*, est plus connu comme sculpteur que comme peintre. Rien de lui, à Sienne, ne nous semble très digne d'intérêt.

Il n'en est pas de même de *Matteo di Giovanni* que, selon Lanzi, on a nommé le Masaccio siennois, bien qu'il y ait, ajoute l'historien, une énorme distance entre ce Florentin et lui. « Artiste ingénieux et hardi..., il tenta sincèrement de rajeunir la tradition locale par une observation plus attentive de la nature et par une expression plus variée et plus complète de la vie. » (1) On vante la grâce et l'élégance de ses figures de femmes. Rien de charmant en effet, comme le groupe des trois vierges blondes, au regard pur, *sainte Barbe*, *sainte Marie Madeleine* et *sainte Catherine*, de son tableau de San-Domenico. Mais, quand il peint la Madone, il ne s'achemine pas à la perfection. La vulgarité et la monotonie caractérisent les représentations qu'il en a données.

Nous rencontrons une inspiration et une exécution meilleures chez *Ansano* ou *Sano di Pietro*. Ce peintre, rapporte un vieux document, vécut tout en Dieu. M. Rio en fait un éloge que d'autres critiques ne confirment pas. Pour eux, la doctrine des artistes dont les œuvres nous occupent en ce moment, artistes « figés dans leur mysticisme, leur paresse intellectuelle » (2), était un obstacle aux progrès de l'art et une cause de décadence. C'est vrai. Mais quoi ! Est-ce une raison pour ne pas agréer ce qu'il y a de vraiment beau dans leurs ouvrages ? Il faut accepter leur idéal, tel qu'il est, en faveur de la pureté, de la noblesse, de la grandeur de leurs conceptions et de la sincérité de leur conviction. Leur piété les engageait à ne pas ou à peu changer le caractère des saintes images, notamment l'apparence de la Vierge, la patronne antique de la cité, que les fidèles, peut-être, n'auraient pas aimé honorer sous d'autres traits que ceux qu'ils connaissaient. Et, en vérité, au point de vue exclusivement religieux,

(1) M. LAFENESTRE.
(2) M. MÜNTZ.

ils avaient raison. Est-il venu ou viendra-t-il jamais à la pensée de personne de se prosterner devant une Madone du Vinci, du Sanzio ou du Corrège ? Il faut avouer que l'image de la Reine du ciel, telle que les primitifs l'ont conçue, était bien plus capable d'exciter la ferveur dans les âmes que le portrait de la belle Lucrezia Buti, ou celui de la superbe Romaine que le vulgaire appelle *la Fornarine*.

Sano a laissé un nombre considérable de Madones. Il n'a pas choisi pour sujet, à l'exemple des Ombriens et des Florentins, la jeune Nazaréenne adorant son Enfant nouveau-né, mais la Mère du Sauveur des hommes heureuse sur la terre ou couronnée dans le ciel. On voit, à la galerie siennoise, un magnifique exemplaire de la première conception : Marie presse contre son cœur le petit Jésus qui lui rend ses caresses en appliquant sa joue contre la joue maternelle ; deux anges accompagnent de leur musique ces tendres effusions. D'autres tableaux nous montrent Marie glorieuse en compagnie des saints assemblés par groupes ou isolés dans des cadres gothiques.

On cite *le Couronnement de la Vierge*, de l'Institut, comme un des plus beaux ouvrages d'Ansano. Nul artiste, dit-on, pas même l'Angelico, n'a mieux rendu cette scène à la fois familière et sublime. La sainte Mère assise, les mains rapprochées ainsi que dans la prière ou l'adoration, la tête inclinée devant son fils et son Dieu, baisse modestement les yeux ; le sentiment qui domine en elle, c'est l'humilité au sein du triomphe. De son côté, le Christ manifeste la joie infinie qu'il éprouve à récompenser celle qui l'a tant aimé et a tant souffert pour lui sur la terre.

Avec *Bernardino Fungai*, l'un des derniers représentants de l'ancien style, le progrès s'arrête. L'école siennoise marche vers sa fin. Des artistes étrangers viennent remplacer les artistes indigènes. Au Pinturicchio succèdent le Pérugin, puis un autre peintre dont nous allons parler.

Giovan-Antonio Bazzi, dit *le Sodoma* (1474-1549), naquit à Verceil, petite ville du Piémont, située à une distance presque égale de Milan et de Turin. Ses œuvres de jeunesse témoignent qu'il pratiqua d'abord les principes propres à l'ancienne école milanaise, puis ceux que Léonard de Vinci propagea. Ni sa

MADONE AVEC SAINTS DE SANO DI PIETRO

manière, ni ses types, ni son coloris n'ont rien de commun avec ceux de l'école siennoise, à laquelle quelques historiens le rattachent ; au contraire, on découvre la plus frappante analogie entre ses créations et celles du fondateur de la grande école lombarde.

Selon Vasari, il fut amené à Sienne par certains agents commerciaux des Spannochi, riches banquiers et amateurs des beaux-arts. Il ne tarda pas à y nouer de nombreuses amitiés, « plutôt parce que la race (*quel sangue*) qui l'habite, insinue le biographe, est très amoureuse des étrangers, qu'en considération de son mérite comme peintre ». Vasari se montre généralement injuste envers les artistes siennois, surtout envers Giovanantonio. Nous ne rapporterons pas les graves accusations qu'il formule contre ses mœurs ; nous dirons seulement qu'il le représente sous les traits d'un homme fantasque, extravagant, incapable d'une application sérieuse et suivie, vivant au milieu d'animaux de toute espèce qui faisaient ressembler sa maison à l'arche de Noé. Il déprécie non moins son talent que son caractère. Ni dans l'un ni dans l'autre cas on n'accepte, intégralement du moins, le jugement du malveillant écrivain. A l'imputation qui vise sa moralité, on objecte qu'il n'est guère possible qu'elle n'ait pas déteint sur ses conceptions et ravalé son idéal. L'examen des principales peintures qu'il a laissées à Sienne va nous édifier sur ce point, tout en nous permettant d'apprécier la nature et la valeur de son talent.

L'impression que fit sur nous la contemplation de l'œuvre du Bazzi est singulière ; nous ne savons si nous pourrons la bien définir. Elle fut puissante, et néanmoins elle ne détermina pas cet état de ravissement calme et doux que cause d'habitude tout sentiment esthétique vif et pur. Notre plaisir, quand par la pensée nous le recréons, est inquiet, troublé, incomplet. Les réflexions que va nous inspirer la description des peintures les plus renommées de notre artiste nous donnera peut-être le mot de cette énigme.

A San Domenico, dans la chapelle de Sainte-Catherine, Giovanantonio a retracé, en compositions magistrales, trois

actes miraculeux de la sainte. La première nous la montre sauvant par ses prières l'âme d'un criminel que l'on vient de décapiter. La scène nous semble mal ordonnée et confuse. On remarque de belles figures parmi les assistants ; ce ne sont que des académies et, par conséquent, des hors-d'œuvre. Mais les figures de la sainte en oraison, des trois anges qui transportent au ciel avec allégresse l'âme du criminel pardonné, et la tête transfigurée de celui-ci qu'une femme présente à la foule, brillent par la beauté des formes et de l'expression.

A droite de l'autel, l'artiste a peint une des nombreuses visions dont Dieu favorisa la fille de Benincasa; on l'appelle *la Communion*. — Un ange, suspendu dans les airs, tient la sainte hostie telle qu'elle s'était souvent manifestée à Catherine, c'est-à-dire portant empreinte l'effigie du Rédempteur. Mais le sujet est plus compliqué que l'acte ordinaire de la communion eucharistique. Agenouillée entre deux de ses sœurs du tiers ordre, brûlant des flammes de l'amour divin, la face extatique, Catherine lève les yeux et aperçoit la Trinité sainte descendue du ciel vers elle : le Père lui apparaît sous la figure d'un vieillard vénérable, le Fils sous celle du petit Jésus dans les bras de sa mère, l'Esprit sous la forme d'une colombe. Au-dessous des trois personnes divines, un enfant, la tête ceinte de fleurs, tient une croix et une couronne d'épines, dons, sans doute, de l'époux céleste à son épouse. Cet être énigmatique, ni séraphin ni Génie, choque par sa nudité et ne convient guère à un pareil sujet. A côté de lui plane un ange véritable qui semble apporter à Catherine l'aliment que son âme désire avec tant d'ardeur. Ce tableau produit un effet saisissant. La conception en est originale. Nous reviendrons sur la nature des types et les qualités générales de l'œuvre. Signalons seulement l'intention de l'artiste : il a voulu peindre l'amour mystique, l'exaltation de l'âme religieuse et la transfiguration qui en résulte.

Dans la troisième fresque, qui fait pendant à la précédente, nous voyons cette même âme succombant à la violence de son amour. — Catherine vient d'obtenir du Christ, qui du haut des airs la contemple, un bienfait accordé à de rares élus, celui de participer à ses souffrances, grâce à la miraculeuse impression

des sacrés stigmates. Cédant à l'excès d'une joie trop forte pour la nature humaine, elle tombe défaillante entre les bras de deux de ses compagnes. De l'aveu de Balthazar Peruzzi, appelé en témoignage par Vasari, jamais on n'avait mieux représenté ce qu'éprouvent les personnes évanouies et qui sont comme mortes. Giovanantonio a fait mieux qu'imiter cette apparence : il a su rendre à merveille l'état d'âme qui la provoque. Les membres sont relâchés, la tête penchée, les yeux et la bouche fermés ; on dirait que l'ange de la mort a touché la tendre créature ; mais ce n'est qu'une illusion ; on sent qu'à l'intérieur le cœur palpite de bonheur et que tout l'être se fond en délices. Ces trois figures de femmes, ainsi que celle du second tableau, sont d'une suavité sans égale ; le visage de la sainte, imposante dans ses blancs vêtements, et celui de ses compagnes, resplendissent d'idéal. On ne peut que s'écrier, à la vue de cette belle création : Antonio Bazzi est un grand, un très grand artiste !

Le Christ domine cette scène d'un effet si puissant. On a accusé Bazzi de n'avoir pas su reproduire un type qui est le principal titre de gloire de son maître, Léonard de Vinci. Il lui aurait fallu ce qu'il n'avait pas, une conviction religieuse profonde ou une grande élévation d'âme. Rien de divin ni même de majestueux dans son *Christ des stigmates*.

On ne saurait voir également que de belles académies dans le *Sauveur flagellé*, le *Sauveur au Jardin des Oliviers*, de l'Institut, sujets dont l'artiste n'a pas compris la grandeur.

Les *Vierges* du Bazzi sont diversement appréciées. « Tout en paraissant avoir été calquées sur celles de Léonard, elles leur sont supérieures en un point ; la grâce dont il les revêt a quelque chose de plus naturel, et n'est point gâtée par ce sourire affecté qu'on voudrait pouvoir effacer des œuvres de son maître et de son modèle. » (1) Une petite *Madone* à l'Institut, et celle qui figure dans le tableau d'autel de l'oratoire du Palais communal, présentent exactement les caractères indiqués par l'éminent critique. Toutes deux sont la *Madone de Léonard de Vinci*, moins ce sourire mystérieux dont nous avons parlé. Mais dans la grâce

(1) Rio.

naturelle dont elles brillent, faut-il voir un mérite suffisant ? On a adressé un grave reproche aux Vierges de notre artiste. « Ces prétendues Vierges ne sont que de belles femmes, saines et bien portantes, en général dépourvues d'expression, présentant peu de variété dans les types, semblant n'avoir jamais aimé, jamais souffert, parées de riantes couleurs, se plaisant comme devant un miroir à répéter indéfiniment cette heureuse nature siennoise, sereine et insouciante, faite surtout pour la vie extérieure. La plupart semblent peintes de pratique, sans études préalables, par une main négligente au service d'un artiste admirablement doué, mais inconscient de la sainteté de son sujet et peu soucieux de la dignité de son art. » (1)

L'examen attentif des œuvres de Bazzi justifierait donc le jugement dépréciateur de Vasari. Nous avons de la peine à accepter sans réserve cette conclusion. Les fresques de San Bernardino, compositions où la Vierge apparaît dans sa gloire (*la Visitation, l'Assomption, le Couronnement*), et le tableau du Palais public accusent en effet le manque d'originalité, l'imitation du maître lombard et, chose plus grave encore, le manque d'inspiration religieuse ; mais la figure de la Vierge, telle que Bazzi l'a conçue, est quelque chose de mieux, nous semble-t-il, que l'image d'une beauté humaine et dangereuse : nous voyons manifestées en elle la pureté virginale et la sainteté maternelle, nobles vertus, les seules qu'expriment nombre de Madones de Raphaël. Si l'on pardonne au grand peintre spiritualiste de s'être borné parfois à cet idéal, il serait injuste de ne pas agir de même à l'égard d'un artiste qui a fait certainement ici tout l'effort que son naturel et son éducation lui permettraient.

L'abbé Lanzi, plus modéré dans ses opinions que Vasari, termine l'article qu'il a consacré à Antonio Bazzi par ces paroles : « On reconnaît dans toutes ses productions le génie d'un homme qui, ne voulant pas prendre la peine de bien faire, ne sait point faire mal. » Il faut avouer que plus d'une fois, comme nous venons de nous en assurer, il a pris la peine de bien faire, et, à

(1) M. Gruyer.

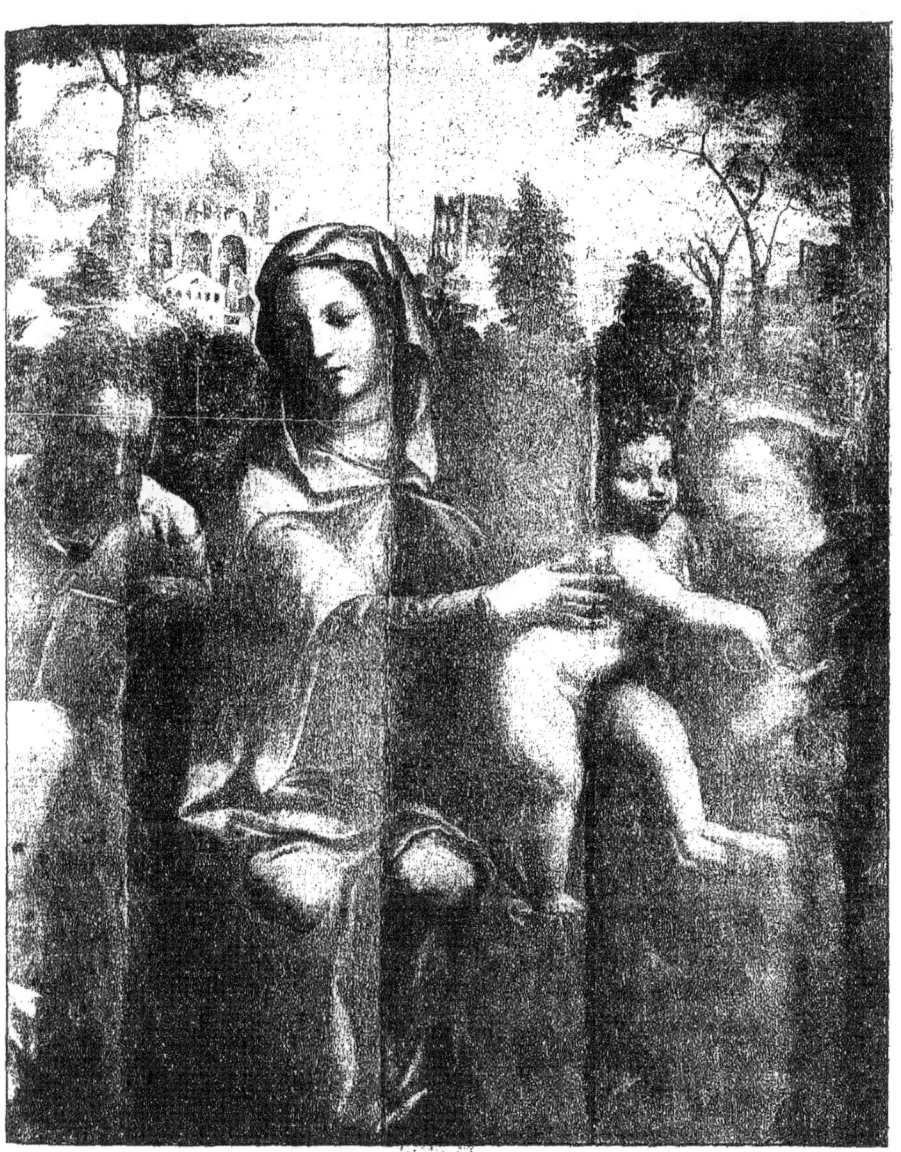

MADONE D'ANTONIO BAZZI

notre avis, on doit lui tenir compte de la tentation qu'éprouve tout artiste doué d'un talent facile, celle d'expédier ses travaux à la hâte, et l'excuser quelque peu d'y avoir succombé. D'ailleurs, quand on analyse ses peintures, on constate que la plupart réunissent les conditions essentielles d'une belle œuvre plastique : invention originale et bonne, dessin suave, modelé et contours exquis, coloris vif, riche, harmonieux ; en outre, drapement excellent, vie circulant dans les membres et animant les physionomies, expression toujours naturelle et forte, du moins en tant qu'il s'agit de personnages humains ; quant aux personages d'essence divine, l'artiste ne leur a pas donné l'expression qui convient le mieux, ainsi que nous l'avons vu. C'est là le grand défaut du maître. Antonio Bazzi plaira donc toujours plus aux amateurs de l'art pour l'art qu'aux partisans du mysticisme. Ici une nouvelle question s'impose : d'où vient l'attraction singulière que la vue des ouvrages de ce peintre exerce sur le spectateur ?

Elle vient de l'habileté avec laquelle il sait provoquer l'attention par la beauté des formes corporelles « pleines de grâce, d'ampleur et de majesté, peintes avec amour, d'un coloris chaud et tendre, et au sein d'un clair-obscur *voluptueux*... Il n'est pas un de ses tableaux qui ne donne l'idée d'une âme élevée et tendre, éprise de la *volupté*, mais encore plus sensible à la grâce. Aussi ému que Luini et Léonard, il se distingue de ces maîtres par l'ampleur de ses figures colossales, toujours animées d'un sentiment délicat ; je veux dire que ses formes sont *voluptueuses* et abondantes, mais que son idéal est chaste et discret » (1). Nous ne retiendrons de ces deux passages que ces mots, *volupté*, *voluptueux*, *voluptueuses*, et nous dirons : Oui, c'est à cet élément, une idée voluptueuse, furtivement introduite, d'instinct, pensons-nous, et sans préméditation, que les compositions religieuses du Bazzi doivent leur aspect étrange et leur effet troublant. Nous n'attribuons pas à leur auteur une intention volontairement profanatrice. Où donc alors chercher la cause d'une telle inconscience ? Peut-être, hélas ! dans une ima-

(1) Ch. BLANC, *Histoire des peintres*.

gination remplie de pensées mal séantes à l'objet que l'artiste se proposait de représenter; et aussitôt reviennent à la mémoire les fâcheuses insinuations de Vasari. Exemple manifeste des suites redoutables de la médisance ou de la calomnie.

BOLOGNE. — **Promenade à l'intérieur de la ville.**

Le 28 et le 29 avril.

A l'exemple de Sienne, la capitale de l'Emilie a sagement gardé son caractère de vieille cité et son cachet artistique; autant que possible elle a évité de rajeunir ses maisons et ses grands édifices. C'est une ville calme, bien que vaste et très peuplée. Ses voies sont larges, commodes et propres. Un double rang d'arcades borde les principales d'entre elles. Les piétons aiment à se promener sous ces agréables portiques dont l'imposante architecture dissimule l'aspect disparate que le goût et les usages de notre époque donnent aux magasins des marchands. Tous les anciens monuments, un grand nombre du moins, palais, églises, habitations diverses, construits au moyen âge, sont encore debout et dans leur état primitif. Ils forment un fort beau décor que complètent les deux tours penchées, l'Asinelli et la Garisanda. Ces tours ne sont pas des œuvres d'art, comme la tour de Pise, et pourtant, je ne sais pourquoi, à cause de ce caractère particulier peut-être, leur inclinaison ne choque pas, au contraire l'œil aime à les rencontrer. Laissons, le long des voies vénérables, glisser, d'ailleurs silencieux et modestes, les tramways qu'a imposés partout une civilisation irrévérencieuse et obstinée, et constatons qu'à Bologne, de même qu'à Florence, tout ce que l'on voit enchante les sens et l'esprit.

Au centre de la ville est située la piazza Maggiore, aujourd'hui place Victor-Emmanuel. Une place plus petite, dite de Neptune, la précède. Elle doit son nom à la statue qui domine une fontaine, son principal ornement, érigée par Jean Bologne.

L'imitateur maladroit de Michel-Ange a donné au dieu des mers la musculature et les dehors d'un hercule de foire.

La Grande Place a pour cadre de beaux monuments, le Palais public, l'église Saint-Pétrone, le palais du Podestat et le portique des Banchi. Le Palais public n'égale pas en grandiose les palais municipaux de Florence et de Sienne. On a muré les intervalles qui séparaient ses créneaux, ce qui lui ôte le charme que ce gracieux couronnement donne aux édifices féodaux. Les deux parties qui le composent ont des dimensions différentes, et sa tour, peu d'élévation. Les seuls objets d'art qui décorent sa façade sont la statue en bronze de *Grégoire XIII*, dont on a fait un saint Pétrone, et une *Notre-Dame* en terre cuite de Niccolò dell' Arca, artiste que nous retrouverons tout à l'heure à San Domenico.

L'extérieur de Saint-Pétrone est sans beauté ; on n'en a pas achevé la façade dont la partie inférieure seule est revêtue de marbres et sculptée. L'encadrement des trois portes se distingue par sa magnificence. Jacopo della Quercia a exécuté de sa propre main les sculptures de la porte du milieu. Il travailla pendant douze ans à cette œuvre et y mit tous ses soins. Elle comprend quinze bas-reliefs et une statue de la Vierge.

Nous avons appris à Sienne que Jacopo traitait mieux les figures nues que les figures drapées. Lourdes, en effet, paraissent les draperies de sa Madone trop étoffée ; mais la pose de la Mère et celle de l'Enfant ne manquent ni de naturel ni de noblesse. Sur le linteau de la porte, l'artiste a représenté *la Nativité*, *l'Adoration des Mages*, *la Circoncision*, *le Massacre des Innocents* et *la Fuite en Egypte*. Chacun de ces tableaux ne renferme que très peu de personnages, de trois à cinq seulement. Les compositions des piliers sont plus remarquables. Michel-Ange, avons-nous dit, s'est inspiré de celles où l'on voit *Dieu créant l'homme* et *Eve naissant à la vie*. Rio regarde la figure d'Eve « comme une des productions les plus exquises de la sculpture chrétienne au moyen âge ». Le peintre de la Sixtine n'a pas dépassé son modèle dans la figure du Créateur bénissant son ouvrage. De son côté Raphaël a manifestement imité *Nos premiers parents chassés du paradis terrestre*. Avoir

fourni des idées aux deux plus grands artistes modernes, n'est-ce pas un mérite suprême ?

Un siècle plus tard environ, le Tribolo décora les portes latérales. On s'aperçoit des progrès techniques faits par la sculpture : le relief est plus accentué et plus net, l'ordonnance plus savante; le praticien sait habilement grouper un grand nombre de personnages. L'Ancien Testament et la Vie de Notre-Seigneur ont fourni au Tribolo ses sujets qu'il a traités sobrement, bien qu'à la manière de Michel-Ange.

San Domenico appartient au style roman. Cette église date du XIIe siècle. On l'a reconstruite au siècle dernier. Le visiteur se rend sans retard à la chapelle où se trouve le tombeau de saint Dominique. Il est tout entier de marbre blanc et a pour auteur Nicolas Pisan. L'architecture en est assez compliquée. Sur une base en forme d'autel repose le sarcophage : une arche avec toit. Un ornement pyramidal à volutes et à guirlandes le surmonte. Les diverses parties sont ornées de statues, de hauts et de bas-reliefs exécutés avec le plus grand soin par d'illustres maîtres. La profusion en est extrême ; elle nuit à l'œuvre, qu'elle rend confuse. Alfred Lombardi, artiste du XVIe siècle, a retracé sur la base du monument *la Mise au sépulcre* du saint. Mais ce qui appelle surtout l'attention, ce sont les figures sculptées par Nicolas Pisan sur la face antérieure du sarcophage, où il a représenté deux miracles opérés par saint Dominique. Le dessin de ces figures est pur, l'expression des têtes dramatique et variée. Des statues de saints, de prophètes et, tout au sommet, celle du Père Eternel, couronnent l'édicule. On doit les premières et la dernière au ciseau de Niccolò dell' Arca, qui tira son surnom de ce travail. Elles offrent un exemple de cet excellent et piquant mélange de naturalisme et d'idéalisme qui plaît tant dans les créations du moyen âge. Les prophètes ont pour auteur Tribolo.

Michel-Ange vint plus tard mettre la dernière main à ce chef-d'œuvre. On lui attribue l'ange porte-flambeau que l'on voit à l'extrémité de l'autel, du côté de l'épître, et à Niccolò celui qui lui fait pendant. Lequel est le plus beau ? En vérité nous ne saurions le dire. On peut trouver chez le premier plus

« de jeunesse, de suavité, de grâce » (1), des draperies plus naturelles et plus souples ; mais l'attitude du second nous semble plus révérencieuse et plus noble.

Dans le pavé de la chapelle qui fait face à celle de Saint-Dominique, sur une simple dalle de marbre, on lit l'inscription suivante : *Nobiles de Guidottis sibi et suis*. Elle indique le lieu où, dans le caveau de sa famille, repose le Guide.

Un médaillon, de marbre également, appliqué contre le mur d'une autre chapelle, renferme le portrait en bas-relief d'un jeune homme casqué et cuirassé ; de longs cheveux retombent en boucles gracieuses sur ses épaules ; au bas sont écrits ces simples mots : *Hencius rex*. Une interminable légende, gravée sur une table de marbre noir, invite le voyageur à s'arrêter, et lui narre la triste histoire du fils de Frédéric II.

L'école bolonaise.

Quand on prononce le mot d'école bolonaise, on songe aussitôt aux Carrache et à leurs disciples. Mais il y eut un art bolonais florissant avant l'époque où brillèrent ces novateurs. A la fin du XV^e siècle, l'orfèvre Francesco Raibolini, dit le Francia, associé au Ferrarais Lorenzo Costa, avait fondé dans la capitale de l'Emilie un enseignement qui prospéra pendant un certain temps. Ces chefs succédaient eux-mêmes à une longue suite d'artistes indigènes remontant très loin dans le passé, et dont plusieurs ont laissé des œuvres remarquables, sans que l'art toutefois ait vraiment progressé entre leurs mains. Quelques historiens, s'appuyant sur la nature de ses doctrines, refusent à Francia le titre de chef d'école. Jamais, pensent-ils, à aucune époque de son existence, l'école bolonaise n'eut d'originalité, d'indépendance, d'initiative ; jamais elle ne poursuivit d'idéal particulier, ne se conforma à des principes arrêtés et sûrs. Du commencement à

(1) M. Müntz.

la fin, elle se montra imitatrice et éclectique. « Pour définir en un mot les coutumes et le génie de l'école bolonaise, on peut dire... que mise en regard des autres écoles italiennes, caractérisées chacune par quelque perfection spéciale, elle représente dans l'art *la perfection de la médiocrité* » (1).

Francia (1450-1518) lui-même, le mieux inspiré des adeptes de cette école, n'échappe pas à ce jugement. La critique, trop sévère, à notre avis, ne remarque nulle spontanéité, nulle hardiesse en ses productions : elles sont bien imaginées, bien ordonnées, correctes, mais elles manquent d'émotion profonde, et l'on n'y découvre pas d'idée neuve et saisissante. Ce que nous avons vu à Rome nous a pourtant donné une opinion favorable de cet artiste. Nous avons encore présente à l'esprit la beauté de ses Madones. On objecte qu'il n'a fait que combiner le type imaginé par Jean Bellin avec celui que le Pérugin mit en vogue. Soit ! mais serions-nous plus difficiles que le peintre de Madones par excellence, le Sanzio, dont nous avons rapporté les paroles élogieuses ?

Nous retrouvons dans *la Nativité*, à l'académie des Beaux-Arts, le type de la galerie Borghèse et le thème de l'*Adoration du Sauveur par sa Mère*. C'est une des plus belles œuvres du Francia, elle l'égale aux maîtres les plus renommés. On peut en dire autant de son *Annonciation* (même pinacothèque). La Vierge y semble « le produit immédiat d'une pieuse éjaculation, tant il y a d'harmonie entre sa pose, son mouvement et ses traits, tant il y a de pureté, d'humilité dans son regard... Jamais Pérugin, dans ses meilleurs jours, ne s'était élevé à une plus grande hauteur » (2).

Après Francia, Costa et le règne éphémère de leur petite école, commence pour l'art bolonais une troisième période. Notre guide, l'abbé Lanzi, nous apprend que, jusqu'à l'avènement des Carrache, les peintres indigènes travaillèrent d'après les modèles introduits dans leur ville par des peintres étrangers. Dans le nombre de ces modèles nous citerons la *Sainte Cécile* de Raphaël, le plus bel ornement de la galerie bolonaise.

(1) M. H. Delaborde, *Histoire des peintres*.
(2) Rio.

Pendant longtemps nous restons en contemplation devant ce chef-d'œuvre. Sainte Cécile, le personnage principal, occupe le centre du tableau ; toute l'attention du spectateur se fixe sur elle, comme sur elle tout l'amour du peintre s'est porté. Dans sa pose extatique, elle exprime autant de ravissement que la nature humaine peut en éprouver, mais rien de plus, rien d'outré. Le visage resplendit de candeur ; sa beauté est tout idéale, et l'attitude du corps se distingue par le naturel, la simplicité et la grâce. On aperçoit, dans le ciel, un chœur d'anges. Ils chantent ce que chante au dedans d'elle-même la séraphique musicienne : les frères célestes ont entendu et répètent ce que disait leur sœur terrestre, et maintenant la jeune vierge, la tête légèrement tendue vers eux, écoute en silence leurs divines voix, échos de sa voix intérieure. A sa droite, saint Jean, doué comme elle d'une beauté virginale, paraît s'associer à sa pensée ; saint Paul, appuyé sur son glaive, les yeux baissés, médite profondément. Perçoit-il, lui aussi, d'une manière surnaturelle, le sublime concert ? A l'autre côté de la sainte se tient saint Augustin et, un peu plus en avant, Marie Madeleine, belle, mais d'une beauté moins idéale que Cécile ; son vase de parfums à la main, elle semble inconsciente de se qui se passe autour et au-dessus d'elle. Aux pieds des saints personnages, les instruments de la musique humaine, incapables de rendre la divine mélodie, gisent à terre, dédaignés.

Quelle a été au juste l'intention de Raphaël ? Un interprète [1] suppose qu'il a voulu faire allusion aux circonstances qui provoquèrent l'exécution du présent tableau. Il s'agissait de rappeler à la postérité l'audition miraculeuse des voix qui commandèrent à la bienheureuse Elena Duglioli dall' Olio, noble bolonaise, d'élever une chapelle à sainte Cécile dans l'église San Giovanni a Monte. Cette raison, à elle seule, ne suffit pas. D'autre part, nous saisissons bien l'idée principale : la peinture de l'âme ravie dans la contemplation des choses célestes ; mais les idées secondaires, qui nous les expliquera ? Qui nous fera connaître la signification symbolique des personnages mis en scène ? En absence de documents certains, usant du privilège accordé à

[1] M. Gruyer.

tout poète, à tout artiste et... à tout commentateur, libre de nous abandonner à notre imagination, nous inclinons à croire que chaque membre du groupe exprime une des manières les plus belles dont le chrétien peut glorifier Dieu : par le dédain des biens du monde, la pureté du cœur et les talents de l'esprit, comme Cécile ; par l'apostolat et le martyre, comme Paul ; par l'amour absolu et confiant, comme Jean ; par la science et le zèle ardent, comme Augustin ; par le parfum odorant de la foi simple et du naïf abandon, comme Marie Madeleine.

Pour justifier la révolution opérée par les Carrache, et expliquer en même temps la décadence de la peinture dans la seconde partie du XVIe siècle, Lanzi déclare qu'alors « Il n'existait plus dans la nature ni formes extérieures ni genre de beauté qui n'eussent été l'objet de la prédilection de quelque grand maître et par lui portés à leur perfection ; que de toute nécessité un peintre, quel qu'il fût, ne pouvait qu'imiter les meilleurs maîtres. » L'exemple de notre Lesueur et de notre Poussin, pour ne citer que ces deux-là, prouve combien une telle opinion est erronée. « La route de l'imitation était donc la seule restée ouverte à l'intelligence, attendu qu'il ne paraissait pas possible de dessiner les figures mieux qu'un Buonarroti ou un Vinci ; de leur donner plus de grâce qu'un Raphaël ; de les colorier avec plus d'art qu'un Titien, etc. » Cette route était suivie par les adeptes de toutes les écoles, mais sans méthode et avec peu de succès. Chaque disciple outrait la manière et le style du maître qu'il prenait pour modèle.

Louis Carrache (1555-1619) voulut réagir contre une telle erreur. Il sembla à cet observateur que chaque école ayant cultivé spécialement une partie de l'art et l'ayant portée à sa perfection, il ne restait plus, comme il vient d'être dit, qu'à imiter ce qui avait déterminé la grandeur de chaque école. Ce principe paraît, à première vue, aussi juste que simple et d'une application facile. Augustin Carrache, le cousin de Louis, résuma la méthode dans le sonnet suivant :

« *Quiconque veut devenir peintre accompli doit acquérir le dessin romain, la science vénitienne du mouvement et des effets*

d'ombre, l'excellent coloris lombard. — Qu'il prenne à Michel-Ange sa manière terrible, à Titien son naturel et sa grâce, au Corrège son style pur et supérieur, à Raphaël son harmonieuse symétrie, — à Tibaldi son choix judicieux des éléments et ses principes sûrs. Qu'il sache inventer comme le savant Primatice et s'assimile un peu de la grâce du Parmesan; — ou plutôt, sans tant d'étude et tant de peine, qu'il imite seulement ce qu'a fait notre Niccolino. »

Ce dernier trait est un aimable compliment à l'adresse du peintre Niccolino Aveti, à qui le sonnet est dédié.

La recette trouvée, il ne s'agissait plus que d'en bien user. Louis Carrache associa à ses projets ses deux parents, *Augustin* et *Annibal*, et ouvrit une école où tous trois donnèrent des leçons gratuites fort suivies. Ils ne firent, en réalité, qu'ériger en système l'éclectisme professé par leurs prédécesseurs. Ils le basèrent sur des principes évidemment faux; eux-mêmes l'ont en mainte occasion prouvé par leurs œuvres. On devine l'effet que doit produire une composition telle que *la Prédication de saint Jean-Baptiste*, dans laquelle Louis a employé la manière de Paul Véronèse et peint une figure à l'imitation du Titien, une autre à celle du Tintoret, une troisième à celle de Raphaël; telle encore que certain tableau d'autel où Annibal procède du Véronèse dans la figure de la Vierge, du Corrège dans celles de l'Enfant Jésus et du Précurseur, du Titien dans celle de saint Jean l'Evangéliste, et enfin du Parmesan dans celle de sainte Catherine. Il faut dire que les Carrache, généralement, ne s'assujettirent pas à cette défectueuse méthode; le plus ordinairement ils s'inspirèrent des différents styles, les combinèrent, les fondirent ensemble de telle sorte qu'ils formassent un tout en apparence homogène, neuf et original : résultat, ce nous semble, difficile à obtenir. Ajoutons, ce qui réhabilitera plus encore ces singuliers esthéticiens, qu'ils ne se bornèrent pas à l'imitation plus ou moins habile des ouvrages d'autrui; ils recommandèrent aussi et pratiquèrent l'observation de la nature. Par exemple, ils dessinaient leurs têtes d'après un modèle vivant et, en même temps, ils le modifiaient dans le sens du beau idéal. C'est ce qu'on remarque dans les Madones d'Annibal et dans les gracieuses figures fémi-

nines de Louis. En outre, et d'instinct probablement, chacun d'eux se créa un style particulier, brilla, en dépit de ses doctrines, par des qualités spéciales, et c'est précisément ce qu'ils ont de propre, d'original et d'indépendant qui fait leur gloire.

Leur vogue fut grande et leur survécut. Ecrire l'histoire des Carrache et de leurs disciples, dit Lanzi, c'est écrire l'histoire de la peinture italienne pendant le XVIIe et le XVIIIe siècle. Leur réputation et leur enseignement se répandirent hors de leur patrie, en France notamment, et nous savons quelle estime les amateurs en faisaient. Lanzi reconnaît qu'il manque aux Carrache le dessin pur et grandiose de l'école romaine, qui s'acquiert par l'étude de l'antique ; ils imitent celui du Corrège, dont toutefois ils ne reproduisent pas l'harmonie. Ils eurent une grande intelligence du nu et du drapement. Mengs leur conteste, dans leurs tableaux à l'huile, l'excellence du coloris. Ils cherchèrent toujours la vivacité des mouvements et de l'expression. Leur goût, dans l'invention et la composition, se rapproche de celui de Raphaël. Par contre, déclare un critique actuel, « L'erreur de Louis et de ses cousins est de n'avoir su envisager les œuvres de l'imagination qu'au point de vue de la correction extérieure... Leur grand tort est d'avoir circonscrit l'art dans les limites de la reproduction littérale et par là d'avoir, à leur manière, achevé de la matérialiser. Encore s'ils n'avaient appliqué ce principe de l'imitation à outrance qu'à la représentation de scènes sans grande portée morale ; mais c'était le plus souvent en traitant des sujets religieux qu'ils entendaient sacrifier l'instinct et l'invention à des habitudes de compilation formelle. » (1)

La pinacothèque de Bologne renferme de nombreux spécimens de l'œuvre de Louis, d'Augustin et d'Annibal Carrache. Nous ne les décrirons pas. On devine pourquoi. L'image de la Madone et de scènes telles que *la Transfiguration*, *le Couronnement d'épines*, *le Martyre de sainte Agnès*, *la Communion de saint Jérôme*, conçue en dehors de toute inspiration chrétienne, ne peut intéresser le poursuivant et l'admirateur presque exclusif du beau idéal, qui se confond ici avec le beau religieux.

(1) M. Delaborde, *Histoire des peintres*.

Le *Guide* (1575-1642), artiste doué d'une facilité excessive, faculté dangereuse, commença son apprentissage à l'âge de neuf ans. Son premier maître fut Calvaert, qu'il quitta pour entrer à l'académie des Carrache. La douceur était son but. Il la chercha dans le dessin, dans la touche du pinceau, dans le coloris. Il voulut aussi se distinguer par la beauté des formes et il prenait pour modèles la *Vénus de Médicis*, la *Niobé et ses enfants*. Mais sa douceur mérite plutôt le nom de mollesse, et sa grâce, comparée à celle d'un Léonard ou d'un Raphaël, « n'est qu'inanition et langueur ». (1) Les qualités du Guide, ajoute le critique, n'ont quelque valeur que « mises en regard de l'affectation de Lanfranc, de l'idéalisme affairé du Josépin, ou des gentillesses de l'Albane », autres décadents. Le mérite de ce peintre, mérite tout relatif, consiste donc seulement dans sa supériorité sur ses contemporains. Longtemps il vécut riche et considéré. On n'avait pas vu, depuis Raphaël, un artiste aussi honoré. Toutes ses paroles, tous ses actes révélaient chez lui le sentiment exagéré de son excellence et un incroyable orgueil. Vint le jour du désenchantement. La seconde partie de sa carrière ne ressemble guère à la première ; aux années glorieuses succédèrent les plus tristes années. La passion du jeu perdit le Guide. Pour la satisfaire et se procurer de l'argent dont le besoin le tourmentait sans cesse, il vendait à vil prix ses ouvrages faits à la hâte et sans soin. Son génie l'abandonna. N'ayant ni le temps ni la force de créer des sujets nouveaux, il se borna à répéter les anciens. Aussi dédaigné qu'il avait été célébré jadis, il finit par se mettre au service d'un exploiteur qui payait à l'heure son travail, et le brillant Guido Reni acheva sa vie dans la misère et la honte.

La Vierge, dite au Rosaire, nous apprend ce que fut le Guide considéré comme peintre de la Madone. Dans ce tableau votif, assez bien conçu, on voit la sainte Mère assise sur un nuage. L'Enfant Jésus tient dans une main une tige fleurie et de l'autre bénit. Des anges voltigeant dans les airs répandent des roses, image emblématique, sur une assemblée de bienheureux, parmi

(1) M. Delaborde.

lesquels se trouvent les saints protecteurs de Bologne ; ils supplient Notre-Dame d'éloigner le fléau de la peste qui désolait alors la cité. Leurs figures sont des portraits. Quant à la Vierge, c'est une grande dame qui, des hauts lieux qu'elle habite, daigne jeter un regard bienveillant sur ceux qui implorent sa clémence.

Dans *le Christ en croix*, le Guide vise au pathétique. Il l'atteint en apparence, grâce au procédé. Entièrement enveloppée dans une draperie de deuil, la sainte Mère lève les yeux et contemple son Fils ; on lit sur son visage les indices d'une affection incertaine, mélange de douleur et d'extase mystique. Vis-à-vis d'elle l'apôtre saint Jean regarde aussi le crucifié et croise ses mains avec angoisse. Le troisième témoin de l'agonie divine, Marie-Madeleine, agenouillée au pied du gibet, le serre convulsivement dans ses bras : sa douleur laisse à ses traits leur beauté merveilleuse. Selon que l'on analyse avec soin cette mise en scène, ou qu'on se borne à jouir de la séduction qui, à première vue, s'en dégage, le jugement diffère. D'abord l'impression est puissante : « ... Tout ce chœur souffrant forme par ses couleurs et ses masses une sorte de clameur et de déclamation grandiose qui monte vers le ciel » (1). Mais si l'on réfléchit, on s'aperçoit que le mot de *déclamation* ne convient qu'à la condition de le prendre dans le sens péjoratif ; nous assistons à un exercice de rhétorique dans lequel intervient plus d'artifice que d'art. Le peintre a voulu émouvoir le spectateur par des effets de clair-obscur à la Caravage, par les effluves d'une lumière surnaturelle tombant d'en haut, qui font ressortir le corps de l'Homme-Dieu sur le fond ténébreux du ciel, et mettent en relief, en rejaillissant sur elles, certaines parties choisies du corps de la Vierge, de la Madeleine et de saint Jean, formes suaves qui caressent l'œil. On découvre alors que ces formes si belles, ces attitudes et ces gestes si expressifs, sont prétentieux et que tout, en ce tableau, a été fait pour l'ostentation.

Concluons donc que « Le Guide ne fut, à tout prendre, qu'un très habile et très fécond praticien... Cette manière efféminée,

(1) M. Taine.

dont (il) légua la tradition à ses disciples, devait se dépraver encore aux mains de ceux-ci et de leurs successeurs, et envahir si bien l'école entière que toute aspiration virile serait comprimée à l'avance... » (1)

L'Albane (1578-1660). « Les tableaux de l'Albane, écrit M. Ch. Blanc (2), sont une preuve singulière de l'importance du sujet en peinture. Pour avoir peint la beauté, la grâce et l'amour, il s'est fait un nom que les livres ont consacré... Ce ne sont pas les artistes, ce sont les écrivains qui ont surfait la renommée de l'Albane. » Nous avons donc affaire à une réputation usurpée. L'Albane n'est pas un peintre religieux, bien qu'il ait traité maint sujet emprunté aux légendes sacrées. Il s'était épris des fables antiques, et aimait à les reproduire en prenant pour modèles sa femme et ses enfants, tous doués d'une beauté ravissante. Ce sont eux que l'on voit dans ses tableaux sous les apparences de la Vierge, de l'Enfant Jésus, de Vénus, des Amours et des anges.

Domenico Zampieri, dit *le Dominiquin* (1581-1641), le plus grand peintre sorti de l'école des Carrache. La critique le déclare, je crois, supérieur à ses maîtres. Artiste admirablement doué, il eut le malheur de naître à une époque de décadence. Sa timidité, son éducation et la force des circonstances ne lui permirent pas de réagir contre le fatal courant qui entraînait l'art à sa perte. Il domina ses contemporains par la sincérité et la profondeur du sentiment et par la pureté de l'inspiration. Ses fresques romaines, *sa Communion de saint Jérôme*, et d'autres œuvres nous l'ont fait connaître. Bologne ne possède rien qui puisse nous mieux renseigner sur son génie propre.

Le Martyre de saint Pierre de Vérone procède évidemment de la célèbre composition du Titien. On y remarque de la vie, du mouvement et du pathétique. Toutefois si l'ordonnance en est harmonieuse, la pose des personnages nous semble quelque

(1) M. DELABORDE.
(2) *Histoire des peintres.*

peu théâtrale. Il y a un effet cherché dans ce manteau déplié encapuchonnant, sans cause apparente, la tête du moine qui s'enfuit. N'y avait-il pas un moyen plus naturel de figurer un élan rapide ? Les traits du martyr expriment fortement la surprise et l'horreur ; mais fallait-il en pousser l'expression jusqu'au laid réalisme ? Comme dans le tableau du Titien, la victime, au moment d'être immolée, aperçoit l'ange qui lui apporte la palme de la victoire ; mais Titien, au lieu de la terreur, a peint sur le visage du saint le ravissement où le plonge l'espoir de la béatitude éternelle.

Le Dominiquin aimait le contraste des souffrances terrestres et des joies célestes. Il l'a représenté ici deux fois encore dans *le Supplice de sainte Agnès* et dans *la Vierge au rosaire*. A la partie inférieure de cette dernière composition on voit un massacre de chrétiens, et, à la partie supérieure, la Vierge, des anges et saint Dominique. Gestes excessifs, attitudes maniérées, mise en scène trop mélodramatique. Lanzi nous apprend que cette conception déplut même aux partisans de Zampieri qui, de son côté, regretta son erreur. On peut adresser le même reproche au *Martyre de sainte Agnès*.

Le succès du Dominiquin tient à ce que, de tous les partisans du nouvel enseignement, ce fut lui qui sut le mieux le contrôler par l'observation de la nature. Il fréquentait les marchés et les spectacles, se mêlant à la foule afin d'étudier sur les physionomies comment s'y manifestent la joie, la colère, la douleur, la crainte et les autres passions. C'est ainsi qu'il parvint à *retracer les âmes*, à *colorier la vie*, pour employer les expressions de Bellori. En outre, il ne mettait la main à ce qu'il voulait peindre qu'après de longues méditations. Ce procédé explique sa réponse à des religieux qui lui reprochaient de ne pas s'occuper de leur coupole : « *Je ne cesse de la peindre en moi-même* ».

Dominique Zampieri clôt la série des peintres bolonais dignes d'être mentionnés dans une revue éclectique et brève comme celle que nous avons entreprise. Ce qui le caractérise, « c'est une inclination singulière vers les vérités morales, une recherche bien souvent heureuse de l'expression, une rare faculté d'émouvoir au moyen du geste, de la physionomie, de tout ce qui n'es

pas l'imitation de la réalité inerte. C'est par là qu'il se rattache véritablement à la famille des grands artistes » (1).

Ce qui doit nous le rendre plus sympathique encore, c'est qu'il fut malheureux pendant toute sa vie. Son talent lui suscita des envieux, même dans la personne de ses maîtres, les Carrache; de son condisciple, le Guide ; de ses émules, Lanfranc, Ribera, Bélisaire Correnzio. Ces trois derniers surtout se conduisirent envers lui en ennemis aussi lâches qu'implacables. Sa timidité, une modestie qui le faisait douter de lui-même, le livrèrent en proie à leurs persécutions. Pour s'y soustraire, le malheureux leur cédait la place, abandonnait ses travaux et se retirait dans la solitude. Méconnu de la plupart de ses contemporains, il finit ses jours dans la tristesse, l'esprit hanté par la crainte du poison, auquel on prétend qu'il ne put échapper.

PADOUE. — **La basilique de Saint-Antoine. — La chapelle Saint-Georges : Altichieri et Avenzo. — La statue de Gattamelata. — I. Eremitani : les fresques de Mantegna. — L'Arena : les fresques de Giotto.**

Le 30 avril.

Les habitants de Padoue font remonter l'origine de leur ville jusqu'aux temps qui ont précédé l'époque historique. C'est la patrie de Tite-Live, et la vie miraculeuse de saint Antoine s'y est écoulée. Le peuple professe la plus grande vénération pour celui qu'il désigne simplement par le nom de *Il santo*.

L'aspect de la cité est aussi triste à l'intérieur qu'il est gai à l'extérieur. Il en était ainsi déjà quand Montaigne la visita : la vue de « ses rues étroites et laides, fort peu peuplées, avec peu de belles maisons », le déçut. Ses rues, en effet, sont tortueuses mal pavées et désertes. Des arcades les bordent ; mais les galeries qu'elles forment, resserrées, basses, sombres, infréquentées, n'ont rien de commun avec les portiques élégants et animés de

(1) M. Delaborde.

Bologne. En somme, bien qu'arrosée par le Bacchiglione et encore parée de vieux et nombreux édifices, la seconde ville de la Vénétie n'a pas l'apparence agréable et imposante du chef-lieu de l'Emilie.

Plus que Bologne elle participa à la rénovation de l'art. De bonne heure elle eut son université (1), qui prospéra pendant tout le moyen âge; de bonne heure elle devint un foyer artistique dont l'action fut efficace et bienfaisante. Nous aurons bientôt à parler de Mantegna sur l'enseignement de qui se formèrent tous les quattrocentistes illustres. Mais, bien avant Mantegna, un autre initiateur, Nicolas de Pise, était venu apporter la bonne nouvelle à Padoue.

Que le grand architecte sculpteur soit l'auteur du plan et le constructeur de l'église Saint-Antoine, en général on le croit, malgré l'absence de tout document. Cette église est un édifice étrange qu'il faut voir de ses propres yeux pour en comprendre le concept original et compliqué. On y découvre les tâtonnements d'un artiste dont les principes ne sont pas définitivement arrêtés, qui adopte l'architecture gothique sans en avoir saisi tout le sens esthétique et moral, ni la parfaite corrélation des éléments constitutifs. « Eclectique de sa nature », écrit Perkins, — mieux vaudrait dire, il nous semble, incertain, hésitant, réduit à l'expérimentation, — Nicolas essaya ici de combiner plusieurs styles en un tout harmonieux : « Les éléments gothiques furent un hommage rendu à la prédilection particulière des disciples de saint François pour ce style ; les coupoles byzantines montrent l'effet que produisit sur lui l'église de Saint-Marc à Venise, et la façade romane proclame qu'il n'avait pas oublié son bien aimé Dôme de Pise, à l'ombre duquel il avait abrité ses premières années. » (2)

Le succès a-t-il couronné la tentative de l'homme de génie? La savante synthèse a-t-elle produit, comme on l'insinue, un ensemble harmonieux ? Bien qu'animé de la meilleure volonté, après une longue contemplation, il nous est impossible de

(1) Frédéric II la fonda en 1238.
(2) PERKINS, *les Sculpteurs italiens*.

répondre affirmativement. Quel que soit le point de vue que nous choisissions pour le considérer, le monument nous apparaît comme un assemblage confus de formes disparates, dont quelques-unes même sont bizarres. L'unité, l'indispensable unité, manque absolument à cette œuvre, que nous allons essayer de brièvement décrire.

Un vaisseau très vaste, divisé en trois nefs, figure avec son transept une croix latine. Sur cette base se dressent sept coupoles géantes, différentes de dimensions et de formes. Six d'entre elles couvrent la grande nef, le transept et le chœur : ce sont des calottes hémisphériques régulières. La septième marque le point où se croisent les nefs : elle a l'apparence insolite d'un cône brusquement tronqué et terminé par une lanterne à toit pyramidal. Deux clochers octogones à quatre étages, chaque étage percé de huit grandes fenêtres ogivales, flanquent le chœur. Ils montent très haut dans les airs et plaisent par leur sveltesse et leur élégance ; mais ils détonnent parmi l'entassement de dômes arrondis, bas et lourds, du milieu desquels ils émergent. L'auteur de cette conception s'est en général inspiré de Saint-Marc de Venise ; mais son imitation est mauvaise. Nous en aurons bientôt la certitude, car très prochainement nous pourrons lui comparer le modèle. Ce qui augmente encore la confusion, c'est la présence inexplicable de deux clochetons, l'un en avant du dôme pyramidal, l'autre au sommet de la façade ; c'est aussi la dissemblance entre la partie supérieure et la partie inférieure de l'édifice. En haut domine la forme ronde, en bas la forme aiguë : un fronton triangulaire couronne chacun des murs qui terminent les bras de la croix. Trop de lignes géométriques de nature contraire se trouvent amalgamées dans le monument. Il en résulte l'absence, on peut dire absolue, d'unité, de simplicité et d'harmonie.

Nous ne parlerons pas de la façade mesquine, tout à fait indigne du grand artiste à qui on l'attribue.

L'intérieur de la basilique est très sombre. De gros piliers carrés, sans sculptures, monotones et froids, séparent les nefs. Ils sont, ainsi que les murs, badigeonnés de blanc. On a traité de même l'intérieur des coupoles, de sorte que le fidèle n'a pas,

quand il lève les yeux, la vision des cieux ouverts. Le décorateur a méconnu l'admirable principe esthétique de la conception byzantine.

La chapelle Saint-Félix renferme les précieuses fresques de deux peintres connus seulement des érudits : Altichieri da Zevio et Jacopo d'Avanzo. De savants critiques les classent parmi les plus belles œuvres exécutées au xiv^e siècle dans le Nord de l'Italie. Plusieurs épisodes de la légende de saint Jacques, premier patron de la chapelle, et de la vie du Sauveur y sont retracés. Ce qui nous a le plus frappé, c'est l'originalité et l'art avec lesquels a été conçu le drame de *la Crucifixion*. Le tableau forme un immense triptyque dont on a simulé les cadres à l'aide du pinceau. Nous décrirons tout à l'heure la scène principale que les artistes ont répétée ailleurs. Un des compartiments latéraux nous montre les saintes femmes cherchant à maîtriser leurs sentiments pour porter secours à la Vierge et la consoler; mais leurs forces les trahissent, et elles ne peuvent que mêler leur douleur à la sienne. Dans le troisième épisode, les soldats jouent aux dés la robe du Sauveur. Deux Juifs, au type parfaitement caractérisé, type transmis de génération en génération jusqu'à nos jours, et que tout le monde connaît, deux ancêtres de Shylock, tiennent chacun un pan du vêtement sacré; ils palpent avec soin l'étoffe, l'examinent de près et supputent mentalement le prix dérisoire qu'ils vont offrir de cette marchandise. Trait de mœurs bien trouvé et bien rendu.

Nous ne nous attarderons pas à détailler les splendeurs sans égales de la chapelle dédiée à saint Antoine. Construite et décorée au xvi^e siècle, elle offre le spécimen de l'idéal de cette époque en architecture et en sculpture. Au milieu, un autel de granit protégé par une grille renferme le corps du saint, précieusement conservé dans une châsse d'argent. Vingt-quatre lampes, également d'argent, et trois lampes d'or sont suspendues à la voûte. Sansovino, Riccio, Aspetti, Tullio Lombard et d'autres artistes de mérite, mais non pas de génie, ont sculpté sur les murs neuf bas-reliefs retraçant quelques-uns des miracles mémorables du tout-puissant patron. Certaines de ces sculptures, œuvre de décadence, se distinguent par une bonne

exécution, et décèlent une habile imitation du style de Donatello ou de Ghiberti ; presque toutes attestent une grande faiblesse de conception chez leurs auteurs.

La plupart des nombreux mausolées disséminés dans la basilique ne sont que des assemblages compliqués de statues, de bas-reliefs et de motifs d'architecture. Nous retrouverons à Venise de meilleurs exemplaires de ce type plutôt prétentieux et fastueux que vraiment beau.

A la chapelle Saint-Georges, édifice voisin de l'église Saint-Antoine, l'Altichieri et l'Avanzo ont retracé (1377) les légendes de sainte Lucie, de sainte Catherine, de saint Georges, et divers événements de la vie de Notre-Seigneur. Ces fresques ont souffert pendant les descentes des Français en Italie à l'époque de la Révolution. Dans ce qui a survécu des trois histoires légendaires, certaines parties sont défectueuses sous le rapport de l'invention et de l'exécution, et certaines autres paraissent magistralement conçues et traitées.

Les deux peintres ont perfectionné ici leur *Crucifiement* de la chapelle Saint-Félix. — Expression ineffable de souffrance divine chez le Sauveur aux traits transfigurés ; pathétique sublime chez les anges éplorés, se tordant les mains avec angoisse, et déployant leurs grandes ailes dans le ciel, autour de leur Dieu expirant. Leurs beaux corps ressortent sur la couleur d'un bleu foncé, lugubre, du firmament. Un peintre plus moderne n'eût pas ainsi figuré le ciel: il l'eût chargé de noirs nuages et eût cherché dans l'aspect de la nature des impressions de terreur. Nos primitifs ont atteint le même but avec leurs moyens si simples. Ils n'ont pas manqué de présenter aux chrétiens, dans la personne des deux larrons, l'image de la bonne mort et celle de l'impénitence finale.

Il est permis, d'après ces fresques, de juger « la hauteur à laquelle se sont élevés les deux artistes... La science du dessin dans les lignes, celle du modelé dans les formes, celle de la dégradation dans les divers plans, celle des transitions et des demi-teintes, en un mot tous les progrès techniques regardés comme l'apanage exclusif du siècle suivant, sont si bien marqués ou si

fortement pressentis dans cette série de compositions, qu'on est obligé de voir dans Avanzi (supérieur ici à son associé), quelque chose de plus qu'un précurseur » (1).

Devant la basilique se dresse la statue en bronze de Gattamelata, par Donatello, la première statue équestre érigée en Italie dans les temps modernes. Son auteur, par conséquent, n'avait eu d'autre modèle que le *Marc-Aurèle* du Capitole et les *Chevaux* de Saint-Marc. Il a imité du premier de ces chefs-d'œuvre, la pose simple et assurée, l'attitude naturelle et digne du cavalier; quant à l'allure du cheval, il a reproduit, paraît-il, celle d'un des fiers coursiers de Lysippe. On lit sur le visage du fameux condottière l'intelligence et la ruse. Le portrait, à la fois suffisamment réel et suffisamment idéal, doit être très ressemblant.

I Eremitani. Vieille église romane construite en briques. — Une seule nef, vaste salle sans piliers, blanchie à la chaux. Le plafond en bois simule un ciel étoilé. Ce qui attire le touriste en ce lieu, ce sont les fresques de la chapelle Saint-Christophe, œuvre remarquable de Mantegna et d'autres élèves du Squarcione. Elles nous fournissent l'occasion de mentionner la part que prit Padoue au mouvement artistique nommé la Renaissance.

Au début du xve siècle, l'art indigène reçut une forte impulsion, grâce à la généreuse initiative d'un Padouan, Francesco Squarcione. Après avoir visité les divers foyers artistiques de l'Europe, notamment la Grèce, et collectionné de nombreux objets d'art, cet ancien tailleur et brodeur ouvrit un atelier de peinture que fréquentèrent bientôt une foule de jeunes gens. Le plus brillant de ses disciples fut Andrea Mantegna que le vieil artiste adopta, mais dont la direction lui échappa quand Jacopo Bellini, de Venise, eut pressenti ses hautes destinées. Mauvais praticien, Squarcione était bon professeur; mais le style de ses élèves se ressentait de sa méthode d'enseignement qui consistait à leur faire copier les marbres et les antiquités de toute espèce

(1) Rio.

qui composaient sa collection. Mantegna s'occupait exclusivement de la pureté des contours, de la beauté des formes, de l'exactitude des costumes et des accessoires ; il négligeait d'animer ses figures. Ce défaut frappa Jacopo Bellini. Il détacha Andrea de son maître, à la grande douleur de celui-ci, qui ne pardonna jamais son ingratitude au transfuge. Mais ce fut un événement heureux pour ce dernier et pour l'art. Désormais, à l'exemple de Bellini, dans la famille de qui il était entré, Andrea se mit à étudier les réalités et à donner la vie à ses froides images. On remarque cette évolution dans les fresques des Eremitani en contemplant les épisodes de l'histoire de saint Jacques, et la légende de saint Christophe. « Mantegna s'y montre déjà successivement capable, comme il devait l'être toujours, de ressusciter l'antiquité avec une science et une poésie imprévues, et de représenter la réalité avec une franchise et une force supérieures. Toute sa vie sera employée à se perfectionner dans ces deux facultés. » (1)

A l'extrémité d'un petit enclos ouvert au public, pré rustique plutôt que jardin, terrain sans culture, sans bosquets et sans fleurs, fréquenté des seuls enfants qui s'y livrent à leurs joyeux ébats, s'élève un bâtiment de modestes dimensions et d'aspect chétif. Il renferme un chef-d'œuvre de Giotto, l'un des plus précieux monuments de la peinture italienne au xiv^e siècle. On le nomme *la chapelle de l'Arena :* cette appellation lui vient de ce qu'il occupe l'emplacement d'un théâtre antique.

Enrico Scrovegna, Padouan noble et puissant, fonda cette chapelle vers l'an 1303 et la consacra à la Vierge de l'Annonciation. Les fresques de Giotto, disposées horizontalement sur les murs latéraux de la nef, forment trois étages de compartiments. Les deux étages supérieurs comprennent trente-six sujets peints sur fond bleu : ils retracent l'histoire de Notre-Dame et celle de Notre-Seigneur. Au-dessous de cette double série, des clairs-obscurs représentent, d'un côté les sept Vertus chrétiennes, de l'autre les Vices qui leur sont contraires. Au-dessus de la porte

(1) M. Lafenestre.

d'entrée, on voit *le Jugement dernier*. L'importance, au point de vue archéologique et au point de vue esthétique, la beauté de cette œuvre, méritent que nous l'examinions avec soin.

L'histoire de la Vierge comprend quatorze tableaux : douze à la partie supérieure des murs et deux à l'arc triomphal.

1° *Le grand prêtre Isacaar et son scribe Ruben refusent les offrandes de Joachim*, parce que sa couche est inféconde, et le chassent du temple. Le vieillard se retire en proie à une vive douleur, que le peintre a su se rendre avec simplicité, force et précision. — 2° *Joachim confus demande humblement refuge à des bergers* qui l'accueillent avec bonté. — 3° *Anne dans sa cellule prie Dieu de faire cesser sa stérilité*. L'ange du Seigneur lui annonce que naîtra d'elle une fille appelée aux plus augustes destinées. — 4° *Joachim, exclus du temple, sacrifie sur les hauts lieux*. On lit, dans son attitude et sur son visage, sa piété et sa foi. L'Eternel, figuré par une main qui sort du ciel, accepte son holocauste. — 5° *Vision de Joachim*. Un ange l'avertit, dans un songe mystérieux, que le Très-Haut a exaucé sa prière et qu'il sera père. — 6° *Rencontre d'Anne et de Joachim*. Cette composition est regardée comme une des mieux réussies. Rien de plus touchant que l'action de ces deux époux qui, émus encore au souvenir de l'épreuve qu'ils viennent de subir, mais pleins d'allégresse, s'embrassent tendrement et avec une candeur charmante. — 7° *Naissance de la Vierge*. Giotto a représenté deux fois, dans ce tableau, la petite Marie : offerte à la contemplation de sa mère, et, plus bas, confiée aux soins d'une femme. On attribue ce péché contre la règle de l'unité aux idées naïves de l'époque et à la tradition byzantine. — 8° *La Présentation de la Vierge au temple*. Le grand prêtre reçoit la jeune fille devant le temple au sommet des degrés. Titien s'est inspiré, paraît-il, de cette conception. — 9° *Obéissant à l'ordre de Dieu, Siméon convoque les jeunes hommes de la maison de David qui prétendent à la main de Marie*. — 10° *Il dépose leurs baguettes sur l'autel*. L'assemblée, en silence et avec recueillement, prie pour que celle du prédestiné reverdisse et fleurisse. — 11° *Le miracle s'est opéré*. Joseph tient à la main sa baguette changée en une tige de lis. Le pontife l'unit à Marie : premier modèle du *Sposalizio*. Air

protecteur, dévoué et content de Joseph ; air pudique de sa jeune épouse, fille simple des champs. — 12° *Retour des époux à la maison :* Marie marche derrière Joseph. Un joueur de violon précède le cortège. Scène pleine de candeur, de fraîcheur et de grâce. — Les n°ˢ 13 et 14 ont pour sujet l'*Annonciation* peinte sur les montants de l'arc triomphal. La critique attribue cette œuvre médiocre au Siennois Taddeo di Bartolo.

La vie de Notre-Seigneur est retracée en vingt-deux tableaux : 1° *Naissance du Sauveur.* Un toit rustique protège la sainte Mère que l'on aperçoit couchée sur un pauvre grabat et contemplant avec amour l'Enfant divin. Les bergers sont venus avec leurs brebis. De petits anges joyeux volent dans les airs. — 2° *Adoration des Mages.* Air humble et ravi des deux saints époux qui triomphent des hommages rendus à leur Enfant. — 3° *Présentation de Jésus au temple.* Un petit édicule à colonnettes grêles figure le temple de Salomon. Mouvement naturel et charmant du petit Enfant que le vieillard Siméon presse contre son cœur et qui voudrait se réfugier dans les bras de sa Mère. Tout ce tableau est admirable. Certain critique (1) voit dans Siméon l'image de l'humanité entière qui, après de longs siècles d'attente, poussée par l'esprit de Dieu, s'empresse au-devant de la vérité et, du salut. Il admire particulièrement la figure grandiose de la prophétesse Anne : « L'âme rayonne sur ce visage vieilli moins par l'âge que par les austérités... La bouche parle, elle annonce au monde la rédemption... La fresque de l'Arena... est restée l'inspiration la plus puissante de l'art chrétien mis en présence du chapitre deuxième de l'Évangile selon saint Luc. » — 4° *La Fuite en Egypte.* — 5° *Le Massacre des Innocents.* Scènes très inférieures aux précédentes. — 6° *Jésus parmi les Docteurs.* — 7° *Le Baptême du Sauveur.* Nous ne vîmes pas ces deux fresques gâtées par la salpétration du mur et que l'on restaurait. — 8° *Les Noces de Cana.* Figure noble du Christ bénissant le vin ; pressentiment de la Cène. Image comique d'un buveur dont l'ample abdomen trahit les habitudes. — 9° *Résurrection de Lazare.* Très belle composi-

(1) M. Gruyer.

tion. Effet saisissant produit par l'apparition presque terrifiante de Lazare sortant de son tombeau, le corps enveloppé de bandelettes et les membres encore raidis par la mort, mais le visage déjà s'animant et la bouche s'ouvrant pour remercier le Sauveur sans qu'un son puisse s'en échapper. La puanteur cadavérique (*jam fœtet*) est indiquée par le geste d'un assistant qui se bouche le nez. Attitude pleine de reconnaissance et de vénération de Marthe et Marie prosternées, et, par-dessus tout, majesté vraiment divine du Christ ordonnant au mort de renaître à la vie : sa figure nous a paru égaler en expression celles que Masaccio et les plus grands maîtres ont créées. — 10° *L'Entrée à Jérusalem*. Même imposant maintien, même gravité mystérieuse de la physionomie chez le Messie sachant que la fin de sa mission approche, et bénissant avec bonté la foule qui l'acclame et qui bientôt l'insultera. — 11° *Les Vendeurs chassés du Temple*. — 13° *La Cène*. Le peintre a choisi le moment où le Christ répond à la question : *Quel est celui d'entre nous qui vous trahira?* par ces paroles : *C'est celui qui porte la main au plat avec moi;* Judas fait le geste révélateur. — 13° *Le Lavement des pieds*, scène conçue avec naïveté et quelque peu naturaliste. — 14° *Le Baiser de Judas*, magnifique inspiration. C'est avec intention, doit-on croire, que Giotto a donné à Judas des traits repoussants. On voit poindre ici l'idée de peindre la tristesse dans le regard sans colère que le Sauveur adresse à l'infidèle. — 15° *Le Christ devant Caïphe*. La figure du Sauveur nous rappelle les géniales conceptions de l'Angelico. Le précurseur du grand artiste a parfaitement rendu, malgré sa complexité et sa délicatesse, le sentiment qu'éprouve le Fils de Dieu humilié. — 16° *Le Couronnement d'épines*. Même caractère. — 17° *Le Portement de Croix*. Le peintre s'est inspiré de ces paroles du Sauveur : *Filles de Jérusalem, ne pleurez point sur moi; pleurez sur vous-mêmes*, et il a donné à sa personne l'air solennel et plein d'autorité que nous connaissons. Beauté de la figure de la Vierge que l'on a comparée à celle d'un modèle antique. — 18° *Le Christ en croix*. Des anges pieux recueillent le sang divin dans des coupes, tandis que d'autres planent autour de la tête du Christ. — 19° *La Déposition de Croix*,

composition magistrale. Arrêtons-nous quelques instants devant elle.

Tout le tableau forme une lamentation déchirante et grandiose. Trois hommes seulement, Jean, Nicodème et Joseph d'Arimathie prennent part à l'action; le reste de l'assemblée se compose de femmes, amies tendres et fidèles, toujours prêtes à se dévouer. Cette idée ingénieuse et vraie dès l'abord nous émeut. Giotto a suivi fidèlement le récit évangélique, et la vérité simple de l'original se manifeste vivement dans la traduction : les mêmes affections tendres et douloureuses à la fois que l'on éprouve à la lecture du document sacré, la vue de l'œuvre qu'elle a inspirée les provoque. La Vierge Marie, assise à terre, soutient sur l'un de ses genoux le corps de son Fils et contemple ce que la mort en a fait. Marie, mère de Jacques, et Salomé s'associent à elle dans ces soins affectueux, tandis que Madeleine presse entre ses mains les pieds du maître qui lui était si cher. Rien de plus touchant que l'empressement de ces tendres femmes à regarder une fois encore les traits du Sauveur, à toucher une fois encore sa personne sacrée. Trop forte pour s'exprimer par des gestes ou par des cris, leur douleur est muette. Jean, jeune, impressionnable, cède aux mouvements de son cœur et ne peut détacher ses yeux du corps inanimé de l'Homme-Dieu : penché vers lui, les bras écartés, il ne peut croire que la mort ait osé le frapper. Non loin de lui, formant contraste, Nicodème et Joseph, plus âgés, témoignent une affliction non moins forte, mais contenue. Quant au Christ, une vie surnaturelle circule en lui. On dirait que les caresses de sa Mère et de ses compagnes l'ont ranimé : il abandonne à leurs baisers ses membres qui ont repris leur souplesse, un doux sourire semble effleurer ses lèvres et sa face rayonne du mystérieux éclat qui annonce l'immortalité. Ce qui se passe dans les airs n'est pas moins pathétique. Les anges du Crucifiement volent çà et là au-dessus de la triste assemblée. Les uns se tordent les mains avec désespoir, les autres lèvent les yeux et invoquent le Père; d'autres versent des larmes, ou s'élancent vers la terre en ouvrant les bras comme s'ils voulaient ravir et emporter au ciel le corps divin. On ne saurait trop louer la science psychologique que

cette conception suppose. Quel souffle poétique et chrétien vivifiait Giotto !

20ᵉ *la Résurrection*, 21ᵉ *l'Ascension*, 22ᵉ *la Descente du Saint-Esprit*, complètent la légende sacrée.

On peut juger ici combien était grand le génie de Giotto, et combien souple son talent. L'œuvre présente réunit tous les genres de beauté : hauteur de la conception, simplicité imposante et vérité dans les scènes tirées de l'Evangile, merveilleuse intuition dans les sujets mystiques.

Nous ne décrirons pas *le Jugement dernier*, la première ou une des premières interprétations, sur une vaste échelle et par le pinceau, du drame apocalyptique. Sous le rapport de l'exécution, ce n'est pas la plus belle des peintures de l'Arena. On n'y voit pas les cercles dantesques ni les personnages fabuleux ou historiques illustrés à jamais par l'implacable banni. Giotto a plutôt tiré ses conceptions de saint Jean et de lui-même.

Où Dante lui a été véritablement et efficacement utile, c'est dans les images symboliques des Vertus et des Vices, peintes au-dessous des compositions historiques. « La disposition habile de ces belles figures de femmes et la variété ingénieuse des accessoires qui les expliquent révèlent un esprit philosophique exercé aux analyses morales ; la noblesse des attitudes et la simplicité des draperies marquent une imagination éclairée par les grandes œuvres de la statuaire antique. » (1) Andrea Pisano a célébré le mérite de ces admirables conceptions en les transportant, plus ou moins fidèlement imitées, dans sa porte du Baptistère de Florence.

L'analyse de l'œuvre padouane de Giotto corrobore ce que nous avons dit de ce peintre, à propos de ses œuvres florentines : esprit pénétrant, il pressentit les plus importantes découvertes des temps postérieurs; praticien habile il excella dans les parties essentielles de son art; génie créateur puissant, ses conceptions égalent celles des maîtres les plus renommés du xvᵉ et du xvɪᵉ siècle.

(1) M. Lafenestre.

VIII. — VENISE

La plaine du Pô. — Arrivée à Venise. — La place Saint-Marc.

Une multitude de canaux arrosent les campagnes fertiles qui séparent Bologne de Venise. Jadis l'immense plaine du Pô n'était, dans toute sa partie basse, qu'un marécage. Aujourd'hui, grâce à un admirable système d'irrigation, elle est couverte de riches cultures de riz, de froment, entremêlées de grasses prairies, et partout plantée de vignes et de mûriers, le tout disposé avec une régularité géométrique et une savante économie : les arbres autour desquels s'enroulent les ceps forment de longues lignes droites ; au-dessous s'étendent les rectangles des champs labourés et des prés encadrés de fossés, coupés de rigoles et généralement parés d'une élégante bordure de peupliers.

Au delà de Padoue ne tarde pas à se dessiner vaguement dans le lointain, à notre gauche, une chaîne de montagnes au front neigeux : ce sont les Alpes du Tyrol. — Nous franchissons la Brenta et nous voici en terre vénitienne. — Mestre, la dernière station avant Venise. — Après avoir traversé une suite de marais, le train s'engage sur une longue chaussée construite au milieu des eaux. La verdure a complètement disparu ; toute chose autour de nous a pris une teinte terne et triste ; de tous côtés s'étend sans fin la lagune. C'est un bas-fond que recouvre une couche d'eau claire peu épaisse, sous laquelle on aperçoit la vase. Par ci, par là émerge un banc de sable. Quelques barques de pêcheurs,

à la voile rousse triangulaire, stationnent sur l'immense étang, mais n'arrivent pas à lui donner une apparence de vie. De jeunes touristes se penchent hors de la portière du wagon pour voir la reine de l'Adriatique sortir peu à peu du sein de la mer. Ils sont déçus; la mystérieuse cité se cache sous un rideau de brume. C'est l'heure du coucher du soleil; une lumière pâle éclaire les objets, et la mélancolie de la monotone région se communique à notre âme. — Elle ne tarde pas à se dissiper. A mesure que nous approchons du terme de notre excursion, les îles sur lesquelles Venise est bâtie, plus voisines et plus visibles, émergent des lagunes avec leurs édifices, leurs campaniles et leurs dômes. Un décor féerique se déroule successivement sous nos yeux. Notre enthousiasme s'éveille et notre cœur palpite. — Soudain le train pénètre dans la vaste gare. — Nous avons quitté notre wagon et nous suivons la foule tumultueuse qui se rend sur le quai. — Un policeman complaisant nous dirige et hèle un gondolier. — Voici le gondolier et sa gondole : une vraie gondole et un vrai gondolier. — Voici le Grand Canal et tout ce que nous rêvions.

Nous prenons place dans le pittoresque véhicule et nous glissons avec lui, mollement balancés par le mouvement que, dans sa manœuvre originale, le barcarol lui imprime. A la poupe il s'est installé. Là, fortement courbé sur sa rame, il tend sa longue échine. On croit à un puissant effort; mais déjà il s'est relevé, et c'est à peine si l'extrémité de sa rame a effleuré l'eau. Nous avançons néanmoins, ni trop lentement, ni trop vite ; l'allure ordinaire d'un fiacre en tout pays. Cette marche modérée nous convient. Elle nous permettra d'admirer plus à notre aise les choses merveilleuses qui certainement se présenteront à nous sur notre chemin. Mais, pour l'abréger, l'homme, à notre vif déplaisir, quitte le Grand Canal que nous espérions traverser dans toute sa longueur et nous engage dans un dédale de canalicules, ou *rii*, étroites voies liquides, bordées de maisons décrépites, dont la base, rongée par le flot salé, plonge dans une eau croupissante. A chaque instant nous passons sous de petits ponts gracieusement arqués. Une multitude de viaducs semblables relient les uns aux autres les cent dix-sept îlots sur lesquels l'étrange cité est

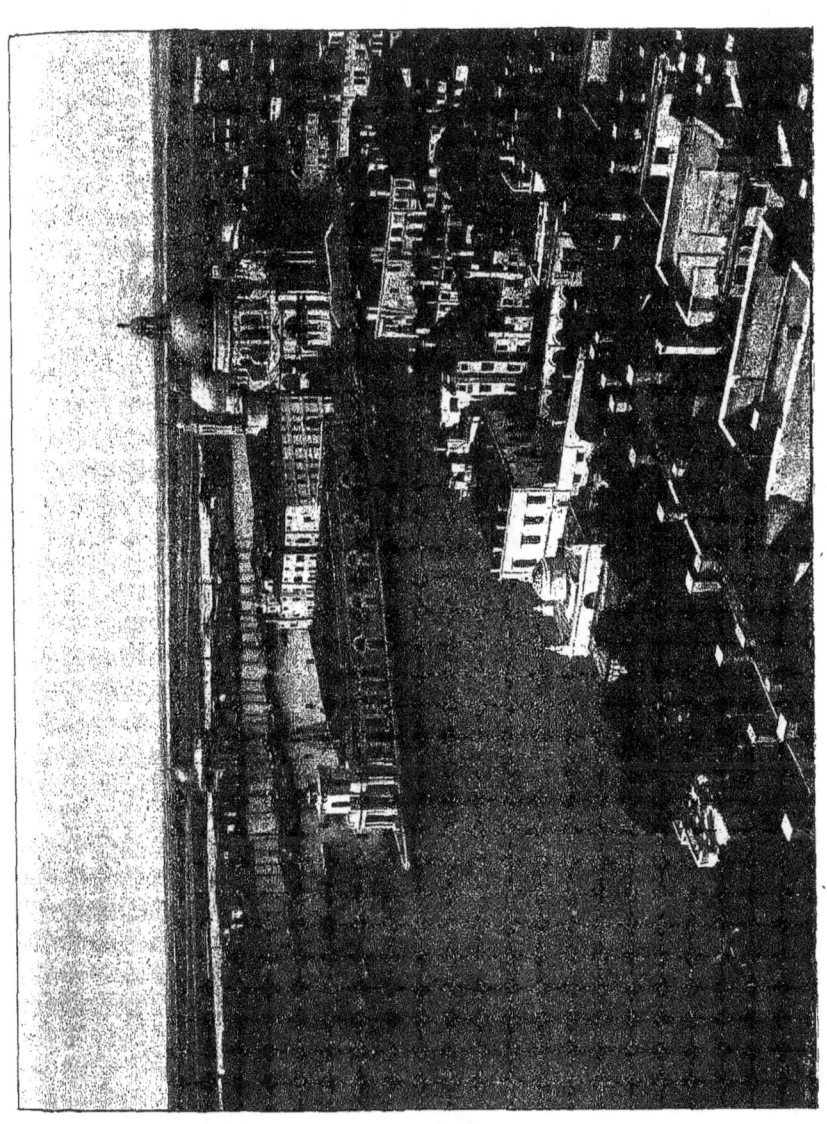

VUE DE VENISE

bâtie. Pendant longtemps nous voguons ainsi en silence et comme à travers une ville morte, nous ouvrant un passage parmi les débris et les immondices de toutes sortes qui nagent autour de nous, ne voyant personne, n'entendant aucun bruit, sinon les cris bizarres que poussent les gondoliers pour s'avertir au tournant de chaque canal, et pendant tout ce temps nous restons sous l'empire d'un charme aussi doux qu'imprévu.

Tout à coup la scène change; le spectacle devient grandiose et l'impression puissante. Nous voici de nouveau dans le Grand Canal. Au sortir des eaux malpropres dont la couleur jaunâtre s'assortit aux teintes sans nom des murailles qui les bordent, nous jouissons d'un plaisir véritable en nous sentant bercés sur des eaux plus pures, au sein du grand air et de la limpide lumière, en respirant les souffles vivifiants et les senteurs sauvages qu'apporte la brise de mer. Le Grand Canal forme une avenue unique au monde : les plus beaux palais de l'aristocratique Venise se dressent de chaque côté, sur une file interminable. Le gondolier nous jette, en passant, le nom de chacun d'eux ; mais tout entier à l'émotion qu'excite en nous la vision surprenante, nous négligeons la vue des palais et ne songeons qu'à contempler dans son ensemble le magnifique panorama qui s'offre à nos yeux. Nous aurions voulu rester longtemps ainsi, dans une muette extase ; mais la gondole allait toujours. — La pointe de la Salute, avec son église et la *dogana*, le port, de grands navires, une multitude de barques, des quais immenses successivement nous apparaissent. — L'horizon s'agrandit. Au delà de l'île Saint-Georges-Majeur, décor magnifique de ce lieu splendide, s'étend une longue bande de terre aux formes indécises. Plus loin l'Adriatique roule ses vagues frémissantes. Tout près de nous s'élève le campanile de Saint-Marc : on dirait le mât d'un navire gigantesque. Allons-nous être transportés soudain sur la place féerique dont depuis si longtemps l'image est présente à notre pensée? Non ; brusquement le barcarol tourne à gauche ; un petit canal nous reçoit et nous dérobe notre beau spectacle. — Quelques coups d'aviron encore, et nous débarquons à l'hôtel de la Luna.

Notre installation finie, en attendant l'heure prochaine du

dîner, nous nous hâtons de renouer le fil de nos impressions, un moment interrompu. L'image de la place Saint-Marc ne nous a pas quitté, et le désir de nous trouver en face de la réalité nous poursuit ; aussi est-ce vers cette place que nous dirigeons nos pas. Combien ce que nous voyons est au-dessus de ce que nous avions rêvé ! Tout ce que contient en soi le nom de Venise, toutes les idées qu'éveille ce mot magique, tous les souvenirs qui se rattachent à la célèbre cité: souvenirs historiques, vrais; souvenirs dramatiques et poétiques, mensongers et pourtant plus forts et plus vivants encore que les autres; sensations et sentiments artistiques exquis, tout cela surgit à la fois et subitement du tableau qui s'offre à nos yeux. Ici chaque siècle a laissé son monument. Il l'a créé selon le type qu'il aimait et sans s'inquiéter du goût des siècles précédents. Ici sont réunis les genres d'architecture les plus opposés; tout diffère et rien n'est disparate ; au contraire, tout se fond dans un ensemble pittoresque et une harmonie parfaite.

La place, entièrement pavée de dalles de marbre blanc et de trachyte, est un vaste rectangle limité de trois côtés par de longs portiques. Ces portiques, les Vieilles et les Nouvelles Procuraties, sont formés de deux palais construits à la fin, l'un du xve siècle, l'autre du xvie. Sous leurs élégantes arcades, qui servent de promenoirs, s'ouvrent de brillants cafés et de luxueux magasins. C'est là que se donnent rendez-vous les gens oisifs et les gens d'affaires, et que, d'instinct, accourent les étrangers. A l'extrémité des Vieilles Procuraties, au côté gauche de la place, la tour de l'Horloge domine un arc de triomphe qui donne accès à la via della Merceria, la principale rue marchande de la ville. Vis-à-vis, à l'extrémité des Procuraties Nouvelles, le campanile de Saint-Marc, qui ne repose sur aucune base architecturale, semblable à un monolithe, s'élance directement du pavé et monte d'un seul jet bien haut dans les airs. Cette vieille tour carrée du moyen âge, prototype des innombrables campaniles de Venise et des régions voisines, manque absolument de sveltesse et de grâce. Elle détonnerait dans le bel ensemble monumental, sans son cachet d'originalité et son archaïsme.

Aux formes régulières et familières de ces édifices, la basilique

de Saint-Marc, création étrange, fantastique, qu'on dirait transportée d'Orient, oppose ses formes insolites. La parole ne saurait la bien décrire, et le pinceau lui-même serait impuissant à en donner l'image vraie. Sa façade est un indescriptible assemblage d'arceaux romans reposant, à la partie inférieure ou portail proprement dit, sur des piliers composés de colonnes antiques réunies en faisceaux. Une coquette galerie les surmonte. Elle supporte à son tour une suite de nouveaux arceaux dont le plein cintre, extérieurement décoré d'une fine dentelle de marbre blanc, se relève en pointe ogivale. De l'extrémité de cette pointe jaillit une statue. Des clochetons gothiques, ajourés et ciselés, entremêlent leurs figures pyramidales à ces figures arrondies. Enfin, derrière cet élégant couronnement, cinq coupoles byzantines s'étagent, élevant dans les airs leurs bulbes terminés par des croix aux bras d'or. Un art admirable a présidé à la combinaison d'éléments si divers. Mais cette perfection et cette harmonie ne contribuent que pour moitié à la gloire de l'œuvre. Ce qui frappe en elle, plus encore que le dessin, c'est la couleur : les tons vifs et variés des colonnes, dont le style et la matière diffèrent, colonnes de marbre bleu, de vert antique et de porphyre rouge, ces tons se marient à la teinte, dorée par le temps, des marbres blancs qui servent de fond. Mais ce qui surtout éblouit l'œil, c'est l'éclat des mosaïques : elles resplendissent aux tympans de tous les arceaux, elles luisent jusque dans l'ombre des portiques. La façade entière étincelle comme un vaste écrin dans lequel on a réuni les pierres les plus précieuses, particulièrement le saphir, le rubis et l'or. L'or, on l'a prodigué : il sert de champ aux peintures, met en relief les saintes images, et lui-même, à son tour, ressort avec suavité sur la teinte topaze du revêtement, comme plus haut le bleu sévère et foncé des coupoles ressort sur l'azur tendre du ciel.

La basilique de Saint-Marc forme le quatrième côté de la superbe place. Le palais des Doges lui fait suite. Il s'étend jusqu'à la mer, puis tourne et se continue le long du quai des Esclavons. A l'éblouissement dont nous avons parlé succède une sensation de même nature, quoique un peu différente. Elle est plus douce ; on peut la définir une caresse voluptueuse de l'œil

déterminant comme un épanouissement de joie. Elle a pour cause une harmonie de lignes et de couleurs plus suave que celle du monument voisin, parce qu'elle est plus simple : les couleurs rose et blanche des marbres, symétriquement disposées, ont une tonalité telle que le passage de l'une à l'autre s'accomplit sans fatigue pour la rétine et sans heurt. Quant aux lignes, c'est-à-dire à l'architecture, c'est celle des palais enchantés des *Mille et une Nuits*; c'est presque l'architecture fantastique et impossible des songeurs de Pompéi.

Comme à Bagdad, comme à l'Alhambra, comme à Pompéi, frêles colonnes supportant, par un miracle d'équilibre, une masse énorme; longs portiques d'arcades étagées, aux élégantes ogives : les arcades inférieures plus courtes et plus fortes, les supérieures plus allongées et plus sveltes. Une gracieuse guirlande de quatrefeuilles termine la double arcature qui, ainsi parée, se déroule sur les deux faces du palais. Sur ce délicat appui, d'apparence fragile, repose une gigantesque muraille, muraille de forteresse percée de rares fenêtres. Bien qu'ému d'une telle hardiesse, l'esprit toutefois ne conçoit nulle crainte pour la solidité de la féerique construction; il pense que cette œuvre des Génies ou des fées doit être indestructible. Une corniche de pointes et de pyramides, incisées et lobées comme des fleurs, couronne le front de l'édifice dont elle accroît encore la légèreté et la grâce.

Le palais ducal s'élève sur un des côtés de la Piazzetta, petite place qui succède à celle de Saint-Marc et aboutit à la mer. La vieille bibliothèque, aujourd'hui le palais royal, lui fait face. Sa colonnade à deux étages et son entablement, surmonté de statues aériennes à l'imitation des monuments antiques, apportent à la décoration un nouvel élément, l'élément classique tel qu'on le concevait à l'époque de la Renaissance. Sansovino, l'architecte de cet édifice, en a construit un second dans un goût plus indépendant et plus fantaisiste : c'est la Loggetta, charmant édicule qui orne la base du campanile, véritable pièce d'orfévrerie parée de sculptures de tout genre, en marbre ou en bronze.

Enfin, à l'extrémité de la Piazzetta, sur le bord même de la lagune, deux colonnes de granit servent de piédestaux l'un à

saint Théodore, l'ancien patron de Venise, l'autre au Lion ailé, symbole de l'évangéliste saint Marc, qui lui a succédé dans son auguste fonction. On les a placés là comme sentinelles avancées qui, les yeux sans cesse tournés vers la mer, veillent sur la cité.

Voilà ce qu'ont fait les hommes. A l'œuvre sans égale, le divin artiste a daigné mettre la main. Il a donné pour fond au magnifique tableau le ciel uni à la mer : un ciel pur et lumineux et une mer glorieuse. Sur ce fond, splendide comme le reste, l'œil distingue, au premier plan, les mâts des navires, leurs agrès, leurs voiles et leurs pavillons, tantôt immobiles, tantôt mollement balancés ; il voit passer rapidement les bateaux silencieux et glisser les pittoresques gondoles, plus silencieuses encore. Au second plan apparaissent, à la surface des eaux d'où elles semblent jaillir à l'instant même, les îles avec leurs maisons et leurs églises, leurs dômes et leurs clochers : Santa-Maria-della Salute, San-Giorgio-Maggiore, Il Redentore, et les quais qui bordent le vaste bassin de la Giudecca. Plus loin on aperçoit les plages nues et tristes des lidi et les digues immenses ; plus loin encore la haute mer, et au delà enfin le vague horizon, les rives invisibles, l'infini.

Plus tard, quand la nuit est venue, le spectacle change. Les belles formes ne se montrent plus que voilées, indéterminées, insaisissables, mais l'imagination n'en est que plus excitée, et le regard plonge, avec la pensée curieuse, autour de soi dans la pénombre et, devant soi, du côté de la mer, dans l'ombre. Tout ce que vous voyez ou que vous croyez voir prend un aspect fantastique, et la vieille Venise renaît avec ses terreurs. Les mille lumières diverses : lumières immobiles de la ville et des quais, lumières errantes des embarcations, lumières éclatantes des fanaux, au lieu de dissiper les ténèbres, les rendent plus épaisses et l'émotion redouble. Les récits des historiens et des dramaturges vous reviennent à l'esprit. Vous songez aux sombres tragédies du palais des Doges, au terrible tribunal, à ses promptes sentences, aux expéditions nocturnes et sanglantes, aux mystères du canal Orfano dont l'île de la Giudecca seulement vous sépare. — Mais bientôt vous écartez loin de vous ces images troublantes et tristes. Une brillante vision leur succède.

Le passé glorieux de la République pour vous semble renaître. Vous assistez en esprit à l'étrange fondation de la célèbre ville, aux luttes héroïques qu'elle eut à soutenir, d'abord pour conserver son indépendance, puis pour conquérir l'empire des mers. Vous croyez voir rentrer au port ses flottes chargées des dépouilles de l'Orient, et ses doges, victorieux des infidèles ou des Génois, débarquer au milieu des acclamations et des hommages du peuple entier, sur ce quai même où vous êtes assis et où vous rêvez; — jusqu'à ce que, la fraîcheur de la brise du soir s'étant accrue, vous vous aperceviez qu'il est tard et qu'il faut quitter ces lieux enchanteurs.

La basilique de Saint-Marc.

Du 1ᵉʳ au 6 mai.

L'art fut long à s'implanter à Venise et un art indigène à s'y former. Quand les Bellini, fondateurs de l'école vénitienne, parurent, le cours du xvᵉ siècle était déjà bien avancé. Fille de l'Orient, en rapport avec l'Orient durant tout le moyen âge, Venise lui emprunta son architecture religieuse et sa décoration monumentale. Cité profondément chrétienne, inaccessible aux idées païennes que ni la tradition, ni la contemplation d'œuvres antiques ne parvinrent à lui imposer, jusqu'à l'époque où partout triompha le génie de la Renaissance elle garda le goût des représentations saintes et l'amour des légendes pieuses; elle y joignit celui des actions héroïques et des légendes patriotiques. De cette double et noble tendance résultèrent deux chefs-d'œuvre, deux monuments parfaits réunissant toutes les conditions du beau : l'un, la maison de Dieu, la basilique de Saint-Marc; l'autre, la demeure du chef de l'Etat, le palais du doge. En ces deux monuments se résument l'histoire religieuse et l'histoire politique de Venise aux temps de sa grandeur.

L'église primitive, construite en 828 par le doge Justinien Participatio pour recevoir le corps de saint Marc, l'avait été

dans le style basilical : ses trois nefs parallèles aboutissaient à autant d'absides et d'autels. L'incendie de 976 l'ayant presque entièrement détruite, le doge Urseolo entreprit de la réédifier. Au milieu du xie siècle, Dominique Contarini, par l'adjonction d'un transept, en modifia le plan qui devint une croix grecque. En 1701, l'édifice achevé, on commença aussitôt d'en revêtir d'incrustations de marbre les murailles de briques. Pendant les deux siècles suivants il y eut réaction contre le style byzantin. On recouvrit les coupoles hémisphériques, calottes surbaissées et sans majesté, semblables à la coupole de Sainte-Sophie, de dômes surélevés reposant sur de hauts tambours et terminés par des lanternes. D'autre part, le style gothique intervint, principalement dans le couronnement de la façade. Plus tard enfin on ajouta des chapelles et des autels dans les styles lombard et de la Renaissance. La basilique actuelle offre donc un mélange d'éléments architectoniques différents, mais qui s'harmonisent mieux que dans tout autre édifice conçu d'après les mêmes principes.

Toutefois, c'est l'élément grec qui domine, et l'on compare ordinairement Saint-Marc à Sainte-Sophie de Constantinople. Il paraîtrait que ses architectes se sont plutôt inspirés de l'église des Saints-Apôtres bâtie sous Justinien et dont Procope nous a laissé la description. Quoi qu'il en soit, ce que l'on a voulu à Venise comme à Constantinople, c'est combiner le concept architectural de la basilique ancienne avec celui des édifices à grandes voûtes et à coupoles. La basilique offrait le modèle de ses portiques intérieurs multiples avec leurs majestueuses colonnades surmontées de galeries élégantes, et de ses imposantes absides ; les rotondes fournissaient à l'imitateur les formes nombreuses, variées, douces à l'œil de leurs voûtes sphériques, entières ou segmentées, de leurs berceaux, de leurs niches, de leurs pendentifs et de leurs arcades, présentant une multitude de surfaces à décorer.

Ce que par-dessus tout les édificateurs de Saint-Marc ont imité, c'est la luxueuse décoration intérieure de la basilique byzantine; décoration trop éclatante. Les architectes de Théodose et de ses successeurs avaient dédaigné l'emploi du marbre

que leurs maîtres, les anciens Grecs, préféraient, et méconnu la convenance de son emploi dans tout édifice religieux ainsi que la beauté de sa couleur d'une pureté symbolique. Ils avaient remplacé le marbre par des revêtements où tout était ivoire, argent, or et pierres précieuses enchâssant de brillantes mosaïques ; les colonnes les plus belles, et celles dont la matière était la plus rare, avaient afflué des diverses contrées de Grèce et d'Asie. Les architectes vénitiens agirent de même. Chaque navire qui partait pour l'Orient reçut l'ordre d'en rapporter quelque objet de prix destiné à Saint-Marc. C'est ainsi que ce monument s'enrichit d'une porte de Sainte-Sophie, des chevaux en bronze doré de Lysippe, de la Pala d'Oro, espèce de retable d'or et d'argent couvert de joyaux et de médaillons avec sujets, chef-d'œuvre d'orfèvrerie qui pare le maître autel. Ajoutons à ces merveilles, le siège vénérable de saint Marc, les cinq cents colonnes en vert antique, en porphyre, en albâtre et autres substances du plus haut prix qui, à l'intérieur et à l'extérieur, ornent la basilique ; et de nombreux et remarquables objets en ivoire, en bronze, etc. A Venise, comme à Constantinople, on s'efforça de joindre, à la beauté des formes, la richesse de la parure ; avec succès, dirons-nous : à Saint-Marc la richesse n'éclipse pas la beauté, comme il arrive ordinairement en cas semblable.

La cathédrale de Venise se distingue de celles de Milan, de Florence, de Sienne, par de moindres dimensions ; mais l'ampleur des nefs, la multitude de leurs colonnes, à chapiteaux carrés, reliées par des arcs, le grand nombre de chapelles, les galeries qui se développent en tous sens dans les hauteurs, les vastes cavités des cinq coupoles et, dans le bas, les mystérieuses profondeurs d'une foule d'enfoncements, en multipliant les surfaces, semblent agrandir l'enceinte. Quand on y pénètre, l'impression diffère selon l'heure du jour et l'éclat de la lumière. Si le ciel est sombre, tout également s'assombrit, et la splendeur intérieure disparaît comme sous un voile de deuil ; mais si le ciel est clair et surtout si le soleil envoie par le vitrail gothique un de ses rayons, tout s'anime : sur les fonds d'or des voûtes et des coupoles apparaissent de grandes figures de saints à la pose

majestueuse et aux regards troublants ; des incrustations brillent aux pavés et aux murs ; les marbres rougeâtres des colonnes prennent des teintes de flammes ; de tous côtés surgissent des statues, des sculptures ; ce n'est partout que formes, images, couleurs et flamboiements ; pas une place qui soit inoccupée et perdue, pas une parcelle de matière qui ne vive, animée par l'artiste. On ne saurait rendre avec des mots l'action merveilleuse de la lumière ; tous les effets de clair-obscur se produisent : à côté de parties saillantes vivement éclairées, d'autres s'enfoncent dans les ténèbres ; des traînées lumineuses, furtives et passagères, glissent çà et là ; ici un rayon de soleil se pose sur un relief et le met en évidence ; ailleurs, un reflet jaillit contre les colonnes d'un portique ou d'une galerie et les colore ; un autre va mourir sur la courbure d'un arceau. Les lumières terrestres ajoutent leurs effets à ceux de la lumière céleste : dans le noir du sanctuaire ou des chapelles, les lampes à la flamme vacillante ressemblent à des étoiles qui luisent dans la nuit.

Mais la basilique tire son éclat surtout de ses mosaïques ; ce genre de décor triomphe en ce monument. On peut y suivre, presque aussi bien que dans les églises de Rome, la marche tantôt progressive, tantôt rétrograde, de cette intéressante branche de l'art. Nous ne pouvons aborder une telle étude. Nous nous contenterons d'indiquer sommairement l'ordre que les décorateurs ont suivi, et de citer les sujets qui nous ont le plus frappé. On peut appeler les murailles de Saint-Marc le livre saint des chrétiens illettrés, et nous admirons une fois de plus la haute intelligence de générations dédaignées, qui ont connu si bien l'art d'instruire sans peine les ignorants, de pénétrer par le canal des yeux jusqu'au fond des âmes les plus simples et de les émouvoir. Tout ce qu'il importe au fidèle de savoir est écrit là en parlantes images.

Dès l'abord, la vue des mosaïques du portail lui apprend quelles circonstances ont déterminé l'édification du temple, à l'aide de quels pieux stratagèmes le corps du saint patron, ravi à l'église d'Alexandrie, fut secrètement transporté à Venise, et quels honneurs il y reçut. Il parcourt ensuite le double vestibule où il demeure frappé d'étonnement devant les merveilleux

épisodes de la Création et la touchante histoire des familles patriarcales, peints aux voûtes. Mais plus grand encore est son ravissement quand il a franchi les portes du saint lieu.

Notre-Seigneur, assis entre sa mère et saint Marc, l'accueille à l'entrée par une bénédiction : vieille mosaïque du xe siècle, la seule de cette époque lointaine qui ait survécu. Les traits du Christ ne manquent pas de majesté ni son geste de grâce. Puis le fidèle aperçoit, à la voûte de la nef majeure, *Adam et Ève au pied de la croix*, et les visions extraordinaires que saint Jean décrit dans l'*Apocalypse* : *l'Apôtre mangeant le Livre*, *l'Archange vainqueur du dragon*, *l'Apôtre et le vieillard qui a sept étoiles dans la main*, *l'Agneau avec l'étendard au milieu de son cortège d'adorateurs*, *la Bête à sept têtes*, *la Vierge sur le croissant*, etc. Ces compositions des Zuccati, bien que dans le style moderne (1570), sont imposantes et vraiment belles.

La première coupole est consacrée à la glorification de *l'Esprit saint*. De la colombe divine aux ailes dressées, à l'aspect majestueux, dont le regard a pris la fierté de celui de l'aigle, et qui trône dans les cieux, descendent douze rayons qui viennent communiquer leur flamme aux douze apôtres siégeant plus bas. Chacun des seize trumeaux qui se succèdent entre les fenêtres de la coupole renferme une figure d'homme et une figure de femme ; elles désignent les peuples que les envoyés du Christ évangélisèrent. Cette mosaïque date du xiie siècle, ainsi que celle de la coupole centrale, où l'on voit représentée *l'Ascension du Sauveur*.

C'est aussi *le Christ triomphant* qui domine, à la coupole du sanctuaire, le chœur des Prophètes, et à la voûte de l'abside *l'Assemblée des saints protecteurs de Venise*. Dans ces deux sujets, les mosaïstes du xive et du xvie siècle ont imité les types archaïques, qu'ils ont rendus plus vivants, plus expressifs et plus doux.

Puis le fidèle voit se dérouler sous ses yeux, dans les autres parties de la basilique, la vie entière du Rédempteur : les scènes touchantes de son enfance, les actes miraculeux de son apostolat, le drame de sa Passion et de sa mort, les faits glorieux qui ont accompagné ou suivi sa Résurrection. Presque toutes ces mo-

saïques sont l'œuvre du xvie siècle : Vecchia, Léandro Bassan, Palma jeune, Salviati, et surtout le Tintoret ont fourni la plupart des cartons. Dans un grand nombre, à l'habileté de l'exécution se trouve jointe la beauté de la conception, tels sont : *la Guérison du lépreux*, celle du *Serviteur du Centurion*, *la Femme adultère*, *l'Apparition du Christ aux disciples d'Emmaüs*.

Aux grandes compositions historiques que nous venons d'indiquer, sont mêlées des figures isolées d'Anges, de Vertus, de Patriarches, de Prophètes, d'Evangélistes, de Docteurs de l'Eglise ; celles d'une multitude de Saints et de Saintes dont beaucoup sont inconnus des peuples d'Occident, et enfin les légendes particulières des grands héros chrétiens, tels que les disciples du Sauveur dont le martyre a couronné la carrière, spécialement saint Marc et saint Clément, et le Précurseur, saint Jean-Baptiste.

Comme on doit s'y attendre, les pieux illustrateurs n'ont pas omis de retracer la vie de la Reine du ciel. On lit, au transept méridional, l'histoire d'Anne et de Joachim, et, au transept septentrional, celle de Marie et de Joseph. Mais c'est dans sa chapelle particulière, dite *dei Mascoli*, qu'ils l'ont surtout honorée. Là, en 1430, Michele Giambono a représenté *sa Naissance, sa Présentation au temple, sa Visitation* et *sa Mort*. On regarde ces quatre mosaïques comme les plus belles de Saint-Marc ; ce sont de vraies peintures qui égalent la fresque par la perfection du dessin, et la surpassent par l'éclat des couleurs.

Admirable basilique ! Précieux musée en même temps que sanctuaire auguste ! Il faudrait pouvoir disposer d'un grand nombre de jours pour arriver à la connaître comme elle le mérite. Chaque détail y attire et a sa valeur propre, sans que ce caractère nuise à l'harmonie qui règne dans tout le monument. Mais ce qui la distingue de tout autre édifice religieux, c'est, nous le répétons, la facilité avec laquelle le charme qu'elle dégage diminue ou s'exalte selon les circonstances. Nous avons mentionné déjà l'influence de la lumière extérieure, qui, si elle est faible, verse la tristesse dans l'enceinte, si elle est brillante, y répand la joie. Combien, dans ce dernier cas, le spectacle est beau ! Nous en fûmes témoin certain jour. C'était le matin ; le

soleil projetait ses rayons à l'intérieur ; les marbres jaunis par le temps avaient pris la douce teinte du vieil ivoire ; l'or des champs reluisait, les couleurs des mosaïques s'avivaient et les saintes images semblaient sortir de leurs retraites et s'animer. Rien de plus imposant alors que les grands chérubins aux ailes irisées, les austères patriarches debout, les graves apôtres assis dans les ciels des coupoles et des voûtes ! Rien de plus formidable que les grandioses apparitions du visionnaire de Patmos ! Cependant une procession se déroulait à travers les portiques des nefs : l'harmonie des sons se mêlait à celle des formes et des couleurs, le beau religieux ajoutait sa séduction à celle du beau artistique, et les impressions de piété, de sainteté, de divinité, en s'unissant à celles d'art et de poésie, composaient la plus complète et la plus douce des symphonies.

Le Palais ducal.

C'est un édifice également célèbre dans les annales de l'art et dans celles de l'histoire. Que de drames s'y sont accomplis ! Centre de la vie politique de Venise, il servait de demeure aux nombreux pouvoirs publics : le Grand et le Petit Conseil, le conseil des Dix, le Sénat, les Inquisiteurs d'état, le doge. C'était le tribunal où l'on jugeait les criminels, la prison où on les enfermait, le lieu où on les exécutait. Aujourd'hui l'important monument n'est plus que le musée glorieux de la République.

Pour pénétrer dans ce musée on gravit d'abord l'escalier des Géants. Cette appellation est due aux statues colossales de *Neptune* et de *Mars*, patrons païens de Venise, qui se dressent au sommet des degrés. Ces degrés sont peu nombreux, mais, comme le dit M. Ch. Blanc (1), il faudrait une heure pour les monter, si l'on voulait examiner avec l'attention qu'elles méritent

(1) *De Paris à Venise.*

les fines et élégantes sculptures et les riches incrustations qui les décorent.

A l'escalier des Géants succède l'escalier d'Or orné à son tour d'arabesques et de stucs et, comme son nom l'indique, d'une richesse extrême. Il mène aux grands appartements. A partir de ce point commence une vision magnifique : le spectateur assiste aux gestes illustres de la puissante république dont la brillante histoire passe sous ses yeux. En voici, à l'entrée, le préambule. C'est, au plafond du vestibule, l'image du chef suprême, le *Doge*, peint sous les traits de Girolamo Priuli, à qui la Justice et la Force remettent la balance et l'épée, emblèmes de son double pouvoir. — Œuvre du Tintoret, émule du Véronèse dans le dessin, non dans le coloris, comme nous le verrons.

Dans la salle dite des Quatre-Portes, qui suit immédiatement, commencent les deux séries parallèles qui se poursuivent dans les autres salles du palais, celle des faits historiques et celle des représentations allégoriques. Les premiers décorent plus particulièrement les parois, les secondes, les plafonds. Ce mélange compose un ensemble grandiose. Les dieux de l'Olympe s'y unissent d'une manière étrange, mais qui ne blesse ni le goût ni les croyances religieuses, au Christ, à la Vierge et aux saints, dans l'auguste fonction de protecteurs de la cité. Celle-ci, représentée sous l'aspect d'une femme douée de la plus grande beauté, de toutes les qualités intellectuelles et morales : la grâce, la force, la jeunesse, comblée en outre des dons de la fortune, est la vraie divinité honorée en ce lieu. On la voit, dans cette première salle, semblable à la déesse Cybèle, la tête ceinte d'un diadème, le sceptre à la main, appuyée sur le monde. Neptune verse d'une corne d'abondance et répand à ses pieds des perles, des coraux, toutes les richesses que produit son domaine, et Jupiter, entouré de sa cour de dieux, lui défère avec pompe l'empire de la mer. Si nous abaissons les yeux sur les murs latéraux, nous nous trouvons transportés du monde païen dans le monde chrétien. Deux scènes mystiques frappent vivement notre esprit. — L'une nous montre *le doge Marino Grimani à genoux devant la Vierge en présence de saint Marc, de sainte*

Marine et de saint Sébastien. La Madone adresse un doux sourire au vieillard, et l'Enfant divin lui tend affectueusement les bras. — L'autre sujet, *Antonio Grimani adorant la croix*, est une œuvre magistrale du Titien. Une nuée lumineuse, enguirlandée de têtes de chérubins, remplit le fond du tableau. Sur ce champ, dont le regard est ébloui, se détache une grande croix, d'un aspect imposant, portée par deux anges et soutenue par la Foi, femme ravissante, image de la vie, de la jeunesse, de la beauté dans leur complet épanouissement, et qu'anime un sentiment surnaturel de piété et d'amour divin ; figure idéale, mais douée d'un caractère assez individuel et réel pour n'être pas une simple et froide abstraction. Avec elle s'harmonise la figure-portrait, idéalisée, du doge, dont l'attitude et les traits expriment admirablement la ferveur et l'extase.

La décoration de l'Anti-Collège se compose de sujets allégoriques et mythologiques, parmi lesquels *l'Enlèvement d'Europe*, du Véronèse. Comme son nom l'indique, l'Anti-Collège est le vestibule d'une salle plus vaste, dite du Collège, où se réunissait une assemblée de vingt-six membres : le doge, ses six conseillers, les trois chefs de la Quarantie criminelle et les seize Sages, assemblée munie des attributions du pouvoir exécutif. La salle du Collège servait' aux réceptions diplomatiques, ce qui en explique le faste extraordinaire. Les colonnes de la porte d'entrée sont de vert antique et de marbre cipollin. Une mosaïque de pierres précieuses forme le pavé. Le trône du doge et les stalles de ses assesseurs sont en cèdre du Liban, travaillé avec art. Quant aux peintures elles composent un ensemble merveilleux.

Lorsqu'on visite cette salle, remarque M. Rio, il faut avoir présent à l'esprit l'idée qui en a inspiré la décoration. Il s'agissait non seulement d'éblouir les yeux, mais aussi de frapper l'imagination des représentants des puissances étrangères ; de leur montrer la grandeur, la puissance, la richesse de la république, et de leur apprendre en même temps qu'elle les devait à la protection divine non moins qu'à la sagesse de son gouvernement. Voilà pourquoi on choisit pour sujet des cinq grandes peintures murales le chef de l'Etat communiquant avec la divi-

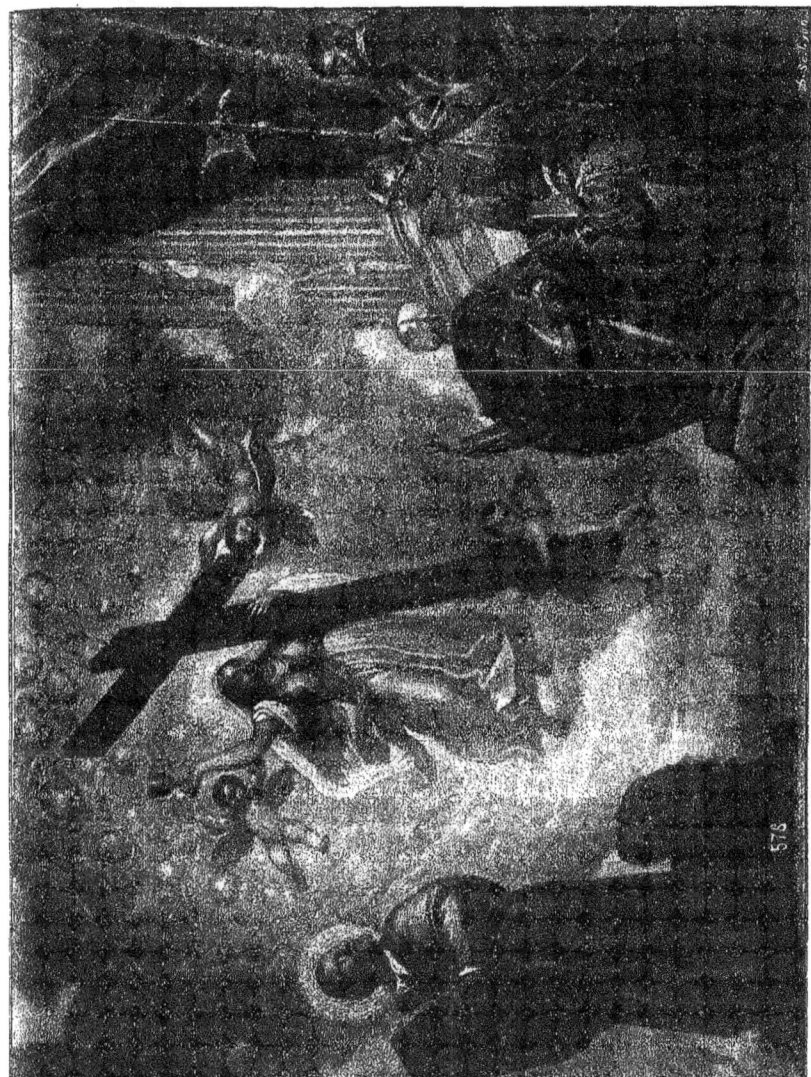

LE DOGE ANTONIO GRIMANI ADORANT LA CROIX. Tableau du Titien (Palais des Doges)

nité, directement en s'adressant au Christ en personne, ou indirectement par l'intermédiaire de la Vierge et des saints : idée hardie, qui serait prétentieuse et ridicule, si elle n'avait pour excuse le patriotisme et pour justification une foi sincère. Sa justification, d'ailleurs, elle la trouve dans la beauté seule de la conception et dans la valeur du travail.

Quatre de ces sujets pourtant sont dus au pinceau trop expéditif du Tintoret; mais, au contact de Paul Véronèse, ce peintre s'est animé et a tâché de s'élever à la hauteur de son émule. Celui-ci a représenté au-dessus du trône ducal *Sébastien Vénier remerciant le Sauveur de la victoire de Lépante*, tableau que la critique loue sans réserve. Il a été de même admirablement inspiré dans la peinture des grands compartiments du plafond, au nombre de trois. Le premier offre à nos yeux *Mars et Neptune :* Mars, robuste et vaillant général tel que la république en eut un grand nombre, au teint hâlé, à l'air intrépide. Sa figure semble faite d'après nature; celle de Neptune est idéale. Devise explicative : *Robur imperii.* — Deuxième compartiment : la Foi avec son calice, sur les nues. Elle est vêtue d'habits d'une blancheur éclatante; on dirait la Vierge dans les cieux : *Fides nunquam derelicta fundamentum reipublicæ.* — Troisième compartiment : Venise avec la Justice et la Paix à demi prosternées devant elle, et le lion fidèle couché à ses pieds : *Custodes libertatis.* Nulle impératrice, nulle déesse plus majestueuse ni plus belle. Vêtue d'une robe de soie blanche brodée d'or, les épaules recouvertes d'un manteau de pourpre doublé d'hermine, ses blonds cheveux ceints d'un diadème, un sceptre à la main, elle est assise sur un trône d'or qu'abrite un pavillon d'écarlate et qui repose sur le monde. Bien que sa tête soit dans la pénombre, on n'en distingue pas moins les détails de son visage sur lequel l'artiste a peint, en traits immortels, la vie, la jeunesse, la beauté, la puissance, le triomphe, le bonheur. Véronèse a complètement réalisé ici l'idéal rêvé par les Vénitiens et poursuivi par leurs artistes.

A la salle du Sénat, la suite des doges en prière continue. Nous voyons *Pascal Cicogna adorant l'Eucharistie, Pierre Lando et Marc-Antoine Trevisano contemplant le Rédempteur*

mort soutenu par des anges, Lorédan à genoux devant la Madone, Cicogna, Laurent et Jérôme Priuli aux pieds du Christ. Palma le jeune nous montre, dans *la Ligue de Cambrai*, Venise lançant son lion contre Europe qu'elle-même menace de son glaive.

Conseil des Dix. — On y retrouve les idées de Paul Véronèse, mais non son pinceau : c'est son collaborateur et compatriote, Jean-Baptiste Zelotti, qui a peint, en grande partie, le soffite. Une vaste composition couvre entièrement chacune des trois parois : 1° *Clément VII et Charles-Quint concluant la paix à Bologne*, par Marc Vecelli, neveu du Titien ; nombreux personnages ; figures-portraits ; 2° *Les Mages*, de l'Aliense, ouvrage indigne du lieu où il est ; 3° *Rencontre du doge Sébastien Ziani, vainqueur de Frédéric Barberousse, avec le pape Alexandre III*, de Léandre Bassan : grande machine, comme le tableau de Vecelli ; mise en scène grandiose et riches costumes.

Salle du Grand-Conseil. — Elle est immense et la plus magnifique de toutes. A la frise, d'abord, se déroule la suite des portraits de tous les doges qui se sont succédé de l'an 804 à l'an 1154, d'Obelerio Antenoreo à Francesco Vénier. Cette première série se continue à la salle du Scrutin, par une seconde qui part de Laurent Priuli, 1556, et finit à Louis Manin, 1779. Le Tintoret, son fils et ses élèves sont les auteurs de la plupart de ces portraits. Plus bas, sur les murs, vingt et un tableaux retracent les faits les plus mémorables de l'histoire de Venise.

La fière république conçut de bonne heure le projet de cette patriotique décoration. Mais alors, au xive siècle, elle ne comptait pas encore d'artistes au nombre de ses citoyens. Aussi la Seigneurie appela-t-elle un peintre padouan, Guariento, qui commença l'important travail. Un Véronais, Vittore Pisano, et un Ombrien, Gentile da Fabriano, le continuèrent avec la collaboration de deux indigènes, Antonio Veneziano et Vivarini. Gentile Bellini succéda à Gentile da Fabriano, son maître. On le chargea, ainsi que Giovanni, son frère, de remplacer par de nouvelles peintures les peintures primitives, dont le style paraissait suranné. Nous ne connaissons leur œuvre que par les descriptions de Vasari, l'incendie de 1577 ayant détruit presque

en totalité la salle du Grand-Conseil et celle du Scrutin. Le sujet imposé aux artistes était l'histoire de *la Querelle d'Alexandre III et de Frédéric Barberousse*, dans laquelle Venise était efficacement intervenue. Un seul tableau a échappé au désastre : c'est la *Prédication de saint Marc à Alexandrie* que nous verrons au musée Brera, à Milan.

Plus tard, le sénat chargea Titien, Véronèse et Tintoret d'achever l'entreprise. Leurs compositions furent détruites en même temps que les précédentes. On regretta particulièrement celles du Titien, qu'il ne recommença pas, à cause de son grand âge.

La vieille légende de l'empereur Frédéric et du pape Alexandre était propre à faire ressortir à la fois la science politique et les vertus guerrières de Venise. On sait qu'Alexandre se posa en champion des libertés italiennes abolies par le césar germanique. Après s'être rangée d'abord du côté de ce potentat, Venise, redoutant les suites de son ambition démesurée, abandonna sa cause pour celle du souverain pontife. Les illustrateurs de la salle du Grand-Conseil, dans une suite de douze tableaux, nous racontent les principaux épisodes de ce drame. Tous, paraît-il, ne sont pas authentiques ; mais la vanité nationale prenant son aliment où elle le trouvait, s'est accommodée de traditions qui, plus encore que les faits certains, la flattaient.

Avoir brisé la force et abaissé l'orgueil du puissant empereur serait certes pour la république un titre de gloire sans égal, s'il était prouvé qu'il lui appartient vraiment. Plus incontestable et encore plus éclatant est celui qui lui vient de l'héroïsme de ses fils, les doges ou généraux Henri Dandolo, André Contarini, Antoine Lorédan, Pierre Mocenigo, Charles Zéno, Jacques Marcello dont les Véronèse, les Bassan, les Tintoret, les Palma, les Vicentino ont retracé, dans la même salle, les mémorables faits d'armes. — Voici d'abord *le Siège et la prise de Zara*. — Tableau très animé : les soldats montent à l'assaut, les chevaux se cabrent ; pêle-mêle effrayant de torses nus, de bras levés pour porter ou parer des coups. — Suivent les deux *Sièges de Constantinople par les Croisés*. Scènes épiques : les casques de cuivre ou d'acier poli étincellent ; les avirons des galères se

meuvent ; des échelles sont dressées contre les hautes murailles ; les assaillants s'acharnent à l'attaque, les uns grimpant avec ardeur, les autres renversés et tombant ; les étendards aux larges plis flottent au vent ; dans le fond apparaît la cité en flammes. — Décor pompeux dans *l'Investiture* dans *le Couronnement de Baudouin* ; exhibition de belles formes corporelles, d'attitudes héroïques, de gestes superbes. — Voici *l'entrée triomphale à Venise du vainqueur de Chioggia*. Nous reconnaissons l'œuvre d'un maître, Paul Véronèse. Malgré le grand nombre de personnages, on n'y trouve pas la confusion ordinaire ; on distingue facilement les acteurs principaux des simples figurants : magnifique réception, par les magistrats et le clergé, du doge André Contarini monté sur un cheval. Un cavalier dans les lagunes !

L'épopée se continue au plafond. Là encore batailles navales, combats acharnés sur le pont des navires, dans les mâtures et sur le rivage ; le général dirige la lutte du haut de sa galère, et l'on voit les ennemis fuyant de toute la vitesse de leurs chevaux devant les soldats de la République.

Naturellement, l'*Apothéose de Venise* fournit l'épilogue de la légende guerrière. Trois maîtres ici ont lutté à qui saurait le mieux la peindre. Chacun d'eux l'a fait à sa manière dans un des grands compartiments du soffite.

Palma le jeune nous montre la reine des cités, le sceptre à la main, assise sur un trône recouvert d'un riche pavillon. La Victoire la couronne et son lion fidèle veille à ses pieds. Une troupe d'esclaves, figurant les villes qu'elle a soumises à sa domination, défilent devant elle.

Paul Véronèse a développé et rendu plus magnifiquement encore le même sujet. Sa Venise a pour trône les nues : la Gloire pose sur sa tête une couronne de lauriers ; la Renommée publie ses louanges ; l'Honneur, la Liberté et la Paix forment sa cour. Son lion la regarde avec amour. Le fier étendard de saint Marc flotte devant elle. Plus bas, des patriciens et des patriciennes en riches costumes, de la balustrade où ils se tiennent, lèvent les yeux vers elle, et, plus bas encore, apparaissent des guerriers à cheval escortant la foule des cités conquises. Mais, pour donner quelque idée de cette magnifique compo-

sition, nous préférons emprunter à M. Taine sa plume, souple comme un pinceau, et les vives couleurs de sa palette. « La blonde Venise est toute florissante de beauté, avec cette carnation fraîche et rose qui est propre aux filles des climats humides, et sa jupe de soie se déploie sous un manteau de soie. Autour d'elle, un cercle de jeunes femmes se penchent avec un sourire voluptueux et pourtant fier, avec l'étrange attrait vénitien, celui d'une déesse qui a du sang de courtisane dans les veines, mais qui marche sur sa nue... Au milieu d'elles, Venise, fastueuse et pourtant douce, semble une reine qui ne prend dans son rang que le droit d'être heureuse et qui veut rendre heureux ceux qui la regardent... Au-dessous de ce ciel idéal, derrière une balustrade, sont des Vénitiennes en costumes du temps... C'est le monde réel et il est aussi séduisant que l'autre. Elles regardent, penchées et rieuses, et la lumière qui éclaire par portions leurs habits et leurs visages tombe ou s'étale avec des contrastes si délicieux, qu'on se sent remué par des élancements de plaisir... Et comme ces soies froissées, chatoyantes, ces perles blanches et diaphanes vont bien sur ces teints transparents, délicats comme des pétales de fleurs ! Tout en bas, enfin, s'agite la foule virile et bruyante : des guerriers, des chevaux cabrés, de grandes toges ruisselantes, un soldat qui sonne dans un clairon..., et dans tous les intervalles une foule pressée de têtes vigoureuses et vivantes ; dans un coin une jeune femme et son enfant ; tout cela accumulé, disposé, diversifié avec une aisance et une opulence de génie, tout cela illuminé comme la mer en été par un soleil prodigue. »

Abstraction faite de certains détails, on prendrait *le Triomphe de Venise* du Tintoret pour un Couronnement de la Vierge. Même radieuse et divine transfiguration chez la Reine de la mer que chez la Reine des cieux. Son lion la couronne et des Génies féminins, semblables à des anges adorateurs, la contemplent avec ravissement. Dans le bas, à la place des apôtres, on voit le doge Niccolò da Ponte entouré de sénateurs : il reçoit les dons des villes sujettes de la République. Le succès a récompensé les efforts du Tintoret ; son œuvre n'est pas déplacée à côté de celle du brillant coloriste, son émule.

Salle du Scrutin. — Au plafond et sur les murs, représentation, comme dans les salles précédentes, de victoires remportées par la sérénissime république : *l'Attaque du Rialto par Pépin*, en 809, et *sa Défaite dans le canal Orfano* ; les conquêtes sur les mahométans aux XIIe et XIIIe siècles ; les batailles navales gagnées sur les Pisans et les Génois ; *la Prise de Padoue* et la célèbre *Bataille de Lépante*. Cette dernière toile, d'Andrea Vicentino, produit un très grand effet, malgré le voisinage de celle qui représente *la Conquête de Zara*, en 1345, une des meilleures inspirations du Tintoret. On sait que l'infortuné Marino Faliero se couvrit de gloire dans cette fameuse journée.

Une même pensée, la glorification de la république, a donc animé tous les décorateurs du palais national. Ils ont d'autant mieux réussi dans leur entreprise que leurs principes, la nature de leur talent et jusqu'à leur idéal de peinture concordaient avec le genre de représentation qui leur était imposé. Assurément rien de semblable n'existe au monde. On ne saurait comparer à cette merveilleuse galerie historique celle de Versailles, dont nous sommes si fiers. Un caractère essentiel les distingue, le même qui distingue la sincère mais simple chronique écrite en humble prose, de l'enthousiaste épopée que les plus brillantes fictions embellissent.

Le Grand Canal. — Les Canaletti. — Les églises. — La statue de Colleone. — Les tombeaux des doges.

Lente promenade sur le Grand Canal qui, de la place Saint-Marc jusqu'à la gare, déroule, tel qu'un serpent gigantesque, ses majestueux anneaux au milieu de la ville. L'eau y est plus pure, plus forte et plus élastique qu'ailleurs ; c'est l'eau de la mer avec son doux bercement et ses âcres mais vivifiantes senteurs. Le long de cette voie superbe, qu'ouvre dignement un pompeux décor, la pointe de la Salute avec son imposante église à coupole, se dresse une double file de palais. Ils portent les noms illustres des Giustiniani, des Contarini, des Cornaro,

des Rezzonico, des Foscari, des Dandolo, des Loredan, des Pesaro, des Vendramin. La plupart, hélas ! sont déchus de leur splendeur intérieure : les vieilles familles qui les possédaient ont disparu, ou, tombées dans l'indigence, les ont vendus ; ils sont devenus des auberges, des manufactures ou des écoles ; mais, autant que le temps l'a permis, ils ont gardé leur brillant aspect.

L'architecture de ces demeures aristocratiques varie : les styles gothique et arabe, dans lesquels dominent la fantaisie et la grâce, y alternent avec les styles lombard et de la Renaissance, plus réguliers, plus classiques, mais souvent plus compassés et plus froids. Les Vénitiens ont combiné les types ogival et moresque et n'en ont fait qu'un seul, celui dont le palais ducal nous offre le modèle ; particulier à Venise, ce type nouveau y fleurit jusqu'aux approches du xvie siècle. Nous savons que les principes de la Renaissance pénétrèrent tardivement en cette ville, fidèle aux traditions byzantines, puis aux traditions gothiques qu'elle n'abandonna jamais complètement. Dans le palais Vendramin Calergi, par exemple, Pietro Lombardo mélangea les éléments propres à l'architecture du moyen âge avec ceux que les novateurs avaient empruntés à l'antiquité grecque et romaine. C'est ainsi qu'il fonda le genre *lombardesque*. Après les Lombardi et leurs sages imitateurs, le style nouveau se déprava. Il devint le *baroque*, dont Alessandro Vittoria (1450-1530) fut le principal représentant. Palladio prétendit le réformer ; mais trop imbu des règles de Vitruve, les édifices qu'il éleva ne sont que de serviles, pâles et froides imitations des modèles antiques.

Combien les capricieuses, mais charmantes créations des partisans du vieux style, les Calendario et les Bon, nous semblent préférables aux plus savantes de ces combinaisons ! Dans leurs façades, dont celles du palais Foscari et de la Cà d'Oro sont de magnifiques spécimens, porches et portiques, balcons et fenêtres, colonnes et colonnettes, chapiteaux, arceaux, consoles, balustres, frises, corniches, tout est taillé, sculpté, ciselé avec le soin que l'on met au travail d'une châsse ou d'une pièce d'orfèvrerie ; du bas jusqu'en haut les marbres sont découpés en dentelles,

arrangés en festons et en arabesques, percés de rosaces, de trèfles, et de quatrefeuilles, couronnés d'un royal diadème de fleurons et de perles. L'artifice est venu en aide à l'art; au relief qui imprime fortement l'image sur le cerveau, on a joint la couleur qui en rend l'impression plus douce : les marbres sont parfois polychromes ; parfois on les a revêtus d'une couleur rosée; d'autrefois c'est le temps qui s'est chargé d'en amortir la blancheur trop éclatante; il l'a remplacée par une teinte bistrée agréable à l'œil; les émanations humides de la mer qui, elle aussi, a voulu apporter son concours, ont appliqué en certaines parties des ombres noires ; elles font ressortir les tons clairs juxtaposés. Mais l'eau salée de la mer et les morsures du temps ont fâcheusement rongé la base de ces beaux monuments, et le corps charmant de la sirène finit inférieurement en disgracieux poisson.

Dès le matin nous partons à la découverte de choses intéressantes et à la recherche de sensations nouvelles. — Après avoir passé sous le pittoresque pont des Soupirs, tranquillement installés dans la petite cabine de notre gondole, nous glissons en silence sur les eaux d'un long canal, entre deux remparts de hautes habitations qui ne laissent apercevoir qu'un ruban de ciel bleu. — Les murailles succèdent aux murailles et les canaux aux canaux. Toutefois le spectacle n'est pas monotone comme celui que présentent les rues de nos villes : il varie à chaque instant. De distance en distance un pont courbé en arche élégante s'élance d'une rive à l'autre. Au détour de chaque canal apparaît brusquement un décor attrayant, une curieuse perspective. Indéfiniment se développe le panorama des vieilles maisons aux murs décrépits, aux balcons délabrés, alternant avec de luxueuses demeures, d'anciens palais aux portes, aux fenêtres, aux escaliers délicatement sculptés. — Subites échappées sur des intérieurs mystérieux, sur des avenues étranges, sur de sombres réduits, ou bien, au moment où on s'y attend le moins, sur une petite place ensoleillée que décore une belle église : San-Zaccaria, par exemple, Santa-Maria-Formosa, ou Saints-Jean-et-Paul.

Nous parlerons plus tard des œuvres que renferment le premier et le second de ces sanctuaires. Avant de pénétrer dans le troisième, nous jetons un coup d'œil sur la statue de *Colleone* qui en est voisine.

Cette statue équestre a pour auteur Andrea Verocchio. Vasari raconte à son sujet une anecdote singulière. Le sculpteur florentin, pendant qu'il s'occupait de modeler le cheval, apprit que la Seigneurie projetait de confier l'exécution du cavalier à Vellano de Padoue, élève de Donatello. Furieux de cet affront, il brisa son ouvrage. Pour le punir d'un mouvement de légitime colère, la Seigneurie décréta contre lui la peine de mort, ni plus, ni moins ; ce qui paraît peu croyable. Mais Andrea avait eu la sage précaution de fuir. Ses juges ne tardèrent pas à revenir sur leur décision et à le rappeler. Il mourut avant d'avoir achevé ce grand travail. Lorenzo di Credi, son élève, à qui il avait légué cette tâche, s'en sentant incapable, la remit à Alessandro Leopardi. La part de ce collaborateur serait assez considérable, et telle que Perkins incline à le regarder comme le principal auteur du chef-d'œuvre. — Le guerrier est assis sur son cheval avec l'aisance de Marc-Aurèle sur le sien, mais non pas avec la même noblesse. C'est le type du rude condottière. L'attitude, les traits et l'expression de l'homme et de sa monture sont d'un naturel parfait, et l'on ne saurait en blâmer le réalisme plein de force et de grandeur.

L'église des Saints-Jean-et-Paul, construite dans le style gothique italien, nous plaît par son élégante simplicité. Ce qui la rend surtout intéressante, ce sont les tombeaux des doges illustres et des vaillants capitaines dont elle est ornée. Le nombre en est considérable et les dimensions telles qu'ils constituent à eux seuls le revêtement intérieur. Quelques-uns, inspirés par l'amour du faste et par l'orgueil, couvrent de grandes surfaces, montent jusqu'à la voûte. Dans d'autres, les plus anciens, le sentiment religieux se révèle.

Comme spécimen des premiers, nous citerons celui de *Pierre Mocenigo,* qui régna de 1474 à 1476 et commanda avec éclat les flottes vénitiennes pendant la lutte contre les Turcs. Pietro Lombardo y a accumulé les figures : trois hommes-cariatides

supportent le sarcophage que surmonte l'effigie du héros couvert de son armure; deux Génies l'accompagnent; des statues de guerriers dans des niches, celles de saint Georges, de saint Théodore et d'Hercule et, au sommet, l'image du Christ complètent la prétentieuse décoration.

Le tombeau du doge *Sylvestre Valier* et de sa *femme* est plus prétentieux encore. Il date du xviiie siècle. C'est un chef-d'œuvre de mauvais goût. Outre les statues des défunts, profusion de figures allégoriques, de *putti*, de bas-reliefs, de médaillons, de guirlandes et de motifs variés d'architecture.

Quel contraste avec les monuments des xive et xve siècles, qui nous montrent le défunt dormant sur son sépulcre ou sur son lit mortuaire dans une attitude de calme, de recueillement et de piété! L'artiste a eu recours au style gothique dont le principe s'accorde si bien avec l'idée chrétienne, ou il a emprunté son concept architectural aux sculpteurs florentins du Quattrocento. A l'un ou à l'autre de ces genres appartiennent les tombeaux de *Michel Morosini*, de *Pascal Malipiero*, de *Michel Steno*, de *Thomas Mocenigo*, de *Nicolas Marcello*.

On loue l'architecture grandiose du mausolée d'*Andrea Vendramin*, œuvre d'Alexandre Leopardi et de Tullio Lombard. L'art de la Renaissance y étale « ses splendeurs d'emprunt », dit Perkins : « Arc de triomphe avec colonnes corinthiennes, large frise et pilastres noyés d'arabesques, couche funèbre appuyée sur des aigles et posant sur un sarcophage décoré de niches et de pilastres émaillés de ciselures, guirlandes et panneaux sculptés ; au sommet un médaillon supporté par des sirènes. » Mais si le monument, dans son ensemble, paraît harmonieux et vivant, le sentiment religieux en est absent.

Le tombeau de *Léonard Lorédan* (mort en 1521), nous transporte en pleine Renaissance. A l'exemple des papes à Saint-Pierre de Rome, le prince vénitien vit et agit. Assis sur sa chaise ducale, il harangue : sa physionomie et son geste sont expressifs. Comme à la basilique vaticane, les images symboliques des vertus privées du défunt et celles qui figurent les heureux effets de son administration l'accompagnent.

Il y avait à l'église des Saints-Jean-et-Paul une riche chapelle,

la chapelle du Rosaire, érigée en mémoire de la victoire de Lépante. En l'année 1867, un incendie la détruisit. Ce qu'il y eut de plus facheux dans cet événement, c'est que les flammes consumèrent le fameux tableau de Titien, *le Martyre de saint Pierre de Vérone*. Une vieille copie, que l'on a exposée dans une chapelle voisine, remplace l'original. Le saint dominicain, assailli au milieu d'une forêt par un assassin, gît à terre ; un religieux qui l'accompagnait s'enfuit épouvanté. Cependant deux anges apparaissent dans les airs. Le rayon céleste qui les porte éclaire un admirable paysage. Les critiques actuels, surtout ceux qui connaissent les secrets de la technique, sont unanimes à célébrer les mérites d'une composition que l'on a regardée non seulement comme le chef-d'œuvre du Titien, mais comme digne de figurer parmi les trois ou quatre œuvres maîtresses de la peinture italienne. Elle est, ou plutôt elle était, « saisissante par son côté dramatique, imposante par son côté religieux, éblouissante par son côté pittoresque » (1).

La suite des fastueux mausolées se continue à San-Salvatore et aux Frari. Nous signalerons, dans la première de ces églises, ceux de *François Vénier*, des *Cornaro* et des *Priuli*.

Le tombeau de *François Vénier*, œuvre de Jacopo Sansovino, nous rappelle celui de Vendramin. C'est le type à sarcophage avec statue couchée enfermé dans une arcade à colonnes corinthiennes. Air pieux du défunt, les yeux ouverts, regardant le ciel. Pour compagnes, la Foi et la Charité, fort belles sculptures.

Pas de statues au tombeau de *Catherine Cornaro*; l'architecture presque seule y est intervenue.

Elle prédomine également dans le monument des *Priuli*, machine colossale à deux étages.

Parmi les peintures remarquables que renferme San-Salvatore, nous mentionnerons une *Annonciation* et une *Transfiguration* du Titien. Ces compositions, que l'idée religieuse n'a pas inspirées, brillent par des qualités spéciales ; nous les expose-

(1) Rio.

rons prochainement quand nous parlerons de l'œuvre de l'illustre maître.

L'église des Frari est une nécropole presque aussi importante que l'église des Saints-Jean-et-Paul. On y trouve de belles Vierges de Jean Bellin, de Vivarini, du Pordenone.

Nous y ont particulièrement intéressé : au-dessus de la porte de la sacristie, le mausolée de l'amiral *Pesaro* — le héros, debout et revêtu de son armure, tient fièrement l'étendard de saint Marc ; ailleurs, celui du doge *Fr. Foscari*, par Ant. Rizzo — deux pages armés écartent d'une main les rideaux, de l'autre soutiennent un écu ; celui de *Nicolas Tron*, attribué au même sculpteur — création fastueuse, élogieuse et superbe comme toutes celles qu'inspira la vaniteuse république, fière de ses fils morts, que, vivants, elle persécutait ; celui du doge *Jean Pesaro* (mort en 1669) — il offre le même caractère ; au chœur, celui de *Duccio degli Alberti* — œuvre du xive siècle, de style gothique. A côté de l'avant-dernier, on voit le tableau du Titien appelé *la Vierge de Pesaro*, le plus bel ornement, peut-être, de l'église des Frari.

Non loin de ce chef-d'œuvre se trouve le tombeau de l'illustre maître. Essayons d'en donner quelque idée. — Au centre d'un motif architectural d'ordre composite, à colonnes historiées et à niche, reposant sur une puissante base rectangulaire en marbre blanc, est assis le Titien vêtu d'une longue robe et couronné de laurier. Le sculpteur lui a donné l'apparence d'un vieillard. Il écarte le voile qui couvre une petite effigie de Cybèle. A sa droite, un Génie tient un livre fermé. L'inégalité de proportions de ces trois figures si voisines l'une de l'autre produit un effet choquant. Mine piteuse du Génie attristé. Quatre jeunes femmes, images inexpressives des Beaux-Arts, entourent ce groupe. Au bas du monument, à droite et à gauche, se dresse une statue d'homme nu, à l'attitude maniérée, spécimen du mauvais naturalisme. Ces personnages tiennent des tablettes où sont écrits les titres honorifiques décernés au grand artiste par Charles-Quint. L'éclat des marbres et la pompe de cet appareil flattent l'œil ; mais il ne faut pas regarder de trop près, ni analyser avec trop de soin cette œuvre bizarre.

Le monument funéraire de *Canova* lui fait face. C'est une conception plus étrange encore, compliquée et sentimentale. — Une pyramide posée sur un large soubassement, telle est l'idée princeps, idée peu esthétique. A la partie inférieure de cette pyramide on a ouvert une porte. Une femme voilée portant l'urne cinéraire s'en approche. De l'autre côté, comme pendant, est accroupi le lion ailé de saint Marc plongé dans la douleur. Derrière lui, un Génie assis et dans une pose assez dégingandée tient un flambeau renversé. Enfin, sur le degré qui mène à la chambre sépulcrale, s'avancent processionnellement deux femmes éplorées, avec des guirlandes, et trois Génies semblables au précédent. La vue de ce caveau obscur et mystérieux et de ce blanc fantôme qui n'ose y pénétrer inspire des pensées lugubres. Mais, au fond, c'est une scène de mélodrame que l'on a sous les yeux, scène froide, en définitive, et complètement dépourvue de caractère religieux.

La peinture vénitienne.

Les mosaïstes de Saint-Marc apportèrent à Venise les premiers éléments de la peinture ; mais ce fut des contrées voisines que vint le souffle inspirateur. Les travaux de Giotto à Padoue durent ouvrir l'accès des esprits aux idées nouvelles, dont plus tard Gentile da Fabriano prouva l'excellence par des exemples frappants. Et toutefois ces mêmes esprits restèrent fermés aux principes sur lesquels la Renaissance, particulièrement la Renaissance florentine, fondait sa doctrine. Ville chrétienne pardessus tout, observe M. Blanc, Venise fut longtemps inaccessible aux sentiments néo-païens ; le spiritualisme des artistes du Nord pénétra plus facilement chez elle.

Les historiens-critiques émettent, au sujet de l'idéal vénitien, des réflexions intéressantes et instructives. Ils signalent la tournure poétique des intelligences, manifestée dans les temps anciens par des légendes historiques ou religieuses écrites, fort goûtées du peuple, et que des légendes peintes remplacèrent au

xvᵉ siècle. A toutes les époques, l'imagination, la fantaisie dirigea les peintres vénitiens, non seulement les primitifs, Gentile Bellini, Carpaccio, etc., mais aussi les membres de la grande génération, excepté Titien, et jusqu'aux représentants de la décadence. La prédominance de l'imagination, voilà donc le premier caractère essentiel de l'école vénitienne.

On en cite un second, plus spécial encore, l'amour, le sentiment et la science de la couleur, instinctifs chez la race, paraît-il. Les peintres vénitiens ont connu les lois du contraste simultané des couleurs bien avant que Chevreul les ait formulées. Il n'y a qu'à regarder, pour s'en convaincre, un tableau du Giorgione, du Titien ou de Paul Véronèse : on y découvre l'habitude d'opposer à une couleur sa couleur complémentaire qui en exalte le ton et lui ajoute de la splendeur. A la science de la couleur il faut joindre l'entente du clair-obscur.

On s'est demandé d'où vient ce privilège de la race vénitienne. On croit, avec quelque vraisemblance, en avoir trouvé la raison dans les circonstances et les mœurs, le goût pour les cérémonies pompeuses, par exemple, le spectacle changeant d'une foule vêtue, selon la mode orientale, de costumes brillants et variés, le décor fantastique fourni par des édifices revêtus de motifs d'architecture ou de peintures, etc. On mentionne surtout l'influence exercée par la constitution particulière de l'air ambiant et par la contemplation incessante de la mer avec sa fluctuation et ses mille couleurs fugitives et vives.

Une telle tendance entraîne à l'imitation des réalités, à la recherche du caractère extérieur des choses au détriment de la manifestation du caractère intérieur. C'est pourquoi les décorateurs du palais ducal ont eu tant de succès. Grâce à leur instinct merveilleux, ils sont arrivés à produire une dangereuse illusion en obligeant l'esprit à admirer, dans certaines images, la beauté des formes corporelles préférablement à celle de l'âme, en idéalisant, en exaltant la matière. Heureusement les peintres vénitiens ne sont pas tous, ni toujours, tombés dans cet excès : ceux de la période primitive et quelques-uns de ceux qui appartiennent à l'époque de la grande Renaissance ont su concourir à la glorification de l'art chrétien.

Vers 1440, dans un îlot de l'archipel vénitien, à Murano, une petite école se fonda sous les auspices d'un maître vaguement connu, qui signe ses tableaux *Johannes Alamanus*. Cette école, comme celle de Sienne, dispose ses compositions selon le goût gothique, c'est-à-dire en plusieurs compartiments richement encadrés, et elle emploie l'or à profusion. Ses plus célèbres représentants sont les *Vivarini* : Antonio, Bartolomeo, Giovanni et Luigi. Bartolomeo, le plus habile des quatre frères, s'inspira des leçons de Mantegna. Son retable de l'Académie, qui nous montre *la Sainte Mère avec le divin Enfant endormi et quatre saints*, est un modèle du véritable tableau de dévotion. — Charme puissant du visage de la Vierge, à l'expression à la fois humaine et céleste : paupières pudiquement baissées, mains pieusement jointes, préoccupation profonde des devoirs maternels et de la haute mission. Candeur et naturel parfaits chez le petit Jésus.

Les Muranistes et Antonello de Messine, qui apporta dans la ville des lagunes le secret de la peinture à l'huile, furent d'utiles initiateurs, mais on doit regarder *Jean* et *Gentil Bellin* comme les vrais fondateurs de l'école vénitienne. Elevés par un père, Jacopo Bellini, qu'avait séduit la manière de Gentile da Fabriano, ces novateurs combinèrent les principes ombriens avec les principes padouans acquis dans la fréquentation de Mantegna. Malgré une éducation commune, leur idéal diffère, et c'est précisément la nature du sien qui donne à Giovanni la supériorité sur Gentile. Tandis que le goût de ce dernier le poussait à la représentation des réalités, des spectacles pompeux, des riches décors, des tableaux où le sujet principal se trouve sacrifié aux accessoires, le goût du premier l'entraînait vers la peinture des scènes intimes, des figures isolées, des images dans lesquelles le sentiment doit prévaloir.

La spécialité choisie par Gentile (1421-1507) le désignait pour la décoration du palais ducal. Le feu a consumé les grands tableaux qu'il y peignit. Mais il nous reste, comme spécimen de son genre, *la Prédication de saint Marc* que nous verrons à Milan, et trois compositions, retraçant des miracles de la sainte Croix, que l'on conserve à l'Académie. L'une d'entre elles nous

fait voir une procession se déroulant sur la place Saint-Marc. Tout brille en ce tableau, monuments, costumes et accessoires ; les mosaïques qui décorent la façade de la basilique flamboient ; l'éclat de l'or qui revêt le dais, la châsse, les cierges, éblouit. Mais on cherche vainement le groupe où figure le personnage en faveur de qui s'opère le miracle, le marchand de Brescia dont le fils est soudainement guéri par la sainte relique. Les peintures de Gentile nous intéressent donc seulement comme documents historiques et comme scènes mouvementées et brillantes.

Giovanni Bellini (1426-1516) possédait, par acquit ou par instinct, tout ce qui donne le titre de praticien parfait. « Le premier, déclare Zanetti (1), il embellit d'un caractère plus grand les formes des figures, auparavant chétives et étriquées ; il en rendit chaudes et savoureuses les couleurs, qui étaient languissantes et pâles ; il fit connaître la science des ombres et des lumières... De l'application de ces découvertes naquit la douce harmonie » qui régna depuis dans les productions de l'école vénitienne. Mais ce qui plaît par-dessus tout aux amateurs de l'esthétique et aux partisans de l'art chrétien, c'est la pureté de son idéal : Jean Bellin fut un peintre essentiellement religieux, et il traita avec un soin extrême l'image de la Vierge.

Le caractère qui distingue ses Madones, c'est, indépendamment de la beauté des traits, la gravité de la physionomie. Le pieux artiste, fidèle en ceci à la tradition du moyen âge, a voulu que la sainte effigie inspirât toujours la dévotion. « Il semble que Jean Bellin ait craint de rabaisser la Mère du Verbe, en lui prêtant les émotions de la vie... Dans (ses) Madones, les joies ou les appréhensions maternelles ne sont que rarement bien vives, elles s'y trouvent plutôt à l'état latent : mais on sent qu'il en est ainsi par retenue, par respect, par crainte de la majesté divine, et que, sous ce calme apparent, il y a place pour toutes les douleurs et pour toutes les espérances. » (2)

Collaborateur des Bellini au palais des doges, *Vittore Car-*

(1) *Della Pittura veneziana.*
(2) M. Gruyer.

MADONE DE GIOVANNI BELLINI

paccio, par un don rare et précieux, réunit les qualités qui distinguent ces deux peintres : à la délicatesse et à la profondeur du sentiment il joint le goût des pompeux décors. Cette double tendance se manifeste dans *la Légende de sainte Ursule* que l'on admire à l'Académie des beaux-arts. Neuf tableaux y retracent la suite des touchantes aventures de cette vierge et de ses compagnes. La chaste imagination de l'Angelico n'a rien conçu de plus pur que *le Songe d'Ursule*. — Dans une vaste chambre apparaissent deux personnages seulement : la jeune fille, d'une beauté ravissante, dort dans sa blanche couchette, la tête doucement appuyée sur sa main. Ses traits expriment l'extase : elle rêve qu'elle est au paradis. Loin d'elle, à l'autre extrémité de la chambre, un ange se tient debout. Respectueux, immobile et silencieux, il présente à l'innocente enfant la palme du martyre. Scène idéale délicieuse, qui rappelle *l'Annonciation* de certains peintres mystiques.

Cima da Conegliano, disciple de Jean Bellin, conserve dans ses compositions le goût des anciennes ordonnances : il dispose symétriquement ses figures à la façon des primitifs. Le type de sa Madone forme contraste avec celui de la Madone de Giovanni : du domaine de l'abstraction où le maître nous a transportés, nous descendons avec l'élève dans celui de la réalité, mais que la beauté, par compensation, n'habite point. Les Vierges de Cima « manquent de calme et sont trop personnelles. » (1) Son type de Christ se distingue par une beauté sévère et l'intensité de l'expression. Nous en trouvons une preuve dans *l'Incrédulité de saint Thomas*, scène d'une intimité touchante qui n'a pour acteurs que le Sauveur et l'apôtre. Majestueux et miséricordieux, le divin Maître adresse au disciple de peu de foi un regard de doux reproche et en même temps de généreux pardon, tandis que le coupable laisse voir sur ses traits que son doute a disparu et que la joie l'a remplacé.

Marco Basaiti. Ce qui, chez ce peintre, nous intéresse spécia-

(1) M. Gruyer.

lement, c'est son esprit profondément religieux. L'Académie possède deux de ses peintures : *le Christ au jardin des Oliviers* et *la Vocation des fils de Zébédée*. Dans cette dernière composition, Pierre et André se présentent bien sous l'aspect qui leur convient, celui d'hommes du peuple, de pauvres et simples pêcheurs ; mais à leur air résolu, enthousiaste, en même temps que soumis, on devine en eux les disciples fidèles, les apôtres héroïques, les martyrs intrépides de l'avenir.

Nous voici arrivés à la période brillante de la peinture vénitienne, à celles qu'illustrèrent Palma, Titien et le Véronèse. Elle commence à l'apparition de *Giorgio Barbarelli*, dit *le Giorgione*, « génie vigoureux et charmant qui fournit à l'école hésitante son idéal et sa méthode ». (1) Chose extraordinaire, la pinacothèque de Venise ne possède de ce maître que le portrait d'un noble vénitien et *la Tempête apaisée par saint Marc* ; et encore lui conteste-t-on la paternité de ce dernier tableau. Comme il est utile que nous connaissions les principes de ce novateur, de ce révolutionnaire, pourrait-on dire, à défaut de documents tirés de la contemplation de ses œuvres, nous aurons recours à ceux que fournissent les historiens-critiques. La vue d'ouvrages dus au pinceau de Léonard de Vinci, raconte le biographe des artistes italiens, peintures très enfumées et poussées au noir, le séduisit à tel point qu'il résolut de les imiter. Mais il ne se borna pas à étudier l'action de la lumière sur les corps, il voulut aussi rendre fidèlement la rondeur, la mollesse et la fraîcheur des chairs. Il y réussit en liant, en fondant ses couleurs de la manière la plus intime et avec un art parfait : « Nombre de peintres excellents d'alors confessèrent qu'il était né pour donner la vie à des figures, pour rendre la fraîcheur de la chair vive. » L'invention de Giorgione consista donc à combiner ensemble les sciences de la lumière, de la couleur et du modelé, à animer le corps humain qui, entre ses mains, vraiment palpita. On devine quelles modifications les doctrines de l'école devaient subir par l'introduction de cet élément séducteur. Adieu l'idéal si pur des Bellini ! « Jean

(1) M. Paul MANTZ, *Histoire des peintres*.

Bellin avait rêvé pour sa patrie un âge d'or religieux, presque mystique, et cette espérance se transforme en une réalité mondaine, parée de tous les enchantements de la vie opulente et active... Amants de la lumière ou préoccupés avant tout de l'effet, épris des riches carnations, des étoffes d'or, d'argent, de velours et de satin, des grands et pompeux appareils d'architecture (les nouveaux peintres) sont d'inimitables décorateurs, incapables de la vie contemplative, moins soucieux d'émouvoir que d'éblouir, s'adressant plutôt aux yeux qu'à l'esprit et à l'âme. » (1)

Jacopo Palma le Vieux réagit contre la tendance nouvelle. Il resta fidèle aux traditions chrétiennes et ne peignit que des sujets religieux. Disons toutefois que son idéal, bien que pur, ne s'éleva jamais à la hauteur désirable. Dans les nombreuses Madones qu'il a laissées, « d'une couleur admirable et d'un fini précieux,... on ne peut voir que de belles femmes et de jolis enfants. Elles se ressemblent toutes et reflètent de plus ou moins près les traits de Violante, sa fille. » (2)

Des œuvres vénitiennes, peu nombreuses, du vieux maître la plus admirée et la plus digne de l'être, c'est la *Sainte Barbe* de Santa-Maria-Formosa. Elle fait partie d'un tableau à six compartiments où sont représentés isolément une *Pietà* et quatre saints. On ne s'arrête que devant la figure pleine de fierté et de grandeur de sainte Barbe. « Au diadème d'or qui couronne son front, à la manière dont elle tient la palme en guise de sceptre et dont elle pose le pied sur des bombardes, emblème d'une formidable puissance, on la prendrait volontiers pour une reine. » (3) Voilà dans sa perfection la beauté féminine telle que les Vénitiens l'ont comprise. C'est ici beaucoup plus encore l'exaltation de la jeunesse et de la vie que celle de la sainteté ; mais c'est aussi une éclatante manifestation du patriotisme. La sainteté, un air de grandeur surhumaine la remplace, et l'on a sous les yeux l'image saisissante et vraie d'une protectrice toute-puissante et dévouée, sur l'appui de laquelle ses fidèles peuvent

(1) M. GRUYER.
(2) *Idem.*
(3) RIO.

compter, comme ils l'éprouveront plus tard à la bataille de Lépante. Le sang circule avec force parmi ces chairs robustes ; un cœur ferme bat dans cette poitrine généreuse ; le courage non moins que la vertu le stimule. En ce noble pays, les saints patrons sont en même temps de zélés patriotes à qui est chère la gloire de leurs protégés.

Titien (1477-1575) serait le premier des peintres, observe Zanetti, si le but de la peinture consistait en l'imitation parfaite et agréable des objets au moyen du dessin et des couleurs. En tout cas, c'est le praticien le plus accompli que l'on connaisse. Pour le devenir, il fut bien servi par son caractère, par son instinct et par les circonstances. Doué d'un esprit solide, calme, judicieux et d'une imagination tempérée, capable d'une application forte et soutenue, ami du vrai, il eut pour principe de ne point rechercher la nouveauté ni l'originalité, mais de se borner à la contemplation des réalités et aux conseils de la nature. Il prit la nature pour modèle dans l'imitation des formes et des couleurs, dans les attitudes, les gestes, les divers modes d'expression et jusque dans l'ordonnance d'un tableau. Jamais, toutefois, il ne s'attacha à copier servilement son modèle ; toujours il choisit les conditions les plus favorables aux représentations pittoresques, gravant dans son esprit et retenant dans sa mémoire les images fugitives qu'il contemplait, pour les reproduire plus tard à volonté sur la toile, pleines de vérité, de vie et d'agrément.

Contrairement à l'opinion de Michel-Ange rapportée par Vasari et confirmée par Sébastien del Piombo, nul coloriste ne sut mieux dessiner que Titien. C'est avec intention que nous employons le mot coloriste, car le principe du Giorgione, chef de l'école nouvelle était de donner la forme et la vie à ses figures sans les dessiner au préalable, en se servant uniquement du pinceau et des couleurs, méthode qui nécessairement devait désapprendre, à qui la pratiquait, la science du dessin. Or, en ce qui concerne le trait, la beauté des lignes chez le Titien est due, on vient de le dire, à l'observation des formes naturelles reproduites dans leur grâce et leur simplicité natives. Quant au relief,

Titien avait étudié l'anatomie. Mais, bien différent en ceci de Michel-Ange, son principal souci fut de rendre la tendresse, la mollesse des chairs, en laissant de côté l'indication des muscles, même au détriment parfois de la vérité.

Et toutefois, les critiques avouent que ces figures si bien imitées et embellies manquent de cette beauté supérieure que l'idéal seul leur infuse. Les figures d'hommes de Titien ne sont que grandes, savantes et magistrales, celles de femmes et d'enfants, correctes, nobles et élégantes, sans rien de plus. Ce qui concourt efficacement à leur donner leur charme et souvent leur irrésistible séduction, c'est la science parfaite du clair-obscur et du coloris, science acquise également par l'étude attentive de la réalité, mais à laquelle se mêlent l'artifice et un habile procédé.

Nous touchons ici à un point capital, à ce qui a le plus contribué à la gloire du Titien, l'excellence prestigieuse de son clair-obscur et de son coloris. Zanetti, dans son *Histoire de la peinture vénitienne*, expose avec détails les moyens que l'ingénieux praticien employait pour ombrer et colorier. Il savait, déclare cet écrivain, quand il faut employer les couleurs simples et lesquelles, et quand on doit de préférence faire usage de couleurs composées. Il connut donc l'action qu'exercent les unes sur les autres les différentes couleurs juxtaposées. Il remarqua, par exemple, « qu'une draperie d'un blanc pur et vif avive la teinte d'une figure nue à ce point qu'elle semble peinte avec le vermillon le plus éclatant, quand elle ne l'a été qu'avec la simple terre rouge et un peu de laque vers les contours et aux extrémités. Des teintes sombres, même noires, embellissent la couleur voisine, font ressortir, sans les ombrer fortement, les figures peintes à l'aide d'une demi-teinte insensible, etc. » Nous ne pouvons rapporter tout ce que l'étude approfondie des couleurs apprit à Titien. Les deux *Vénus* de la galerie des Offices prouvent l'excellence de ses théories.

Elles n'ont de Vénus que le nom ; on a pu les comparer, à cause de leur perfection plastique, à la *Vénus de Médicis*, leur voisine, mais elles ne possèdent à aucun degré le caractère de déesses. L'artiste nous montre en réalités deux courtisanes dans toute la splendeur de leur dangereuse beauté ! Il nous fournit en

même temps l'occasion de vérifier avec quel art il sait, comme on vient de le dire, choisir et associer ses couleurs et de leur combinaison faire sortir l'harmonie. Prenons pour exemple la *Vénus d'Urbin* : couchée sur un lit d'étoffe rouge à rideau vert, elle repose directement sur une mousseline blanche et des coussins blancs. Or, le vert et le rouge sont des couleurs complémentaires l'une de l'autre dont la juxtaposition rehausse l'éclat, de même que le voisinage du blanc fait ressortir la teinte rosée des chairs de la jeune femme.

On le voit, il entre certainement de l'artifice dans l'art du Titien, et cet artifice contribue à la beauté de ses œuvres. Mais l'art seul, véritable et grand, intervient dans l'invention et la composition des sujets. Le maître dispose ses scènes et ses groupes avec un naturel irréprochable; les mouvements de ses personnages sont simples et nobles. Par malheur une qualité essentielle lui manque, sans quoi il occuperait le premier rang parmi les peintres supérieurs. Quelle est cette qualité? L'examen de ses principales œuvres vénitiennes va nous l'apprendre.

Ces œuvres sont, la plupart, des tableaux de dévotion. Or, nous désirons précisément connaître l'idéal religieux du Titien. On regarde *la Présentation de la Vierge au temple* (Académie), comme un ouvrage de sa jeunesse. Le sujet choisi n'est évidemment qu'un prétexte : l'auteur s'est proposé d'ouvrir une vaste scène où il représentera un magnifique paysage, de grandioses architectures et un certain nombres de contemporains. Son tableau a des dimensions considérables, et l'héroïne, la petite Marie, se perd dans ce monumental ensemble. Vêtue d'une modeste robe bleue, l'enfant mignonne, minuscule, gravit seulette les marches du majestueux escalier au sommet duquel le grand prêtre l'attend. On ne peut s'empêcher d'admirer sa grâce naïve. Mais c'est tout. Rien n'indique qu'elle accomplit un acte de piété.

Même absence d'inspiration chrétienne dans l'*Annonciation* et *la Transfiguration* de l'église San-Salvatore, œuvres de vieillesse, il est vrai. M. Rio nous apprend que dans la première partie de sa vie, jusqu'à sa quarantième année environ, Titien se montra peintre religieux, « ce qui ne prouve nullement, ajoute

le critique, que son génie eût été assez puissant pour s'élever à la hauteur des sujets mystiques ou ascétiques qu'il avait à traiter. » *La Vierge Pesaro*, en effet, tableau votif qui orne l'église des Frari, charme comme scène pittoresque et comme manifestation pieuse, mais l'élément sacré n'y domine pas. — En avant d'une architecture imposante composée de deux colonnes dont le sommet échappe à la vue, sur un haut piédestal, est assise la Vierge avec l'enfant divin; saint Pierre, d'un côté, de l'autre, saint François lui présentent les membres, au nombre de six, de la famille Pesaro dévotement agenouillés. « Il y a là les plus beaux portraits qui se puissent voir. L'attitude de ces hommes énergiques (les Pesari) est humble autant que ferme. Un air de triomphe et de gloire règne sur toute cette peinture. Mais la Vierge, objet de l'universelle adoration, est absente. Titien lui a substitué une idole de chair, sans pitié, sans virginité, sans grandeur et sans rayonnement » (1). Cette réserve faite, il faut tout admirer dans la présente composition : l'ordonnance générale, l'équilibre des parties, l'éclat des couleurs, bien qu'assombries par le temps, les chaudes carnations de la sainte Mère et de l'Enfant, la beauté de la tête de saint Pierre, le naturel des expressions, les magnifiques effets de lumière. L'art titianesque tout entier se découvre en cette toile merveilleuse.

On a transporté du maître autel des Frari à l'Académie, où il est mieux en vue, un autre chef-d'œuvre du Titien, *l'Assomption*. Jamais, peut-être, vision plus brillante ne nous est apparue. Nous nous sommes rappelé, en la contemplant, *la Transfiguration* de Raphaël, et, de prime abord, le génie du maître vénitien ne nous a pas semblé inférieur à celui du chef de l'école romaine. C'est une vaste composition à trois étages : sur terre, les apôtres groupés autour du tombeau vide témoignent avec véhémence leur surprise ; ils lèvent les mains et les yeux vers leur Mère, la Vierge radieuse, que des anges emportent au ciel où, les bras ouverts, l'attend le Père Eternel. Ces trois groupes sont bien mieux reliés entre eux que les deux groupes de *la Transfiguration*. Il y a dans tout le tableau un mouvement,

(1) M. GRUYER.

un élan extraordinaire ; un commun sentiment anime tous les personnages : c'est une effusion d'amour si vive qu'elle se communique au spectateur ; de bas en haut se manifeste un *crescendo* d'enthousiasme qui donne au triple chœur une unité et une harmonie ineffables.

Objet de l'admiration universelle à son apparition, cette œuvre n'a pourtant pas échappé à la critique. On a blâmé la vulgarité du type et l'incorrection des formes chez la Vierge. Assurément il lui manque, comme à *la Vierge Pesaro*, la spiritualité. Mais, ainsi que le déclare Rio lui-même, le naturalisme déploie dans cette composition tant de splendeurs que l'idéalisme s'y trouve vaincu. Quel merveilleux emploi de la lumière ! Bien que dans l'ombre, les figures des personnages terrestres ressortent suffisamment et se distinguent sans peine ; celle de la Madone est éblouissante, et la clarté qui règne à la partie supérieure du tableau, là où se meuvent les acteurs divins, est rendue plus vive encore par l'opposition de l'obscurité mystérieuse qui enveloppe les acteurs humains. Si l'idée religieuse ne joue pas ici le rôle qui lui convient, la science pittoresque y est élevée à une hauteur extraordinaire.

Génie heureux, talent facile, *Bonifazio* s'appliqua à imiter tantôt un maître tantôt un autre. « Il aimait le coloris de Giorgione ; il dérobait à Palma son pinceau délicat, et, par-dessus tout, il s'enflammait au feu pittoresque de Titien et reproduisait la grandeur et la vérité de ses compositions » (1). Conformément aux principes d'une sage assimilation, il sut se créer une manière propre, gracieuse et intelligente, dont le tableau du *Mauvais Riche*, son chef-d'œuvre, dit-on, nous offre le modèle.

Bonifazio, en le peignant, n'a pas cherché à traduire simplement la parabole évangélique ; il a voulu protester avec force contre un acte criminel. L'homme qu'il nous montre assis à table entre deux courtisanes, c'est le sensuel et sanguinaire Henri VIII d'Angleterre. Voici l'événement qui lui inspira cette idée. Les familles praticiennes des Grimani et des Contarini avaient donné

(1) Zanetti.

asile au cardinal Reginald Pole, proscrit et persécuté par Henri pour n'avoir pas approuvé son mariage avec Anna Boleyn. Le tyran, ne pouvant le saisir, fit périr à sa place sa mère, le comtesse de Salisbury. Un tyran d'une autre espèce, oppresseur des intelligences, qui alors régnait à Venise, l'Arétin, avait pris la défense de son confrère en débauche et en irréligion, et imposait silence à la manifestation publique de sympathie pour l'intéressante victime. Une seule voix s'éleva, condamnant la lâcheté presque universelle. Ce fut celle de notre peintre qui voua ainsi à l'exécration de la postérité le despote, en le peignant sous les traits de celui dont ces paroles du texte sacré annoncent le châtiment : *Et il fut enseveli dans l'enfer* (1).

Jacopo Robusti, dit le *Tintoret*, ne fit qu'apparaître dans l'atelier du Titien ; ce grand artiste jalousait ses élèves quand il pressentait en eux un rival. Il ne se mit pas sous la discipline d'un autre professeur et compléta son éducation par l'étude des peintures du Vecelli et des sculptures du Buonarroti. Il visait à s'assimiler, du premier, le coloris, du second, le dessin, et à fonder une manière nouvelle, ou plutôt à perfectionner celle du chef en y ajoutant ce qui lui manquait. Que lui manquait-il, à son avis ? Ce que nous venons de dire au sujet du but qu'il poursuivait nous l'apprend : c'était une plus grande importance et plus de perfection accordés au dessin, une connaissance encore plus approfondie des ombres et des lumières, une beauté des formes plus idéale, des pensers plus forts et plus rares (2). Jacopo se mit donc à dessiner, surtout d'après les plâtres des statues de San-Lorenzo, en éclairant ses modèles avec la lumière d'une lampe afin d'obtenir des ombres plus accentuées et de donner de la vigueur à son clair-obscur, d'autres fois en suspendant des figurines de cire ou d'argile au plafond, afin d'apprendre la perspective de bas en haut. Il étudia en outre l'anatomie, les raccourcis, les mouvements divers.

Le succès récompensa-t-il tant de zèle et tant de peines ? Un

(1) Rio.
(2) Zanetti.

discernement si juste, une intelligence enrichie d'un si grand nombre de connaissances précieuses contribuèrent-ils à la création d'œuvres irréprochables et grandes? Les critiques nous renseignent à l'avance sur ce point, et tout d'abord Vasari. « Jamais, écrit ce juge souvent excessif dans son blâme comme dans ses éloges, jamais peintre n'a eu un cerveau plus extravagant, plus capricieux, plus prompt, plus résolu et plus terrible, ainsi que le témoignent ses ouvrages fantastiques dans lesquels il s'écarte de la voie suivie par les autres artistes. Par la bizarrerie de ses inventions, par l'étrangeté de ses caprices, il semble avoir voulu montrer que la peinture n'est pas un art sérieux. Parfois il a donné pour finis des tableaux à peine ébauchés, où les coups de pinceau paraissent appliqués au hasard. Il entreprenait des travaux à tous prix. Il serait devenu un des plus grands maîtres de Venise s'il eût fortifié par l'étude les qualités rares que la nature lui avait accordées. » Les critiques actuels font également ressortir la fougue irréfléchie et l'inégalité de talent d'un peintre « tantôt négligé jusqu'au scandale et maniant le pinceau comme un balai, tantôt amoureux de son œuvre et capable d'atteindre par moments à la perfection » (1).

La perfection, il l'atteignit dans le portrait : plusieurs portraits, à l'Académie, notamment celui du doge *Mocenigo*, peuvent soutenir la comparaison avec les meilleurs du Titien. Il ne le cède également à aucun rival, quand il peint des nudités mythologiques, sous le rapport du dangereux attrait des formes et des carnations féminines. On pressent que, entraîné par de telles tendances, il ne sut pas donner à ses tableaux d'autel ou de confrérie le caractère religieux qui convient. On loue extraordinairement son *Miracle de saint Marc*. Il s'agit de l'intervention de ce saint en faveur d'un de ses fidèles, un pauvre esclave, condamné à subir la torture pour avoir accompli un pèlerinage à son tombeau. Nous paraissent plus qu'étranges l'attitude de l'esclave couché à terre tout de son long, et celle du saint libérateur qui tombe du ciel comme un aérolithe ; tous deux se présentent sous un tel aspect qu'on ne peut saisir l'ex-

(1) M. Blanc.

pression de leur visage. Il est également impossible de connaître les sentiments des nombreux assistants, la plupart vus de dos ou peints la tête baissée. N'est-il pas fâcheux surtout qu'en un pareil sujet l'idée religieuse soit complètement sacrifiée à l'intérêt scientifique ?

Nous rappelant cette parole de M. Taine : « On ne soupçonne pas ce que vaut Tintoret tant qu'on n'est point venu à Venise », et l'enthousiasme que provoqua chez le docte esthéticien la vue des œuvres *michelangesques* de ce peintre, nous nous rendons à la confrérie de Saint-Roch dont les vastes salles mériteraient le nom de musée Tintoret. Nous employons l'expression de *michelangesques*, parce que M. Taine découvre beaucoup de traits communs à l'artiste florentin et à l'artiste vénitien, entre autres « l'originalité sauvage et l'énergie de la volonté ». Ce caractère suffit-il pour que l'on trouve de l'analogie entre l'imagination déréglée du décorateur de Saint-Roch et l'intelligence hardie mais sage et sûre de l'illustrateur de la Sixtine ?

L'histoire du Sauveur commence au rez-de-chaussée et s'achève au premier étage dans une suite de quarante compositions immenses, noires et compliquées, presque indéchiffrables. L'absence de toute inspiration pieuse leur ôte le genre d'attrait que nous recherchons et, en outre, la confusion qui résulte de l'excessive multiplicité des personnages et des accessoires, ainsi que les violents contrastes d'ombre et de lumière et le ton enfumé général, en rendent la description à peu près impossible. Aussi nous n'insisterons ni sur cette œuvre, ni sur son auteur qui, dans ses peintures du palais ducal seulement, du moins nous le croyons, a montré jusqu'où pouvait s'élever son génie.

Paul Véronèse (1528-1588). « L'image de la richesse, de la magnificence, de la beauté, de la grâce a toujours exercé un grand empire sur l'âme humaine. Un simple rêve qui fait apparaître à l'esprit abandonné à lui-même des fantômes d'aspect riant et noble, le comble de joie ; quelque peu de cette joie persiste et le console quand il retourne à ses occupations ordinaires. » C'est en ces termes que Zanetti cherche à définir le charme produit par la vue des peintures de Paul Véronèse. Cette espèce de

charme, nous l'avons goûtée lors de notre visite au palais ducal, devant les créations à la fois suaves et grandioses dues à cet artiste éminent. Mais le nom de séducteur n'est pas le seul qui lui convienne. Une visite à l'église San-Sebastiano nous permettra d'apprécier en lui le peintre religieux.

San-Sebastiano est la galerie du Véronèse, comme la Scuola di San-Rocco est celle du Tintoret. Là se trouvent ses premiers essais, ses dernières inspirations, des œuvres intermédiaires et son tombeau. Son tombeau n'est pas un mausolée fastueux comparable à ceux du Titien et de Canova; modeste, ainsi que le caractère du grand homme, il se compose d'une simple pierre tombale scellée dans le pavé et d'un buste de bronze appliqué contre le mur voisin avec cette inscription : *Paulo Caliario Veronensi, pictori, — Naturæ æmulo, artis miraculo, — Superstite factis famâ victuro.*

Il venait de se fixer à Venise et était âgé d'environ vingt-sept ans quand la communauté de Saint-Sébastien le chargea de décorer le plafond de la sacristie. Il y peignit *le Couronnement de la Vierge* et *les Evangélistes*. Cet essai ayant satisfait les religieux, ils lui confièrent la décoration du plafond de la nef. Il y retraça dans les trois grands compartiments : *Esther devant Assuérus,* son *Couronnement* et *le Triomphe de Mardochée.* Ces compositions plurent aux Vénitiens par leur caractère triomphal. Elles provoquèrent un tel enthousiasme que les Pères de Saint-Sébastien voulurent que le Véronèse achevât d'illustrer les autres parties de leur église. Il s'acquitta de sa tâche en des temps séparés par de plus ou moins longs intervalles. Des fresques et des clairs-obscurs représentent les Apôtres Pierre et Paul, des prophètes, des anges, des sibylles et *le Martyre de saint Sébastien.* Dans ce dernier, qui n'est pas une simple étude anatomique comme trop souvent il arrive, expression admirable chez le héros chrétien : yeux levés au ciel, ravissement intérieur; la douleur physique ne se manifeste que juste assez pour être conforme à la nature, et faire ressortir la grandeur d'âme de la victime. Dans cette composition et dans une autre similaire, *le Supplice des saints Marc et Marcellin,* Paolo avait trouvé « la veine qui correspondait à une certaine fibre de son cœur..., celle

du sacrifice surhumain ». La manière dont il l'exploita « atteste à la fois la pureté de son goût et l'élévation de ses sentiments... Tout l'intérêt se concentre sur la victime... indifférente au coup qui va la frapper et embellie par l'avant-goût de la récompense céleste dont le gage, apporté par des messagers célestes, brille déjà devant ses yeux... C'est là ce que j'appelle la *transfiguration du martyre*, et j'ajoute que cette spécialité si intéressante... n'a été cultivée par aucun artiste ni avec autant d'éclat, ni avec autant d'amour qu'elle l'a été par Paul Véronèse » (1).

L'artiste se révèle maître dans le tableau de l'autel principal. Il y a représenté *la Madone en gloire*, sur des nuages, au milieu d'une troupe d'anges. C'est le type de la femme triomphante des Vénitiens, sans rien qui soit absolument idéal ; mais sa beauté nous semble moins humaine que, généralement, celle des madones du Titien.

Parmi les autres tableaux que le Véronèse peignit pour San-Sebastiano, nous mentionnerons un *Christ* en croix et une de ses fameuses *Cènes* où l'on voit Notre-Seigneur à la table de Simon le pharisien. Du réfectoire conventuel ce tableau est passé au musée Brera.

Pas plus que Titien, Paul Véronèse ne sait résister au naturalisme, c'est-à-dire à l'introduction de portraits et d'accessoires dans ses compositions, ainsi qu'à la pompeuse mise en scène tant aimée de ses concitoyens. Il procède de cette façon même quand il s'agit de l'humble demeure habitée par la Vierge Marie. C'était la conséquence d'une conception toute personnelle de l'idéal religieux. « Si jamais j'en ai le temps, écrivait-il, je veux peindre un repas somptueux dans une superbe galerie où l'on verra la Vierge, le Sauveur et saint Joseph. Je les ferait servir par le plus brillant cortège d'anges qui se puisse imaginer, occupés à leur offrir, sur des plats d'argent et d'or, des viandes exquises et une abondance de fruits superbes. D'autres, pour montrer le zèle des esprits bienheureux à servir leur Dieu, leur présenteront des liqueurs précieuses dans des cristaux transparents et des coupes dorées ». C'est à ces idées singulières que

(1) Rio.

nous devons les *Cènes* dont le Louvre possède deux exemplaires, et l'Académie de Venise un troisième, *le Repas chez Lévi*. On retrouve dans ces toiles immenses, à personnages plus grands que nature, le caractère triomphal et décoratif qui distingue les grandes productions de l'art indigène.

Malgré certains indices favorables, Paul Véronèse ne nous apparaît pas comme le poursuivant zélé de l'idéal religieux, auquel le rendaient peu sensible la nature de son talent, celle du milieu dans lequel il vivait et l'exemple de ses confrères. Nous ne parlerons donc ni de sa *Sainte Famille*, ni de son *Assomption*, ni de son *Couronnement de la Vierge* que l'on conserve à l'Académie.

« Aimable et joyeux, libre, heureux et fier..., le Véronèse personnifie la Renaissance italienne, cet heureux temps, où sous un beau ciel, l'homme produit des œuvres d'art comme un arbre donne ses fleurs et dispense ses fruits... Si, défiant la Sérénissime ou célébrant le triomphe des capitaines illustres, il s'attaque à des allégories majestueuses, on entend retentir dans son œuvre des airs de bravoure et des chants d'allégresse... L'histoire et la religion sourient aussi dans ses compositions ; il prête à la divinité les attitudes des mortels... Rarement le Véronèse cherche à évoquer la pensée, il flatte plutôt les yeux, les amuse et les séduit ; il étale aux regards toutes les splendeurs de la vie, tous les biens que le ciel nous donne, tous les ravissements qui peuvent exalter le cœur de l'homme au sein de la nature, le retenir sur la terre et lui faire aimer la vie. » (1)

L'excès de ces qualités brillantes contribua à précipiter la décadence de l'art local : Paul Véronèse fut le dernier grand peintre vénitien.

<div style="text-align: right;">Le 6 mai.</div>

Après l'excursion au Lido, obligatoire pour un touriste consciencieux, après une dernière promenade sous les Procuraties et un dernier regard adressé à la lagune vive, à la Piazzetta, au palais des doges, à l'éblouissant Saint-Marc, nous quittons avec regret la ville merveilleuse.

(1) M. Ch. Yriarte, *Paul Véronèse*.

IX. — MILAN — LE RETOUR

Le Dôme de Milan. — Sant'Ambrogio. — La galerie de Brera et la peinture milanaise. — Léonard de Vinci et son école.

Du 7 au 9 mai.

MILAN est une ville trop connue pour que nous essayions de la décrire. Elle possède peu de reliques du passé, je veux dire des temps reculés. Nous n'aurons à visiter que la vénérable basilique de Saint-Ambroise, fondée en l'an 387. Mais l'art du moyen âge y est magnifiquement représenté par la cathédrale, une des merveilles de l'architecture chrétienne, selon d'enthousiastes admirateurs.

Nous avons déjà signalé ce phénomène remarquable, particulier à l'Italie, le zèle pour l'impatronisation et le développement des beaux-arts de tous les chefs de gouvernement, papes, princes ou seigneurs, pasteurs doux et saints, despotes cruels ou républicains austères. On dirait que le noble et salutaire principe du beau les inspirait tous, même les plus dépravés, même les contempteurs absolus de la justice. Les Visconti, ces tyrans lâches et sanguinaires, furent d'ardents protecteurs des artistes : Azzon, qui pourtant vécut peu, orna sa capitale de nombreux édifices; le débauché Luchino, objet de scandale et d'horreur pour ses contemporains, suivit son exemple. Ce fut son petit-neveu, Jean Galéas, qui eut la pensée de construire la cathédrale (1386). Son successeur, le méchant, le perfide Philippe-Marie, appela Brunelleschi et lui confia la charge d'ingé-

nieur. La dynastie des Sforza imita celle des Visconti dans ses goûts et sa magnificence. François employa les architectes florentins Filarete et Michelozzo. Sous son fils, Galéas-Marie, Bramante vint s'établir à Milan. On sait de quelle faveur Léonard de Vinci jouit à la cour de Louis le More. Le monument sur lequel se porta principalement la sollicitude de tous ces princes, ce fut le Dôme, entreprise gigantesque dont l'histoire, racontée dans ses détails, serait presque aussi intéressante que celle de Saint-Pierre de Rome. Cette sage institution, appelée l'Œuvre du Dôme, que l'on trouve établie et organisée avec intelligence dans toutes les villes où s'édifiait une grande église, acquit ici une importance extraordinaire : son conseil d'administration comprit jusqu'à cent cinquante membres. C'est grâce à lui que le style gothique, adopté par le premier architecte, ne fut pas modifié comme il le fut généralement ailleurs en Italie.

Qui fut ce premier architecte? On nomme un Marco Frisone de Campione; on nomme aussi un Allemand : Heinrich von Gmunden. Il en est de même pour la plupart des monuments historiques; les trop modestes maîtres-maçons qui en ont conçu le plan n'ont pas légué leur nom à la postérité. Commencés en 1386, les travaux marchèrent plus ou moins activement, selon les circonstances. Ils engendrèrent de vives discussions, des jalousies et même des haines entre les architectes. Omodeo, un des auteurs de la coupole, éprouva les difficultés et subit les déboires qui assaillirent Brunelleschi à Florence et Michel-Ange à Rome. On prétend qu'ils hâtèrent sa mort. Cet édifice fut également l'objet de l'émulation des innombrables sculpteurs qui concoururent à sa décoration, œuvre plus prodigieuse encore que son architecture. La colossale construction est entièrement couverte de sculptures, dont fatalement le style varie avec les époques; de gothique à l'origine, il devient classique à l'époque de la Renaissance, puis tombe dans le maniérisme, l'exagération, le mauvais goût.

L'aspect de la cathédrale de Milan cause à qui la voit pour la première fois un véritable éblouissement. C'est trop beau, trop brillant, trop ouvragé, trop brodé. Comment de simples mortels, se demande-t-on, ont-ils pu venir à bout de ciseler ce bijou

gigantesque ? Du bas jusques en haut, du ras du sol jusqu'à cent huit mètres dans les airs, tout est marbre; de marbre blanc, immaculé, les piliers, les pilastres, les arcs-boutants, les tourelles sans nombre qui servent de points d'appui, les flèches qui les surmontent, les toits, les plates-bandes, les clochetons et les deux mille statues qui donnent la vie à la merveilleuse création. Nous avons sous les yeux « le candélabre mystique des visions et des légendes, aux cent mille branches hérissées et exubérantes d'épines douloureuses et de roses extatiques, avec des anges, des vierges, des martyrs sur toutes ses fleurs et sur toutes ses pointes, avec les infinies myriades de l'Eglise triomphante qui s'élance de la terre et pyramide jusque dans l'azur, avec ses millions de voix confondues et vibrantes qui montent en un seul hosannah ! » (1)

Il est difficile d'analyser et impossible de décrire une œuvre si complexe et si raffinée. Les lignes ascendantes y sont plus multipliées encore que dans le pur type septentrional, et néanmoins l'amplitude, la dilatation de l'édifice s'oppose à ce que sa vue provoque le sentiment esthétique particulier que l'on éprouve avec tant de force et soudain en présence de nos cathédrales. Il ne semble point que celle-ci monte aussi haut dans le ciel que ses sœurs. A ce phénomène contribue pour une grande part la forme de la coupole qui, très évasée à sa base, subitement, sans transition se rétrécit, s'étrangle et finit en courte flèche ; ce qui lui ôte de la grâce et arrête tout élan. En dépit de la critique et de son appréciation sévère, le Dôme de Milan excite l'admiration, non seulement du vulgaire, mais des délicats eux-mêmes frappés de la hardiesse et de la grandeur de la conception, du puissant effort, du labeur persistant, de la science et même du génie qu'il a fallu pour la changer en réalité.

L'immensité du vaisseau nous saisit, et les agréables perspectives qu'ouvrent partout ses cinq nefs et les trois allées de son transept charment nos yeux. Nous errons, tout ému, à travers une véritable forêt de piliers à huit pans, aux fûts énormes et sveltes toutefois, qui jaillissent du sol, s'élancent

(1) M. Taine.

d'un jet vigoureux et vont dans les hauteurs servir d'appui aux ogives des arcades et aux nervures des voûtes. Là se déroule, frise originale, une suite de chapiteaux sculptés, ornés de niches et de statuettes. Contrairement à ce qui arrive dans les autres cathédrales d'Italie, celle-ci est très peu éclairée et, chose plus rare encore, la lumière y pénètre par des vitraux de couleur. Le vitrail remplace ici la mosaïque et la fresque. Quand le ciel est clair, les saints personnages peints dans ces tableaux translucides apparaissent et donnent un peu de vie à l'enceinte, ordinairement vide et triste.

Le plan de Sant' Ambrogio, vieille église du ive siècle, est celui de la basilique latine. Un narthex la précède. La nef majeure se termine par un hémicycle, et les deux mineures par des absides. Son architecture intéresse les archéologues, et les faits que cet antique sanctuaire rappelle plaisent aux imaginations pieuses. C'est de son seuil que saint Ambroise harangua Théodose, coupable du massacre de Thessalonique, et lui imposa la pénitence publique. Les amateurs de l'art chrétien, à leur tour, y retrouvent, conservés avec soin, de précieux monuments des temps primitifs : par exemple, la chaire pontificale en marbre blanc du saint évêque et docteur, dont la crypte renferme les reliques, ainsi que celles des saints Gervais et Protais. Saint Augustin certainement fréquenta cette église. A la chapelle Saint-Satyre, on admire une mosaïque du ve siècle représentant *Saint Victor* et d'autres bienheureux. Des mosaïques du ixe siècle décorent l'abside. On les déclare supérieures à celles de Rome qui appartiennent à la même époque. Enfin Sant'-Ambrogio offre encore à la curiosité des visiteurs d'assez intéressantes fresques de Gaudenzio Ferrari.

Le premier objet que l'on remarque quand on entre au musée Brera, c'est, dans la cour, l'effigie colossale en bronze de *Napoléon Ier*. Le grand homme, sans autre costume qu'une courte draperie tombante couvrant un de ses bras, tient dans sa main droite une petite Victoire et dans sa main gauche un long sceptre. Cette œuvre est la répétition en grand, par Canova lui-

même, d'une statue de marbre que le célèbre artiste avait sculptée, et qui ne plut pas à l'empereur. De telles conceptions pouvaient charmer les césars païens ; elles répugnent à nos esprits pénétrés des principes de la civilisation moderne.

Les diverses écoles de l'Italie du Nord, particulièrement les deux écoles locales, celle du Vinci et celle qui l'a précédée, sont brillamment représentées à la pinacothèque de Milan. Les grandes villes de cette région ne furent pas aussi précoces que Florence sous le rapport des beaux-arts ; ils ne commencèrent à s'y développer qu'aux approches du XVIe siècle. Ce fut de Padoue, comme nous l'avons vu, que le mouvement partit. L'action puissante de Mantegna se fit sentir à Milan quand son condisciple, *Vincenzo Foppa*, vint s'y fixer. Foppa y « accentua la manière des Padouans dans le sens... de l expression vivante et réelle plus que dans le sens de l'idéal antique ou chrétien. Par son ardeur particulière pour les recherches techniques et précises..., il imprima à la peinture milanaise un caractère de rigueur scientifique qui fit son originalité et sa force... La plupart des peintres de Milan, avant comme après le passage de Léonard de Vinci, furent des spéculatifs et des érudits non moins préoccupés de la théorie que de la pratique » (1).

Les disciples de Foppa suivirent ses traces dans la voie du naturalisme. Nous n'arrêterons notre attention que sur les œuvres d'un seul d'entre eux, peintre supérieur et peu connu, *Ambrogio Borgognone* (1455-1523). Il florissait au moment où Léonard apportait à Milan des principes nouveaux, entraînait les artistes de ce pays vers un idéal plus complet et plus élevé, leur inspirait le goût de formes plus nobles et plus vivantes. Quelques-uns réagirent contre l'esprit de la Renaissance préconisé par le novateur et maintinrent les vieux procédés, ainsi que les vieilles traditions religieuses. « Ils se défièrent, écrit M. Blanc, de ces compositions subtiles, de ces physionomies séduisantes, de ces attitudes recherchées, de ces perpétuelles tendresses, prévoyant, avec perspicacité, les raffinements du maniérisme où pourrait conduire un jour ce style enchanteur. » Ainsi pensa

(1) Ch. BLANC, *Ecole milanaise*.

surtout Ambrogio, surnommé pour son mysticisme le *Jean de Fiesole de l'école lombarde*. Nous ne pourrons contempler ses hautes conceptions de la Chartreuse de Pavie; la décoration de ce saint lieu est son œuvre maîtresse. Mais nous trouvons à Brera, à l'Ambrosienne, à San-Simpliciano, de suaves compositions qui nous expliquent pourquoi on l'a comparé à Fra Angelico.

Peintre fervent de la madone, au petit musée de la bibliothèque Ambrosienne, il nous montre *la Mère du Verbe* remplissant ses augustes fonctions de patronne miséricordieuse et toute puissante. Assise sous un baldaquin que recouvre un soffite richement sculpté, elle nous apparaît profondément absorbée dans ses divines pensées. Un chœur d'anges fait entendre les accords de sa musique céleste que, graves, silencieux et recueillis, semblent écouter les saints rangés au pied du trône. Tout, en cette composition, respire le calme et la joie de la béatitude éternelle.

A la galerie Brera, nous remarquons une *Assomption*. Comme dans le tableau précédent, le visage de Marie, aux formes rondes, pleines et belles, à l'aspect nullement ascétique, exprime le plus grand recueillement. On sent que de vifs transports animent la Vierge triomphante, mais qu'elle en modère la manifestation. Ambrogio est aussi le peintre des anges. Deux de ces suaves créatures tiennent un diadème suspendu sur la tête de leur Reine, et deux autres jouent de la mandoline, tandis que sur terre, en avant d'un paysage sévère, les apôtres réunis autour du sépulcre donnent libre cours à leur étonnement, à leur admiration ou à leur amour.

Au-dessus de ce premier sujet. dans un compartiment séparé, on voit *Marie au ciel couronnée par son Fils*. Dieu le Père ouvre les bras comme s'il voulait presser contre son cœur le couple divin sur lequel plane la colombe mystique.

Cette page est surpassée par une autre plus admirable encore, *le Couronnement* de l'église San-Simpliciano, peint à fresque à la demi-coupole du chœur. M. Blanc l'appelle un des chefs-d'œuvre de l'art chrétien. « Le Père éternel, de grandeur colossale, portant l'Esprit dans sa poitrine, sous forme de colombe,

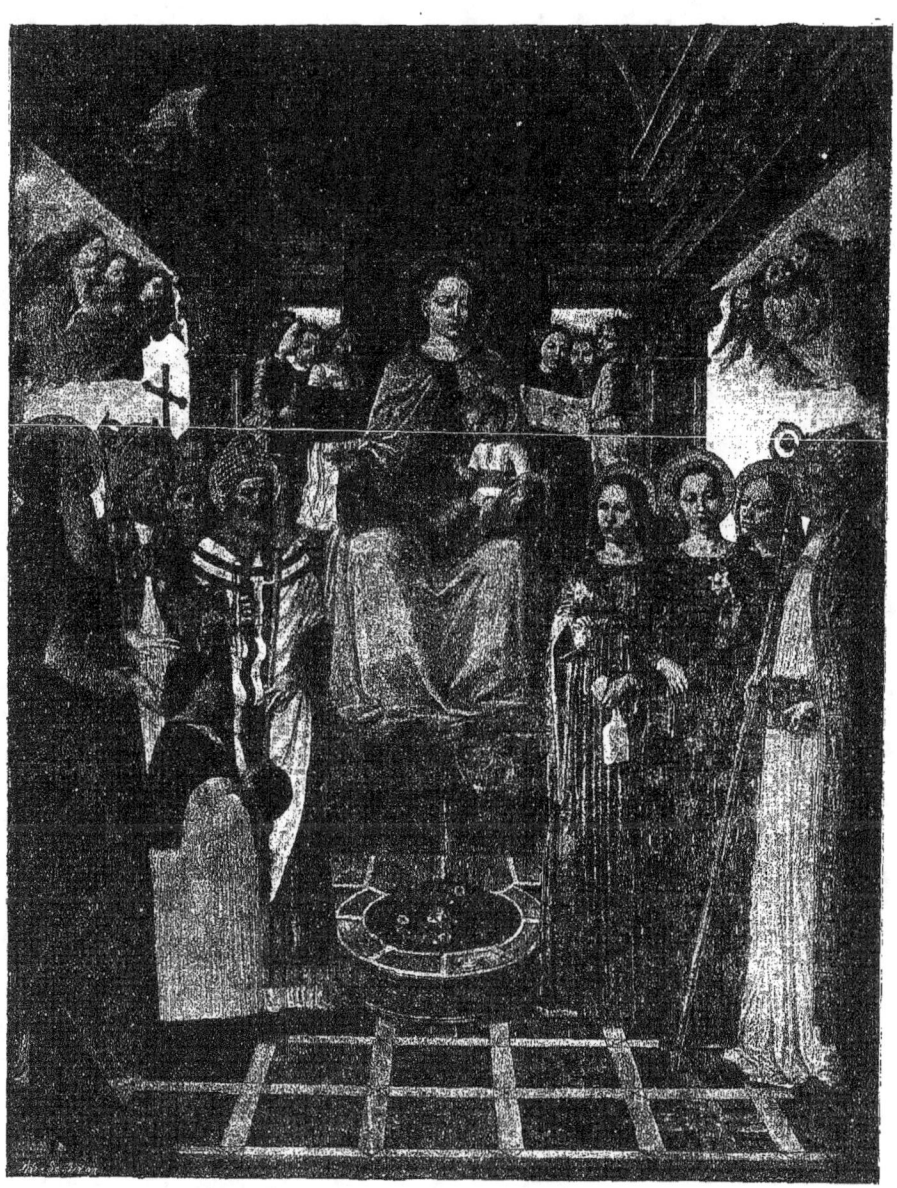

MADONE D'AMBROGIO BORGOGNONE

se tient au milieu de la voûte, comme il se dressait autrefois dans les graves mosaïques de Rome; de ses bras ouverts, il bénit la Vierge agenouillée devant lui et Jésus-Christ déjà ceint du diadème, qui couronne sa Mère à son tour. » Est-il possible de mieux glorifier l'humble servante du Seigneur qu'Ambrogio ne l'a fait ici ? La vénération de quelques élus figurant l'Eglise universelle, les chants des chérubins représentant la cour céleste, s'unissent aux pensées sublimes de la Trinité sainte pour célébrer celle qui symbolise l'union intime de la divinité et de l'humanité. Dans ce concert éclate un magnifique *crescendo* de sentiments qui se trouve en harmonie avec le *crescendo* des formes, la grandeur des formes augmentant, selon l'antique tradition, à mesure que l'essence des personnages devient plus pure et plus sacrée.

Nous avons signalé les facultés prodigieuses dont le ciel avait doté Léonard de Vinci. Comme Michel-Ange, ce grand homme fut la victime de son génie. La force intense de la pensée et l'amour de la beauté absolue firent, pendant toute sa vie, le tourment du premier; l'inquiétude, la versalité d'esprit du second, causée par le désir de posséder la science universelle, nuisit à l'achèvement et à la perfection de ses œuvres. Léonard aussi cherchait la beauté, non pas toutefois celle que rêvait son émule, la beauté entièrement idéale. Tandis que Michel-Ange s'efforçait d'en ravir l'image au sanctuaire intérieur où il la contemplait, Léonard, avec tranquillité, lenteur et patience, s'appliquait à en rassembler les traits épars dans la nature. Caractère commun aux deux artistes : ni l'un, ni l'autre ne réussirent à leur gré dans leur noble entreprise; ni l'un, ni l'autre ne crurent jamais avoir reproduit l'image vraie de la beauté qu'ils poursuivaient. Celle toutefois qu'ils nous présentent se distingue par une grandeur qui la rend admirable.

Le biographe des peintres italiens prétend expliquer comment il arriva que Léonard, après avoir commencé beaucoup de choses, n'en finit aucune : la croyance que sa main ne parviendrait jamais à les rendre parfaites le décourageait. C'est qu'il était assailli d'idées subtiles, c'est qu'il recherchait le difficile, l'extraordinaire,

l'impossible en quelque sorte, et il cite des exemples : la rondache sur laquelle il peignit la tête de Méduse dont l'apparition imprévue fit peur à son père, la carafe d'eau avec des fleurs qui semblaient couvertes de rosée, le figuier et le palmier de son tableau d'*Adam et Eve,* etc. Nous verrons que l'imitation aussi exacte que possible du réel le préoccupa également dans des sujets plus sérieux, notamment dans son *Cénacle.*

Concluerons-nous de cette tendance qu'il chercha à détourner l'art de son but, et qu'il pratiqua ce précepte édicté par lui-même : « Un tableau doit apparaître comme une chose naturelle vue dans un grand miroir » ? En d'autres termes, faut-il le compter au nombre des réalistes dans le sens où on l'entend de nos jours ? Ce n'est pas l'opinion des critiques. « L'âme, a dit d'autre part notre artiste philosophe, est l'auteur du corps ; elle a mis dans ses éléments l'unité de l'idée qu'elle portait en elle ; elle l'anime, elle le meut. » Nous avons donc affaire, en définitive, à un spiritualiste. « Il savait lui aussi trouver le chemin de l'idéal, quand le problème à résoudre dirigeait forcément son regard de ce côté-là. Mais il voulait qu'on cherchât dans un naturalisme bien entendu la base et le point d'appui nécessaires pour empêcher l'imagination de se perdre dans le fantastique ou dans le vide. » (1) — « Réaliste épris de la vérité, il ne demande à l'étude attentive de la nature que la puissance d'un langage égal aux audaces et aux complexités de son rêve intérieur... Le génie du Vinci est fait d'une intime pénétration de la science et de l'art... Analyse et synthèse, art et science, sentiment et pensée, imitation et invention, quelle que soit l'antithèse, il la résout en en embrassant les deux termes. » (2)

Ces doctes réflexions nous expliquent ce que nous devons entendre par cette expression, le *genre symbolique,* dont Rio attribue la création à Léonard de Vinci. Il faut prendre ici le mot *symbole,* pensons-nous, et dans le sens que les grammariens lui attribuent : une figure ou une image employée comme signe d'un objet dont on veut éveiller l'idée, et dans le sens étymologique :

(1) Rio.
(2) M. Séailles. *L'Esthétique et l'art de Léonard de Vinci.*

une association de choses, une synthèse, c'est-à-dire, dans le cas particulier, le produit condensé et substantiel d'une analyse délicate et minutieuse. On le pressent, ce fruit d'une science si profonde ne peut être bien goûté que par des esprits privilégiés. De la doctrine mise en pratique par le subtil esthéticien découle le caractère énigmatique d'un grand nombre de ses compositions profanes et sacrées, et de presque toutes ses figures, soit idéales, soit réelles : *la Vierge, la Joconde*, le *Saint Jean-Baptiste* et la *Sainte Anne* du Louvre, *la Modestie et la Vanité*, du palais Sciarra Colonna, etc. On y découvre partout le symbolisme : dans les physionomies, les gestes et les airs de tête, dans les accessoires et jusque dans les couleurs. Cette particularité donne aux conceptions du Vinci à la fois du mystère et de l'attrait.

Ce n'est pas à Milan que l'on peut vérifier les assertions de la critique ; excepté *le Cénacle*, cette ville ne possède aucune œuvre importante du maître. Si nous voulons nous renseigner sur une matière aussi intéressante, transportons-nous par la pensée à Paris ; le musée du Louvre, plus favorisé que la galerie de Brera et qu'aucune galerie d'Italie, met à notre disposition des créations de premier ordre : *Saint Jean dans le désert, la Vierge aux rochers, la Vierge et sainte Anne*, les portraits de *la Belle Féronnière* et de *la Joconde*.

Nous ne nous arrêterons pas à décrire les mérites extrinsèques, l'exécution parfaite de ces deux dernières merveilles ; nous considérerons seulement la pensée chez les deux femmes, en prenant pour exemple l'épouse du Florentin Francesco del Giocondo. Cette pensée est si complexe et si vague qu'elle semble indéchiffrable. Vasari nous raconte que Léonard, pour éviter l'alanguissement des traits qui survient pendant une longue pose, avait entouré son modèle de musiciens et de bouffons chargés de le tenir en éveil. C'est à cet expédient que serait dû « le sourire d'une légèreté, d'une grâce et d'une malice inexprimables », qui frappe dans le portrait de *Madonna Lisa*. A notre avis, il s'y trouve exprimé autre chose encore que la malice et la grâce ; on y découvre, outre la noblesse et la fierté du caractère, une irrésistible fascination du regard qui à la fois vous impose et

vous attire ; il y a dans cette bouche aux lèvres closes, aux coins relevés par un imperceptible plissement de la joue, l'indice d'une arrière-pensée finement moqueuse ; d'autres signes annoncent une âme intelligente et discrète, qui provoque la curiosité et s'y dérobe, vous engage à deviner son secret et le garde pour elle.

Où l'intention du peintre devient plus impénétrable encore, c'est quand on remarque la même expression et, conséquemment les mêmes traits ou peu s'en faut, dans le *Saint Jean-Baptiste au milieu du désert*, montrant du doigt le ciel. Quelle signification donner à ce geste ? Comment le mettre d'accord avec le sentiment que révèle le visage nullement ascétique du prophète ? A quoi servent ici les regards « humides et brillants » (1) et le sourire de la *Joconde ?* Ce sourire et ces regards, notre peintre les a également donnés à sainte Anne tenant la Vierge assise sur ses genoux. Une telle coïncidence est étrange.

Ce type créé de convention et d'observation, mélange de réel et d'idéal, ne reparaît-il pas aussi dans *la Vierge aux Rochers?* Que la Vierge relève la tête, ouvre les yeux, fixe sur nous ses regards limpides et sourie, et nous aurons devant nous la belle *Lisa del Giocondo*. Faisons la contre-épreuve : prions cette dernière de prendre l'attitude de Marie contemplant avec tendresse son enfant nouveau-né, et elle deviendra la *Madone* du Louvre, dont l'ange agenouillé auprès d'elle est le frère.

Quelle explication donner de ce phénomène, si ce n'est celle-ci ? Cette image, variée en apparence mais au fond toujours la même, reproduit l'image intérieure qui obsédait la pensée de l'artiste. Elle correspond à sa conception de la figure humaine traitée au point de vue de l'expression. En un mot, c'est l'image symbolique du génie de Léonard lui-même, qui réunissait en sa personne la beauté, l'intelligence, la science ; possédait les secrets de la nature et de l'homme ; avait conscience de ce rare privilège et l'indiquait par un fin sourire, signe révélateur en même temps de la sérénité, de la gaieté qui fut aussi son partage.

Cette considération nous fait connaître à l'avance le caractère

(1) Vasari.

de ses Madones. « Ses têtes de Madone sont exquises ; leurs paupières baissées semblent l'écran où transparaît la lumière intérieure ; la bouche, prête à sourire, répond aux pensées lointaines ; toute l'âme semble affluer au visage, mais leurs yeux voilés regardent ce que nous ne voyons pas... Il sait, dans la précision des traits, sans sortir de la beauté, mettre le mystère d'une âme qui s'ignore, mais d'une âme étrange, inquiète, faite pour se tourmenter et les autres... (1) » La beauté des Vierges de Léonard consiste donc dans la profondeur de la conception esthétique ; leur grâce est infinie, mais elles sont entièrement dépourvues de sainteté.

Il n'en est pas de même de la composition si renommée, *la Cène* de Sainte-Marie-des-Grâces. Contrairement aux insinuations de Vasari, des sentiments religieux vrais animèrent le grand artiste. Il les avoua publiquement, non seulement à l'heure de sa mort, mais auparavant, dans son testament, et rien ne prouve qu'il ne les ait pas professés durant tout le cours de sa vie. Son pinceau fut plus chaste que celui de beaucoup de peintres réputés bons chrétiens. A juger les choses au point de vue psychologique et moral, il n'est guère possible que l'auteur de l'œuvre dont nous allons parler n'en ait pas puisé l'inspiration à la véritable source, la foi.

Tout le monde connaît l'histoire de cette fresque précieuse et les nombreuses vicissitudes qui en ont amené l'altération prompte et continue. Elle n'apparaissait déjà plus à Vasari que semblable à une tache offusquant les yeux, et elle est aujourd'hui dans un état déplorable. Seul le fond, c'est-à-dire un paysage avec un fragment de ciel, a gardé quelque fraîcheur. Sur ce champ clair, parfaitement choisi, ressort la figure du Christ. Mais, hélas ! qu'est-elle devenue ? La partie inférieure du côté droit du visage et la bouche, ce siège si important de l'expression, sont entièrement effacées. Les figures des Apôtres ont toutes également plus ou moins souffert. Ruinée par la main des hommes beaucoup plus que par l'action du temps, mutilée, retouchée, grattée et repeinte, la malheureuse fresque a entière-

(1) M. Séailles.

ment perdu son caractère d'œuvre originale ; et nous ne connaîtrions, comme il convient, ni la beauté des idées particulières, ni la grandeur de la conception générale du Vinci, si nous ne possédions d'anciennes copies du chef-d'œuvre.

A le composer le maître avait mis tous ses soins. Nous avons indiqué le but qu'il poursuivit et signalé son procédé. Appliquant les deux méthodes, l'analytique et la synthétique, il prenait ses modèles dans la nature, mais en les reproduisant il avait en vue un autre modèle qu'il s'était créé et qu'en même temps il contemplait dans son esprit. C'est ainsi qu'avec une patience infinie il chercha et trouva l'un après l'autre les types de ses apôtres, fréquentant les lieux où la foule se réunissait, étudiant les physionomies et faisant de nombreuses esquisses. Le type de Judas fut difficile à rencontrer. Quant à celui du Christ, il désespéra de le trouver : ce monde ne pouvait lui fournir les traits ni l'expression qu'il rêvait. Aussi prétend-on qu'il laissa inachevée cette partie de son œuvre, en ce sens qu'il renonça à donner à la figure divine la perfection absolue.

Et pourtant, qu'elle est admirable ! Par son isolement, en signe de respect, des autres figures et par son attitude pleine de grandeur, elle attire fortement l'attention du spectateur, auquel le Messie apparaît dans toute la majesté de sa nature divine et dans tout l'éclat de sa beauté humaine, beauté non plastique, mais morale, qui ne sera égalée que dans *la Transfiguration*.

L'ordonnance de la célèbre composition est présente à l'esprit de tous, et on sait combien la mise en scène y est simple. Nous n'avons pas ici sous les yeux le décor riche et compliqué au milieu duquel le Véronèse place ses festins évangéliques. Nul personnage étranger à l'action, nul accessoire inutile ne distraient le contemplateur. Assis à une table humble et frugale au milieu des Douze, le Sauveur vient de prononcer ces mots : *Je vous le dis en vérité, l'un de vous me trahira*. La tristesse profonde qui, à la pensée qu'un des siens s'apprête à le livrer à ses ennemis, s'est emparée de son âme, se manifeste dans toute sa personne : sa tête se penche, ses paupières se ferment, ses bras retombent, tout son corps semble s'affaisser. L'humanité en ce moment se décèle, mais le principe divin auquel elle est

unie l'empêche de succomber : nulle plainte ne sort des lèvres entr'ouvertes de l'Homme-Dieu; il souffre, mais sa souffrance est ce qu'elle doit être, muette, grave, sublime.

Il faut remarquer ici avec quelle sagacité Léonard a choisi son sujet. Ses prédécesseurs avaient pris pour thème l'institution du sacrement de l'Eucharistie, et représenté le Christ bénissant soit le calice, soit le pain, ou comme Fra Angelico, administrant à ses disciples, dans une scène mystique, le surnaturel aliment. Léonard a été mieux inspiré au point de vue pittoresque : dans l'incident qu'il a préféré, il a trouvé l'occasion de peindre des passions nombreuses, fortes et variées. Ces passions dont on devine la nature, nul besoin de dire qu'il les a traitées avec un art admirable.

Grâce à une vieille copie qui porte inscrits les noms des assistants, une étude intéressante est permise aux exégètes : c'est de chercher à savoir quelle signification l'auteur a voulu donner aux traits, à l'attitude, aux gestes, à la physionomie des apôtres. Il a composé le caractère individuel de chacun d'eux en s'inspirant uniquement du récit évangélique ou de la tradition. Avant de résumer les découvertes des commentateurs, nous dirons que le tableau *le Cénacle*, malgré quelques défauts de faible importance, nous offre un chef-d'œuvre d'ordonnance et de groupement. L'habile praticien a distribué ses personnages en quatre groupes distincts, mais formant un ensemble harmonieux : en effet, les mouvements extérieurs et intérieurs convergent tous vers un même objet, la personne du Christ mise bien en relief, comme nous l'avons remarqué.

Le premier groupe, à gauche du spectateur, nous montre réunis trois apôtres bien différents et sous le rapport moral et sous le rapport physique; il met en évidence le talent de celui qui l'a imaginé. Léonard a rapproché l'une de l'autre les têtes de saint Jean, de saint Pierre et de Judas : la première, charmante par sa grâce juvénile et sa douceur; la seconde, d'un aspect viril et noble, décelant le zèle le plus ardent; la troisième, modèle parfait de la perversité, de la cupidité et de la laideur. Tout ce que signifient les noms de fourbe, d'avare et de traître, est peint en la personne de Judas. Dans sa main crispée il serre,

comme s'il craignait qu'on la lui ravît, la bourse qui contient le modeste pécule de la communauté, ou peut-être le prix du sang de son maître. Mais ce n'est pas seul un mauvais instinct qui provoque de sa part un tel geste : la parole prophétique, compréhensible pour lui, a pénétré jusqu'au fond de son cœur et l'a surpris. Il sent que son hypocrisie est découverte ; sa lâcheté, sa dissimulation pour un instant se changent en audace, et, avec une arrière-pensée atroce, dirait-on, il lance au Sauveur un regard de haine. Quelle éloquence dans ce nez et ces yeux d'oiseau de proie, dans cette bouche contractée et jusque dans ce teint basané, emblème de la noirceur de l'âme!

Le visage de Judas contraste entièrement avec ceux de ses deux voisins : les beaux traits de Jean réfléchissent sa candeur et l'amour qui l'anime ; l'énormité du crime dont on accuse l'un d'entre eux confond son esprit, et il se penche avec tristesse du côté de Pierre. Celui qui doit guider ses frères dans la voie de l'apostolat, à l'audition de la parole divine, s'est levé à demi. Tourné vers les disciples assis à la partie opposée de la table, qui montre-t-il du doigt? Certains interprètes pensent que c'est le Sauveur, et qu'il demande à Jean le sens de ce qu'il vient d'entendre ; Stendhal estime que c'est un de ses compagnons dont il soupçonne la fidélité. Nous ne croyons à la justesse ni de l'une, ni de l'autre supposition, et pour nous le geste de la main gauche reste énigmatique. Par contre, celui de la main droite est fort clair : cédant à un mouvement irréfléchi de colère, l'ami trop ardent, qui bientôt frappera du glaive, a saisi instinctivement le couteau qui était posé sur la table. En ce premier groupe, on remarque un contraste harmonieux entre les physionomies et les sentiments des personnages mis en scène.

Ce même contraste, on le retrouve dans le groupe qui, de l'autre côté du Christ, lui correspond. Il se compose de saint Jacques le Majeur, de saint Thomas et de saint Philippe. Jacques, qui occupe, comme son frère Jean, une place d'honneur, a saisi toute la portée de la terrible accusation ; il se rejette vivement en arrière et étend les bras en signe d'horreur. On assure qu'il était prompt à s'enflammer, mais sans se laisser entraîner jusqu'à l'emportement ; aussi sa colère, qui est plutôt une indi-

gnation légitime, ne ressemble-t-elle pas à celle de Pierre que la menace accompagne. Certains critiques inclinent à voir un rapport entre le geste de Thomas et celui du prince des apôtres. Thomas, à demi levé, regarde dans la direction des disciples de gauche et lève le doigt — contre Judas, dit-on. Cette interprétation nous semble fautive. L'index, nullement menaçant, nous paraît servir ici à indiquer tout simplement le nombre un : *un des assistants trahira*; c'est un ingénieux moyen employé par le peintre pour traduire au spectateur les paroles prononcées par le Christ. Le troisième membre du groupe, saint Philippe, fait pendant à saint Jean, dont il avait le naturel doux et aimant. La seule différence que l'on remarque entre ces jeunes disciples, c'est que les sentiments de fidélité et de dévouement communs à tous deux sont plus intimes et plus concentrés chez le fils de Zébédée, tandis qu'ils se manifestent plus vivement au dehors chez son émule.

Même observation au sujet des groupes placés aux extrémités de la table : eurythmie parfaite. A la partie gauche, André témoigne sa stupeur en levant le bras; Jacques le Mineur interroge Pierre; Barthélemy debout regarde anxieusement le Messie. A la partie droite, formant contraste, Mathieu, Taddée et Simon discutent gravement et paraissent se demander avec consternation quel est celui que la prédiction du maître désigne.

Dans cette admirable composition est donc rendue la gamme presque entière des passions humaines : ces légitimes ou nobles mouvements de l'âme, l'étonnement, la stupeur, l'indignation, la fidélité, le dévouement ; ces honteuses affections, l'avarice, la haine ; et ce sentiment ineffable, la tristesse infinie d'un ami, d'un père, d'un Dieu dont l'amour est méconnu, la confiance trompée, la majesté outragée.

Cette courte analyse nous apprend en quoi l'idéal et le procédé diffèrent chez Léonard de Vinci et chez Michel-Ange. Tandis que le second, se bornant à chercher ses modèles en lui-même, ne prête à ses innombrables personnages que ses propres sentiments et en fait des êtres abstraits, le premier va quêtant ses types çà et là dans les lieux fréquentés par les hommes. Un modèle vivant lui est nécessaire ; d'où le caractère

personnel de ses apôtres dont il a toutefois suffisamment idéalisé les figures. Avec celui-ci, nous ne sommes plus dans les hautes régions de la poésie ; nous habitons les régions plus humbles, et toutefois non moins attrayantes, où se passe le noble drame humain.

Nous terminerons par une dernière réflexion ; elle concerne la figure du Sauveur. Est-il vrai que Léonard ne l'ait pas achevée ? « Pour peindre l'image vénérable de Notre-Seigneur, a dit Michel-Ange, ce n'est pas assez qu'un maître soit grand et habile ; je soutiens qu'il lui est nécessaire d'être saint, afin que le Saint-Esprit inspire son intelligence. » Hélas ! même cette intervention miraculeuse suffirait-elle ? Ne demandons pas à la nature humaine ce qu'elle ne peut nous donner. De l'avis des connaisseurs, le Christ de Léonard de Vinci approche autant que possible de l'idéal que l'homme, songeant à la divinité, puisse concevoir.

« Il se trouve, remarque M. Rio parlant de Léonard et de Raphaël, que les deux artistes qui ont été les plus admirés pour leur beauté, l'un pour sa beauté suave et presque féminine, l'autre pour sa beauté mâle et imposante, ont réalisé plus parfaitement que leurs devanciers ou leurs successeurs les deux types les plus importants de l'art chrétien (ceux du Christ et de la Vierge), comme s'ils s'étaient entendus pour confirmer et pour commenter chacun à sa manière cette fameuse parole de Platon : « *Nul ne connaît le beau que celui qui est beau.* »

Les portraits du Vinci, outre qu'ils nous font connaître son genre de beauté, réfléchissent son génie. Cette régularité et cette harmonie qu'il a sans cesse poursuivies se manifestent sur son visage. Sa chevelure et sa barbe luxuriantes, qui tombent et se déroulent en longues touffes et en boucles onduleuses et rappellent la végétation vigoureuse d'un sol fertile, semblent indiquer la puissance du principe intellectuel et du principe vital qui siègent dans la tête ; la perfection de ses traits et la finesse de sa physionomie révèlent l'équilibre des facultés et l'acuité de l'esprit ; son regard vif et limpide trahit de son côté la profondeur et la clarté de la pensée. C'est ainsi qu'apparaît le beau vieillard dans la statue que les Milanais lui ont dressée sur une

place publique, au centre de leur ville. Il est là, entouré de quatre jeunes hommes beaux comme lui, ses élèves préférés : Andrea Salaino, Marco da Oggione, Beltraffio et Cesare da Sesto. Tel se présente à notre imagination Socrate transfiguré, embelli par le souffle divin, au milieu de ses disciples aimés, modèles comme ceux-ci de l'homme dans l'éclat de l'intelligence et de la jeunesse : Phédon, Alcibiade, Xénophon et Platon.

L'école de Léonard de Vinci se distingue par un caractère de forte homogénéité. Tous les disciples du grand peintre suivirent fidèlement la voie qu'il avait tracée. Ils maintinrent l'unité de sa doctrine, ne modifièrent pas sa manière, ne changèrent pas son idéal. Ils renoncèrent même à leur indépendance et bornèrent leur ambition à reproduire ses compositions et ses types. Chacun d'eux choisit dans son œuvre ce qu'il préférait imiter. — *Beltraffio*, gentilhomme milanais, artiste amateur, laissant à ses condisciples les grandes compositions, s'attacha particulièrement au portrait, genre dans lequel il excella. — *Andrea Salai* ou *Salaino*, charmant adolescent aux longs cheveux bouclés, favori du maître qui le prenait pour modèle de ses anges, préféra le thème de la Sainte Famille. — *Marco d'Oggione* fit plusieurs copies très fidèles de *la Cène*. — De tous les élèves de Léonard, *Cesare da Sesto* est celui qui a su le mieux s'assimiler ce qui distingue ses œuvres, « la richesse et l'harmonie des couleurs, l'animation des personnages, la hardiesse du dessin, le relief des formes et la vie répandue jusque dans les moindres détails » (1). Il s'étudia à reproduire aussi exactement que possible la plupart des créations de l'illustre peintre, entre autres sa Madone.

Andrea Salario et *Francesco Melzi* appartiennent à la même famille et ont gardé le même culte pieux pour celui qui les avait initiés à la vie artistique. Les types du Christ, de la Vierge, de saint Jean inspirèrent heureusement le premier. Le second était noble et riche, ce qui n'est pas la meilleure condition pour un artiste. Il eut l'honneur de recevoir le dernier soupir du Vinci qu'il avait accompagné en France, et qui l'aimait tendrement.

(1) Rio.

Que *Bernardino Luini* ait été directement ou indirectement disciple de Léonard, nul ne sut mieux exploiter son héritage. Il emprunta au chef de l'école milanaise ses compositions symboliques, et acquit si bien sa manière qu'on ne peut distinguer son pinceau de celui de son modèle, exemple : le tableau de *la Modestie et la Vanité* de la galerie Sciarra, que certains critiques lui attribuent. Ce qui le distingue du Vinci et de ses imitateurs, c'est que chez lui le sentiment chrétien domine l'amour de l'art. Nous en trouvons la preuve, à Brera, dans l'admirable fresque *le Corps de sainte Catherine transporté par les anges sur le mont Sinaï*. Rien de plus gracieux, de plus poétique et en même temps de plus religieux que cette conception. Trois anges portent dans les airs, avec des précautions extrêmes, et vont déposer dans son tombeau le corps précieux de la jeune vierge qui, pudiquement enveloppée dans son manteau rouge, la tête et la poitrine parées de son abondante chevelure blonde, semble seulement endormie. Raphaël lui-même n'a rien inventé de pareil : il n'est pas le peintre par excellence des suaves mysticités.

Une des gloires de la galerie Brera, c'est *le Sposalizio* du même Raphaël. On sait que l'idée n'appartient pas au jeune peintre, et qu'il n'a fait que copier, en la modifiant toutefois, la composition de son maître, le Pérugin. On reproche au Pérugin l'architecture massive de son temple et la lourdeur de ses personnages, raides, compassés, mal reliés les uns aux autres. Raphaël a su éviter ces défauts. Dans son tableau, lointains charmants et beaux effets de perspective : montagnes aux lignes suaves fuyant à l'horizon ; en avant, jolis bouquets d'arbres verdoyants. La rotonde du Pérugin s'est embellie. Attitude de la Vierge pleine de simplicité et de grâce : la candide jeune fille ne semble nullement pressentir le glorieux et douloureux avenir ; pose à la fois élégante et modeste ; main naïvement tendue pour recevoir l'anneau nuptial ; l'autre bras retombe avec une aimable gaucherie. Le *Sposalizio*, œuvre de jeunesse, a de cet âge la fraîcheur et la poésie.

Le retour.

Dimanche 10 mai, séjour à Turin, au sentiment de nombreux touristes, le modèle de la cité parfaite. — La pluie nous y prodigue ses faveurs et l'ennui nous y accable. Aussi nous hâtons-nous de fuir ce lieu néfaste.

<p style="text-align:right">Le 11.</p>

Notre beau voyage est fini. Avant de la quitter, nous disons adieu — adieu, mot toujours triste ! — à l'Italie, à cette terre hospitalière où, pendant de longs jours, nous avons joui de plaisirs si vifs et si purs. Par un temps propice nous franchissons les Alpes. — Nous en admirons les splendeurs sauvages. — Bientôt nous apparaissent les riantes campagnes de France. O charme tout-puissant de la terre natale ! à cette vue, soudain naît en nous le souvenir du foyer domestique abandonné, l'image d'êtres aimés trop longtemps absents. L'âme a d'autres goûts encore que celui de la vie errante et des vastes horizons, d'autres passions que l'amour des œuvres sublimes du génie humain, d'autres besoins que l'assidue contemplation du beau. Il lui faut aussi parfois le petit coin ignoré, la vie tranquille et recueillie. Il lui faut surtout la chère intimité de la famille et le doux commerce des amis.

TABLE DES MATIÈRES

IV. NAPLES

	Pages.
De Rome à Naples...	1
Flânerie dans les rues de Naples. — Visite à quelques églises. — La sculpture napolitaine ancienne et actuelle. — Souvenir de Graziella..........	7
Excursion à Pompéi. — Le drame du Vésuve. — Etat actuel de la cité engloutie. — La peinture antique d'après les fresques d'Herculanum et de Pompéi..	10
Les collections du musée de Naples. — Les bronzes. — Les marbres. — La galerie de peinture...	29
Excursion à Sorrente. ..	38

V. ORVIETO. — ASSISE. — PÉROUSE

La cathédrale d'Orvieto. — Les fresques de Fra Angelico et de Luca Signorelli à la chapelle de la Vierge..	47
Saint François d'Assise. — *Le Cantique du Soleil.* — Le tombeau de sainte Claire. — La basilique de Saint-François et ses peintures murales. — Sainte-Marie-des-Anges..	61
Le site de Pérouse. — L'école ombrienne. — Le Pérugin. — La fontaine de Jean de Pise. — De Pérouse à Florence.....................................	81

VI. FLORENCE

Le bassin de la Méditerranée et le genre humain. — Florence, foyer de la civilisation artistique moderne. — Causes de ce phénomène : 1° le milieu ; 2° les institutions et les mœurs ; 3° les mécènes ; 4° l'atavisme. — Le peuple étrusque et les artistes florentins : Léonard de Vinci......	95
1° La cité extérieure: places, rues, églises, palais, etc. — La place de la Seigneurie. — Le Palais Vieux. — La Loggia. — Or San Michele. — Le Dôme. — Le Baptistère..	104
Santa Croce : ses tombeaux. — La Trinité. — Les Saints-Apôtres. — Santo Spirito ...	119
Sainte-Marie-Nouvelle. — San Miniato....................................	128
2° La cité intérieure : Les galeries florentines et les peintures murales......	133
Origines de la peinture moderne et son historique jusqu'au xiii° siècle......	135
La peinture florentine. — I. Cimabue. — Giotto et son école..............	138

	Pages.
II. La tâche des Quattrocentistes. — Période de transition entre l'art du xiv⁰ siècle et celui du xv⁰ : Gentile da Fabriano; Lorenzo le Camaldule; Fra Angelico	148
III. Première génération des Quattrocentistes : Masolino. — Masaccio. — Filippo Lippi	162
IV. Deuxième génération des Quattrocentistes. — 1ᵉʳ groupe : Benozzo Gozzoli et Cosimo Rosselli. — 2ᵉ groupe : Les Pallajuoli. — Verocchio. — Lorenzo di Credi. — 3ᵉ groupe : Botticelli. — Filippino Lippi. — Ghirlandajo	167
Le Pérugin à Florence	179
V. La Grande Renaissance. — Fra Bartolomeo. — Léonard de Vinci. — Michel-Ange. — Raphaël. — Andrea del Sarto	181
Le Corrège à Florence	198
La sculpture à Florence. — I. Les Antiques	202
II. Les sculpteurs modernes. — xiv⁰ siècle : Andrea de Pise. — L'Orcagna.	206
Le xv⁰ siècle. — Donatello et son œuvre. — Ghiberti : les portes du Baptistère. — Le décor extérieur d'Or San Michele. — Luca della Robbia et le groupe des sculpteurs mystiques. — Jean Bologne. — Les statues de la Loggia de' Lanzi. — Benvenuto Cellini	209
Michel-Ange	226

VII. SIENNE. — BOLOGNE. — PADOUE

Détails historiques sur Sienne. — Aspect intérieur de la ville. — Le Dôme. — Le Pinturicchio à la Libreria. — La sculpture à Sienne : Jacopo della Quercia. — Sainte Catherine	239
Les peintres siennois. — Giovanantonio Bazzi	252
Bologne. — Promenade à l'intérieur de la ville	266
L'école bolonaise	269
Padoue. — La basilique de Saint-Antoine. — La chapelle Saint-Georges : Altichieri et Avenzo. — La statue de *Gattamelata*. — I Eremitani : les fresques de Mantegna. — L'Arena : les fresques de Giotto	279

VIII. VENISE

La plaine du Pô. — Arrivée à Venise. — La place Saint-Marc	291
La basilique de Saint-Marc	300
Le palais ducal	306
Le Grand Canal. — Les Canaletti. — Les églises. — La statue de *Colleone*. — Les tombeaux des doges	316
La peinture vénitienne	323

IX. MILAN. — LE RETOUR

Le Dôme de Milan. — Sant'Ambrogio. — La galerie de Brera et la peinture milanaise. — Léonard de Vinci et son école	343
Le retour	363

Lyon. — Imprimerie Emmanuel Vitte, rue de la Quarantaine, 18.